아티스트 커플

마네와 모네

인상주의의 거장들

김광우 지음

MISUL MUNHWA

아티스트 커플 ★

마네와 모네
인상주의의 거장들

초판 발행 2017. 10. 16
초판 2쇄 2018. 11. 19

지은이 김광우
펴낸이 지미정
편집 문혜영 | **디자인** 한윤아 | **마케팅** 권순민, 박장희
펴낸곳 미술문화 | **주소** 경기도 고양시 일산동구 중앙로 1275번길 38-10, 1504호
전화 02)335-2964 | **팩스** 031)901-2965 | **홈페이지** www.misulmun.co.kr
등록번호 제2012-000142호 | **등록일** 1994. 3. 30
인쇄 동화인쇄

이 도서의 국립중앙도서관 출판시도서목록(CIP)은 서지정보유통지원시스템
홈페이지(http://seoji.nl.go.kr)와 국가자료공동목록시스템(http://nl.go.kr/kolisnet)
에서 이용하실 수 있습니다.(CIP제어번호: 2017025314)

ISBN 979-11-85954-30-1(04650)
ISBN 979-11-85954-09-7(세트)

값 22,000원

The Artist Couples

아티스트 커플 시리즈는 서로 영향을 미친 예술가들을 비교 분석함으로써 미술에 대한 포괄적이고 입체적인 시각을 제공한다. 이렇게 동시대를 대표하는 예술가들의 삶과 예술 세계를 살펴보는 과정은 서양 미술사의 전반적인 흐름을 파악하는 데도 도움이 된다.

예술가의 창조성은 주변 환경과 밀접한 관련이 있다. 성장과정과 가정환경, 교육과정, 당대 예술가와의 교류 등 다양한 요소들이 작품의 전체적인 분위기를 결정하기 때문이다. 이 책은 예술가의 생애와 주변인들의 관계를 바탕으로 다양한 작품을 설명하고 있다. 누구나 언급하는 대표작 몇 점에 그치지 않고 방대한 자료를 실은 이유는 습작과 졸작을 함께 감상하는 것이야말로 예술가를 제대로 이해하는 길이기 때문이다. 이렇게 동시대에 서로 영향을 미친 예술가들을 묶어 서로의 기질과 화풍을 비교하다 보면 미술에 대한 심층적이고 다각적인 시각을 갖게 될 것이다.

에두아르 마네
Édouard Manet, 1832-1883

마네는 자신만의 회화양식을 발견하기 위해 벨라스케스를 위시한 스페인 대가들의 화풍을 연구했다. 대가들을 연구한 그가 현대성을 나타내는 그림을 그렸다는 것이 아이로니컬하다. 이는 양식에 있어서는 대가들을 좇았지만 소재는 현대인의 삶에서 찾았기 때문이다. 국전인 살롱전에서 계속 낙선했던 그를 정작 유명하게 만들어준 것은 낙선작들이다. 낙선전을 통해 알려진 〈올랭피아〉는 전통과 모던을 구분하는 작품으로 유명하다.

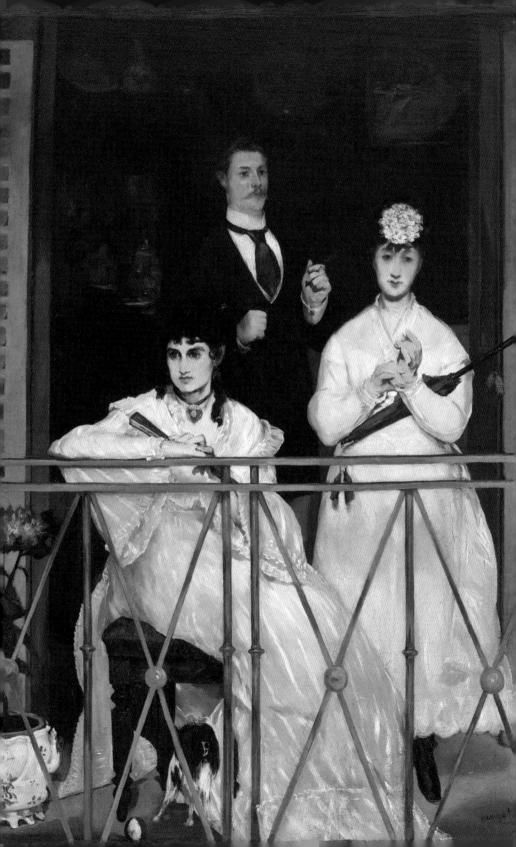

클로드 모네
Claude Monet, 1840-1926

모네는 체계적인 미술교육을 받지 못하고 자연을 스승으로 삼았다. 그는 자연을 어떻게 바라볼 것인가가 가장 중요하다고 생각하고 빛과 시각에 따라 다른 느낌을 주는 연작들을 그렸다. 이 작품들은 이전까지의 미술사에서 그 유례를 찾을 수 없는 모네만의 양식이었다. 말년의 〈수련〉 시리즈는 거의 30년 동안 지속된 것으로 하나의 주제가 있는 그림이 아니라 캔버스 전체가 그림이었다. 이제 사람들은 〈수련〉 하면 모네라고 말한다.

차례

인상주의의 거장들

마네와 모네라는 이름은 비슷해서 우리에게 한 쌍으로 기억된다. 어떤 작품은 마네의 것인지 모네의 것인지 혼돈될 때도 있다. 마네는 인물화를 주로 그렸지만 풍경화를 보면 모네의 그림과 유사하고, 모네는 주로 풍경화를 그렸지만 인물화를 보면 마치 마네의 그림을 보는 듯한 착각을 불러일으킨다. 이는 두 사람이 오랫동안 우정을 나누면서 알게 모르게 서로 영향을 받았기 때문일 것이다. 1832년에 태어난 마네는 모네보다 여덟 살이 많지만 두 사람은 같은 시대를 풍미한 프랑스의 대표적인 화가였다.

부유한 집안에서 태어난 마네는 작품을 팔지 않아도 생활할 수 있을 정도로 형편이 넉넉했고, 아버지가 돌아가신 후에는 유산을 상속받아 당대의 화가들보다 좋은 조건에서 작업할 수 있었다. 한 스승 아래서 6년 이상 수학하면서 모델에 대한 드로잉을 충분히 익혔고 여러 뮤지엄에서 대가들의 작품을 모사하면서 그들의 화풍을 익혔다. 따라서 마네의 작품에는 티치아노, 벨라스케스, 렘브란트, 할스, 틴토레토, 필립피노 리피, 브라우어, 안드레아 델 사르토, 기를란다요, 파르미자니노, 고야 등의 화풍이 있다. 요즘 말로 하면 마네는 신지식인에 해당되는데 자신이 익힌 많은 대가들의 주제와 화풍을 자신의 것으로 만들어 또 다른 화풍을 창조해냈기 때문이다.

마네는 의도적 구성이나 생략으로 화가 자신만의 느낌을 나타내는 그림을 그렸다. 따라서 인물화에 관심이 많았고 그에게는 모델이 매우 중요했다. 그 예로 아내 쉬잔을 그린 11점은 모두 걸작이 못 되었지만 빅토린 뫼랑을 모델로

한 10점은 대부분 걸작이 되었다. 인물화와 달리 마네의 풍경화는 당대 풍경화가들의 것에 비하면 특기할 만하지 못하다. 그의 풍경화 중 일부는 모네를 의식하고 그의 화풍을 흉내낸 졸작으로 나타났다. 다만 그가 타계하기 얼마 전에 그린 풍경화에서는 시적인 느낌과 그만의 미학을 볼 수 있다.

상인의 아들로 태어난 모네는 혼자의 힘으로 화가의 길을 가야 했다. 그는 고향에서 외젠 부댕에게서 잠시 수학한 것을 제외하고는 경제적 어려움 때문에 미술교육을 제대로 받을 기회가 없었다. 따라서 모네에게 화실은 건물 안이 아니라 바로 자연이었다. 그는 산과 들로 나가서 자신이 직접 바라본 장면들을 그렸으며 대가들의 화풍을 연구하는 데는 관심이 없었고 오직 자신의 눈과 느낌만을 신뢰했다. 그러므로 그의 작품에는 다만 모네가 있을 뿐이다.

91 마네, <베르트 모리조>, 1872, 유화
65 모네, <초록 드레스의 여인, 카미유> 부분, 1866, 유화

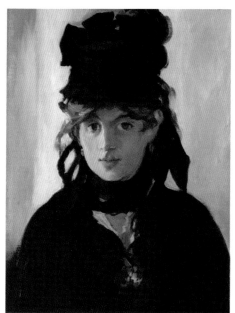

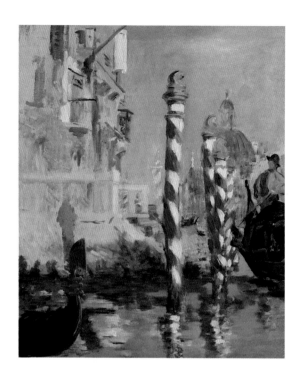

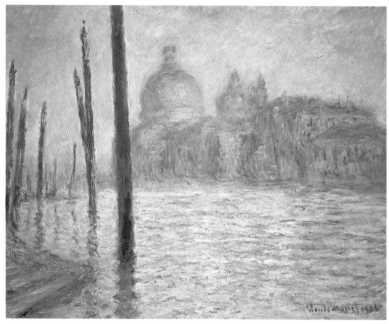

모네는 가난 속에서 살아남기 위해 안간힘을 써야 했다. 동료 화가 프레데리크 바지유가 보불전쟁에서 사망하기 전까지 그를 경제적으로 도왔으며 그 후에는 마네가 여러 차례에 걸쳐서 도와주었다.

폴 세잔이 모네를 가리켜 "얼마나 놀라운 눈인가!"라고 했듯이 모네가 자연을 보는 눈은 보통 화가들의 것과는 달랐다. 그는 아주 독특한 눈으로 빛이 일기의 변화에 따라 사물에 일으키는 변화를 파악하고 그것을 영롱한 색조로 나타낼 줄 알았으며, 빛이 사물에 닿아 사방으로 분산되는 것을 상상하면서 순간적인 현상을 빠른 붓질로 캔버스에 담았다. 그는 자연에서 직접 스케치한 것들을 화실에서 완성시켰지만 화실에서도 그 시각에 본 것에 대한 기억이 뚜렷했다. 마네가 베네치아를 여행하면서 스케치한 것들을 파리로 돌아와 완성시켰을 때 모네가 형편없는 것들이라고 비난한 이유는 생소한 지역의 풍경은 그곳에서 완성해야지 기억을 더듬어 화실에서 완성시킨다는 것이 불가능함을 잘 알고 있었기 때문이다.

당대의 평론가들은 마네를 인상주의 화가들의 왕이라고 불렀지만 정작 그 영예를 받아야 할 사람은 모네이다. 여덟 차례에 걸친 인상주의전에 한 번도 참여한 적이 없는 마네는 일찍이 파리 화단에서 유명해져 인상주의 운동의 선구자라는 영예를 얻었지만 거기에는 다른 이유가 있었다. 1864년 마네의 화실 근처에 있던 카페 게르부아는 바지유, 판탱라투르, 세잔, 모네, 르누아르 등 젊은 화가들의 온상이었고, 드가도 종종 들렀는데 이들은 마네를 중심으로 모이는 '바티뇰 그룹' 혹은 '마네파'로 알려졌다. 판탱라투르가 그린 그림에는 마네가 젊은 화가들의 중심에 서거나 앉아서 교훈을 주는 모습이다. 평론가들이 '바티

152 마네, <베네치아의 대운하>, 1874, 유화, 57×48cm _마네가 친구 모네의 화법으로 그린 그림으로, 베네치아에서 스케치한 것을 파리로 돌아와 완성시킨 것이다. 모네는 어떻게 대상을 보지도 않고 추상화할 수 있냐고 핀잔했다. 자연을 추상화하는 것은 대상을 오래 바라보면서 그려야만 가능하다는 것이 모네의 산 교훈이다. 모네가 그린 베네치아 풍경의 섬세한 색조는 그날 그 시각에 과학적인 눈으로 대상을 관찰했음을 짐작하게 해준다. 과연 모네는 풍경화의 달인이었다.

153 모네, <베네치아의 대운하> 부분, 1908, 유화

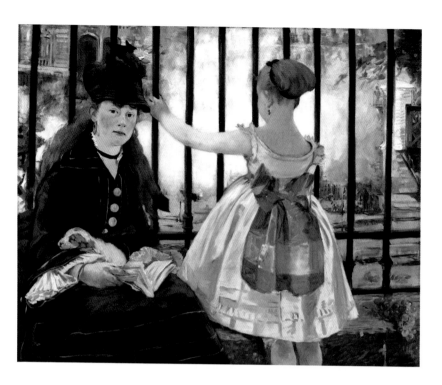

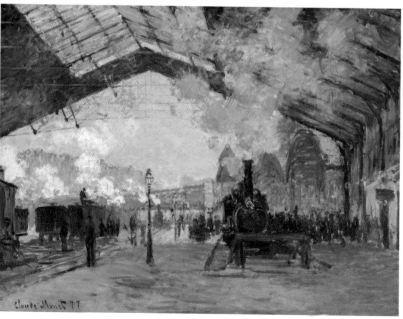

놀 그룹'의 체계적인 운동, 인상주의의 중심에 마네가 있다고 본 것은 당연한 일이다. 하지만 실제로 중심이 되는 인물은 모네였다.

마네가 1863년에 그린 〈풀밭에서의 오찬〉과 〈올랭피아〉는 모더니즘을 연 그림으로 미술사에 한 획을 그었다. 당시 미술계의 정황으로 보면 〈올랭피아〉의 누드는 관람자를 빤히 쳐다보는 뻔뻔스러운 포즈로 비난의 대상이었다. 〈우르비노의 비너스〉를 비웃기라도 하듯 창녀처럼 보이게 한 누드를 통해 현대인의 비너스 관념을 새로 만들어낸 것이다. 또 〈풀밭에서의 오찬〉에서는 중산층이 피크닉을 즐기러 가는 센 강변에서 여인이 벗은 몸으로 관람자를 바라보게 했다. 현대판 누드는 수줍어하는 모습도 아니고 비밀스러운 장소의 누드도 아니다. 마네가 이 두 그림을 통해서 누드의 현대화를 이룩한 것이다.

1863년이 마네에 의해 모더니즘이 개시된 해였다면 인상주의전이 열린 1874년은 모더니즘의 회화 혁명이 처음 일어난 해라고 할 수 있다. 전시회를 관람한 평론가 루이 르루아가 여기에 참여한 예술가들을 가리켜 인상주의 예술가들이라고 지칭했으므로 모더니즘의 첫 사조ism가 탄생하게 되었다. 르루아가 모네의 〈인상, 일출〉을 보고 인상이란 말에 주의란 개념을 붙인 것이다.

마네는 모더니즘을 연 사람으로, 모네는 최초의 회화 혁명을 체계적으로 일으킨 사람으로 평가받고 있다. 두 사람을 이해하지 못하면 미술에서의 모더니즘이 어떻게 시작되었는지 알 수 없다. 바로 여기에 두 사람의 중요성이 있다.

147 마네, 〈생라자르 역〉 부분, 1873, 유화

160 모네, 〈생라자르 역, 도착한 기차〉 부분, 1877 _마네와 모네 모두 생라자르 역을 주제로 그렸다. 당시 사람들에게 기차와 기차역은 관심거리가 아닐 수 없었다. 위의 그림에서 보듯 마네는 기차역에는 별로 관심이 없었다. 역을 배경으로 인물화를 그린 데서 역보다는 인물에 더 관심이 있었음을 알 수 있다. 이와 반대로 모네는 도시의 팽창과 문명의 산물인 기차가 방사하는 연기에 관심을 두고 이런 장면들을 연속적으로 그렸다.

마네의 수업 시대

마네는 스페인과 플랑드르, 네덜란드 화단을 풍미한 주요 화법
들을 익힌 최후의 화가였으며, 그의 그림은 그러한 바탕에서 나
온 것이다. 마네는 위대한 전통 회화가 물려준 유산을 효과적으
로 응용할 줄 알았으며, 이런 전통 자체, 즉 '프랑스적 기호'의
옹호자임을 자처한 이들의 관학풍을 분쇄한 화가였다.

부르주아 가정에서 태어나다

에두아르 마네는 파리 북쪽 교외에서 8대
째 지주로 행세한 부유한 집안 출신이다.
1814년 쉰 살의 나이로 세상을 떠난 할아버
지 클레망은 파리대학 법학부를 졸업한 지
성인으로 시장을 지내고 고향 젠느빌리에
에서 존경받던 인물이었다. 젠느빌리에의
거리명을 클레망으로 붙인 것만 봐도 짐작
할 수 있다.

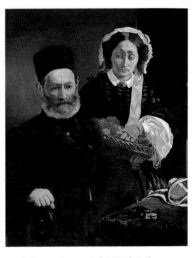

1 마네, <오귀스트 마네 부부의 초상>,
1860, 유화, 110×90cm _이 시기에 오귀스
트는 병중이었으며 2년 후 세상을 떠났다.

아버지 오귀스트도 할아버지의 뒤를 이
어 법대를 졸업하고 한동안 법무부의 고위
공직자로 지내다 나중에는 판사의 지위에
까지 올랐다. 그는 완고하면서도 교양을 갖춘 볼테르주의자로 전제정치와 제
국에 대한 혐오감으로 무장한 공화파의 일원이었다. 그는 부르주아답게 유명
한 재단사가 지은 전통 양복을 입었으며 프랑스인이면 누구나 갈망하는 레지

옹 도뇌르 훈장을 상징하는 빨간 리본을
달고 다닌 멋쟁이였다. 오귀스트는 스웨
덴 외교관의 딸 외제니데시레 푸르니에와
1831년 1월 18일에 결혼했는데 그는 서
른네 살이었고 신부는 스무 살이었다. 그
녀는 성악에 재능이 있고 음악 교육도 충
분히 받았으므로 특별한 모임이 있을 때
면 사람들 앞에서 노래를 부르곤 했다.

2 마네의 생가, 프티오귀스탱 5번지 _건물 맞은편에는 루이
14세 때인 1648년에 건립된 유명한 에콜 데 보자르가 있다.

에두아르 마네는 1832년 1월 23일 파리의 센 강 남쪽에 위치한 프티오귀스탱(지금의 보나파르트 가) 5번지에서 태어났다. 에두아르가 태어난 4층 건물에는 마네 가족 외에도 어린 에두아르에게 데생을 가르쳐준 외삼촌 에드몽 푸르니에가 살고 있었다. 그는 드로잉에 재능이 있었지만 국전에 출품할 만큼 유능하지는 못했다. 에두아르는 자신의 대부이기도 한 에드몽을 통해 회화에 관심을 가지게 되었다. 에드몽은 주말에 에두아르와 에두아르보다 한 살 어린 외젠, 그리고 세 살 어린 귀스타브 삼 형제를 미술의 성지 루브르 박물관에 데리고 가기도 했다.

에두아르는 열두 살 때 상류층 자제들이 다니는 롤랭 중학교에 입학했다. 5학년부터 가르치는 사립학교였는데 에두아르는 입학하던 해에 5학년 과정을 제대로 마치지 못해 낙제했다. 아들의 장래에 대한 오귀스트의 걱정은 이때부터 시작되었다. 친구들의 증언에 의하면 마네는 영어, 드로잉, 체육에서 우수한 성적을 드러냈다. 아버지는 그가 법대에 진학하여 가업을 이어주기를 원했지만 법대에 진학할 만한 성적이 되지 못해 강권할 수 없었다.

쿠튀르의 화실에 들어가다

어려서부터 바다를 좋아한 마네는 해군이 될 생각을 품고 있었다. 당시 해군 아카데미에 입학할 수 있는 연령은 16세였다. 이듬해 1월이 되어서야 16세가 되는 마네는 1847년 7월에 해군에 응시했지만 낙방하고 말았다. 마네는 포기하지 않고 1848년 12월 군사훈련 목적의 견습용 배를 타고 브라질의 수도 리우데자네이루로 갔다. 그리고 이듬해 4월, 1년 동안의 훈련을 마친 지망생들이 보는 시험에서 다시 낙방하고 말았다. 해군이 되는 길은 더 이상 열려 있지 않았다.

그는 해군의 꿈을 접고 화가가 되기로 결심하고 주로 그림 그리는 데 몰두했다. 그는 리우데자네이루의 "신비로운 검은 눈과 검은 머리의 낙천적인 브라질

여인들"에 매혹되었는데 1863년에 그린 걸작 〈올랭피아〉[36]에 등장하는 흑인 하녀는 이때 받은 강렬한 인상에 의한 구성이었다.

1849년 6월 르아브르 항구로 귀국한 마네는 미련을 버리지 못하고 다시 해군 입대시험을 쳤지만 또 낙방했다. 이제 오귀스트는 화가가 되려는 아들의 뜻을 허락할 수밖에 없게 되었다. 마네는 그해 가을, 학자이면서 화가인 토마 쿠튀르의 화실에 들어갔고 1849년부터 1856년까지 6년 이상 쿠튀르의 화실에서 수학했다. 그러나 화실은 오늘날처럼 유리로 된 창문으로 빛을 방 안 깊숙이까지 끌어들이는 그런 수준이 아니었다. 마네는 "내가 여기서 무엇을 하고 있는지 모르겠다. 빛도 가짜고 그림자도 가짜다. 화실 안으로 들어서는 것이 마치 무덤 속으로 들어가는 것처럼 느껴진다"고 친구 프루스트에게 투덜거렸다. 하지만 마네는 계속해서 그 무덤 속에서 모델을 드로잉했다. 그렇게 오랫동안 쿠튀르로부터 배웠다면 자신도 모르게 쿠튀르의 자유분방한 사고를 닮았을 것이며 그의 화법이 몸에 배었을 것이다.

쿠튀르는 두 주에 한 번 화실에 와서 제자들과 대화하며 기교를 가르쳤다. 그는 드로잉을 회화의 본질로 여겼다. 쿠튀르는 "대상을 3분 동안 바라본 후에는 그것을 그릴 수 있어야 한다"고 했다. 또 고대 조각상을 바라보든 대가의 그림을 바라보든 대상의 고유성을 발견할 수 있어야 한다고 했으며, 채색에서 색의 순수성을 강조하면서 가능한 한 색을 덜 섞어 사용하라고 가르쳤다. 마네가 스승으로부터 배운 건 이것들 외에도 대상을 있는 그대로 묘사하지 않고 다양한 방법으로 해석하는 것이었다.

36 마네, 〈올랭피아〉 부분, 1863

마네는 낮에는 쿠튀르의 화실에서 공부하고 밤에는 쉬스 아카데미Academie Suisse에서 모델을 그리면서 스케치를 익혔다. 저녁 7시부터 10시까지 문을 여는 이 아카데미는 모델로 활동했던 쉬스라는 사람이 연 곳

으로, 약간의 돈을 받고 모델을 그릴 수 있게 하는 곳이었다. 모네는 1859년부터 이곳에 나왔으며 미국 남쪽 세인트 토마스에서 파리로 온 유대인 화가 카미유 피사로와 세잔이 여기서 모델을 그리는 훈련을 했다.

마네가 쿠튀르의 화실에 들어간 첫 학기 1850년 1월까지 어떤 작업을 했는지는 알려져 있지 않다. 다만 1849년 가을부터 동생 외젠과 함께 금발의 네덜란드 여인 쉬잔 렌호프에게서 피아노를 배웠다는 것만 알려져 있다. 마네는 두 살 연상의 피아노 선생을 사랑하게 되었다. 쉬잔의 아파트는 쿠튀르의 화실에서 걸어갈 만한 가까운 거리에 있었으며 마네는 시간이 나면 그녀의 아파트로 갔다. 파리에서 외로운 생활을 하고 있던 쉬잔이 피아노 교습을 받는 제자와 사랑에 빠지는 건 자연스러운 일이었다.

그녀는 1852년 1월 29일에 마네의 아들을 낳고 이름을 레옹 에두아르 렌호프라고 했다. 막 스무 살이 된 마네가 아들을 얻은 것이다. 당시 미혼모가 자식을 낳는 일은 예사였으며 아버지 이름을 밝히지 않고 구청에 출생신고를 하는 것 또한 보통이었는데 법으로도 아버지의 이름을 밝힐 필요가 없었다. 마네는 경제적으로 독립하지 못해 가족과 함께 지내야 했기 때문에 쉬잔과 아들에 관해 비밀에 부칠 수밖에 없었다. 아버지가 사실을 안다면 가만두지 않을 것이 뻔했다. 쉬잔은 혼자 힘으로 아들을 키워야 했다.

위대한 전통 회화가 물려준 유산

마네는 1852년 7월 암스테르담 국립박물관에서 네덜란드 대가들의 작품을 직접 보았다. 이듬해 초에는 카젤, 드레스덴, 프라하, 빈, 뮌헨의 박물관들을 방문하여 유럽 대가들의 작품을 감상했다. 뮌헨에서는 렘브란트의 초상화를 모사하면서 그의 화법을 익히기도 했는데 〈해부학 강의〉를 모사한 그림이 남아 있다. 여름에는 노르망디로 가서 자연의 모습을 그렸는데 쿠튀르가 학생들을 인

솔하여 그곳에서 자연의 풍경을 그리도록 했기 때문이다.

이듬해 9월에는 동생 외젠과 함께 한 달가량 이탈리아를 여행하면서 베네치아, 피렌체, 로마 등지를 둘러보았다. 화가가 되려면 과거의 미술에 관해 알고 있어야 하므로 화가 지망생들에게 이탈리아 여행은 성지 순례에 비교할 만했다. 그때나 지금이나 대가의 그림을 모사하는 건 대가의 화풍을 구체적으로 알고 익히는 지름길이며 동시에 대가들이 그림을 그렸을 때의 감동을 느껴보는 좋은 방법이다.

마네는 틴토레토의 자화상만 제외하고 모사한 그림 모두를 둘째 동생 귀스타브에게 주었는데 훗날 컬렉터들이 이것들을 구입했다. 마네는 실로 많은 대가들의 화법을 익혔는데 마네가 세상을 떠나기 얼마 전 그로부터 수학한 제자

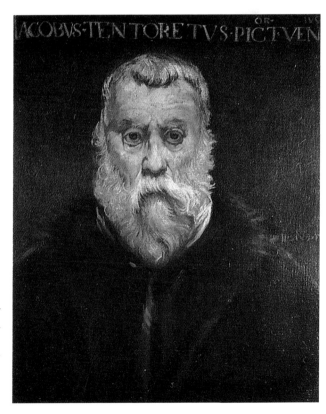

3 **마네가 모사한 틴토레토의 자화상**
_<오귀스트 마네 부부의 초상>[1]과 이 그림에서 마네가 전통을 매우 소중하게 여겼음을 알 수 있으며 이는 모네와 매우 대조되는 점이다. 마네는 전통주의 화법을 두루 익히는 가운데 자신의 독창적인 화법을 찾으려고 했다.

는 이 점을 분명하게 증언했다.

> 스승은 스페인과 플랑드르, 네덜란드 화단을 풍미한 주요 화법들을 익힌 최후
> 의 화가였으며, 그러한 바탕에서 스승의 그림이 나온 것입니다. … 위대한 전통
> 회화가 물려준 유산을 효과적으로 응용할 줄 안 최후의 화가이면서 이런 전통
> 자체, 즉 '프랑스적 기호'의 옹호자임을 자처한 이들의 관학풍을 분쇄한 화가였
> 습니다.

1855년 마네는 뤽상부르 박물관에 걸려 있는 들라크루아의 〈단테의 배〉 모
사를 허락받기 위해 그의 화실을 찾았다. 뮈르거가 들라크루아는 차가운 분이
니까 조심하라고 일러주었지만 들라크루아는 예상과 달리 환대해주었다. 들라
크루아와의 만남 자체가 특기할 일은 아니었지만 그 후 들라크루아가 마네의
그림에 관심을 보였다는 것은 주목할 만하다. 마네가 1859년 국전의 심사위원
들로부터 처음으로 모욕적인 평가를 받았을 때 유일하게 마네를 옹호해준 사
람은 들라크루아였다. 들라크루아는 1831년에 레지옹 도뇌르 훈장을 받았고,
1857년에는 아카데미 멤버로 선출되었다. 마네 세대의 젊은 화가들이 가장 좋
아한 화가가 바로 들라크루아였다.

쿠르베의 혁명, 사실주의

프랑스 화단은 나폴레옹 3세에 의해 더욱 활기를 띠었다. 나폴레옹 3세는 파리
를 유럽의 문화 중심지로 만들 계획으로 1855년에 만국박람회를 개최하면서
"유럽을 한 가족으로 만드는 진정한 계기"라는 의미를 부여했다. 28개국이 참
여한 이 축제에 영국의 빅토리아 여왕도 참관했으며, 런던 뉴스는 만국박람회
현장을 연신 삽화로 보도했다. 박람회장을 찾은 방문객은 거의 백만(935,601명)

에 다달았다.

　영국 정부는 근래 예술가들이 라파엘로 이전의 회화법으로 그린 그림들을 출품했는데 그러한 그림들이 파리 시민에게 소개되기는 이때가 처음이었다. 프랑스 정부는 그해 국전 입선작들도 전시했다. 박람회에 출품을 신청한 프랑스 화가들의 작품 8천 점 가운데 1,872점만 심사를 거쳐 받아들여졌다. 그 그림 모두를 전시하기 위해 이중 삼중으로 빽빽하게 진열했기 때문에 벽은 거의 보이지 않을 정도였다.

　국전에서 앵그르의 작품이 41점, 들라크루아의 작품이 35점이나 받아들여졌는데 쿠르베는 자신의 작품은 11점밖에 받아들여지지 않은 데다 자신만만하게 출품한 〈화가의 화실〉*이 낙선하자 몹시 분노했다. 이를 "프랑스 미술의 재앙"이라고 주장하면서 박람회장에서 멀지 않은 곳에 자비로 별관을 마련하여 개인전을 개최했다. 그가 소개한 작품들은 〈화가의 화실〉을 포함하여 대부분 그의 주변에서 일어나는 장면들을 스냅사진을 찍은 듯 사실주의 기법으로 그린 것들이었다. 쿠르베는 카탈로그 서문에서 회화가 사실을 전달하는 매체임을 선언했다.

> 나는 다른 사람들의 그림을 더 이상 모방하지 않을 것이다. … 생동감 있는 예술을 창조하는 것이 나의 목표다.

　이런 내용의 글은 미술사에 아방가르드 정신의 선언이란 중요한 의미를 남겼다. 아방가르드 정신이란 순수미술, 즉 '예술을 위한 예술'을 추구하는 진보주의 예술가들의 정신을 말한다. 쿠르베의 사실주의는 과거에서 벗어나는 과격한 출발점이었다.

　19세기 중반 프랑스의 일부 예술가들은 모델을 상류층 사람들에 한정하지 않고 하류층 사람들을 모델로 사용하기 시작했는데 이는 미술에서의 조용한 혁명이었다. 가난한 인생을 주제로 한 작품들이 낭만주의 문학과 음악에서 종종 나타났으며 회화에서도 예외는 아니었다. 장프랑수아 밀레가 가난한 농부

를 그린 그림들은 아주 낯익다. 밀레는 1857년에 〈이삭 줍는 사람들〉[5]을 그리면서 농부들의 삶에 숭고함이 있음을 알렸다. 그의 이러한 점은 1830년대와 40년대 사회에 대한 인식을 그림과 조각에 반영시킨 오노레 도미에와 더불어 20세기에 출현한 사회 사실주의 예술의 선조가 되기에 충분했다.

　모더니즘의 발판을 마련한 것은 앵그르가 아니라 들라크루아였으며 인상주의는 들라크루아의 회화론에서 파생되었다. 여기에 사실주의 운동의 리더 쿠르베가 새로운 바람을 일으켰다. 그가 파리 만국박람회에서 보여준 돌출행동은 미술사에서 의미 있는 사건이 되었다. 회화의 목적이 더 이상 이야기를 전하거나 성경의 내용 또는 역사적 사건들을 교육적인 목적으로 재현하는 것이 아니라 순간적으로 발생하는 사건이나 일시적 환경의 변화를 나타내는 것임을 주장했다. 아름다움은 과거가 아니라 현재에 존재하기 때문에 역사나 전설에서 찾을 필요가 없고, 꿈속에 있는 것이 아니라 진실 가운데 있는 것이며, 머릿

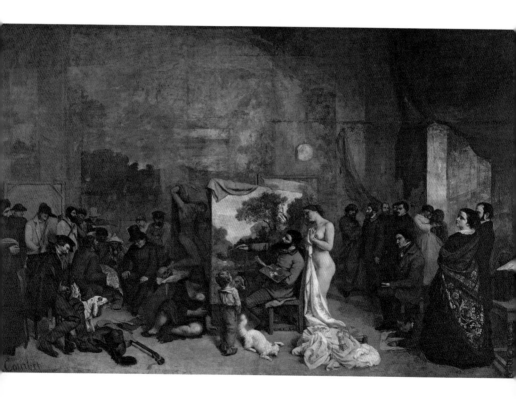

속에서 관념으로 찾는 것이 아니라 바로 눈앞에 전개되는 대상에서 찾아지는 것임을 의미했다. 사실주의는 쿠르베에게 '인도주의 미술Humanitarian Art'이었고, 새로운 미술의 탄생을 의미했다.

4 쿠르베, <화가의 화실>, 1855, 유화, 361×597cm _삶의 일상적인 장면들을 묘사한 쿠르베의 그림을 통해 당시 화가들의 화실이 일반인들에게 공개되었다.

5 밀레, <이삭 줍는 사람들>, 1857, 유화, 83×111cm _밀레는 가난한 농부들을 주제로 많은 그림을 그렸으므로 반고흐는 그를 '농부 화가'라고 불렀다.

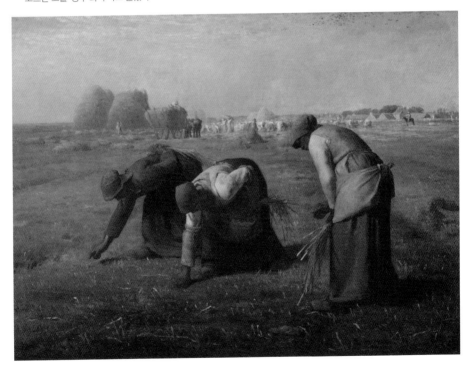

쿠튀르의 영향에서 벗어나다

역사적인 장면을 재현하다니, 참으로 웃기는 이야기야! 중요한 점은 이것이야.
첫눈에 본 것을 그리는 것. 잘 되면 만족하고 잘 안 되면 다시 그리는 거지. 나머
지는 죄다 엉터리 짓이야.

마네는 이렇게 역사화가 쿠튀르로부터 더 이상 배울 것이 없다고 판단하고
1856년 봄부터 그의 화실에 나가지 않았다. 스승의 회화론을 의심하고 비판할
만큼 성숙해졌다고 해야 할 것이다.

마네는 명목상으로만 가톨릭 신자였다. 평생 5백 점이 넘는 그림을 그렸지만
기독교를 주제로 한 그림은 단 6점에 불과하다. 이들 중 5점이 그리스도를 주제
로 한 것이지만 십자가 위의 그리스도라든가 전통적인 형식의 그리스도를 묘
사한 것은 없다. 1864년에 〈그리스도와 천사들〉[6]을 그렸고 이듬해에는 〈군인
들에게 조롱당하는 예수〉[37]를 그렸다. 마네는 자신이 본 것을 그린다며 사실주
의 미학을 주장했는데 〈그리스도와 천사들〉은 쿠르베에게 비난의 빌미를 제공
했다. 한 번도 천사를 본 적이 없는 마네가 어떻게 천사를 묘사할 수 있냐는 것
이다. 그러자 드가가 쿠르베에 반박하며 마네를 옹호했다.

그게 무슨 상관이람. 〈그리스도와 천사들〉에는 다른 것은 몰라도 훌륭한 소묘
가 있는데. 여기를 보라구. 속이 내비치는 이 푸른색을. 마네는 참으로 대단한
사람이야.

마네가 남몰래 없애버린 캔버스가 없다면 1858년까지 2년 넘도록 그린 그림
은 모두 12점이며 이 중에 5점이 모사한 것들로 별로 자신의 그림을 그리지 못
했음을 알 수 있다.

1856-59년 마네는 루브르 박물관에서 틴토레토, 벨라스케스, 루벤스의 그
림을 모사하면서 대가들의 화풍을 익히는 데 전력했다. 평생 우정을 나눈 판탱

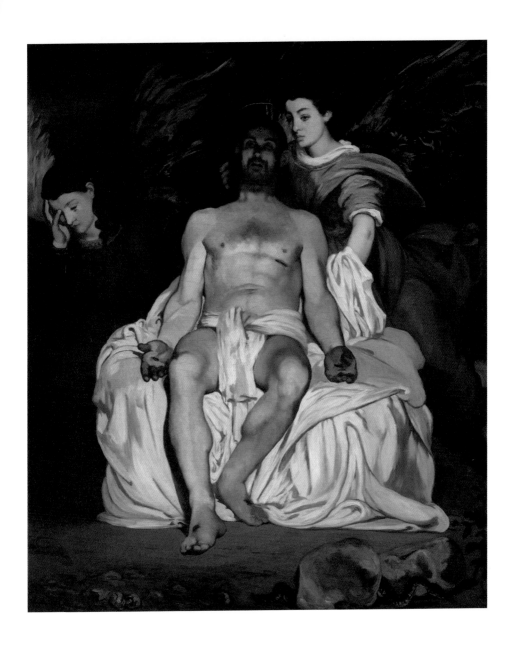

6 마네, <그리스도와 천사들>, 1864, 유화, 179.5×150cm _마네는 코펜하겐 국립박물관에 소장된 만테냐의 <피
에타>를 보고 아이디어를 얻은 듯하다. 1864년 국전에 응모하기 전 보들레르가 이 그림을 칭찬하면서 그리스도의
가슴에 난 창에 찔린 자국이 오른쪽보다는 왼쪽에 있는 게 낫겠다는 의견을 편지에 적어 보냈지만 편지가 늦어져 수
정할 수 없었다.

라투르와 드가를 만난 곳도 루브르였다. 마네는 박물관을 정기적으로 방문하면서 처음에는 고야의 극적인 장면, 적나라한 사람들의 모습, 검은색을 적절하게 사용하는 방법을 익혔고 나중에는 벨라스케스의 초상화에 매료되어 그들의 화풍을 익혔다.

이때 그린 그림 가운데 가장 주목할 만한 〈압생트 마시는 사람〉[7]은 벨라스케스의 〈메니프〉[8]로부터 영향받은 것이다. 마네는 벨라스케스의 단순화하는 기교를 사용해서 파리장의 모습을 보여주겠다고 공언한 적이 있는데 이 작품에서 그 의도가 충분히 표현되었다. 바닥에 술병을 그려 모델이 독한 압생트에 중독된 자임을 강조했고 이 그림에서 처음으로 레몬 껍질과도 같은 밝은 노란색으로 그림의 분위기를 강렬하게 만들었다. 이것은 6년 이상 그를 가르쳐온 쿠튀르에게 도저히 이해되지 않는 그림이었다. 쿠튀르는 "압생트 마시는 사람은 바로 이 그림을 그린 장본인이다"라고 혹평했다.

마네도 지지 않고 "내가 그의 방식대로 그림을 그린 것은 매우 어리석은 일이었다. 이젠 끝이다! 그가 한 말은 자기의 그림에나 어울리는 말이다. 나는 이제 내 두 발로 설 것이다"라고 강한 의지를 나타냈다. 그는 화실을 떠난 후에도 스승을 방문하며 자신의 그림에

7 마네, 〈압생트 마시는 사람〉, 1858-59, 유화, 181×106cm _그림의 모델은 당시 잘 알려진 유대인 모델로서 마네의 수첩에 그의 주소가 적혀 있었다.

8 디에고 벨라스케스, 〈메니프〉, 1636-40, 유화, 179×94cm

관한 고견을 듣곤 했으나 더 이상 그의 인정을 받으려고 애쓸 필요가 없다고 판단했다.

1859년 국전에 출품된 〈압생트 마시는 사람〉은 심사위원의 한 사람이었던 들라크루아의 옹호에도 불구하고 다수의 반대로 낙선되었다. 하지만 마네에게는 첫 성공작이었다. 주정뱅이를 그린 그림은 교육적인 목적을 중시하는 심사위원들의 심기를 건드렸겠지만 대충 문지른 듯한 붓질과 자유로운 소묘는 갈고 닦은 솜씨임에 분명했다.

〈압생트 마시는 사람〉이 국전에서 낙선한 뒤 친구들과 함께 마네의 화실을 방문한 프루스트와 보들레르가 현대 회화에 관해 토론했다. 보들레르가 "결론적으로 작가는 솔직해야 한다"고 하자 마네가 "그건 제가 늘 한 말이 아닙니까? 제가 〈압생트 마시는 사람〉에서 솔직하지 않았단 말인가요?"라고 응했다. 보들레르가 더 이상 대꾸하지 않자 마네는 "당신도 나를 인정하지 않는군요. 그렇다면 모든 사람이 나를 인정하지 않는 셈이지요"라고 투덜거렸다.

마네는 1860년 두아이 가에 화실을 얻고 바티뇰 가에 아파트를 얻었다. 바티

놀은 생라자르 역 북쪽에 있는 동네로 1861년 파리 시에 포함되었다. 그는 여전히 부모와 함께 살았고 아파트에는 쉬잔과 레옹이 살고 있었다. 레옹은 여덟 살이 될 때까지 아버지의 성을 사용하지 못하고 렌호프라 하고 있었다. 마네의 아버지 오귀스트는 1857년 10월에 마비 현상을 일으켰고, 13개월 후에는 다리를 움직일 수 있을 정도로 조금 나아졌지만 말은 할 수 없는 지경이었다. 그래서 마네는 쉬잔과의 관계를 말하지 못해 레옹을 호적에 올리지 못했고 쉬잔은 레옹을 자신의 남동생이라고 속이고 키우고 있었다. 레옹이 자신의 성이 렌호프가 아니라 마네란 사실을 안 건 그가 스무 살 때였다.

9 쉬잔 마네의 모습
10 레옹 렌호프의 모습
11 마네, <소년과 검>, 1861, 유화,
131×93.5cm _소년은 마네의 아들
레옹이다.

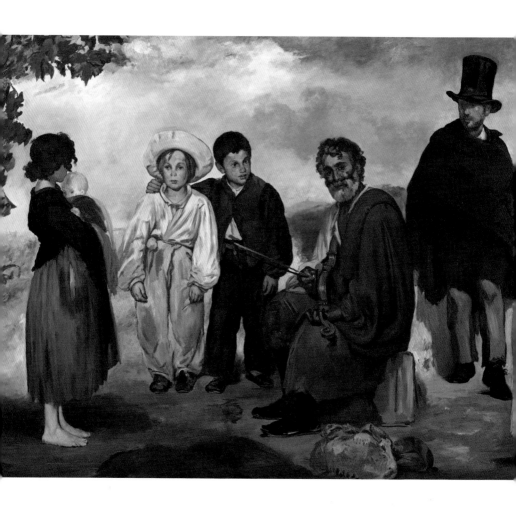

12 마네, <늙은 음악가>, 1862년경, 유화, 188×249cm _마네는 <압생트 마시는 사람>이 마음에 들어 이 인물을 <늙은 음악가>에 그대로 삽입했다. 아이를 안고 있는 소녀와 두 소년도 따로 그려서 하나의 그림으로 합성시켰는데, 이는 당시 화가들이 즐겨 사용한 방법이다.

이 시기에 유럽의 모든 철로가 파리로 통하도록 새로운 철로들이 건설되고 있었다. 건축붐이 일어 아파트들이 들어서고 기차역이 생겨 많은 사람이 파리 시내로 몰려들었다. 파리는 점차 현대화되면서 유럽의 수도로서의 면모를 갖추어가고 있었다. 바티뇰 가에는 파리의 중심으로 향하는 기차와 차들의 커다란 정거장이 있었다. 그러면서 걸인과 집시들이 많아졌고, 마네는 그들을 모델로 그림을 그렸다. 〈압생트 마시는 사람〉과 〈늙은 음악가〉[12] 외에도 〈넝마주이〉, 〈담배를 들고 있는 집시〉 등이 특기할 만하다.

〈늙은 음악가〉는 이질적인 인물들을 배열하여 구성한 그림이다. 마네의 화실 부근에 살던 집시 바이올린 연주자 장 라렌느를 그린 것으로, 늘 술에 취해 있던 그는 경찰들로부터 몹시 천대받았다. 마네는 라렌느를 캔버스 중앙에 고대 철학자의 모습처럼 앉히고 아이들의 호기심과 사랑을 받는 순진한 사람으로 그렸는데 그리스 철학자 크리시포스를 묘사한 헬레니즘 조각을 변형한 것이다. 마네는 루브르 박물관에 있는 이 조각을 모사한 적이 있다. 아이를 안고 있는 소녀도 호기심에 찬 눈으로 걸인을 바라보는데 라렌느는 마치 기념 촬영이라도 하는 듯한 모습으로 관람자를 바라본다. 그의 옆에는 압생트 마시는 사람이 걸터앉아 그를 바라보고 있다.

마네는 1860년부터 새 화실에서 본격적으로 작업에 몰두했다. 그해에 부모님의 초상[1]과 어머니의 초상 등을 거의 실물 크기로 그렸고, 이듬해에는 쉬잔을 모델로 〈놀란 님프〉[15]를 완성했다. 이것은 그의 첫 누드작품인 동시에 〈풀밭에서의 오찬〉과 〈올랭피아〉의 예비작품이기도 했다.

그는 〈놀란 님프〉를 그리기 위해 1859년부터 3점의 유화 습작을 마친 후 1861년에야 완성했다. 이 또한 거의 실물 크기의 그림이다. 〈놀란 님프〉에서 주목할 점은 관람자와 그림과의 관계가 새로워진 것이다. 관람자는 모델의 긴박하고 개인적인 모습을 바라볼 수 있다. 벗은 몸을 관람자에게 보여주는 것이 부끄러운 듯 몸을 옆으로 튼 모습은 루벤스가 성경에 나오는 수잔나를 이렇게 그린 적이 있다. 렘브란트의 〈다윗 왕의 편지를 받은 바세바〉[13]와 〈수잔나와 장로들〉[14] 그리고 부세의 〈다나에〉를 혼용한 풍만한 여체의 결정판이다. 당시 마

네는 루브르에서 전시 중인 〈다윗 왕의 편지를 받은 바세바〉와 〈다나에〉 앞에서 많은 시간을 보냈다. 그는 북쪽 지방의 회화를 이용하여 네덜란드 태생인 쉬잔의 여체를 미화시키려고 한 것 같다.

〈놀란 님프〉는 1861년에 상트페테르부르크에서 개최된 연례 황실 아카데미 전시회에 출품되었고 파리에서는 1867년의 개인전을 통해 처음 선보였다. 1871년에 그가 매긴 그림값은 1만 8천 프랑으로 도저히 팔릴 수가 없는 가격이었으므로 이 작품은 그가 사망했을 때 94점의 유작들과 함께 발견되어 1,250프랑에 팔렸다.

13 렘브란트, <다윗 왕의 편지를 받은 바세바> 부분, 1654, 유화, 142×142cm

14 렘브란트, <수잔나와 장로들>, 1647, 유화, 76×91cm

15 마네, <놀란 님프>, 1861, 유화, 144.5×112.5cm _놀라는 여인의 모습에서 렘브란트의 영향을 알 수 있다.

낙선전의 스타 마네

마네의 〈풀밭에서의 오찬〉을 본 황제는 "뻔뻔스러운 그림"이라
고 비난했다. 그러나 사람들은 낙선전에 소개된 문제의 그림을
보려고 주말이면 전시장 밖에 줄을 섰다.

모더니즘의 자유 〈풀밭에서의 오찬〉

마네는 1862-63년에 악명 높은 누드 〈풀밭에서의 오찬〉[16]과 〈올랭피아〉[36]를 그렸다. 이 그림들을 그리기 얼마 전 마네는 센 강가에서 일광욕하는 여인들을 물끄러미 바라보다가 "나도 누드를 그려야 할 것 같아. 음, 내가 누드를 보여주겠어!"라고 말했다.

〈풀밭에서의 오찬〉은 스페인 의상을 입은 두 중년 신사와 나신의 여인이 준비해온 점심 식사를 풀밭 위에 펼쳐놓고 한가로운 시간을 보내는 장면을 그린 것이다. 주말이면 중산층이 센 강가로 피크닉을 가서 오찬을 즐기는 건 흔한 일이었다. 하지만 이 그림처럼 나신의 여인이 있는 경우는 없었다. 피크닉 장소에 여인이 누드로 앉아 있다는 것은 아주 과격한 회화적 시도였으며 그런 모습을 본 관람자들은 경악할 수밖에 없었다. 평론가들은 고전적인 주제의 누드를 평범한 여인에게 적용한 데 놀랐다.

그림 속 여인은 마네가 아끼던 모델 빅토린 뫼랑이다. 마네는 화실에서 뫼랑의 누드를 그린 후 피크닉 장소에 있는 것처럼 삽입했다. 그리고 두 남자는 마네의 동생과 여동생의 미래의 남편이었다. 마네는 르네상스의 조르조네에서 시작되어 프랑스의 와토, 부셰, 코로 등에게 친근해진 고전적 주제를 현대화하여 나타내려고 했다. 이 그림에 쏟아질 비난을 마네는 상상조차 못했다. 황제가 "뻔뻔스러운 그림"이라고 비난하자 사람들은 문제의 그림을 보기 위해 주말이면 전시장 밖에 줄을 섰다. 평론가 아메르통도 황제의 말에 동조하면서 이렇게 말했다.

> 철면피 같은 프랑스 예술가 마네의 그림은 조르조네의 〈전원의 합주〉를 프랑스의 사실주의로 해석한 것이다. 비록 여인들이 벌거벗었지만 조르조네의 그림은 아름다운 색상으로 용서받을 만했다. 그러나 마네의 그림에는 사내들의 복장이 아주 해괴망측하고, 다른 여인은 슈미즈 차림으로 냇가에서 나오고 있으며, 두 사내는 바보 같은 눈짓을 한다.

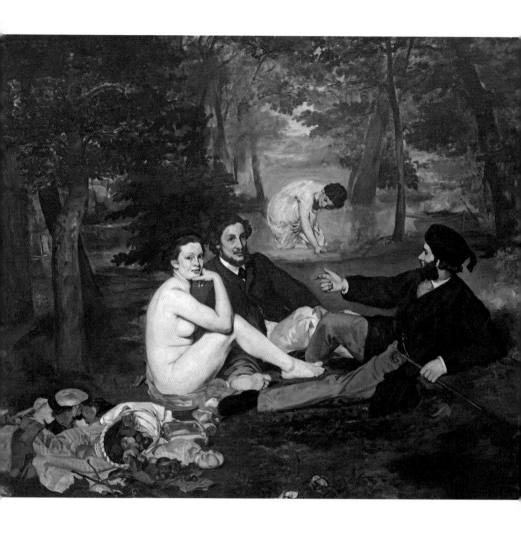

16 마네, <풀밭에서의 오찬(피크닉)>, 1863, 유화, 208×264.5cm _누드뿐 아니라 앞의 세 사람의 구성, 옆으로 쓰러진 바구니, 정물 등 부분들의 묘사가 뛰어나다. 마네는 이 그림을 89×116cm의 크기로 그렸다가 그로서는 처음으로 커다란 캔버스에 다시 그렸다.

17 마네, <풀밭에서의 오찬>, 1863-67?, 유화, 89×116cm _처음 그린 <풀밭에서의 오찬>. 이후 두 배가 훨씬 넘는 커다란 캔버스에 다시 그렸는데 그가 야심을 갖고 그렸음을 짐작하게 한다.

18 마르칸토니오 라이몬디, <파리스의 심판>

그러나 〈풀밭에서의 오찬〉은 에밀 졸라가 호평한 후부터 사람들의 사랑을
받기 시작했다.

이런, 이 무슨 외설이란 말인가! 장성한 두 남자 사이에 벌거벗은 채 앉아 있는
여인이라니! … 사람들은 화가가 뚜렷한 화면 공간의 배분과 가파른 대비 효과
를 위해 인물의 구성에서 외설적이고 음란한 분위기를 연출했다고 생각할지 모
른다. 하지만 이 그림에서 주목해야 할 점은 풀밭에서의 오찬이 아니라, 강렬하
고도 세련되게 표현한 전반적인 풍경이다. 전경은 대담하면서도 견고하며 배경
은 부드럽고 경쾌하다. 커다란 빛을 듬뿍 받고 있는 듯한 살색의 이미지. 여기에
표현된 모든 것은 단순하면서도 정확하다.

〈풀밭에서의 오찬〉과 〈올랭피아〉는 마르칸토니오 라이몬디의 라파엘로풍
의 〈파리스의 심판〉[18]과 티치아노의 〈우르비노의 비너스〉[34]를 현대적 감각으로
해석한 것들이다. 마네의 그림 속 나신의 여인은 관람자를 빤히 쳐다보고 있다.
과거 누드화를 그린 화가들은 모델이 다른 곳을 응시하게 하여 관람자가 누드
를 제삼자를 바라보듯 거리낌없이 바라볼 수 있도록 했지만, 마네는 모델을 이
인칭으로 그려서 관람자를 직접 바라보게 했다. 이는 그림과 관람자 사이에 새
로운 관계를 설정한 것으로 관람자와 그림이 더욱 친숙하게 되었으며, 관람자

가 주제를 자신들의 시대적 감각으로 해석해도 무방하다는 것으로 작품 감상의 자유를 느끼게 했다. 이는 과거에는 누릴 수 없던 모더니즘의 자유였다. 그러나 드가는 마네에게 새로운 시도가 없다고 평했다.

마네는 어떤 곳에서도 영감을 얻으며, 모네, 피사로, 그리고 내게서조차 구한다. 마네는 붓을 놀랄 만하게 사용하지만 그는 자신이 받은 영감을 새롭게 하지는 못한다! 그에게는 시도하는 요소가 없고 … 벨라스케스와 프란스 할스의 회화법이 아니면 어떠한 그림도 그리지 못한다. 난 마네에게 사람들이 이해하지 못할지라도 아주 섬세하게 그림을 그리는 지성인으로 만족하라고 말해주었다.

마네는 유럽의 고전주의 회화에 관심이 많았다. 그는 조르조네와 티치아노까지 거슬러 올라가 그들의 화법을 연구했고 그들 이전의 유럽 회화는 야만인들의 것이라고 주장했다. 고전주의 회화에 대한 마네의 관심과 그러한 방법의 응용이 드가의 눈에는 마네가 그러한 방법에 의존하여 그림을 그릴 수밖에 없는 것처럼 보였던 것이다.

〈풀밭에서의 오찬〉은 1863년 국전에 출품했으나 낙선했다. 당시 국전에는 3점까지 응모할 수 있었는데 마네는 〈풀밭에서의 오찬〉과 다른 2점을 출품했다. 마네는 국전에 출품하면서 들라크루아를 방문하여 심사위원들에게 영향력을 행사해줄 것을 부탁했지만 들라크루아는 너무 늙은 데다 병중이었으므로 심사위원들을 만날 수 없었다. 들라크루아는 그해 타계했다. 당시 국전에 출품한 화가는 약 3천 명, 그림은 5천 점가량이었으며 그 가운데 2천 점이 받아들여졌지만 마네의 그림은 3점 모두 낙선했다. 심사위원들 가운데는 쿠튀르가 있었는데 스승이 제자의 그림을 배척한 것이다.

그때까지만 해도 프랑스에서는 국전이 예술가들에게 유일한 등용문이었다. 국전 심사위원들은 대부분 아카데미즘을 추구하던 예술가들이었고 전통을 보존하려는 보수주의의 성향이 농후했다. 심사위원들은 애국심을 고취시키는 작품과 인도주의적이고 객관적이며 우주적인 내용을 시사하는 작품을 선호했고

19 도미에, <국전이 열리기 며칠 전 어느 화실의 장면>, 1855, 삽화, 『르 샤리바리』에 소개되었음 _도미에는 시사 만화의 선조가 되는 화가다.

20 1861년의 국전

작품은 후세의 교육에 보탬이 되어야 한다고 믿었다. 그래서 진보주의 예술가들은 국전의 심사 기준에 늘 불만이 많았으며 1850년대부터는 아예 국전에 출품하지 않는 예술가의 수가 늘어나기 시작했다.

예술가들의 불만은 해가 갈수록 더해갔고 마침내 황제에게 탄원하기에 이르렀다. 나폴레옹 3세는 그들의 불만을 받아들여 국전에서 낙선한 예술가들이 자기들의 작품을 소개할 수 있도록 낙선전을 개최하는 것을 허락했다. 이는 1863년의 일로 낙선전은 국전을 통하지 않고서도 파리의 미술계에 자신을 알릴 수 있는 예술가들의 등용문이 되었다.

〈풀밭에서의 오찬〉도 낙선전을 통해 파리 시민들에게 소개되었다. 이때 낙선전에 참여한 화가들로는 카미유 피사로, 아르망 기요맹, 앙리 판탱라투르, 제임스 휘슬러, 폴 세잔 등이 있다. 낙선전은 국전 개막 2주 후 5월 15일에 매우 큰 규모로 개최되었는데 12개의 화랑에 1천 2백 점이 소개되었다. 입장료는 1프랑이었는데 무려 7천 명이 낙선전을 관람했다. 사람들은 국전에서 인정받지 못한 작품들에 대한 호기심으로 그곳을 찾았다. 어떤 관람자는 말했다.

낙선전이 열리기 전까지 우리는 나쁜 회화가 어떤 것인지를 상상할 수 없었다. 그러나 이제는 알게 되었다. 우리는 보고 만지고 확인했다.

마네를 잘 이해한 평론가 자샤리 아스트뤼크는 「1863년 살롱」이라는 글을 신문에 기고했다.

마네! 이 시대의 위대한 예술가 가운데 한 사람! 나는 그가 이번 국전에서 월계수를 받지 못했음을 말하려는 것은 아니다. … 마네는 총명하고, 영감을 가졌으며, 힘찬 그림을 그리고, 놀라운 주제를 사용한다. 마네의 그림에는 사람을 깜짝 놀라게 하는 요소가 있다.

마네는 낙선전의 스타로 부상했다. 〈풀밭에서의 오찬〉은 젊은 세잔의 마음을 뒤흔들었는데 그는 1871년에 동일한 제목으로 피크닉 장면을 그렸다.[21] 젊은 세잔은 이 시기에 자신의 감정을 제어하지 못하고 매우 과격한 그림을 그렸는데, 이 그림에서 나무 위로 곧게 솟은 것과 그 아래 세로로 같은 선상에 있는 세워진 포도주 병은 남자의 성기를 상징한다. 마네의 〈풀밭에서의 오찬〉과 달리 세잔은 환상의 누드 속에서 성적 욕구를 느끼는 남자의 모습을 묘사했다.

21 세잔, 〈풀밭에서의 오찬〉, 1870-71, 유화, 60×80cm

일본 판화의 영향

19세기 중반의 프랑스 미술은 외부의 영향을 많이 받았는데 그중에서도 일본 미술의 영향이 두드러졌다. 미국 페리함대가 1853년 도쿄 외항에 도착해 개항을 요구한 이래 일본의 예술작품과 가재도구들이 유럽으로 들어왔으며, 일본 미술은 한동안 유럽 전역에 영향을 주었다. 일본 화가들의 그림을 프린트한 사본들이 1860년에 개업한 포트 오세안에서 매매되었고 1890년에는 일본 예술품들이 국립미술학교에서 소개되었다. 이 시기에 지크프리트 빙이 쓴 『일본 예술가들*Le Japon Artistique*』이 출판되었으며 마네와 모네도 이 책을 읽었을 것으로 짐작된다.

유럽 예술가들은 일본의 회화·조각·판화를 연구하면서 동양의 독특한 요소들을 그들의 작품에 응용했다. 일본 대가들의 판화에 나타난 광택 있는 평면과 힘 있는 색, 과감하게 단순화된 외곽선과 가파르면서 날카롭게 각진 형태, 평면적인 디자인, 대담한 칼자국 등은 유럽의 예술가들을 매료하기에 충분했다. 특히 우타마로, 호쿠사이, 히로시게의 다색 목판화가 그들을 감동시켰다.[22, 24]

특히 마네의 대표작 중 하나인 〈거리의 가수〉[26]에서 일본 판화의 영향을 볼 수 있다. 종 모양으로 둥글게 한 드레스를 평편하게 이차원적으로 채색하고 가장자리를 밝은색으로 칠하여

22 안도 히로시게의 판화, 32.7×22.1cm

23 모네, <코통 항구의 피라미드, 폭풍의 바다> 부분, 1886, 유화

여인의 모습이 어두운 배경으로부터 두드러지게 보이게 한 효과는 일본 판화에서 흔히 볼 수 있는 요소다.

그 외에도 당시 화가들의 그림에서 나타나는 과감한 생략과 사선 구도 등은 일본 판화에서 받은 강렬한 시각적 효과를 이용한 것들이다. 특히 모네는 대각선 구도의 그림들을 많이 그렸는데 모네가 그린 풍경화와 해양화[23]에서 나타난 파도가 치솟는 형태 등은 히로시게와 호쿠사이 판화의 특징적인 요소들이다. 유럽의 화가들은 이렇게 자신들의 그림에 일본 판화의 요소들을 응용했을 뿐만 아니라 일본 판화를 그림의 배경으로 장식하기도 했다.

24 가츠시카 호쿠사이의 판화, 24.5×37cm

25 모네, <노르망디의 농가 마당>, 1864년경 _모네는 대각선 구도를 많이 사용했다. 이런 구도는 일본 판화의 영향으로, 이 그림을 좌우로 뒤집으면 호쿠사이의 판화(좌)와 거의 같은 구도가 된다. 소박한 풍토색을 사용하여 소가 풀을 뜯고 오리와 닭이 여기저기 있는 일반적인 농장의 풍경을 캔버스에 담았는데 빛에 대한 세심한 고려가 있었음을 알 수 있다.

26 마네, <거리의 가수>, 1862, 유화, 171×106cm _<거리의 가수>는 카페에서 노래를 부르는 무명 여가수를 묘사한 그림으로 국전에 받아들여졌다. 그림의 모델은 빅토린이다. 빅토린은 기타를 든 손으로 땅까지 닿는 기다란 드레스를 살짝 들어올리고 버찌를 입가에 댄 채 수줍은 표정을 짓고 있다. 입가의 붉은 버찌가 왼손에 들고 있는 노란 종이, 갈색·회색·초록색의 드레스와 대조되게 구성했다. 배경을 어둡게 하여 빅토린의 환한 얼굴이 뚜렷이 나타나게 했는데 이런 점은 마네 그림에 나타나는 독특한 요소로서 마네가 의도적으로 구성한 연출이다.

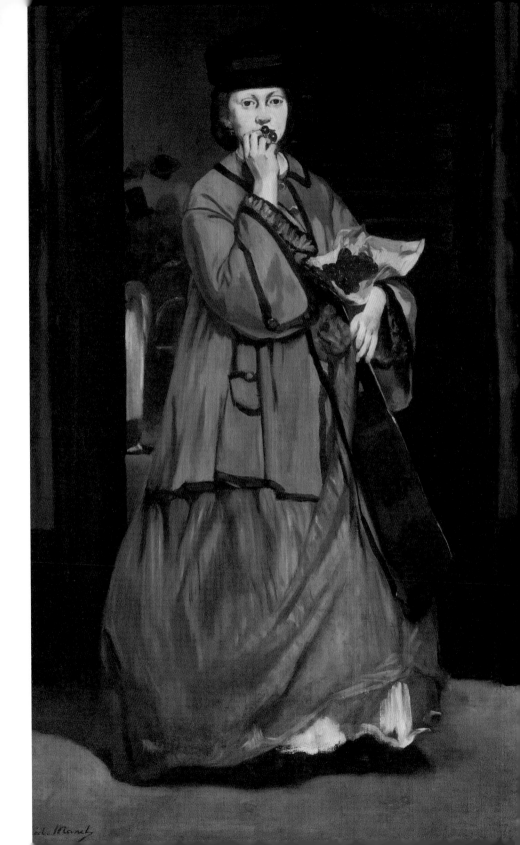

스페인 취향

이국 문화를 좋아한 프랑스인들은 스페인 문화에도 관심이 많았으며 많은 화가들이 스페인 문화를 회화의 주제로 삼았다. 복잡한 무늬와 화려한 색의 스페인 의상은 그들의 기질을 적절하게 나타냈으며 프랑스인들은 그들의 열정적인 춤을 좋아했다. 1862년 여름 캄프루비Camprubi 댄스단의 파리 공연에서 롤라 멜레아의 춤은 파리 시민을 매혹시켰다. 마네는 그녀를 모델로 〈발렌시아의 롤라〉[27]를 그려 이듬해 마르티느 화랑에서 소개했다. 이 시기에 유명한 4행시 『악의 꽃』을 발표한 보들레르는 마네에게 이 그림의 제목을 〈악의 꽃〉으로 하면 어떻겠냐며 이렇게 말했다. "친구여, 발렌시아의 롤라에게는 장밋빛이나 검은 보석과도 같은 상상하기도 힘든 매력이 두드러져 보이네. 서가 사이에서 무대로 전해지는 소음에 싸여 기분좋게 포즈를 취한 롤라, 그녀의 야성적인 표정과 흑백과 붉은색의 어울림은 우리에게 선열한 인상을 주네."

27 마네, <발렌시아의 롤라>, 1862, 유화, 123×92cm
28 마네, <스페인 발레>, 1862, 유화, 60.9×90.5cm _중앙의 무용수가 유명한 돈 마리아노다. 그는 공연이 없을 때 멤버들과 함께 마네를 위해 포즈를 취해주었다.

29 마네, <스페인 가수: 기타리스트>, 1860, 유화, 147.3×114.3cm _배경을 어둡게 하고 조명의 효과를 극적으로 살린 작품이다. 색의 대비가 인물을 강렬한 인상으로 기억에 남게 한다.

그해 마네는 파리에 온 스페인 투우사들을 화실로 초대하여 직접 보고 그리면서 스페인 사람들의 특징을 표현했다. 그는 스페인 연예인들을 모델로 그리기도 했는데 〈스페인 발레〉[28]가 그중 하나다. 마네는 보들레르의 권유로 이 공연을 관람한 후 매우 만족해했다.

〈스페인 가수〉[29]는 1861년 국전에 입선하여 처음으로 호평을 받은 작품이다. 코믹한 배우처럼 나타났지만 붓놀림이 대담하며 사실주의 색채가 강렬하다. 그가 탐구해온 대가들의 장점이 두루 나타난 그림으로 배경을 어둡게 하고 조명의 효과를 극적으로 살렸다. 보들레르와 고티에는 〈발렌시아의 롤라〉와 〈스페인 가수〉 등 사실주의 그림을 매우 좋아했다. 〈스페인 가수〉를 보고 고티에는 이렇게 적었다.

보라! 오페라에서는 볼 수 없는 웃기는 기타리스트가 여기에 있다. 벨라스케스는 그에게 친근한 눈짓으로 인사할 것이고 고야는 담뱃불을 빌리러 그에게 다가갈 것이다. 이 자연스럽고도 매력적인 인물은 마네의 회화 솜씨를 돋보이게 한다. 물감을 입힌 형태 속에 과감한 붓놀림과 너무나도 사실적인 색감이 있다.

마네는 목판과 석판을 포함해서 판화 전체에 관심이 많았으며 1862년 5월에 결성된 에칭작가협회에 창립 멤버로 참여했다. 보들레르는 『화가와 에칭 작가』에서 전통 목판화를 에칭화로 한 단계 발전시킨 공로를 마네에게 돌렸다. 그는 1862년에 열린 에칭 전시 평론에서 마네에 관해 썼다.

다음 전시회에서 우리는 스페인 취향을 물씬 풍기는 마네의 그림들을 보게 될 것이며, 스페인 화가들의 천재성이 프랑스로 옮겨져 왔다는 사실에 대한 명백한 증거를 포착할 것이다. 마네와 르그로는 현대의 리얼리티(이 자체가 이미 바람직한 징후다)와 생동감이 있고 풍부하고 섬세하면서도 과감한 상상력을 한 용기에 담아낸 훌륭한 화가들이다. 상상력이 결여된 화가의 재능은 주인 없이 행동하는 하인에 지나지 않는다.

현대 삶의 생생한 묘사

예술가가 자신의 시대에 관련된 것들에 솔직하지 못하다면 그는 잘못된 작품을 생산하게 될 것이다.

보들레르는 현대 화가가 일시적인 것과 영원한 것을 구별한다고 보았다. 그는 1859-60년에 주로 썼던 『현대 삶의 화가』를 1863년에 출간했는데, 1846년에 이미 「현대 인생의 영웅주의」에 관해 언급한 바 있다. 보들레르는 이 글과 『현대 삶의 화가』에서 들라크루아를 최고의 화가로 꼽았다. 마네는 보들레르의 예술론에 공감했으며 화가라는 존재는 이미지에 대한 해석가 그 이상이어야 한다고 믿었다.

마네는 11살 연상의 보들레르의 시를 애독했고 그와 우정을 나눴다. 〈압생트 마시는 사람〉[7]은 보들레르의 시 「넝마주이들의 포도주」에 나오는 포도주와 대마초에 대한 예찬과 상통하며 집시들의 퇴폐주의에 대한 마네의 예찬이기도 했다. 이 그림을 시작으로 마네는 보들레르가 말한 '현대 삶의 화가'의 길을 걸었다. 보들레르가 1864년 브뤼셀로 떠나기 전까지 두 사람은 거의 매일 만나다시피 했다. 1866년 보들레르가 중풍에 걸려 파리로 돌아와 1년도 채 안 되어 사망할 때까지 그들의 우정은 지속되었다.

종종 보들레르를 방문하던 마네는 보들레르의 애인을 그리기도 했다.[30] 단역 배우였던 흑백 혼혈 여성 잔 뒤발은 보들레르가 1842년부터 알게 되어 오랫동안 애정을 나눴다. 보들레르는 그녀를 '검은 비너스'라고 불렀으며 "수수께끼 같은 눈을 하고, 정복적이며, 의지가 강하고 … 무관심한 악의가 섞인 고양이와 같은 풍모"의 여인이지만 그렇기 때문에 "미를 형성하는 사랑스러운 풍모"를 지닌 여인이라고 했다. 〈소파에 앉아 있는 보들레르의 애인〉은 원근법이 과장되었으며, 멀리서 바라본 잔의 모습이지만 흰 드레스가 차지하는 면이 너무 크고 드레스 사이로 삐져나온 다리는 유난히 작은데 오른손은 오히려 크다. 단 한 번의 포즈로 그려진 것이라서 미숙한 부분이 있다.

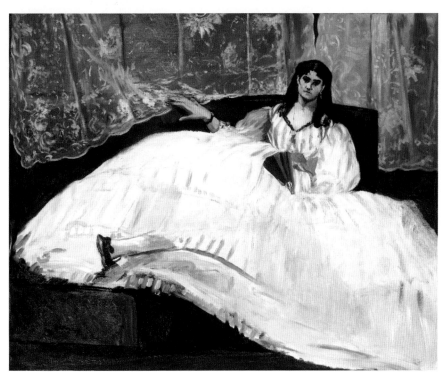

30 마네, <소파에 앉아 있는 보들레르의 애인>, 1862-63, 유화, 90×113cm

　보들레르와의 잦은 만남에서 자연히 마네는 그의 영향을 받았다. 보들레르는 현대의 삶이 예술의 주제가 되어야 한다고 역설했는데〈튈르리 공원의 음악회〉[31]도 그런 그림 중 하나다. 이 그림은 19세기 파리 시민의 즐거운 한때를 묘사한 최초의 작품으로 미술사에 기록되었고, 현대인들의 영웅주의적 삶을 찬양 혹은 고무시키는 그림이었다. 튈르리 공원에서 열린 음악회 장면으로 당시 사교계의 풍경이자 프랑스 부르주아의 인생이 적나라하게 드러난다. 도미에의 판화나 다른 예술가들의 삽화에서도 파리의 다양한 인생이 나타난 적이 있지만 사람들만을 주제로 야외생활을 기념비적으로 그리기는 마네가 처음이었다.

　마네는 친구들의 모습을 자주 그림에 삽입했는데 이 그림에도 마네의 친구들이 있다. 왼쪽 끝에 잘려진 인물이 마네이고 그 옆에 지팡이를 짚고 서 있는

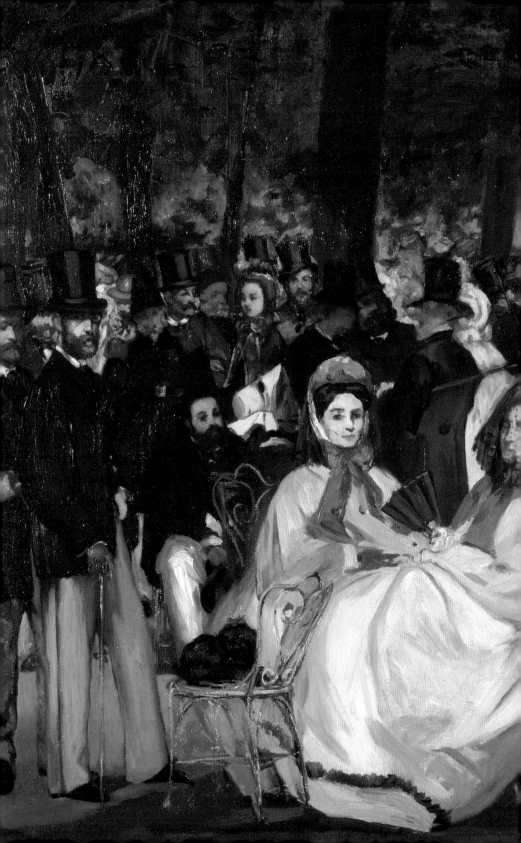

사람은 화가 알베르 드 발르루아, 두 사람 뒤 의자에 앉아 있는 사람은 조각가이자 화가 아스트뤼크다. 마네와 함께 튈르리 공원에 온 적이 있는 보들레르는 큰 나무 바로 앞 왼쪽, 아스트뤼크의 오른쪽에 있다. 보들레르와 함께 있는 사람은 고티에이며, 그의 뒤에서 앞을 바라보는 얼굴은 화가 판탱라투르다. 앞에 앉아 있는 두 여인 가운데 베일을 쓴 여인이 오펜바흐 부인이고, 그 옆에는 사령관 이폴리트 레조슨의 아내이다. 그림 오른쪽 중앙에서 손을 뒤로 하고 왼쪽을 향하고 있는 사람은 마네의 동생 외젠이다. 외젠의 등 뒤로 보이는 안경 쓴 사람은 작곡가 오펜바흐로 마네와 자주 동행했다.

마네는 이 그림을 화실에서 그렸지만 마치 정원에서 직접 그린 것처럼 나타냈다. 프루스트는 1897년 잡지『블랑슈Revue Blanche』에 이런 글을 썼다.

31 마네, <튈르리 공원의 음악회> 부분
31 마네, <튈르리 공원의 음악회>, 1862, 유화, 76.2×118.1cm _이 그림은 가수 장바티스트 포르가 구입했다가 1917년에 런던의 테이트 갤러리에 팔았으며, 테이트 갤러리는 1950년에 국립화랑에 기증했다.

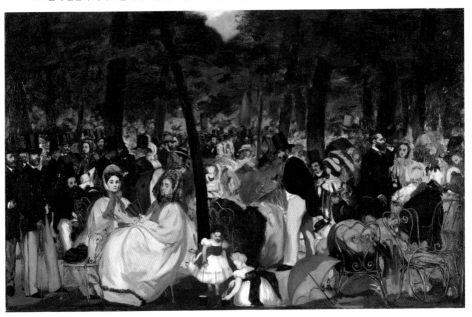

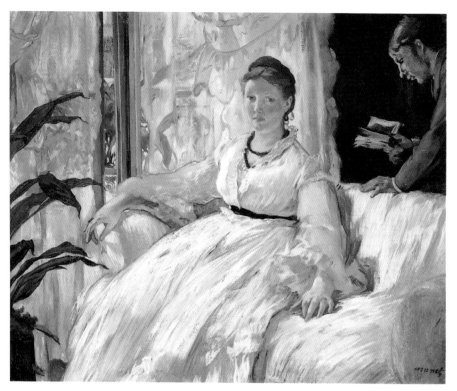

32 마네, <독서>, 1865, 1873-75년에 다시 그림, 60.5×73.5cm _소박한 실내에서 흰 드레스를 입은 쉬잔은 청순하고 순진해보인다. 검은 구슬 목걸이와 검은 허리띠가 관람자의 시선을 끌어들인다. 마네는 종종 쉬잔을 모델로 그려 아내에 대한 애정을 나타냈다.

마네는 거의 매일 두 시에서 네 시 사이에 튈르리 공원으로 가서 아름드리나무 아래 뛰노는 아이들과 벤치에 앉아 있는 사람들을 스케치했다. 보들레르가 늘 그의 곁에 있었다. … 마네는 캔버스 앞에 팔레트를 끼고 화실에서처럼 조용히 그림을 그렸다.

프루스트는 마네가 인상주의 화가들처럼 야외에 나가 그리기를 좋아한 것처럼 묘사했지만 사실 그는 우아한 복장을 한 사람들을 부분적으로 스케치한 것을 가지고 화실에서 적절한 장면으로 구성하여 실제 장면처럼 나타냈다.

마네는 1865년에 쉬잔과 레옹을 모델로 <독서>[32]를 그렸는데 휘슬러의 <흰

드레스를 입은 소녀〉(1863)를 상기시킬 만큼 흰색 일색이었다. 화면의 오른쪽 상단에는 독서하는 레옹이 그림 속의 그림처럼 소파의 윗부분에 손을 얹고 몸을 의지하고 있어 환상적인 느낌이 사라졌다. 그림의 왼쪽 가장자리에는 화초가 잘린 채 잎들만 부분적으로 보이는데 이렇게 사물을 가장자리에서 자르는 구성은 일본 판화의 영향인 듯하다. 이 그림 또한 현대 인생의 한 장면으로 마네의 진보주의 미학이 유감 없이 발휘된 그림들 가운데 하나이다.

"나는 그렇게 보았다"

마네의 아버지 오귀스트는 1862년 9월 15일에 세상을 떠나면서 아들들에게 많은 유산을 남겼다. 그가 남긴 젠느빌리에의 땅 200에이커 가운데 15에이커를 팔았더니 무려 6만 프랑이나 되었다. 마네는 고급 의복을 입고 고급 카페에서 술을 마시며 풍요로운 생활을 했다. 아버지의 죽음이 그를 경제적·도덕적으로 자유롭게 했으며 이제 쉬잔과 결혼도 할 수 있게 되었다. 결혼식은 1863년 9월 17일에 열렸고 마네의 어머니와 두 남동생이 참석했다.

33 1862년의 마네의 모습

　　1862년 마네는 자신의 독특한 회화법을 발견하면서 그 한 해에만도 열서너 점의 크고 작은 대표작들을 그렸다. 〈풀밭에서의 오찬〉을 그린 지 몇 달 만에 자신이 생각하기에도 대작이라고 할 만한 그림을 그렸는데 그것이 바로 〈올랭피아〉[36]다. 〈풀밭에서의 오찬〉보다는 작지만 모델을 실물 크기로 그린 것이다. 이 그림이 1865년 국전에 소개되자 사람들은 "고양이와 함께 한 비너스"라고 불렀다.

　　〈올랭피아〉는 티치아노의 〈우르비노의 비너

스〉[34]로부터 주제를 구한 것으로 알려졌는데 마네가 1856년 이탈리아를 두 번째 여행했을 때 우피치에서 모사했던 그림이다. 마네는 티치아노의 주제를 새롭게 재해석했다. 여신을 상징하는 비너스 대신 벌거벗은 모델을 침대에 누이고 옆에는 흑인 하녀를 세웠다. 모델은 빅토린이었으며 올랭피아라는 이름은 당시 프랑스 화류계에서 흔한 이름이었다.

올랭피아란 이름의 역사적 인물로는 올랭피아 말다치니 팜필리가 있는데 마네가 그림을 그릴 때 특별히 이 여인을 염두에 둔 것 같다. 교황 이노센트 10세 동생의 미망인이었던 이 여인은 후일 교황의 애인이 되어 권력을 행사했다. 벨라스케스는 1649년 로마에 머물 때 교황의 초상을 그렸는데 이 여인의 초상도 함께 그렸다. 마네는 그 그림에 매우 관심이 많았다. 당시 교황과 올랭피아의 관계는 사람들에게 널리 알려져 있었다.

〈올랭피아〉에는 고야의 〈벌거벗은 마하〉 그리고 앵그르의 〈그랑드 오달리스크〉[35], 〈노예와 함께 있는 오달리스크〉의 요소도 혼용되어 있다. 드가가 말한 대로 마네는 다양한 데서 영감을 얻었고 그 요소들을 자신의 구성 요소로 사용했다. 그러나 특기할 점은 마네의 필치가 전통주의 기법에 비해 훨씬 잔잔하면서도 대담하다는 것이다. 모델에 대한 그의 의도적인 표현도 적중했는데 평론가 귀스타브 제프루아가 마네의 의도를 다음과 같이 간파했다.

역마살이 긴 자유분방한 여인으로, 마네가 하룻밤 풋사랑을 나눈 술집의 바람기 있는 여인이다. … 여인의 눈빛은 신비롭고 얼굴은 매정한 어린이 같다.

빅토린의 발끝에는 보일 듯 말 듯 고양이를 묘사했는데 에로틱한 분위기가 고양이로 인해 한껏 고조되었다. 〈우르비노의 비너스〉에서의 잠든 개를 고양이로 대체시킨 것이다. 고양이는 프랑스어로 여자의 음부를 뜻한다. 〈올랭피아〉는 평론가들로부터 배척되었는데 테오필 고티에는 악평을 서슴치 않았다.

있는 그대로 봐준다고 해도 〈올랭피아〉는 침대 위에 누운 가냘픈 모델의 모습

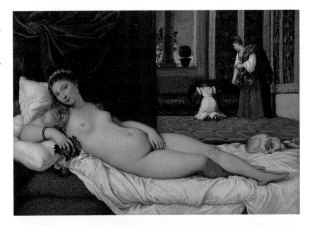

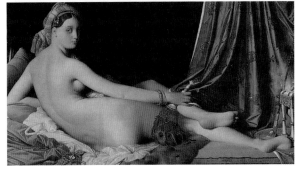

이 아니다. 색조가 더럽기 그지없다. … 반쯤 차지한 음영은 구두약을 칠한 것 같다. 추하다고 말하고 싶지는 않다. 하지만 아무리 뜯어보아도 이런저런 색의 조합으로 매우 추하게 보인다. … 정말이지 그림 속에 아무것도 없다. 어떻게든 주목을 받아보려고 애쓴 흔적밖에는.

1865년 이 그림에 대한 혹평이 극에 달했을 때 마네는 보들레르의 위로를 받고 싶어 브뤼셀에 있는 그에게 편지를 썼다. "당신이 여기에 계시다면 얼마나 좋겠습니까. 저를 향한 비난이 빗발처럼 쏟아지고 있습니다. … 제 그림에 대해 솔직한 평가를 듣고 싶습니다." 보들레르는 그에게 용기를 북돋아주었다.

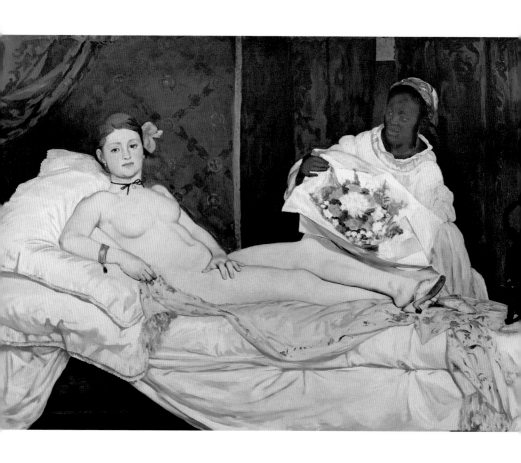

36 마네, <올랭피아>, 1863, 유화, 130.5×190cm _이 그림은 <풀밭에서의 오찬>보다 먼저 구상되었던 작품으로 전해진다. 별로 아름답지 못한 여인을 태연한 포즈의 누드로 묘사했고, 발 아래 검은 고양이의 눈이 번쩍이게 했다. 흑인 여자가 배달된 꽃을 들고 서 있다. 이 그림이 물의를 일으킨 것은 형체를 평면적으로 처리하고 기교와 구성은 소홀히 한 채 파리의 밤의 세계를 그렸다고 보았기 때문이다.

자네가 훌륭한 화가임을 내 입으로 선언하네. 자네에 대한 갖가지 추문은 모두 우스운 이야기들일세. 사람들이 자네를 조롱한다고 괴로워하는군. 사람들이 자네의 진가를 알지 못하는 것이지. 흔한 일일세. 명심할 점은 이런 경우를 자네가 처음 당하는 게 아니라는 걸세. 자네가 자신을 샤토브리앙이나 바그너보다 더 위대하다고 여기는 것이 아니라면, 그들도 한때 자네처럼 조롱당했다는 사실을 기억하기 바라네. 그들이 사람들의 조롱을 견디지 못해 죽었나? 그렇지 않네. 자네가 자신을 지나치게 과대평가할까 봐 하는 말인데, 샤토브리앙과 바그너는 자네보다 위대했고, 자기 분야에서 최고였으며, 그들의 시대는 지금보다 훨씬 나빴다네. 자네는 '낡은 시대의 최고'일 뿐이라네. 이렇게 허물없이 말하는 것을 용서하게. 내가 자네를 존중하고 있다는 것을 이미 알고 있을 줄 아네.

〈올랭피아〉에 대한 비난이 쏟아지는데 마네는 왜 그것을 국전에 출품했을까? 그가 이 그림을 2년 동안 화실에 둔 것으로 미루어 망설였던 것 같다. 마네의 장남 레옹은 보들레르가 출품을 권했다고 하고, 동시대 화가 자크 에밀 블랑슈는 쉬잔이 출품하라고 주장했다고 했다. 하지만 1865년 당시 블랑슈는 겨우 네 살이었으므로 그의 말을 믿기 힘든 데다 성격상 쉬잔은 마네에게 영향력을 행사하지 못했으므로 보들레르의 권유를 받아들인 것 같다. 마네는 〈올랭피아〉가 국전에서 받아들여졌다는 기쁜 소식을 보들레르에게 알렸다.

에밀 졸라가 마네의 솔직함을 높이 평가하면서 〈올랭피아〉는 사람들로부터 사랑받기 시작했다. 졸라는 1867년 『새로운 그림의 기법』에서 마네가 "파리 시민을 그들 시대의 한 여인에게 소개했다"면서 이렇게 적었다.

마네는 1865년 〈군인들에게 조롱당하는 예수〉[37]와 걸작 〈올랭피아〉를 국전에 출품했다. 나는 감히 〈올랭피아〉를 걸작이라 말하고 이 말에 책임을 질 것이다. 〈올랭피아〉는 화가 자신의 피와 살이다. 다시는 이만한 작품을 내놓지 못할는지도 모른다. 그 속에 그의 모든 천품을 쏟아부었으니까. …

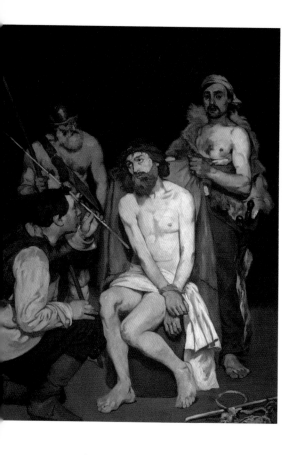

파리한 빛으로 묘사된 몸뚱이는 소녀처럼 매력적이다. 마네는 16살짜리 모델의 몸을 적나라하게 표현했다. 그러자 많은 사람들이 외쳤다. 저 음흉한 몸뚱이를 보아하니 화가는 한물간 여인네를 그림 속에 구겨 넣은 것이 틀림없다고. 단순히 거기 살이 그려져 있으므로. 아, 그럼 이제는 15세기 화가들이 그린 그 힘차고 감동적인 여인들의 육체는 없는가. … 그리고 싶으면 벗은 여인을 그릴 수도 있는 것이고 그것이 <올랭피아>가 되어도 상관없다. 밝고 빛나는 부분의 필치, 화환과 어두운 부분의 흑인 여인과 검은 고양이, 이것들이 모두 무엇을 의미하는가? 화가인 당신조차 모른다고 말해야 한다. 내가 아는 한 당신은 훌륭한 그림을 그려냈다. 생생하게 이 세상을 풀어냈으며, 빛과 어둠의 진실, 사물과 인간의 실재를 고유한 문법으로 표현해냈다.

마네는 자신이 본 대로 그리겠다고 했으며 <올랭피아>에서 이런 의도가 충분히 표현되었다. 그는 빅토린을 아름답게 묘사하려고 하지 않고 자신이 본 그녀의 모습을 고스란히 드러냈는데 <풀밭에서의 오찬>에서나 옷을 입은 그녀를 그릴 때도 마찬가지였다.

이 그림에 대한 뜨거운 논란이 있은 지 7년 후 질 클라르티는 마네를 유명해

지기 위해 "권총질을 해댄" 화가로 신랄하게 비난했고 마네는 반박했다.

> 난 본 대로 대상을 증거했을 뿐이다. 〈올랭피아〉보다 더 자연스러운 장면이 어디 있단 말인가? 사람들은 이 그림을 투박하다고 말한다. 그렇다. 투박하다. 나는 그렇게 보았다. 다시금 말하지만 난 본 대로 그린다.

이 시기에 세잔은 마네에 대한 경쟁심이 대단했는데 마네의 〈올랭피아〉를 주제로 자신의 솜씨를 발휘하기도 했다. 세잔은 1873-74년에 다시 〈현대판 올랭피아〉[38, 39]를 그린 것으로 봐서 마네의 〈올랭피아〉에 대한 강박관념이 있었던 것 같다. 세잔이 마네의 그림을 패러디한 것인지 아니면 그에게 경의를 표한 것인지는 알 수 없지만 그는 마네를 잘 알고 있었고 존경했다.

38 세잔, 〈현대판 올랭피아〉, 1869-70, 유화, 57×55cm
39 세잔, 〈현대판 올랭피아〉 부분, 1873-74, 유화, 46×55.5cm

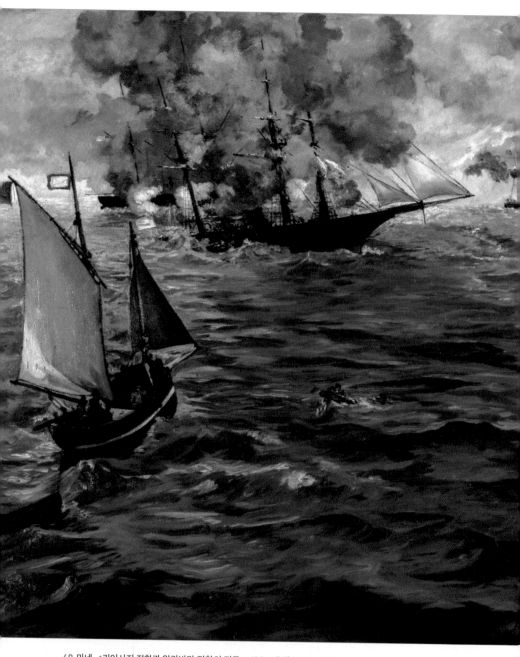

40 마네, <키어사지 전함과 알라바마 전함의 전투>, 1864, 유화, 137.8×128.9cm

41 마네, <불로뉴의 키어사지 전함>, 1864, 유화, 81×99.4cm

바다의 위력

1864년 6월 미국에서는 남북전쟁이 3년째 이어지고 있었다. 프랑스 정부는 은밀히 남군을 돕고 있었고, 영국 또한 전함들을 영국 항구에 집결시킴으로써 남군을 도우려 했는데 미국 정부는 영국의 이런 태도를 도발 행위로 간주했다. 1864년 6월 19일 셰르부르로부터 14km 떨어진 곳에서 남군의 알라바마 전함과 북군의 키어사지 전함 사이에 전투가 벌어졌다. 사람들은 호기심을 갖고 전투 장면을 지켜보았다. 알라바마 전함의 선장은 이미 북군 전함 60척을 침몰시킨 것으로 유명했으며 신문을 통해 파리 시민들도 익히 알고 있었다. 셰르부르의 호텔들은 이 사건을 취재하려는 기자들로 가득 찼다. 마네는 이날의 전투 장면을 생생히 캔버스에 담았고 제목을 〈키어사지 전함과 알라바마 전함의 전투〉[40]라고 했다. 포탄을 맞은 배 너머로 북군의 배가 보이는 이 작품은 7월 카다르의 화랑에서 소개되었다.

마네가 이날의 전투를 직접 보고 그렸느냐 하는 것은 오랫동안 논란거리였다. 셰르부르는 파리로부터 360km가량 떨어진 곳으로 만약 마네가 전투 장면

을 직접 보았다면 그곳으로 가기 위해 많은 시간을 허비해야 했다. 그리고 당시 신문에서 전투 장면을 매우 자세히 보도했기 때문에 직접 보지 않았더라도 본 것처럼 그릴 수 있었다. 1864년 7월 중순에 그가 친구에게 보낸 편지에 "열린 바다 위의 작은 배들을 그리고 있네. 일요일에는 불로뉴에 정박한 북군 전함을 보러 갔네. 그 전함에 대한 습작을 갖고 돌아가려 하네"라고 적혀 있다. 프루스트는 마네가 직접 바라본 전투 장면을 생생하게 그렸다고 했지만 사람들은 그가 목격한 것을 그린 게 아니라 신문보도를 통해 상상해서 그렸다고 믿었다.

또 다른 편지에는 "지난 일요일 키어사지 전함이 불로뉴에 정박했더군. 그곳으로 전함을 보러 갔네. 난 그 전함에 대해 훌륭하게 추측한 적이 있네. 게다가 난 바다 위에 있는 모양으로 그렸네. 자네가 직접 보고 판단하기 바라네"라고 적혀 있다. 이 편지 내용으로 보아 그가 불로뉴에서 처음으로 그 유명한 전함을 보았고, 〈키어사지 전함과 알라바마 전함의 전투〉를 그릴 때는 신문과 잡지의 삽화를 보고 상상력으로 묘사했음을 알 수 있다. 그가 전투 장면을 직접 보았든 아니든 이 그림이 관람자에게 준 감동은 전투의 위력이 아니라 바다의 위력이었다. 그는 두 대의 전함을 수평선 쪽으로 밀어놓고 원근법에 따라 크기를 조절하면서 넘실거리는 파도를 통해 바다의 위력을 묘사했다.

〈키어사지 전함과 알라바마 전함의 전투〉는 1872년 국전을 통해 널리 소개되었으며 소설가이면서 평론가 쥘 바르베 도르비이는 다음과 같이 적었다.

… 난 이 그림 앞에서 매료되었고, 감각적으로 마네가 나를 매료시킬 것이라고는 생각지 않았다. 이 그림은 자연과 풍경의 느낌으로서 아주 단순하며 강렬하고 … 미술계에 재능이 있고 영리한 사람이 있다면 그가 바로 마네일 것이다. … 이 그림은 상상과 실행에 있어 매우 훌륭하다! 과시되고 혐오스러운 문화가 우리 모두를 부패하게 만들고 있지만 마네는 자연을 그리는 훌륭한 화가가 될 수 있다. 오늘 해양화 〈키어사지 전함과 알라바마 전함의 전투〉로 그는 자연과 혼연일체가 되었다!

바티뇰 그룹의 새 리더

마네가 1864년에 그린 그림이 1872년 국전에서 받아들여졌다는 사실은 그동안 그의 그림에 대한 여론이 별로 좋지 않았음을 말해준다. 하지만 젊은 진보주의 예술가들은 마네를 자신들의 지도자로 여겼다. 젊은 예술가들에게 우상과도 같았던 들라크루아가 1863년 8월 세상을 떠나자 판탱라투르는 〈들라크루아에 바침〉[42]을 그렸다. 이 그림을 보면 마네가 들라크루아를 대신해서 지도자로 부상했음을 알 수 있다. 들라크루아의 초상화를 중심으로 왼쪽에 서 있는 사람이 휘슬러, 오른쪽이 마네다. 흰 셔츠를 입고 있는 사람은 판탱라투르 자신이다. 마네 오른쪽으로 화가 발루아와 판화가 브라크몽 그리고 보들레르의 모습이 보인다. 판탱라투르는 이 그림에서 마네를 아방가르드 예술가들의 대들보와도 같은 모습으로 중앙에 묘사했다.

바지유, 판탱라투르, 세잔, 모네, 르누아르 등 젊은 화가들은 마네의 화실과 그들이 자주 모이던 게르부아, 누벨 아텐, 카페 드 바드가 있는 동네 이름을 따 '바티뇰 그룹' 혹은 '마네파'로 불렸다. 마네가 1864년 새로 이사한 아파트는 카페 게르부아에서 아주 가까운 곳으로 바티뇰 가 34번지였다. 엔느 켕의 미술품 재료상 맞은편에 있던 카페 게르부아는 바티뇰 그룹의 본부와도 같았다.

42 판탱라투르, 〈들라크루아에 바침〉, 1864, 유화, 160×250cm

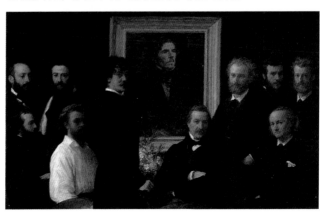

이들은 1863년부터 1875년까지 주로 이곳에서 만났다. 금요일이면 카페 주인은 문 입구 왼쪽의 두 테이블을 그들을 위해 비워두었다.

판탱라투르가 1870년 국전에서 소개한 〈바티뇰의 화실〉[43]에서 나타난 것처럼 중앙에 앉아 그림을 그리는 모습의 마네는 이 그룹의 공식 지도자였다. 동일한 인물들을 모델로 바지유가 자신의 화실 장면을 그릴 때도 마네는 여전히 이젤 앞 가운데 자리를 차지하고 있다.[44]

인상주의를 연구한 미술사학자 존 리월드는 "소심한 예술가들이 코로의 영향을 받았다면 대담한 예술가들은 쿠르베와 마네로부터 영향을 받았다"고 했다. 그렇지만 마네는 바티뇰 그룹의 리더라 하더라도 이들과 유파를 결성하지는 않았다. 젊은 예술가들이 그를 중심으로 모였지만 마네가 "특정 유파의 우두머리는 아니었다. 마네에게는 보스 기질이 없었으며 잘난 척도 하지 않았다. 그래서 우리는 그로부터 많은 것을 배울 수 있었다"고 폴 아르망 실베스트르가 훗날 회상했다.

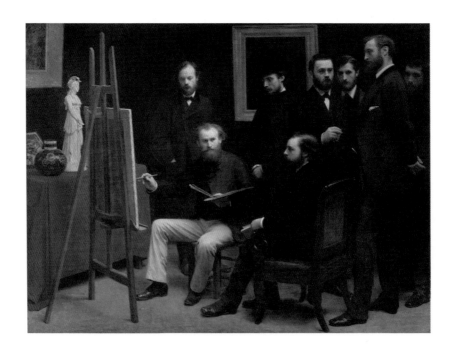

모네도 이때 게르부아에서 마네와 자주 어울린 예술가 중의 한 사람이다. 모네가 마네를 처음 만난 곳이 게르부아였던 것 같다. 이곳에 자주 온 예술가들로는 판탱라투르, 르누아르, 드가, 나중에 르그로와 함께 런던에 안주한 휘슬러, 바지유, 그리고 세잔이 있다. 여기에는 작가이자 평론가인 이들도 있었는데

이들의 모임에는 작가이자 평론가인 이들도 있었는데 이폴리트 바부, 세잔의 고향 친구 에밀 졸라, 루이 에드몽 뒤랑티, 필립 뷔르티였다. 이들은 술은 많이 마시지 않고 대화를 많이 했다. 국전에 관해 주로 대화하면서 새로운 경향의 미술에 관해 의견을 나눴다.

43 판탱라투르, <바티뇰의 화실>, 1870, 유화, 204×273.5cm

44 바지유, <콩다미느 가의 화실>, 1869-79, 유화, 98×128.5cm _중앙에 서서 자신의 그림을 설명하고 있는 사람이 바지유인데 키가 무척 컸음을 알 수 있다. 창문 밖으로 시가지가 내려다보이고 오른쪽에 피아노가 있어 화실이 넓고 전망이 좋은 곳에 위치했음을 알 수 있다.

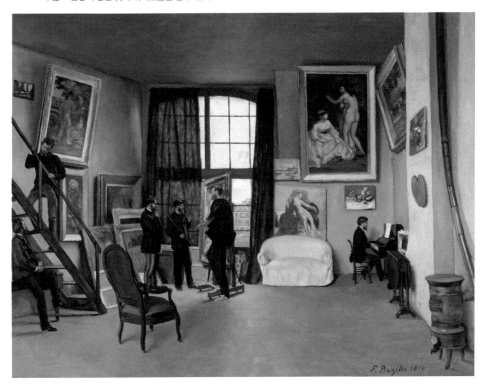

드가와의 우정과 갈등

마네와 드가가 처음 만난 것은 1863년이었다. 드가는 루브르 박물관에서 벨라스케스의 〈마르그리트 공주〉를 직접 구리판에 에칭으로 새기고 있었다. 마네는 자기보다 두 살 어린 그의 대담함에 적이 놀랐다. 드가가 처음 구상한 대로 모사가 잘 되지 않자 마네가 용기를 내어 조언했다고 하는데 사실인지는 알 수 없다. 하지만 마네와 드가가 그 무렵에 만난 것은 맞는 것 같다. 두 사람은 서로 존경하면서도 경쟁심을 갖고 있었고 드가 쪽에서 마네에 대한 신랄한 비평이 쏟아져 나왔다. 드가는 마네의 부르주아적 경향, 출세 제일주의, 낙선전 덕분에 누리게 된 명성 등을 두고 독설을 퍼부었다.

두 사람의 갈등이 비롯된 유명한 에피소드가 있다. 1868-69년에 드가가 마네와 쉬잔의 초상화를 그려서 선물했다.[45] 쉬잔은 거실에서 피아노를 연주하고 마네는 소파에 몸을 길게 누운 채 아내의 연주를 듣는 장면이었다. 드가의 선물에 대한 답례로 마네는 〈자두〉[46]를 선사했다.

〈자두〉의 배경은 카페처럼 보이지만 마네의 화실로서 그가 연출한 것이었다. 모델은 엘렌 앙드레인데 2년 전 드가의 〈압생트〉[47]에서 선보인 적이 있다. 금발의 여배우 앙드레는 화가 친구들을 위해 기꺼이 모델이 되어주었다. 마네는 그녀에게 카페에서 누군가를 기다리는, 약간 술기운이 오른 여인의 역할을 부탁했다. 이 그림의 제목이 〈자두〉인 이유는 작품의 구성상 자두술이 놓여 있기 때문이다. 하지만 모델은 전혀 술꾼처럼 보이지 않으며 마네가 강조한 부분은 모델의 장밋빛 피부와 드레스였다.

얼마 후 마네는 드가에게 받은 초상화를 훼손했다. 그림 속 아내의 얼굴이 있는 부분을 세로로 잘라버린 것이다. 몇 년 후 화상 볼라르가 그 초상화를 보고 깜짝 놀라면서 물었다.

"누가 이 그림을 망쳐놓았습니까?"
"거짓말처럼 들리겠지만 마네가 그랬습니다! 자기 마누라 그림이 실물만 못하

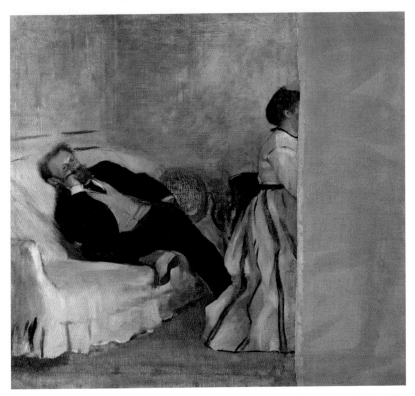

45 드가가 마네 부부의 한가로운 모습을 유화로 그린 것이다. 마네는 이 그림이 마음에 들지 않는다며 오른쪽 부분을 잘라버렸다. 드가는 그 부분에 천을 부착하고 다시 그리려고 했지만 그리지 않았다. 잘려 나간 부분이 피아노를 연주하는 쉬잔의 옆모습이라서 마네가 아내에 대한 묘사가 마음에 들지 않아 잘라버린 것으로 추측된다.

다고 느낀 모양입니다. 마네의 화실에서 저 그림 꼴을 보고 얼마나 충격을 받았던지 … 당장 그것을 집어 들고 가겠다는 말도 하지 않고 나와버렸습니다. 집에 와서 마네가 준 〈자두〉를 곧장 벽에서 내려 꼬리표를 달아 돌려보냈습니다. '선생, 당신이 그린 그림은 돌려주겠소.'"

"그 후 마네와 화해하셨지요? 그렇지 않습니까?"

"마네와 불편한 관계로 지낼 수 있는 사람이 어디 있겠습니까? 그런데 〈자두〉는 이미 다른 데다 팔았더군요."

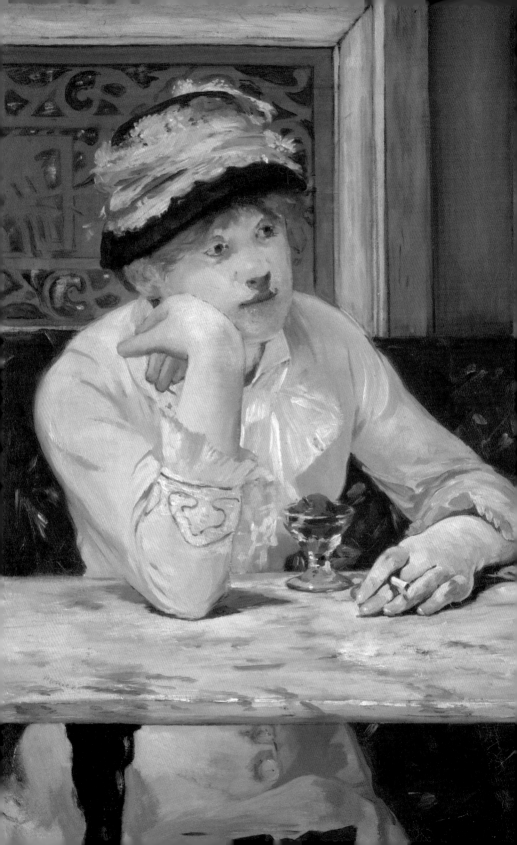

내성적이며 지적이고 고고한 드가와 달리 마네는 평론가의 칭찬에 민감했고 성공을 위해서라면 저돌적인 사람이었다. 드가는 재능과 명성에 자부심이 대단한 마네를 "가리발디만큼이나 잘 알려진" 화가라면서 비꼬았다. 하지만 베르트에 의하면 두 사람은 갈라놓을 수 없는 한 쌍이었다. 드가는 마네에게 직접 말한 적은 없었지만 마네의 재능을 높이 평가하고 있었다. 마네가 사망한 후 그의 그림을 많이 사들인 데서 이런 점을 알 수 있다. 세잔, 르누아르, 바지유도 마네를 존경하고 따랐지만 마네와 가장 가까웠던 사람은 그보다 여덟 살 어린 모네였다.

46 마네, <자두>, 1877, 유화, 74×49cm _1870년대 마네는 주로 초상화와 인상주의 그림을 그렸고 1877년부터 다시금 파리의 시민 생활에서 모티프를 구했다. 이 그림과 <스케이팅>¹⁷³ 그리고 <나나>¹⁷²는 자연주의 주제의 작품들이다. 자연주의는 쿠르베로 대표되는 사실주의에 상응되는 말로 마네의 작품들을 사실주의로 분류할 수 없어 자연주의란 말로 언급되었다. 드가가 술집에 앉아 있는 매춘부를 <압생트>⁴⁷란 제목으로 그린 그림에서 영향을 받아 그린 것이다.
47 드가, <압생트> 부분, 1875-76, 유화, 93.35×67.95cm
48 드가, <마네의 초상>, 1867, 종이에 드로잉

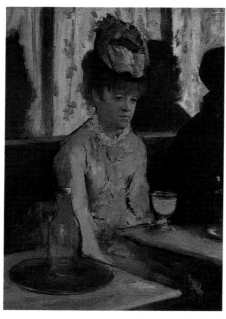

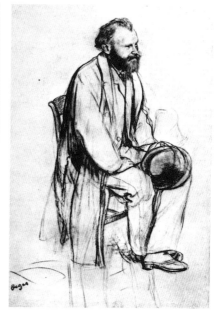

모네의 수업 시대

쿠르베는 모네가 항상 같은 시간에만 그리는 것을 기이하게 여겼는데 이런 점이 쿠르베와 모네의 본질적으로 다른 미학이었다. 모네는 대상 하나하나에 대한 사실주의 묘사를 중요하게 여긴 것이 아니라 빛이 시시각각 대상에 어떻게 적용하는가에 관심을 두었다.

마네보다 여덟 살 어린 모네

클로드 오스카 모네는 1840년 11월 14일 파리에서 조그만 사업을 하던 아버지 아돌프와 어머니 루이즈 쥐스틴 사이에 둘째 아들로 태어났다. 그는 노트르담 드 로레트 성당에서 세례받을 때의 세례명을 줄여서 오스카로 불렸다. 오스카가 태어난 곳은 파리 9구 라피트 가 45번지였으며, 아돌프는 오스카가 다섯 살때 노르망디의 르아브르로 이주했다. 그곳에 살고 있던 누이 마리 잔 르카드르의 남편이 아돌프를 야채 도매업에 끌어들였기 때문이다. 르카드르는 선구업에도 관여하고 있었으며 르아브르에 큰 저택을 갖고 있는 부자였다.

모네는 1851년 4월 1일 르아브르 중학교에 입학했는데 훗날 회상했다.

> 천성적으로 규율이 내 몸에 맞지 않았다. 어렸지만 나는 어떤 규율에도 굽히지 않았다. … 학교는 감옥과도 같았으며 하루 네 시간 수업이었지만 내게는 대단히 지루한 시간이었다.

그러나 학적부에는 "심성이 매우 착하고 친구들과 잘 어울림"이라고 적혀 있다. 모네는 일찍부터 캐리커처를 그렸고 장 프랑수아 샤를 오샤르[49]로부터 드로잉을 배웠다. 오샤르는 나폴레옹 시절 궁정화가로 활약한 자크 루이 다비드의 문하생으로, 국전에 초상화와 풍경화를 소개했으며 드로잉의 대가로도 알려졌다. 오샤르로부터 수학한 예술가 샤를 륄리에는 르아브르 미술 학교 책임자가 되었으며 라울 뒤피가 이 학교 출신이다.

49 모네, <교사 오샤르의 캐리커처>, 1856-58, 드로잉, 32×24.8cm

열여섯 살 때 모네가 주로 그린 것이 인물 풍자화와 배 그리고 풍경화였던 것으로 보아 그가 일찍부터 야외에 나가 그리기를 좋아했음을 알 수 있다. 모네가 1900년 프랑수아 티에보시송에게 보낸 편지에는 다음과 같이 적혀 있다.

나는 교과서의 여백에 꽃무늬를 두르고 파란 연습장을 환상적인 장식으로 채웠지. 그리고 선생님들의 얼굴이나 옆모습을 최대한으로 변형해서 그리곤 했네.

아름다운 목소리로 노래 부르기를 즐겼던 어머니는 모네가 열여섯 살 되던 1857년 1월 28일에 타계했다. 그림에 관심이 없는 아버지는 아들의 그림에 대한 집념을 우려했고 따라서 모네는 아버지와 불화했으며 어머니가 타계한 후에는 더욱 그러했다. 모네는 학교를 자퇴했다.

1858년 자식도 없이 과부가 된 마리 잔은 조카인 마네를 자기 집으로 데리고 갔다. 그녀는 아마추어 화가로 쿠르베의 동료 화가인 아르망 고티에의 친구였다. 조카가 회화에 재능이 있음을 안 고모는 지붕 밑 다락방을 작업실로 내주고 계속해서 드로잉을 배울 수 있도록 배려하며 그림 재료를 사주었다. 아마 그녀가 모네에게 화가로서의 재능이 있다고 아돌프를 설득한 것 같다. 아돌프는 모네에게 하고 싶은 대로 하되 경제적인 뒷받침은 해주지 않겠다고 했다.

부댕으로부터 수학

드로잉 솜씨가 훌륭했던 모네는 'O. 모네'라고 서명한 풍자화를 문방구, 액자, 철물 등을 파는 상점에 내다 팔기 시작했으며, 친지와 동네의 유지들이 그의 드로잉을 구입했다. 그는 20프랑을 받고 초상화를 그려주기도 했는데 훗날 이를 과장해서 말했다. "내가 계속해서 초상화를 그렸다면 지금쯤은 백만장자가 되었을 것이다!" 드로잉은 표구사 그라비에의 상점 진열장에 전시되었는데 상점

주인의 옛 동업자 외젠 부댕의 그림과 나란히 전시된 적도 있었다.

부댕이 르아브르에서 작업하는 일이 잦았으므로 모네는 그를 따라 바다와 들로 가서 처음부터 완성될 때까지의 그의 작업을 볼 수 있었다. 자연을 바라보면서 활력과 신선함을 직접 캔버스에 담아야 한다고 한 부댕은 모네에게 "넌 계속 공부를 해야 한다. 풍경화를 어떻게 드로잉하고 어떻게 색을 칠하는지 반드시 배워야 한다"고 조언했다.

야외에서 이젤을 세우고 자연의 모습을 직접 그리는 건 그 무렵에 막 시작된 일이었다. 1840년대에 튜브 물감이 발명되면서 물감 운반이 쉬워졌기 때문이었다. 하지만 일부 고루한 화가들은 야외에서 그림을 그리는 것이 신사답지 못한 행동이라고 생각하여 야외에서 직접 그리기를 꺼렸다. 화실에서 그린 그림과 자연에서 직접 그린 그림은 당연히 비교되었다.

몇 달 동안 부댕을 따라다니던 모네는 부댕의 작업에 호기심을 갖고 그의 화실에 입학했다. 그리고 그를 따라 멀리까지 가서 함께 자연 경관을 그리기 시작했다. 모네는 자연히 스승의 화풍을 익히게 되었다. 따라서 모네의 초기 그림에

50 부댕, <트루빌의 바닷가>, 1865, 유화, 67.3×104.1cm _부댕은 자연과 대상을 직접 바라보고 그렸으므로 일시적인 자연의 현상이 그림에 반영되었고, 이런 점은 모네에게도 직접적으로 영향을 주었다.

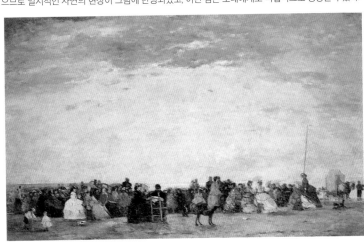

51 모네, 〈루엘 풍경〉, 1858, 유화

서 부댕의 영향을 발견하기란 쉽다.

모네는 부댕의 가르침을 받아들였으며 1858년에 그린 〈루엘 풍경〉[51]에 잘 나타나 있다. 그가 야외에서 그린 첫 풍경화였던 이 그림은 그해 8월과 9월 르아브르 전시회에서 소개되었다. 모네를 "하늘 묘사의 왕"이라고 극찬한 부댕은 모네에게 자연을 탐구할 것을 누누이 가르쳤다. 모네는 부댕을 통해서 눈이 점차 열리며 자연을 이해하게 되었다고 했다.

아돌프는 화가가 되려는 아들이 못마땅했지만 장학금을 받을 수 있도록 신청서 제출을 도왔다. 신청이 기각되자 다시 신청하였고 결국 파리에서 한동안 공부할 수 있는 장학금이 허락되었다. 그러나 그 돈으로는 충분치 않았다. 부댕

은 자신도 가난에 허덕이고 있는 처지라 모네를 도울 수 없었고, 아돌프에게 아들의 유학을 경제적으로 도와주라고 설득했지만 아돌프는 거절했다. 모네는 결국 고모의 도움으로 1859년 4월 파리로 향할 수 있었다. 고모와 부댕은 유명한 풍경화가 콩스탕 트루아용을 만날 수 있도록 소개장을 써주었다.

그해 모네는 국전에서 트루아용, 샤를 프랑수아 도비니, 코로, 들라크루아, 테오도르 루소 등의 작품들을 볼 수 있었다. 그는 트루아용과 도비니의 작품에 매료되었다. 그리고 그해 겨울 모네는 쉬스 아카데미에 나갔는데 그곳은 모델을 직접 그릴 수 있어 가난한 화가들이 선호하던 곳이었다. 그는 그곳에서 피사로를 만났는데 피사로는 모네보다 열 살 많았다.

1861년 봄 모네의 나이는 징집 적령기였다. 당시 프랑스의 징집 방법은 특이하게도 복권 추첨 식이어서 운이 나쁘면 7년이나 복무해야 했다. 모네는 운이 나쁜 번호를 뽑았다. 아버지는 집으로 돌아와 자신의 사업에 종사할 것을 약속하면 돈을 들여서라도 징집을 면제시켜 주겠다고 제안했지만 모네는 거절하고 입대했다. 돈을 내고 징집을 면제받는 건 당시 관행이었다. 그러므로 아버지의 제안을 거절하고 입대한 것은 자원해서 입대한 것이나 다름없었다.

그는 1861년 6월 알제리의 경비대 연대에서 1년 복무했지만 훗날 5년 복무했다고 우겼다. 왜 그는 아프리카에서의 복무를 자원했을까? 모네가 국전을 관람한 후 부댕에게 보낸 편지에서 단서가 될 만한 구절이 발견된다.

저는 동방의 뛰어난 그림들을 보았습니다. 그 작품들에는 한결같이 장엄하고 따사로운 빛이 서려 있었습니다.

자연을 사랑하는 방법을 익힌 모네는 동방의 자연을 동경했던 것이다. 훗날 그의 회상에서 아프리카의 자연에서 받은 감동이 얼마나 컸는지 짐작할 수 있다. 하지만 모네는 장티푸스에 걸려 1862년 후송되어 왔다. 고모는 3천 프랑을 내고 조카의 잔여 복무 기간을 면제받게 해주었다.

동료 화가들: 용킨트 · 르누아르 · 바지유 · 시슬레

그해 여름 르아브르와 생타드레스에서 요양하던 모네는 이웃에서 작업하던 마흔두 살의 네덜란드 화가 요한 바르톨트 용킨트를 만나 우정을 나눈다. 키가 크고 맑고 파란 눈을 가진 용킨트는 1846년부터 프랑스 북쪽에서 작업하고 있었다. 모네는 그를 인간적으로 좋아했으며 그의 초대로 함께 작업하기도 했다. 모네는 그의 수채화를 특히 좋아했으며 그를 "진정한 대가"라고 부르며 존경심을 표했다.

훗날 평론가들은 용킨트를 인상주의의 선구자로 꼽았다. 모네는 용킨트를 부댕에게 소개했고 세 사람이 야외에서 함께 작업하기도 했다. 하지만 모네가 용킨트를 만났을 때 그는 이미 알코올 중독 상태였다. 그는 1875년부터 정신질환 증세를 나타냈고 친구들이 모인 곳에 귀신 같은 몰골로 나타났으며, 코로의 장례식에 나타나서는 횡설수설하여 참석자들을 놀라게 했다. 그는 1891년

그르노블의 정신 병원에서 사망했다.

모네는 1862년 가을 유능한 교사 화가 샤를 글레이르의 화실에 입학했다. 스위스 태생의 글레이르는 1843년 국전에서 〈저녁〉을 선보인 후 상당한 명성을 얻었다. 그는 풍경화를 주로 그렸으며 그의 제자들 중에는 풍경화로 로마 상을 수상한 사람도 있었다. 부댕과 마찬가지로 글레이르 역시 풍경화를 강조했고 또한 수강료를 요구하지 않았기 때문에 수학을 거부할 필요가 없었다. 글레이르는 제자들의 장점을 파악하고 적절한 방법으로 가르쳤다. 휘슬러, 르누아르, 바지유, 시슬레가 그로부터 수학하고 있었는데 바지유와 르누아르는 그의 가르침에 매우 만족했다.

글레이르는 권위적이지 않고 아카데미즘을 받아들이지 않았으며 에콜 데 보자르의 교사들과는 달리 자신만의 독특한 방법을 제자들에게 가르쳤다. 그는 제자들에게 남자 누드 모델을 그리게 한 후 제자의 등 뒤에 서서 말했다.

52 모네, <생타드레스의 해안가>, 1864, 유화, 40×73cm
53 용킨트, <생타드레스의 해안가>, 1862, 유화, 27×41cm

아주 나쁘지는 않군! 하지만 너무 모델처럼 그렸어. 자네가 보고 있는 저 사람은 작고 뚱뚱하지 않은가. 그러니까 작고 뚱뚱하게 그려야지. 저 사람 발이 크군. 그러니까 그렇게 그려야지. 저 발은 참으로 못생겼군!

함께 수학한 알프레드 시슬레는 파리에서 영국인 사업가의 아들로 태어나 언어와 상업을 공부했다. 그러나 사업보다는 회화에 더 관심이 많아 곧 파리로 돌아왔고, 글레이르의 화실에서 아마추어 화가로서의 꿈을 키우고 있었다. 그는 여자들에게 꽤 인기가 있었다. 르누아르는 〈알프레드 시슬레와 그의 아내〉[54]를 그릴 때 아내가 남편을 놓치지 않으려고 매달리는 모습으로 묘사했다.

오귀스트 르누아르는 모네보다 한 살 아래로 가난한 재단사의 아들이었다. 비쩍 마르고 늘 병색이 있는 그는 카페에서 친구들과 어울릴 때 모네와 마찬가지로 조용히 친구들의 말을 경청하기만 했다. 그는 파리 시가가 내려다보이는

54 르누아르, <알프레드 시슬레와 그의 아내>, 1868년경
55 1861년의 르누아르의 모습

82

언덕 몽마르트르에 거주하면서 동네 사람들을 모델로 그렸다. 카페가 많은 몽마르트르에는 종업원, 잡부, 모델, 연예인들이 대거 거주했고 밤이면 더욱 붐볐다. 모네와 친구들은 글레이르가 1863년 화실을 그만둘 때까지 함께 수학했다.

모네는 특히 프레데리크 바지유와 우정이 두터웠다. 키가 유난히 크고 잘생긴 바지유는 몽펠리에의 부르주아 가정에서 태어나 그곳에서 성장했다. 모네보다 한 살 어린 바지유는 1862년 파리로 와서 그림을 배우면서 의학도 공부했는데 부모가 의사가 되라고 권했기 때문이다. 그는 파리의 상류층 사람들을 많이 알고 있었고 모네는 그로부터 경제적 도움을 여러 차례 받았다. 바지유는 어머니에게 보낸 편지에서 "퐁텐블로 숲 근처 샤이의 작은 집에서 르아브르 출신의 모네와 여드레를 함께 지냈습니다. 풍경화에 뛰어난 그 친구가 제게 몇 가지 귀띔해준 덕에 큰 도움이 되었습니다"라고 적었다.

퐁텐블로는 바르비종 화가들이 즐겨 찾던 곳으로 모네도 이곳이 좋아 바지

56 시슬레, <퐁텐블로 근처의 마리오네트 길>, 1866, 유화, 64.8×91.4cm

유를 불러왔다.[57, 59] 모네는 마을과 퐁텐블로 샤이의 길을 주제로 몇 차례 그렸다. 이때부터 그는 그림에 서명할 때 오스카를 빼고 클로드 모네라고만 썼다.

1864년 5월 모네와 바지유는 노르망디의 루앙, 생타드레스, 옹플뢰르를 거쳐 생 시메옹의 농장에서 함께 작업했다. 이 농장은 화가들이 먹고 마시는 곳으로 알려져 있었다. 바지유가 떠난 후에도 모네는 계속 옹플뢰르에 머물렀다.

모네는 그곳에서 8월에 부댕, 용킨트와 함께 작업했고, 그해 말 파리로 돌아왔다. 돈이 떨어져서 더 이상 그곳에 머물 수 없었기 때문이다. 모네는 친구들을 동원하여 자신의 그림을 사줄 사람을 찾았지만 발견하지 못했다. 그때 마침 사업가 루이 요아킴 고디베르가 모네에게 작품 2점을 의뢰했다. 그리고 고디베르는 모네의 첫 후원자가 되었다. 모네가 경제적으로 어려운 것을 아는 바지유는 푸르스탕베르 6번지에 마련한 자신의 화실을 함께 사용하자고 권했다. 그의 화실은 두 사람이 사용해도 충분할 만큼 컸다.

57 바지유, <샤이의 풍경>, 1865, 유화, 81×100.3cm
58 프레데리크 바지유

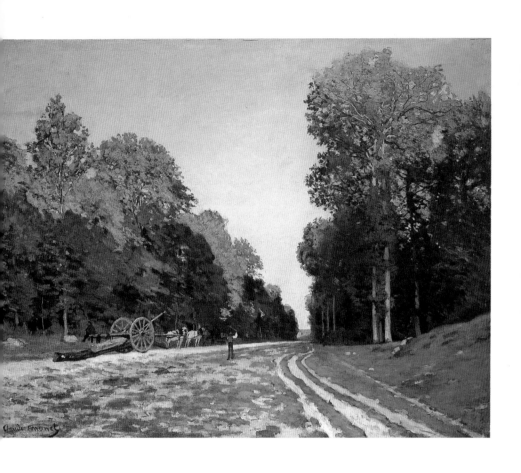

59 모네, <샤이로부터 퐁텐블로 가는 길>, 1864, 유화, 98×130cm _바지유와 모네가 함께 샤이에서 그렸는데 회화적 구도 면에서 모네의 그림이 훨씬 정돈된 자연이다. 말년에 그린 포플러 시리즈를 보면 그가 자연을 미적으로 정돈하려고 했음을 확인할 수 있다.

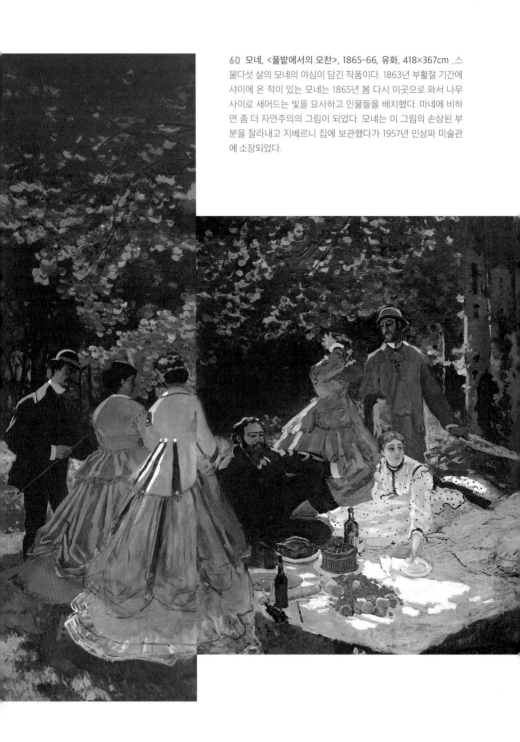

60 모네, <풀밭에서의 오찬>, 1865-66, 유화, 418×367cm _스물다섯 살의 모네의 야심이 담긴 작품이다. 1863년 부활절 기간에 샤이에 온 적이 있는 모네는 1865년 봄 다시 이곳으로 와서 나무 사이로 새어드는 빛을 묘사하고 인물들을 배치했다. 마네에 비하면 좀 더 자연주의의 그림이 되었다. 모네는 이 그림의 손상된 부분을 잘라내고 지베르니 집에 보관했다가 1957년 인상파 미술관에 소장되었다.

모네가 그린 〈풀밭에서의 오찬〉

1865년 국전에서 모네와 마네, 바지유의 작품이 함께 소개되었다. 모네의 바다 풍경 2점이 입선했고, 마네가 2년 전에 그린 〈올랭피아〉가 소개되었다. 하지만 마네는 모네와는 비교도 안 되는 유명화가였다. 마네는 모네와 만나기를 꺼렸는데 두 사람의 이름이 비슷해서 사람들에게 웃음거리가 될 것 같았기 때문이다. 평론가 자샤리 아스트뤼크가 1866년 국전 이후 마네와 모네를 한 쌍으로 묶어서 언급하기 시작했으므로 두 사람의 만남은 자연스럽게 이루어질 수 있었다.

이 시기에 프랑스 회화에는 놀라운 발전이 있었다. 1855년에 쿠르베가 〈화가의 화실〉을 그린 이후 마네의 〈튈르리 공원의 음악회〉(1862)를 거쳐 모네의 〈정원의 여인들〉(1866)까지 11년이라는 시간이 흘렀다. 이 3점을 놓고 1855년 이전의 프랑스 회화와 이후 11년 동안 달라지는 회화를 비교하면 괄목할 만한

61 모네, <퐁텐블로 숲 속에 있는 샤이의 길>, 1865, 유화, 97×130.5cm

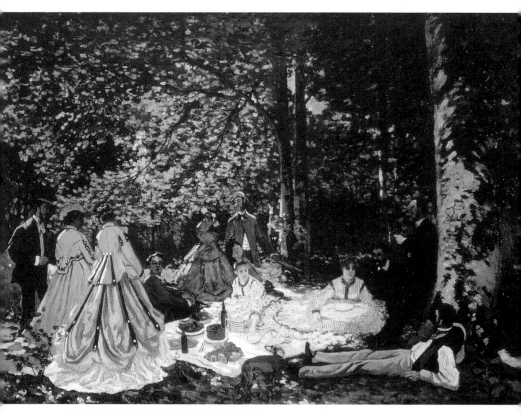

62 모네, <풀밭에서의 오찬>을 위한 습작, 1865, 유화

진전이 있었음을 알 수 있다. 과거 화가들은 눈으로 본 적이 있거나 현재 볼 수 있는 세계를 재현했고 또는 상상력에 의존해서 눈으로 볼 수 있을 듯한 세계를 표현했다. 그러나 세 화가는 자기들이 보고 싶어 하는 세계를 그리면서 그러한 세계로 관람자가 직접 들어올 것을 요구했다.

　1863년의 낙선전에서 마네의 <풀밭에서의 오찬>을 본 모네는 동일한 주제로 그와 대적하겠다는 생각을 갖게 되었다. 그가 마네의 유명한 그림과 같은 제목으로 그린 것은 자신을 대가와 견주고 싶었기 때문이다. 모네의 의도는 마네의 <풀밭에서의 오찬>보다 자연스러운 장면을 그리는 것이었다.

　1865년 봄 마네와 나란히 작품을 선보인 국전이 끝나지도 않았는데 모네는

다시 샤이로 갔다. 그곳을 작품의 배경으로 사용하기 위해서였다. 그는 바지유에게 〈풀밭에서의 오찬〉[60]이란 제목으로 방대한 크기(370×550cm)의 유화를 그릴 계획을 밝히고 "자네가 오기를 학수고대하고 있네. 인물들 뒤에 깔 배경을 정하는 데 자네 조언이 필요하네"라고 했다. 여름에는 "내 작업을 돕겠다고 약속하지 않았나. 꼭 와서 몇몇 인물들의 포즈를 잡아 주어야겠어. 자네 도움이 없다면 이 작품은 실패하고 말 걸세. 그러니 약속을 지키기 바라네"라고 바지유를 재촉했다.

모네는 예비 스케치에 들어갔다. 습작[62, 63]에 1866년이라고 적었지만 1865년에 그린 것으로 추정된다. 그는 샤이에서 한 예비 스케치를 가을에 파리의 화실에서 채색했다. 기념비적인 이 그림은 사진을 참조하여 그린 것 같은데 12명이 등장하는 피크닉 장면이다. 모네는 사람 하나하나를 습작으로 연구하면서 그

63 모네, <풀밭에서의 오찬>을 위한
습작, 유화, 93.5×69.5cm

림 전체에 대한 구성을 시도했는데, 중앙에 왼팔을 내밀어 접시를 권하는 여인의 모습만이 예외로 그녀의 주위에 있는 사람들은 어떤 행위를 하는 게 아니라 그저 그 자리에 있을 뿐이다. 사람들이 대화하는 것도 아니고 어떤 포즈를 취하는 것도 아니며 서로 시선을 주고받는 것도 아니다. 피크닉을 위해 마련한 음식이 그림 중앙에 펼쳐진 것이 전부다.

그림에는 빛이 중요한 역할을 하는데 여기에서는 빛이 그림을 과격하게 보이도록 했다. 빛이 나무 아래로 쏟아졌고, 따라서 명암이 분명하게 그림 전체에 나타났다. 모네의 관심은 모델들이 아니라 빛이 사람과 자연에 작용하는 데 있었다. 빛은 나뭇잎에 닿아 푸른색과 금빛으로 아롱졌다. 그는 빛이 사람들의 머리와 어깨에 닿아 눈부시게 나타나는 걸 강조하려고 했다. 하지만 이 작업은 미완성으로 그쳤다.

쿠르베가 그림을 비평하고 돌아간 뒤 모네는 1866년 국전 출품을 포기한 것 같다. 쿠르베는 너무 크게 구도를 잡은 그림이라서 야외 풍경화라고 하기엔 문제가 있다고 지적했다.

그림의 남자들 대부분은 바지유를 모델로 한 것이며 중앙에 앉아 있는 수염 난 남자는 쿠르베로 보인다. 〈풀밭에서의 오찬〉에 여인이 여러 명 등장하지만 이는 모두 카미유 한 사람을 모델로 한 것이다. 열여덟 살의 카미유는 모네의 애인이었다. 훗날 왜 단 두 명의 모델로 여러 사람을 묘사했느냐는 질문에 모네는 두 사람밖에 모델을 구할 수 없었고, 돈이 들지 않았기 때문이라고 했다. 개개인의 인물에 대한 성격을 나타내고 싶지 않았기 때문에 두 사람으로 족했던 것 같았다. 부분 습작들을 보면 바지유의 수염 난 모습과 수염을 깎은 모습 모두를 볼 수 있다.

1920년에 찍은 모네의 화실 사진[64]을 보면 〈풀밭에서의 오찬〉이 벽에 걸려 있다. 이 그림은 오랫동안 방치했으므로 왼쪽과 오른쪽 부분이 손상되어 그 부분들을 잘라냈다고 한다. 이 그림은 모네가 1926년 타계할 때 지베르니의 화실에 있었으며 크기가 248×244cm였다. 그는 이것을 1920년 80회 생일을 맞아 자신을 방문한 사람에게 이렇게 설명했다.

난 마네의 그림을 따라서 그렸다. 대부분의 예술가들이 그러했듯 야외에서 그림을 구성한 후 화실에서 완성했다. 난 이 그림을 아주 좋아하는데 아직 미완성이며 많이 상해 있다. 언젠가 집주인에게 방의 보증금 대신 이 그림을 준 적이 있었는데 집주인은 캔버스를 둘둘 말아 지하실에 처박아 두었다. 돈이 생겼을 때 이 그림을 도로 찾아왔지만 그림은 조금 상한 상태였다.

1866년에 모네가 동일한 주제로 다시 그린 그림을 보면 원래 그림 중앙 부분을 그대로 보존했음을 알 수 있다.

64 모네가 자신의 화실에 있는 <풀밭에서의 오찬>을 가리키고 있다.

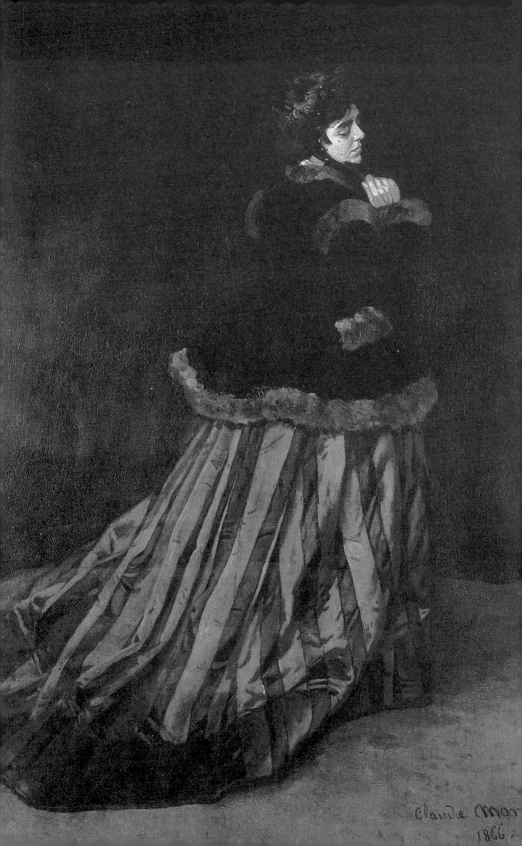

Claude Mon
1866

〈초록 드레스의 여인, 카미유〉

〈풀밭에서의 오찬〉을 미완성으로 남겨두고 모네는 1866년 국전에 출품할 작품을 서둘러 제작하기 시작했다. 이 시기 모네의 작품에 종종 등장하는 카미유는 1870년에 결혼한 그의 첫째 부인이다. 모네는 〈초록 드레스의 여인, 카미유〉[65]에서 그녀를 실제 크기로 그리면서 화려한 초록색 실크 드레스와 가장자리에 털이 달린 재킷을 입은 그녀의 미모를 전형적인 파리 여인의 모습으로 부각시키려고 했다. 그러나 그림에서 풍기는 허구적 · 낭만적 분위기는 평소 모네의 미학에는 어울리지 않는 점이었다.

국전 출품 날짜가 임박하여 이 그림을 그리는 데는 사흘밖에 여유가 없었다. 모네는 이 작품을 1865년에 그린 〈퐁텐블로 숲 속에 있는 샤이의 길〉[61]과 함께 출품했고 모두 받아들여졌다. 국전에는 한 작가당 두 점만 출품할 수 있었다.

〈초록 드레스의 여인, 카미유〉는 성공이었다. 사람들이 이 그림을 좋아한 이유는 유행하는 삶의 일면, 배경을 어둡게 해서 진지한 인상을 주는 점, 뒤로 돌아서서 얼굴을 관람자에게 향한 우아한 포즈 때문이었다. 한 딜러는 이 그림을 모사한 작품을 주문하기도 했다. 물론 이 그림은 보수주의 평론가와 진보주의 평론가 모두가 반겼지만 논란이 없었던 것은 아니다. 초록 드레스의 묘사를 두고 모네가 미완성으로 그림을 마쳤다고 비평한 사람도 있었다. 그림을 제대로 완성했느냐 그렇지 못했느냐 하는 건 평론가들에게 습작etude과 그림tableau의 차이로 이해되었고 선천적 재능을 가진 화가와 교육을 받은 화가의 차이로 이해되기도 했다. 습작도 작품이지만 습작은 습작으로 소개되는 것이지 완성된 그림이라면 습작의 요소는 없어야 한다는 게 일부 평론가의 주장이었다.

모네의 이름이 마네와 비슷하다는 점을 지적한 평론가도 있었다. 어느 카툰

65 모네, 〈초록 드레스의 여인, 카미유〉, 1866, 유화, 231×151cm _모델을 돋보이게 하기 위해 인위적인 구성을 했던 마네와 달리 모네는 풍경 속의 인물들을 자연스러운 모습으로 묘사했다. 연출을 하더라도 주변 환경과 어울리는 제스처를 취하게 했는데 이 그림에서만은 카미유의 모습이 매우 어색하다. 그녀의 우아함을 나타내기 위해 뒤를 돌아서 약간 얼굴을 돌린 모습으로 구성했다.

리스트는 〈모네냐 마네냐? - 모네다!〉란 제목의 그림에 "그러나 마네가 있음으로 해서 모네가 가능했다. 브라보, 모네! 고맙다, 마네!"라고 적었다.

〈정원의 여인들〉

1866년 모네는 빚쟁이들을 피해 파리 근교 빌 다브레이로 거처를 옮겼다. 그는 야외에서 커다란 그림을 그리기 위해 정원의 한 부분을 깊게 팠다. 캔버스를 지면 아래로 내려야만 윗부분을 그릴 수 있었기 때문이다.

이후 다시 옹플뢰르로 거처를 옮겼는데 이번에도 빚쟁이들을 피하기 위해서였다. 그는 돈이 떨어지자 바지유에게 편지를 보내 그가 사용했던 캔버스를 보내달라고 부탁했다. 그리고 바지유가 사용했던 캔버스를 긁어내어 재활용했다. 모네는 옹플뢰르 화실에서 〈정원의 여인들〉[66]을 완성시켰다. 이 그림은 시간을 많이 요하는 작품이었다.

이 그림의 제작 동기에 관해서는 두 가지 설이 있는데 하나는 바지유가 자기 여동생들을 찍은 사진을 모네에게 보여주었다는 것이고, 다른 하나는 유행하는 패션지를 보고 아이디어를 얻었다는 것이다. 정원에 있는 여인들은 모두 카미유를 변신시켜 구성한 것이다. 모네는 카미유를 따로따로 그린 후 그것들을 하나로 구성하여 여러 여인이 함께 정원에 있는 것처럼 연출했다. 꽃과 여인들이 있고 햇빛이 한껏 쏟아지는 정원은 시인의 정원처럼 아름다운 꿈의 장면 또는 환상의 장면으로 나타났다.

〈정원의 여인들〉을 그릴 때 쿠르베가 방문했는데 해가 지자 그리기를 중단하는 모네에게 왜 계속하지 않느냐고 물었다. 쿠르베는 모네가 항상 같은 시간에만 그리는 것을 기이하게 여겼는데 이런 점이 쿠르베와 모네의 본질적으로

66 모네, 〈정원의 여인들〉, 1866-67, 유화, 255×205cm

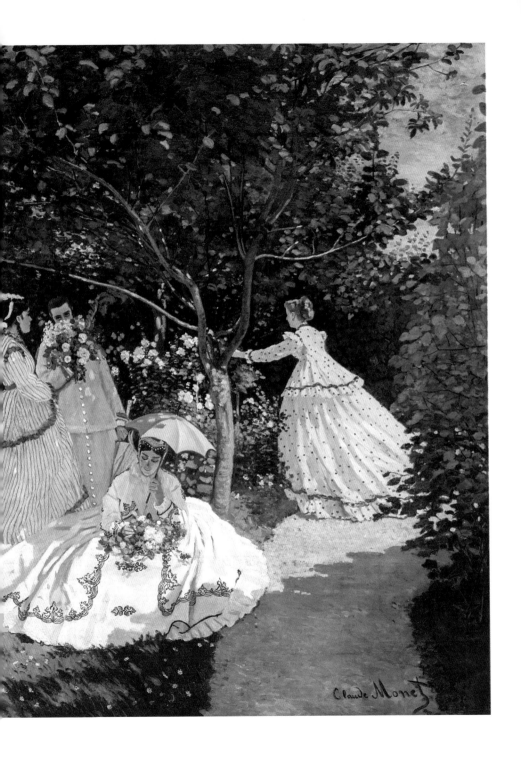

67 모네, <옹플뢰르의 바보유 가>, 1866, 유화,
55.9×61cm

68 모네, <옹플뢰르의 돛단배>, 1866, 유화

다른 미학이었다. 모네는 대상 하나하나에 대한 사실주의 묘사를 중요하게 여긴 것이 아니라 빛이 시시각각 대상에 어떻게 작용하는가에 관심을 두었다. 빛에 대한 세심한 관찰이 결국 그로 하여금 인상주의 회화를 창조하게 한 것이다.

〈정원의 여인들〉과 〈풀밭에서의 오찬〉은 빛에 관한 세심한 관찰에 의한 것들이다. 〈정원의 여인들〉에서는 빛을 캔버스 대각선으로 구성하면서 카미유의 도트 드레스를 관통하도록 했으며 작은 과수 아래 앉아 있는 또 다른 카미유의 얼굴을 파라솔 그늘에 가려진 모습으로 묘사했다. 길을 양분하여 빛이 닿는 공간은 장밋빛 핑크색으로 묘사하고 그늘진 곳은 붉은빛이 감도는 보라색으로 묘사했다. 왼쪽에 서 있는 두 사람을 자세히 보면 나뭇잎 사이로 비치는 빛에 의해 의상에 다른 색조가 있다. 나뭇잎을 빛과의 상관관계에 따라 어두운 푸른색과 금빛 푸른색으로 다르게 묘사했다. 그가 과거에 그린 그림들과는 달리 이 그림에는 빛의 역할이 현저하게 나타났다. 그는 1867년 국전에 이 작품과 〈옹플뢰르의 돛단배〉[68]를 출품했지만 모두 낙선했다.

1867년 1월 파리로 돌아온 모네는 비스콩티 가 20번지에서 르누아르와 함께 기거하고 있는 바지유의 화실에 합류했다. 르누아르도 경제적으로 매우 어

69 바지유, 〈오귀스트 르누아르의 초상〉, 1867, 유화
70 르누아르, 〈왜가리를 그리고 있는 프레데리크 바지유〉, 1867, 유화, 105×73.5cm

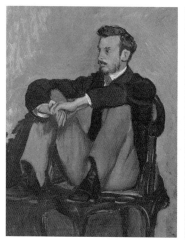
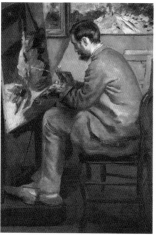

려운 처지였으므로 바지유의 신세를 지고 있었는데 모네까지 추가된 것이다.

　모네는 국전에 낙선한 2점을 개인전을 열어서라도 대중에게 보여주고 싶었지만 돈이 없어 뜻을 이룰 수 없었다. 1855년 만국박람회 때 쿠르베가 자비로 지은 별관을 세놓았으므로 언제든지 그곳에서 개인전을 열 수 있지만 이는 돈이 많은 화가에게나 가능한 일이었다. 바지유가 2천 5백 프랑에 〈정원의 여인들〉을 구매하면서 모네에게 매달 50프랑씩 지불하기로 했다. 세 사람이 한 곳에 살게 되자 자연히 함께 작업하는 일이 잦았으므로 작품에서 유사한 점이나 동일한 주제들이 발견되었다.[71-74]

71　르누아르, <봄의 꽃>, 1864, 유화, 130×98cm
72　바지유, <꽃 습작>, 1866, 유화, 97.2×88cm
73　르누아르, <화병의 꽃>, 1869, 유화, 64.9×54.2cm

74 모네, <봄의 꽃>, 1864, 유화, 116.8×91cm

실의에 찬 마네

많은 진보주의 예술가들이 심사 기준에 불만을 갖고 국전을 배척했지만 마네는 심사위원들의 아카데미즘 경향이 못마땅해도 국전을 통해 사람들에게 알려져야 한다고 생각했다. 그러나 국전에서 연달아 배척당하자 마네는 개인전을 열었다.

마네가 '나의 솔직한 작품을 보여주고 싶다'고 했던 개인전은 성과가 좋지 않았다. 친구 프루스트의 표현을 빌리면 "사람들이 걸작 앞에서 웃었다."

마드리드에서 만난 스페인 화풍

파리 사람들은 스페인 회화에 매우 호감을 나타냈다. 프랑스의 문학과 회화, 낭만주의와 사실주의는 스페인 문화로부터 직접 영향을 받고 있었다. 스페인의 대표적 문학 작품 세르반테스의 『돈키호테Don Quixote』는 17세기 중반 프랑스어로 번역된 이래 모든 학생의 애독서가 되었다. 프랑스 문학에 깊숙이 자리 잡은 작품으로 『돈 주앙Don Juan』도 있는데 이것은 1630년 처음으로 드라마로 각색되었다.

알프레드 드 뮈세, 고티에, 들라크루아 모두 스페인 문화에서 영향을 받았으며 그들의 작품은 대중적이었다. 들라크루아는 직접 스페인으로 가서 그곳 화풍을 익혔고 고티에도 1845년에 스페인을 다녀왔다. 파리 루브르 박물관에도 스페인 회화가 있었는데 많은 화가들이 그곳에서 벨라스케스를 포함한 스페인 화가들의 작품을 모사하면서 그들의 화풍을 익혔다.

마네는 1865년 8월 마드리드를 방문했지만 더울 때라서 여행하기에 적합하지 않았고 시설이 매우 불편하여 열흘을 지낸 후 파리로 돌아왔다. 음식도 입에 맞지 않는 데다 콜레라가 프랑스와 스페인에서 확산되고 있어 청결치 못한 곳에 오래 머물기가 겁이 났던 것이다.

마네는 자신이 묵는 호텔 식당에서 테오도르 뒤레를 만났다. 마드리드에 도착하고 이틀 후 판탱라투르에게 보낸 편지에는 "내가 마드리드에 도착하던 날 미술에 관심이 많고 또 내가 누구인지를 아는 프랑스인을 만났네. 그래서 나는 혼자가 아니라네"라고 적었다.

당시 스물일곱 살이던 뒤레는 가족의 코냑 사업을 이어받아 운영하던 사업가로 포르투갈과 스페인을 정기적으로 여행하고 있었다. 미술에 관심이 많은 그는 파리에 안주한 후 공화당 계열의 신문 발행자가 되었고, 나중에는 평론가로 활동했다. 뒤레가 쓴 마네의 일대기를 통해 우리는 마드리드 여행에 관해 자세히 알 수 있었다. 뒤레는 "우리는 매일 프라도 미술관으로 향하게 되었고 벨라스케스의 그림 앞에서 아주 많은 시간을 보냈다. … 투우 경기를 몇 차례 관

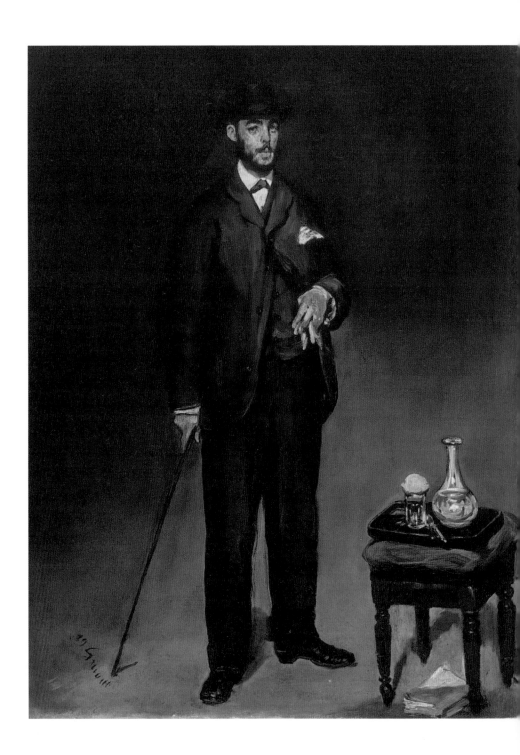

람했으며 … 톨레도로 가서 대성당과 엘 그레코의 그림을 관람했다"고 적었다.

뒤레의 말대로 마네는 마드리드에서 투우 경기를 즐겼으며 벨라스케스의 그림을 관람하고 감동했다. 마네는 판탱라투르에게 이렇게 편지했다.

벨라스케스의 작품을 즐기는 기쁨을 자네와 함께 나누지 못해 유감이네. 실은 벨라스케스가 이 여행의 목적이나 다름없네. 마드리드의 미술관을 차지하고 있는 나름대로 표현력이 훌륭하다고 하는 화가들은 손재주꾼일 뿐이란 생각이 들지만, 벨라스케스는 확실히 화가들 중의 화가일세. 그는 나를 놀라게 만드는 것이 아니라 기쁘게 해주네. 루브르 박물관에 소장되어 있는 전신 초상화는 그의 작품이 아니라네. 공주 그림만 그의 것이네. … 난 고야의 작품도 보았네. 그가 맹목적으로 베낀 스승, 벨라스케스 이후 가장 주목되는 화가이며 나름대로 재주가 많은 사람이니까. 미술관에 소장된 벨라스케스식의 초상화 2점을 보았네. 물론 벨라스케스의 것만 못했지. 솔직히 말해서 여태까지 내가 본 고야의 작품들은 만족스럽지 않네. … 마드리드는 보고 즐길 것들이 많다네. 프라도 미술관과 매혹적인 산책길에는 만틸라를 두른 스페인풍의 여인들이 즐비하네. 길에서 만나는 독특한 옷차림들 … 투우사들 역시 야릇한 이 도시의 옷을 걸치고 있네.

마네는 아스트뤼크에게도 편지했다.

가장 즐거웠던 기억은 벨라스케스의 작품을 본 것이며, 사실 이는 스페인까지 여행을 하게 된 유일한 이유라네. 그는 화가 중의 화가라네. 회화에 대한 나의 이상이 그에게서 발견되었다는 점은 나를 전혀 놀라게 하지 않았으며, 그의 작품들을 보는 순간 희망과 자신감으로 들떴다네. 난 리베라와 무리요의 작품에

75 마네, <테오도르 뒤레의 초상>, 1868, 유화, 43×35cm _뒤레는 『1867년의 프랑스 화가들Les peintres français en 1867』(1867)을 출간하면서 마네의 작품에 관한 평론을 썼다. 마네가 호의적인 평론에 대한 감사의 표시로 이 그림을 주겠다고 하자 뒤레는 답례로 코냑 한 상자를 보낸다. 그리고 그림의 잘 보이지 않는 어두운 부분에 서명을 해달라고 청했다. 사람들이 작가 이름을 보고 편견을 가지는 데 불만이 있었기 때문이다. 그러자 마네는 오히려 뒤레의 지팡이가 가리키는 밝은 곳에 서명을 했다.

76 마네, <투우 장면>, 1865-66, 유화, 90×110cm

77 할스, <빌럼 코이만스의 초상>, 1645, 유화, 77×63cm

78 마네, <경의를 표하는 토레로>, 1866, 유화, 171×113cm _스페인 여행 중에 그린 투우 시리즈 중 한 점이다. 인물 외에는 아무것도 없는 구성이 그해 그린 <피리 부는 소년>[81]과 유사하다. 뒤레가 이 그림을 1870년 1,200프랑에 구입했고 1894년에 10,500프랑에 팔았다.

는 전혀 관심이 없었다네. 그들은 이류에 불과하니까. 벨라스케스 다음으로 내게 감동을 준 사람은 엘 그레코와 고야였네. (1865. 9. 17)

마네는 파리로 돌아와 보들레르에게 보낸 편지에서도 벨라스케스가 화가들 가운데 최고라면서, 그의 작품 3-40점을 봤는데 모두 걸작이었다고 감탄했다. 마네는 마드리드에서 스케치한 투우 장면을 파리에서 완성했다. 흥미롭게도 그가 1865년 10월에 그린 〈투우 장면〉[76]을 포함하여 3점 모두에서 벨라스케스의 영향이 뚜렷하게 나타나지는 않았다. 그는 검은색을 기본으로 여러 가지 색을 조화시키는 기교를 사용하기 시작했는데 그의 말대로 "마드리드의 화가들과 17세기 네덜란드의 대가 프란스 할스[77]를 생각"하며 고안한 방법이었다. 스페인 화풍에 대한 관심은 할스의 화법에 대한 관심으로 이어졌다.

마네는 1865년 가을 〈비극 배우〉[79]를 그렸다. 벨라스케스의 〈바야돌리드의 파블로〉[80]에서 영향을 받은 것으로 배경에 아무것도 삽입하지 않고 빈 여백을 남긴 채 모델을 그렸다. 이 그림과 6개월 후에 그린 〈피리 부는 소년〉[81]을 1866년 국전에 출품했지만 모두 낙선했다.

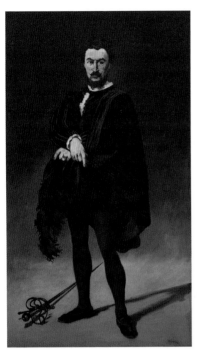

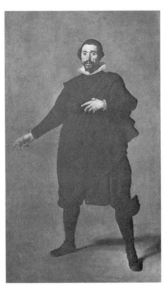

79 마네, <비극 배우>, 1865, 유화, 185×110cm

80 벨라스케스, <바야돌리드의 파블로>, 1632년경, 유화, 209×123cm

〈피리 부는 소년〉에는 벨라스케스의 영향뿐 아니라 일본 회화법도 혼용되었다. 마네는 벨라스케스로부터 배경을 없애고 여백을 어두운 색으로 칠해 환상적 요소로 사용하는 기교를 익혔으며 일본 화가들로부터는 단순한 구성이 오히려 주제를 힘 있게 해준다는 점을 배웠다. 〈피리 부는 소년〉은 벨라스케스의 모델처럼 빈 공간에 홀로 존재하며 시간과 장소를 초월하는 비잔틴의 성상과도 같은 모습이 되었다. 소년의 발뒤꿈치에 약간의 그림자를 그려 넣어 관람자가 단지 빛의 방향과 깊이만을 알게 했다. 회화의 양식이 주제보다 더욱 중요함을 시사했는데 이는 졸라가 마네의 그림에서 지적한 점이다.

81 마네, <피리 부는 소년>, 1866, 유화, 161×97cm _배경을 회색빛으로 칠하여 피리 부는 소년의 모습이 두드러지게 나타났고 바지의 외곽선을 힘 있게 강조함으로써 소년의 다리는 더욱 튼튼하게 묘사되었다. 외곽선의 붓칠은 일본 판화에서나 볼 수 있는 서예처럼 나타났다. 마네는 동양의 서예로부터 일격의 붓놀림으로 이런 효과를 낼 수 있다는 사실을 알았다. 손과 발을 제외하면 그림자가 없고 청색, 백색, 적색의 미묘함이 두드러진다. 마네의 대표작 중의 하나가 된 이 작품이 1866년의 국전에서 낙선되자 졸라가 그를 옹호하고 나섰다.

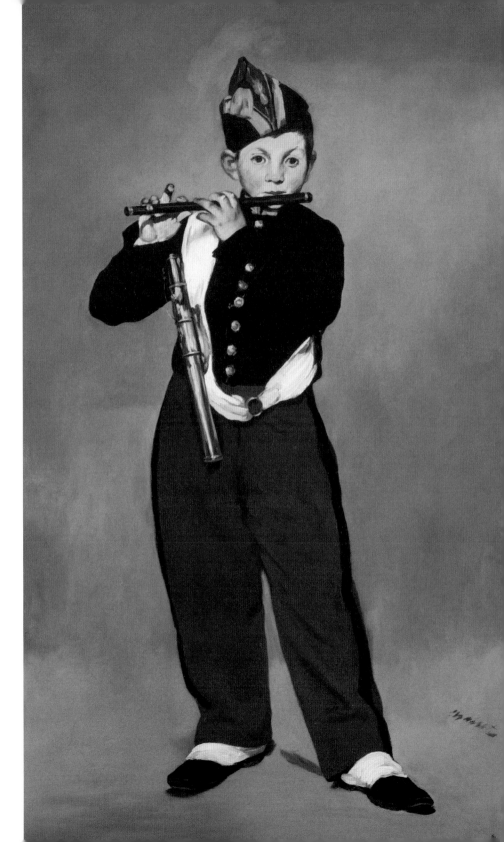

〈피리 부는 소년〉의 모델은 궁전을 지키는 소년 기병으로 조국의 영광을 위해 전쟁터로 나갈 준비가 된 모습이다. 소년은 〈화실에서의 오찬〉[88]에 묘사된 레옹과 흡사한 데가 있는데 옆으로 벌어진 귀, 넓적한 코, 검은 눈이 그러하다. 그러나 〈화실에서의 오찬〉에 나타난 레옹의 눈은 검지 않지만 〈비눗방울 부는 소년〉[82]에서의 레옹의 눈은 검다. 그가 소년을 그릴 때 청순함과 남자다움을 강조했음은 특기할 만하다.

82 마네, **<비눗방울 부는 소년>**, 1867 _열다섯 살의 레옹을 모델로 그린 것이다.

에밀 졸라의 옹호

〈피리 부는 소년〉이 1866년 국전에서 낙선하자 졸라는 이 작품을 옹호하고 나섰다. 그는 총 일곱 편의 글을 기고했는데 국전의 심사위원 28명을 일일이 거명하면서 비난하고 이 글들을 나중에 책으로 출간했다. 당시 스물여섯 살의 졸라는 마네에 관해 이렇게 적었다.

> 누가 뭐라고 해도 내가 가장 좋아하는 그림은 올해의 낙선작 〈피리 부는 소년〉이다. 약간 붉은빛이 감도는 회색 배경에 기병모와 붉은색 바지를 차려입은 작은 키의 모델이 두드러져 보인다. 소년은 우리를 향한 채 피리를 불고 있다. 나는 이 그림이 나를 위해 그려졌다는 느낌을 지울 수 없는데 마네의 재능이 정확하고 간결한 필치로 이 작품에서 실현된 듯하다. … 마네의 그림에는 꾸밈이 없다. 그는 부분에 개의치 않으며 인물에 불필요한 덧칠을 하지 않는다. … 그의 그림에는 단단하고 튼튼한 부분들이 완전히 하나로 결합되어 있다. (『레벤느망L'Événement』)

졸라는 이듬해 마네의 예술을 다룬 『변론과 설명』을 간행했는데 자신의 미학적 견해이기도 한 이 책에서 자연주의 예찬론을 폈다. 그는 마네의 장점으로 "정확성과 간결성"을 꼽았다.

> 그렇게 간결한 필치로 그와 같은 힘 있는 미적 효과를 내기란 쉽지 않다. 마네는 루브르에서 쿠르베와 동등하게 취급되어야 하며 강인한 기질을 타고난 모든 화가들의 전당에 나란히 봉헌되어야 한다.

마네의 작품이 루브르 박물관에 영원히 소장되어야 한다는 그의 주장은 화가가 받을 수 있는 최대의 찬사임에 틀림없다. 마네에게 졸라는 자신을 위해 투쟁하는 우군 중의 우군이었다. 졸라는 마네의 작품 값이 50년 내에 15배, 20배 그 이상으로 오를 것이라고 했다.

〈에밀 졸라의 초상〉[83]은 1868년 국전을 통해 소개되었다. 이 그림이 소개되자 사람들은 졸라의 얼굴을 알게 되었을 뿐 아니라 그와 마네와의 관계 또한 알게 되었다. 그림 속에 두 사람의 밀접한 관계를 말해주는 여러 장치들이 있는데 책상 위에는 졸라가 마네를 위해 쓴 책이 있고 벽에는 일본 판화와 함께 〈올랭피아〉가 걸려 있다. 졸라를 위한 그림이라면 의당 주위에 널려 있는 사물들은 졸라가 누구인지를 설명하기 위한 것들로 장식되어야 할 텐데 오히려 마네의 관심거리들로 장식되어 있다.

마네의 이러한 의도를 파악한 상징주의 화가 오딜롱 르동은 "그 그림은 인간에 관한 표현이라기보다는 소위 말하는 정물화에나 속한다"(『라 지롱드 *La Gironde*』, 1868. 6. 9)고 평했다. 르동은 마네가 사실주의 화법을 사용했을 뿐 그림의 내용은 정물화와 마찬가지로 사물들을 의도에 맞게 연출하여 그린다는 사실을 알아챈 것이다. 마네가 이 그림을 졸라에게 주었을 때 졸라는 그다지 흡족해 하지 않았다고 한다. 이 그림은 졸라의 절친한 고향 친구 세잔이 그린 졸라의 모습과 비교할 만하다.[84] 졸라의 제자이자 비서로 지낸 폴 알렉시스가 졸라에게 책을 읽어주는 장면을 그린 것이다. 간단한 스케치만 되어 있는 졸라의 모습은 그림 전체와 어울리지 않게 대조를 이룬다. 세잔, 졸라, 알렉시스 세 사람

83 마네, 〈에밀 졸라의 초상〉, 1868, 유화, 146.5×114cm _그림을 자세히 보면 벽에 걸려 있는 씨름 선수, 〈올랭피아〉, 벨라스케스의 〈바커스〉의 시선이 모두 졸라에게 향하고 있음을 본다. 졸라는 그것들에 무관심한 듯한 표정으로 앉아 있다.

84 세잔, 〈에밀 졸라에게 책 읽어주는 폴 알렉시스〉, 1869-70, 유화, 130×160cm

85 마네, <자샤리 아스트뤼크의 초상>, 1864, 유화, 90×116cm

모두 엑상프로방스 출신이었다. 이 그림은 졸라가 타계하고 여러 해 후에야 졸라의 다락방에서 우연히 발견되었다. 세잔은 마음에 들지 않는 작품들을 파기했는데 미완성의 이 그림이 남아 있는 게 흥미롭다.

〈에밀 졸라의 초상〉은 〈자샤리 아스트뤼크의 초상〉[85]과도 비교되는데 졸라의 초상에 비하면 아스트뤼크의 초상에는 화가의 이기심이 덜 나타나 있다. 별명이 '잘생긴 신사'인 오랜 친구 아스트뤼크는 시인, 작가, 작곡가로 평론을 썼고 나중에는 조각가가 되었다. 그는 졸라가 등장하기 3년 전 1863년부터 마네의 우군으로서 변론에 앞장섰다. 마네가 마드리드로 여행을 떠난 것도 그의 충고에 의해서였으며 일본 문화에 박식한 그가 마네에게 일본 판화를 소개했다. 아스트뤼크는 마네의 성실한 후원자 중 한 사람이었지만 아스트뤼크 부부가 이 그림을 마음에 들어 하지 않아 오랫동안 마네의 화실에 방치된 채 있었다.

⟨발코니⟩

마네가 1868년에 그린 ⟨발코니⟩[86]는 고야의 ⟨발코니의 마하들⟩[87]의 개정판과도 같은 그림으로 그의 대표작 중 하나로 꼽힌다.

⟨발코니⟩의 세 모델들은 마네와 절친한 예술가들이었다. 우수에 찬, 그렇지만 개성이 강하고 미모가 강렬하게 표현된 베르트 모리조는 루브르에 갔을 때 판탱라투르가 소개한 여인이다. 베르트는 발코니 가까이 앉아 오른팔을 창살 위에 얹은 채 무심히 앞을 바라보는데 커다란 눈과 강한 시선이 매우 인상적이다. 그녀 옆에 파라솔을 든 여인은 쉬잔과 협연한 바 있는 아마추어 바이올린 연주자 파니 클라우스이고 뒤에 서 있는 남자는 풍경화가 앙투안 기요메다. 클라우스는 후일 마네의 친구 화가 피에르 프린스와 결혼했다. 배경에 어렴풋이 보이는 커피를 나르는 소년은 레옹이다.

기요메에 의하면 이 그림을 그리기 위해 마네는 포즈가 마음에 들 때까지 15차례 이상 요구했다고 한다. 그는 모델을 각각 독립된 포즈로 습작한 후 캔버스에 구성했는데 클라우스는 사랑스러우면서도 희극적인 멍청이처럼, 기요메는 자신감 넘치는 멋쟁이 신사로, 베르트는 체호프나 입센의 연극 여주인공처럼 묘사하면서 각 모델의 얼굴을 무표정하게 그렸다. 두 손을 모으고 무엇인가 말하려는 듯한 클라우스의 포즈는 어색하기 짝이 없다.

이 작품은 ⟨화실에서의 오찬⟩[88]과 함께 이듬해 국전에서 소개되었는데 평론가들의 구설수에 올랐다. 꾸밈없이 투박한 녹색 발코니와 부자연스러운 세 모델의 포즈를 꼬집은 사람도 있었고 전혀 무관한 괴이한 것들의 조합에 불과하다고 혹평한 사람도 있었다.

국전에 걸린 이 작품을 보고 베르트는 만족해하면서 언니 에드마에게 말했다. "마네의 그림은 늘 야생 열매나 아직 덜 익은 과일 냄새를 풍기는데 난 그게 마음에 들어. … 그림에서의 내 모습은 추하다기보다는 낯설어. 호기심 많은 관람자들은 내가 창녀라고 수군대는 것 같아." 마네는 1872년에 부채 위에 놓인 ⟨바이올렛 다발⟩을 그려서 베르트에게 선사했다.

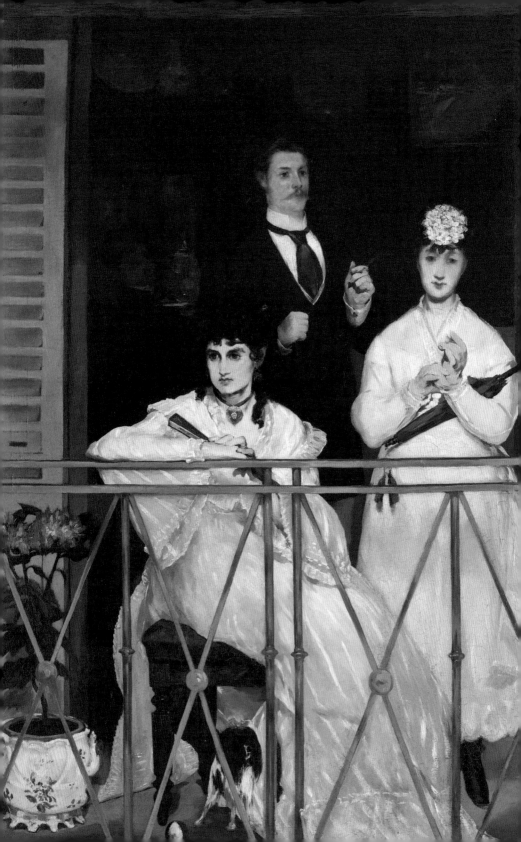

〈화실에서의 오찬〉에 관해서는 오찬 자리에 어째서 철모와 총이 있는지 의아해하는 사람들이 많았다. 진부한 화가들이 애용하는 무기들이 왜 그곳에 있을까? 고티에는 이렇게 풍자했다. "저 무기는 뭐지? 결투를 마치고 식사를 했다는 건가, 아니면 식사를 마친 후에 결투를 벌이겠다는 것인가?"

중앙에 서 있는 소년은 마네의 아들 레옹이고 왼쪽에 주전자를 들고 서 있는 사람은 하녀이며 오른쪽 테이블에 앉아 있는 사람은 쿠튀르의 화실에서 만난 친구 오귀스트 루슬랭이다. 오른쪽의 정물화는 샤르댕의 화법을 답습한 것이고 주전자를 든 하녀의 모습도 샤르댕의 모델과 흡사하다. 세 사람은 그림에서 수수께끼와도 같은 관계로 나타났다. 서로가 서로를 의식하지 않고 있는 데다가 다들 모자를 썼다.

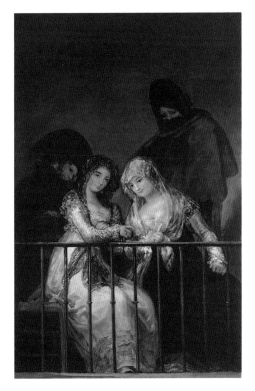

86 마네, <발코니>, 1868, 유화, 170×125cm _마네는 산보하다가 발코니에 사람들이 나와 있는 것을 보고 이 그림을 그렸다. 마네가 좋아하는 화가 고야의 <발코니의 마하들>에는 주제의 연결이 있지만 마네의 것은 모델들이 제각각 포즈를 취한 점이 다르다.

87 고야, <발코니의 마하들>

여기에는 〈올랭피아〉에 등장한 고양이도 있다. 고양이는 앞발로 얼굴을 닦고 있다. 각 모델이 개성 있게 묘사되었는데 이 점을 마네는 매우 중요하게 여겼다. 그는 모델들에게 일반적인 포즈를 취할 것을 요구하고 한 사람씩 스케치한 뒤 이들을 한데 묶어 구성했다. 모델들의 포즈와 주변의 사물들에 대한 배치는 그가 훌륭한 연출자였음을 말해준다.

88 마네, 〈화실에서의 오찬〉, 1868, 유화, 120×153cm _〈발코니〉에서처럼 이 그림에서도 세 사람은 각자 포즈를 취하고 있다. 인물들의 구성 못지않게 흥미를 끄는 것은 투구와 칼 그리고 경쾌한 느낌을 주는 화분이다. 마네는 검은 고양이만도 16차례에 걸쳐 습작했다.

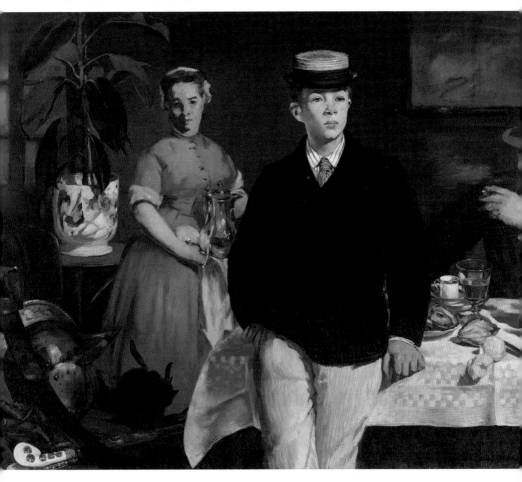

개성이 강한 모델 베르트 모리조

아내 쉬잔을 빼고는 마네의 그림에 나타난 여인들은 모두 날씬했다. 마네는 베르트를 모델로 여러 점 그렸으며 〈발코니〉에 이어 1869-70년에 그린 두 번째 그림은 〈휴식〉[89]이란 제목을 붙였다.

베르트는 마네의 심중을 헤아려 스스로 포즈를 취하곤 했으므로 편안한 마음으로 작업할 수 있었다. 베르트는 1841년 1월 부유한 가정에서 태어나 훌륭한 교육을 받고 성장했다. 그녀의 아버지는 프랑스 중심의 행정구역 세르의 장관이었거나 고위 공직자로 알려졌다. 그녀는 셋째 딸로 세 살 많은 언니 이브와 두 살 많은 에드마가 있다. 세 자매는 1858년에 드로잉 레슨을 받았는데 피아노 레슨과 달리 일주일에 12시간이나 받는 맹훈련이었다.

베르트는 1860년 에드마와 함께 코로에게 6년간 수학했는데 코로는 자매에게 자신의 느낌을 솔직하게 표현하는 그림을 그려야 한다고 가르쳤다. 코로는 야외에서 스케치하도록 가르쳤으며 또 자신의 작품들을 모사하게 했다. 모사는 에드마가 베르트보다 뛰어났지만 에드마는 아마추어 화가로 남았고, 창작 의욕을 가진 베르트는 유명한 화가가 되었다. 베르트는 자기가 모사한 코로의 작품을 모두 없애고 한 점만 남겨두었는데 마네가 그러했듯이 창작 의욕이 넘치는 그녀도 모사를 통한 코로의 영향에서 스스로 벗어났다.

〈휴식〉에 나타난 베르트의 얼굴에서 강렬한 개성을 보는데 그녀 스스로 자신만만한 화가임을 시위하려는 듯하다. 마네의 모델들이 단순히 그의 작품 속의 대상으로 포즈를 취했다면, 베르트는 마네의 예술에 자신을 반영하는 듯한 태도를 취했다. 또 다른 모델들이 각 작품에서 변신했다면 베르트는 늘 개성이 강한 그녀 본래 모습이었다는 점이 특기할 만하다. 〈발코니〉에서 그녀는 세 사람 가운데 가장 뚜렷하게 자신의 모습을 나타냈다. 베르트는 르누아르와 마네로부터 직접 영향을 받기도 했지만 마네에게 충고를 한 적도 있는데, 자연을 신선한 눈으로 바라보라고 했다. 이는 그녀가 코로에게서 배운 점이기도 했다.

〈휴식〉은 1873년의 국전을 통해 소개되었다. 〈발코니〉에서는 여인의 이목구

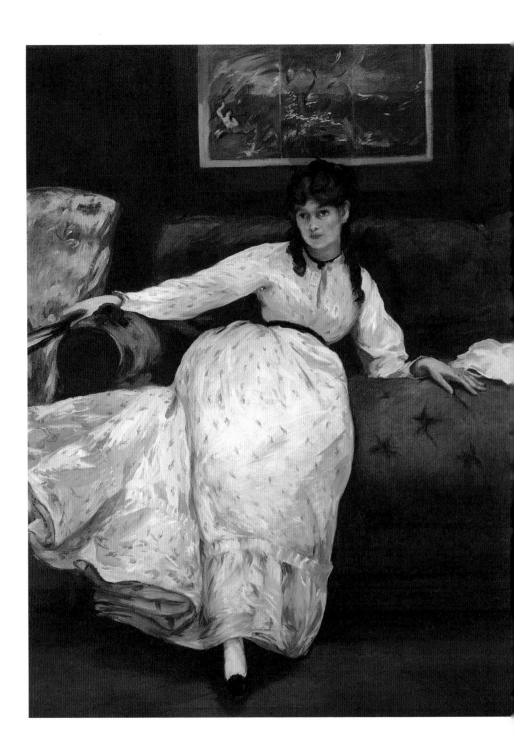

비가 분명하게 나타났지만 이 그림에서는 얼굴이 부드럽게 보인다. 마네가 색을 느슨하게 사용했기 때문이다.

마네는 1872년 7-9월 사이에 베르트의 초상화를 4점 그렸다. 그해 5월 국전에 출품할 만한 작품이 없어 고민하던 마네는 일종의 슬럼프에 빠졌던 듯하다. 그래서 영감이 떠오르는 대로 자유롭고 즉흥적으로 그림을 그렸다. 이때 새로 장만한 화실로 종종 방문하는 베르트를 즉흥적인 느낌으로 그렸고, 1872년에 〈베르트 모리조〉[91]란 제목으로 베르트의 초상을 다시 그렸다. 그녀가 마드리드를 여행하고 돌아온 지 얼마 되지 않을 때였다. 검은색 의상에 높은 모자를 쓴 베르트의 얼굴을 색으로 이등분하면서 밝고 어두운 색을 병렬시켰는데 조명을 강조하기 위해서였다. 베르트의 개성이 잘 나타난 이 초상화는 마네의 순수한

89 마네, <휴식(베르트 모리조)>, 1869-70, 유화, 148×111cm _마네의 화실을 방문하면 늘 자줏빛 소파에 앉는 베르트가 비스듬히 기대앉은 모습을 그린 것이다. 현대인답게 그녀는 주위 사람의 시선을 아랑곳하지 않고 자기 편한 대로 포즈를 취했는데 모더니즘의 시작을 시위라도 하는 듯 보인다.

90 마네, <부채를 든 베르트 모리조>, 1872, 유화, 50×45cm

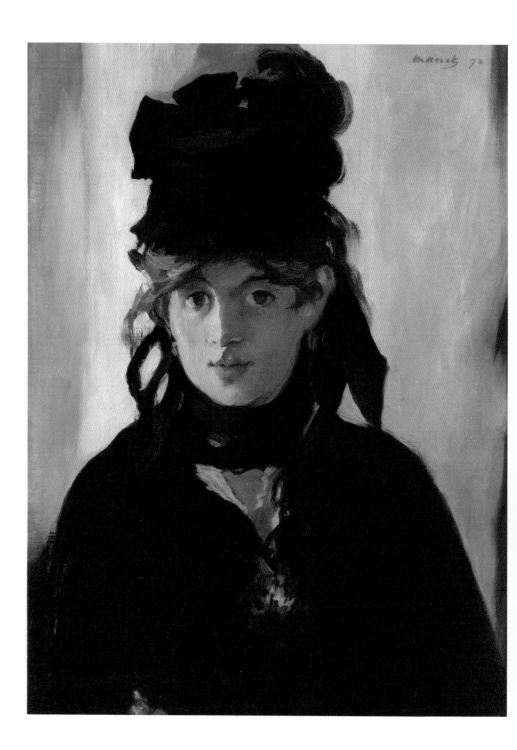

미학을 대변할 만하다. 피부색과 검은 눈동자의 대비는 배경의 상아색과 모자, 스카프, 의상의 검은색과 증폭되는 대비를 이루면서 우아한 조화를 이룬다. 색을 평편하게 사용하는 것은 일본 회화의 영향이었고 검은색을 효과적으로 사용한 것은 스페인 화풍의 영향이었다. 관람자를 똑바로 바라보는 그녀의 얼굴에서 우리는 그녀가 어떤 내면적인 즐거움에 만족하고 있다는 것을 알 수 있다. 마네는 베르트의 개성적인 매력과 지성, 화가로서의 재능, 덜 다듬어진 아름다움 등을 유감없이 묘사했다. 폴 발레리는 이렇게 극찬했다.

> 나는 1872년에 그린 베르트 모리조의 초상을 마네 예술의 정수라고 생각한다. ⋯ 무엇보다도 나는 검은색의 완전한 어둠에 주목하고자 한다. 상을 당했을 때 쓰는 모자와 턱 끈의 검은색은 마네만이 해낼 수 있는 효과로 날 사로잡는다. ⋯ 검은색의 힘과 단순한 배경, 장밋빛이 감도는 백색의 깨끗한 피부, 가히 '현대적'이며 '신선한' 모자의 독특한 실루엣. 즉 인물의 외양을 감싸는 모자와 끈, 리본의 형태 ⋯ 어딘가를 응시하는 시선과 그윽한 눈빛의 커다란 눈망울을 지닌 이 모델은 일종의 '부재의 존재'를 웅변한다.

이 시기에 마네의 동생 외젠과 베르트 사이에 혼삿말이 오갔는데 베르트는 외젠을 가리켜 사분의 삼은 미친 사람이라고 말했지만 그의 아내가 되었다.

베르트는 1874년 12월 마네 가족의 일원이 되었다. 마네가 그녀를 모델로 그린 그림은 모두 11점인데 자신이 5점을 보관했고 2점을 그녀에게 주었다. 베르트는 마네가 죽은 후 1점을 구입하면서 총 3점을 갖게 되었다.

91 마네, <베르트 모리조>, 1872, 유화, 55×38cm

만국박람회와 마네의 개인전

1860년대 파리는 예술의 수도로서 면모를 갖추기 시작했으며 만국박람회가 1855년에 이어 1867년에 다시 개최되면서 그러한 면이 더욱 부각되었다. 4월 1일에 개막한 박람회는 최근 과학기술의 발달을 보여주는 전시물뿐 아니라 예술작품도 함께 소개했다.

마네와 모네, 르누아르는 만국박람회의 역사적 장면들을 기념비적으로 여러 점 그렸는데 현재 역사적 자료들로 보존되어 있는 이 그림들을 보면 당시 박람회의 장면과 사람들의 의상 그리고 건물들의 생김새를 알 수 있다.

마네가 〈1867년의 만국박람회〉[92]를 그린 것은 6월과 8월 사이였다. 박람회장을 멀리서 바라본 장면으로 그려 역사적 기록으로 남기려고 한 듯하다. 오른쪽 개를 끌고 가는 소년은 레옹이다. 이것은 그가 처음으로 그린 파리 장면이지만 이 그림에 서명하지 않은 채 사람들에게 공개하지 않고 팔지도 않았으며 평생 화실에 보관했다. 마네가 사망한 후 쉬잔이 이 그림을 팔 때 그녀가 그림에 마네의 이름을 서명했다.

보자르의 미술관은 당대의 유명 화가들을 초청했는데 아카데미파로는 제롬, 메소니에, 루소, 카바넬 등이 선정되었고 코로와 밀레도 포함되었다. 마네를 제외하고 이 화가들이 초청된 것은 박람회가 프랑스의 미래의 미술이 아닌 과거의 미술을 보여주려는 것으로밖에 여기지지 않았다. 프랑스 정부는 이번에도 국전 입선작들을 박람회에 소개했는데 그해 국전에서 낙선의 고배를 마신 예술가들 중에는 마네와 모네를 비롯하여 르누아르, 피사로, 세잔이 끼어 있어 바티뇰의 화가들에게는 여간 실망스러운 일이 아니었다.

마네는 국전에 여러 번 낙선했음에도 불구하고 "국전이야말로 예술가들에게 실제 싸움터다. 예술가는 인정받기 위해서 마땅히 국전에 출품해야 한다"는 주장을 펴왔다. 많은 진보주의 예술가들이 국전 심사위원들의 심사 기준에 불만을 갖고 국전을 배척하려고 했지만 마네는 심사위원들의 아카데미즘 경향이 못마땅하더라도 국전을 통해 사람들에게 폭넓게 알려야 한다는 생각을 갖고 있

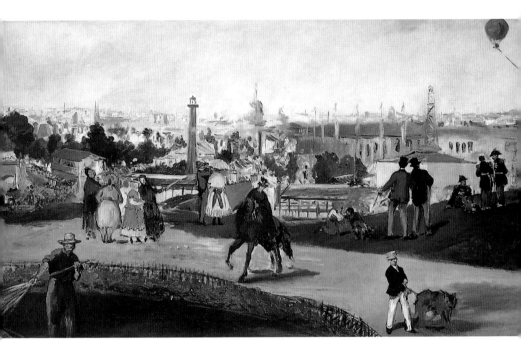

92 마네, <1867년의 만국박람회>, 1867, 유화, 108×196.5cm _오른쪽 위에 보이는 커다란 풍선은 사진작가 나다르의 기구다. 그는 자신의 기구를 타고 올라가 박람회의 풍경들을 찍었다. 나다르는 1856년 기구를 타고 파리의 상공을 날아 역사상 처음으로 항공사진을 촬영하기도 했다.

었다. 그는 한편으로는 전통주의 회화를 인정하고 다른 한편으로는 화가의 최근의 인생을 그림에 포함시켜야 한다면서 고전주의 회화에 현대인들의 감각이 합성된 그림을 그렸다. 그래서 그는 도미에, 할스, 스페인과 베네치아의 대가들, 근래의 사진과 판화, 일본 목판화 등을 연구하면서 그들의 유용한 회화적 요소들을 현대인들의 감각에 맞도록 조절하여 자신의 그림에 응용해왔다.

쿠르베는 이번 박람회에 출품한 4점이 모두 받아들여졌지만 1855년에 그랬던 것처럼 따로 별관에서 개인전을 열었다. 그는 알마 다리 근처에 5만 프랑을 들여 개인전을 열고 박람회를 관람하러 오는 외국인들에게 자신이 갖고 있는 작품 모두를 보여주기 원했다. 무려 135점을 소개했으며 여태까지 6백 점 이상을 제작하는 등 왕성한 창작 의욕을 나타냈다.

마네도 알마 다리 근처 몽타뉴 가와 알마 가가 만나는 모서리에 자비로 작은

별관을 마련하고 개인전을 열었다. 쿠르베의 별관에서 그리 멀지 않은 곳이었다. 그도 비싼 임대료를 지불하고 자신이 엄선한 50점을 소개했다. 그는 개인전을 준비하기 위해 어머니로부터 18,300프랑(오늘날의 돈으로 환산하면 약 5만 달러에 해당하는 큰 돈이다)을 빌렸다. 마네 어머니가 쓴 편지에는 아들이 이 개인전으로 유산을 탕진할까 봐 노심초사하는 내용이 들어 있다. 1862년에 남편이 세상을 떠난 이후 마네 어머니의 지난 4년 동안의 총수입은 79,485프랑이었다. 이를 4로 나누면 일 년에 19,871프랑이 되므로 18,300프랑이라면 거의 일 년의 수입이라는 계산이다. 당시 개인전을 여는 것은 경제적으로 커다란 모험이었다. 쿠르베는 거의 세 배에 가까운 돈을 들였지만 그의 인지도는 매우 높았으므로 그에게는 모험이랄 수 없었다.

다른 화가들도 개인전을 열고 싶었겠지만 비용 때문에 그럴 수 없었다. 쿠르베와 마네가 아니면 불가능한 일이었다. 마네는 개인전을 위해 꼼꼼하게 준비해온 것 같다. 졸라에게 보낸 편지에서 "당신들의 도움 덕분에 나는 과감하게 이런 모험을 하게 되었소. 나는 성공을 믿소"라고 적었다. 그는 만국박람회 카탈로그에 광고도 내고 자신에 관해 쓴 졸라의 소책자를 6백 부나 발행했다. 개인전은 1867년 5월 24일에 열렸다. 마네는 지난 10년 동안 그린 작품들 중에서 마음에 드는 것만 골랐다. 유화 50점 외에도 모사한 3점이 있었는데 틴토레토의 〈자화상〉·벨라스케스의 〈작은 기사들〉·티치아노의 〈하얀 토끼의 마돈나〉였으며, 에칭 3점도 있었는데 〈집시들〉·〈필립 4세의 초상〉·〈작은 기사들〉이었다. 대중의 반응은 1863년이나 1865년에 비할 바가 아니었다. 프루스트의 말로는 "사람들이 걸작품 앞에서 웃었다"고 했다. 평론가들의 반응도 썩 좋았던 건 아니었지만 평론가 샹플뢰리의 주목을 받은 것이 성과라 하겠다.

무엇보다 만족스러웠던 점은 오랜 시간을 두고 그린 작품들이 한곳에 모였다는 것이다. 첫 작품부터 마지막 작품까지. 난 확연한 흐름을 읽을 수가 있었다.

마네는 카탈로그 서문에 간단한 선언문을 실었는데 자신을 삼인칭으로 지칭

했다. 변론 형식의 글에서 그는 국전 심사에서 너무 많은 불이익을 받아 더 이상 공식적 인정 따위에는 괘념치 않는 화가로 표현되었다.

1861년부터 마네는 전시를 했거나 하려고 했다. 하지만 금년부터는 대중에게 직접 평가를 받기로 결정했다. … 오늘날의 화가들은 "와서 나의 완벽한 작품을 봐 달라"고 하는 대신에 "나의 솔직한 작품을 당신들에게 보여주고 싶다"고 한다. 단지 화가 자신의 느낌을 나타낼 때조차. … 이 작품들이 반항적인 이미지 (요즘 사람들의 말로는 선정적인 것이겠지만)를 띠는 이유는 화가가 솔직하기 때문이다. 화가는 오직 자신의 인상을 전하는 데만 관심을 둘 뿐이다.

그때만 해도 대중은 예술가의 지성을 의심하지 않았으며 작품에 나타난 내용을 이해하지 못해도 그대로 수용할 수 있었다. 오늘날 문화가 비대해지면서 순수예술과 상업예술의 구별이 어려워지고 예술가가 솔직하고 성실하게 행위하기보다는 기만과 무책임한 행위를 일삼으며 알기 어려운 수수께끼로 사람들을 속이고 자극하는 데 비하면 당대에는 "나의 솔직한 작품을 당신들에게 보여주고 싶다"는 마네의 말에 설득력이 있었다. 마네가 카탈로그 서문에 기술한 내용은 지성인의 고백이며 예술가의 진심이었다.

마네는 국전에서 낙선했지만 판탱라투르가 〈에두아르 마네의 초상〉[93]을 그려 소개했으므로 전시장을 찾은 사람들은 추문에 시달려온 화가의 모습을 볼 수 있었다. 판탱라투르는 마네를 모델로 여러 점 그렸다. 그 그림을 보고 쓴 무명 평론가의 글에서 당시의 상황을 짐작할 수 있다.

93 판탱라투르, 〈에두아르 마네의 초상〉,
1867, 유화, 117.5×90cm

잘 차려입은 이 다정한 신사는 경마장의 기수를 닮았다. 이 사람이 바로 검은 고양이의 작가다. 그의 명성을 들은 사람들은 폭소를 터뜨렸으며, 더벅머리에 담배를 뻐끔뻐끔 피우는 그림쟁이를 떠올렸다. … 하지만 이제 사람들은 점잖은 모습으로 선 화가를 보면서 그 속에 감춰진 재능을 확인하게 될 것이다.

개인전은 10월까지 계속되었지만 마네는 한여름에 이미 개인전의 성과가 그리 크지 않을 것임을 알았다. 언론에서 별로 언급되지 않았기 때문이다. 언론은 만국박람회장의 작품들을 보도하느라 마네의 작품은 거들떠보지도 않았다.

〈막시밀리안의 처형〉

사람들이 만국박람회에서 탄성을 지르며 즐기는 동안 오스트리아의 합스부르크가의 대공 요제프 페르디난트 막시밀리안이 멕시코에서 총살되는 사건이 벌어졌다. 이 사건이 파리에 알려진 것은 1867년 7월 1일이었고, 「르 피가로Le Figaro」가 7월 8일 자로 막시밀리안의 처형에 관해 상세하게 보도했다.

공화주의자인 마네는 막시밀리안의 죽음을 폭로하겠다는 결심으로 황제의 처형 장면을 〈멕시코의 황제 막시밀리안의 처형〉[94]이란 제목으로 캔버스에 가득 채웠는데 이런 구성 방법은 고야의 영향이었다. 마네는 고야가 1814년에 그린 〈1808년 5월 3일〉[95]과 마찬가지로 총구를 겨누며 사형을 집행하는 군인들을 오른쪽에 그리고 사형당하는 사람들은 왼쪽에 구성했다.

마네 그림에서 특이한 점은 총살을 집행하는 군인들이 프랑스 군복을 입고 있는 것이다. 이 사건의 궁극적인 책임이 나폴레옹 3세에게 있음을 시위하는 대목이다. 마네는 그림에 처형된 날짜 6월 19일을 적어 넣었다. 그는 이 그림을 이듬해 국전에는 출품하지 않았는데 정치적 물의를 염려했기 때문이다. 이 그림은 1879년 뉴욕의 호텔에서 있었던 전시회를 통해 처음 소개되었다.

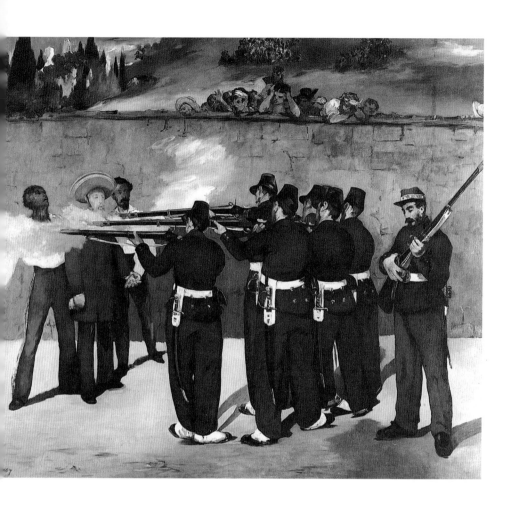

94 마네, <멕시코의 황제 막시밀리안의 처형>, 1867-68, 유화, 252×305cm _고야의 <1808년 5월 3일>은 영화
의 한 장면처럼 극적으로 표현된 데 비해 마네의 그림에는 전혀 그런 점이 없어 사실주의에 더욱 가까운 그림이 되
었다. 고야는 집행자들이 총을 겨누는 장면을 묘사했는데 마네는 총에서 불을 뿜는 좀 더 사실적인 장면을 묘사했
다. 처형되는 사람들의 모습은 당당하고 총알을 장전하는 군인들의 얼굴은 무덤덤하다.

훗날 피카소가 이와 유사한 방법으로 〈한국에서의 대학살〉(1951)을 그렸다. 피카소는 1937년에 〈게르니카〉로 조국의 동란을 기소하면서 전쟁의 비극을 알렸는데 한국에서 동란이 일어나자 고야와 마네의 전례를 따라 유사한 방법으로 전쟁의 참혹함을 고발했다.

〈멕시코의 황제 막시밀리안의 처형〉에는 막시밀리안이 자신의 두 장군들 사이에 선 채 처형을 당하고 있는데 실제 처형 장면을 재현한 것이 아니라 마네의 의도대로 구성된 것이다. 이 그림에서도 마네는 고야와 마찬가지로 처형되는 사람들과 사형을 집행하는 사람들을 평행으로 구성했다. 마네는 1년 반 동안이나 유화와 석판화로 이 비극적인 사건을 폭로했다.

95 고야, <1808년 5월 3일>, 1814, 유화, 260×345cm

보들레르의 죽음

개인전이 성과가 없어 마네가 실의에 잠겼을 때 보들레르는 죽어가고 있었다. 일 년 전 중풍에 걸려 파리로 돌아온 보들레르는 오른쪽에 마비가 왔고 거의 말을 할 수 없게 되어 겨우 한 마디씩 할 수 있었다. 그가 의사소통을 위해 사용할 수 있는 건 눈의 움직임, 얼굴 표정, 왼손을 사용한 제스처였다. 그가 수치료를 받는 사립 요양소의 방에는 2점의 그림이 걸려 있었는데 마네의 작품들이었다. 그는 마네에 관한 소식을 들으면 환하게 웃었다. 마네는 종종 요양소로 그를 방문했고 쉬잔은 보들레르가 좋아하는 바그너의 오페라를 요양소의 피아노로 연주해주곤 했다.

보들레르는 1867년 8월 31일에 세상을 떠났다. 그의 시신은 이틀 후 몽파르나스의 묘지에 묻혔는데 너무 더워서 시신을 이틀 이상 둘 수가 없었기 때문이

96 마네, <장례식>, 1867, 유화, 72.7×90.5cm

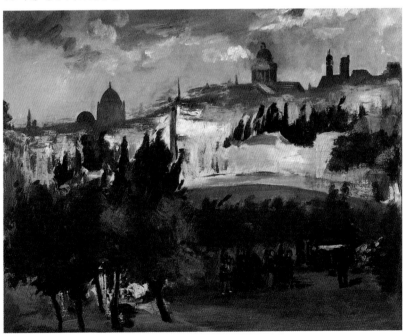

다. 마네는 장례식에 참석했지만 이틀 동안의 장례식이라서 많은 친구들이 참석하지는 못했다. 장례식에 참석한 평론가 아서 스티븐스는 동생 알프레드에게 보낸 편지에 당시의 상황을 묘사했다.

교회 장례식 때는 백 명가량 참석했지만 묘지에 시신을 묻을 때는 불과 몇 명밖에 참석하지 않았다. 날이 너무 더워 사람들이 묘지까지 동행하지 못했단다. 그리고 묘지에 들어가는 순간 벼락이 치자 사람들이 모두 뛰어가 버렸단다.

마네는 보들레르의 시신이 안장되는 장면을 〈장례식〉[96]이란 제목으로 그렸다. 언덕 높이 천문대의 돔, 병원, 성당의 종탑이 실루엣으로 묘사되어 있다. 구름 낀 하늘과 눈 덮인 땅, 그 아래의 장례 행렬을 습작처럼 거친 붓질로 단번에 그렸다. 심한 명암 대비가 보들레르의 죽음으로 비참했던 마네의 마음을 짐작하게 한다. 인물을 주로 그린 마네가 풍경을 이처럼 크게 그린 것은 드문 일이다. 보들레르의 사망은 마네에게 미학적으로 큰 타격이 되었다.

인상주의의 예고

〈불로뉴 해변〉[97]은 1868년에 그린 것으로 처음으로 인상주의 화법으로 그렸음을 본다. 사람들을 분명하게 묘사하지 않고 색을 적당히 쓱쓱 문질렀다. 이런 방법은 오히려 과학적 사실주의에 근거한 것인데 사람이 어떤 지점을 바라볼 때 시선이 닿는 곳은 분명하게 볼 수 있지만 주변의 것들은 불분명한 형태로 인식되기 때문이다. 이런 점이 두드러지게 나타난 것을 인상주의 화가들의 그림에서 볼 수 있다.

〈불로뉴 해변〉은 수평선과 해변으로 나눠 평행으로 구성했으며 바다의 면적은 모래사장의 절반과 같다. 모든 인물들을 동등한 구성 요소로 화폭에 삽입하면서 특별히 어느 하나가 주제로 부각되지 않도록 했다. 프랑스의 작가 플로베르도 많은 사건들을 전개하면서 마네의 그림처럼 어느 한 사건을 특별히 중요하게 부각시키지 않았다. 이 같은 방법은 사실주의 소설의 일반적 경향이었으며 회화에서는 마네가 이런 방법을 즐겨 사용했다. 마네는 작가 친구들과 잘 어울렸는데 작가들은 마네가 프랑스의 가장 중요한 화가라고 믿었다.

97 마네, <불로뉴 해변>, 1868, 유화, 32.4×66cm _하늘과 바다 그리고 육지를 삼등분하여 평행으로 구성했으므로 매우 안정감을 주고 파노라마 형식의 그림이 되었다.

인상주의

모네는 화가들이 모여서 독자적으로 전시회를 열고 "새로운 회화"를 보여줄 것임을 언론에 공언했다. 1874년 1월 17일 마침내 화가, 조각가, 판화가들의 '무명협동협회'가 탄생했다. 평론가들은 이들이 개최한 전시회를 맹렬하게 비난하면서 협회의 리더 모네를 주요 공격 대상으로 삼았다. 루이 르루아가 이 전시회를 관람하고 「인상주의자들의 전시회」라는 글을 썼다. 이로부터 인상주의라는 말이 미술사에 하나의 사조로 등장하게 되었다.

가난 속에 낳은 아들

1867년의 국전에 〈정원의 여인들〉과 〈옹플뢰르 항구〉를 출품했다가 낙선의
고배를 마신 모네도 만국박람회의 장면들을 기록으로 남겼다. 모네는 박물관
측의 허락을 받고 르누아르와 함께 루브르 박물관 위층 발코니에서 내려다본
장면을 그렸다.[98]

　그해 여름 모네는 노르망디로 가서 생타드레스의 숙모 집에 묵었다. 낙선한
것 말고도 그를 괴롭히는 문제가 있었는데 카미유가 그의 아이를 임신한 것이
다. 그는 아버지에게 경제적 도움을 요청했지만 아버지는 카미유와 헤어지기
전에는 도와줄 수 없다고 완강하게 버텼다. 이 시기에 모네의 아버지도 숨겨둔

98 모네, <루브르 앞 제방>, 1867, 유화, 65×93cm

99 모네, <생타드레스의 테라스>, 1867, 유화, 98×130cm _모네는 바다가 보이는 곳에서 구름과 배의 동향을 보고 자랐다. 물은 모네의 고향이었다. 르아브르에서 그는 부댕, 용킨트와 더불어 바다의 모습을 그리고 또 그렸다.

여인에게서 아이를 낳았는데 자신의 불륜을 감추기 위해 모네와 카미유의 관계를 더욱 반대한 것 같다. 모네는 바지유에게 돈을 빌리며 이렇게 편지했다.

> 지금처럼 아무 준비도 없는 상황에서 카미유가 아이를 낳는다면 아주 큰 불행을 맛보게 될 것일세.

이런 극한 상황 때문이었는지 모네의 시력이 갑자기 나빠졌으며 그의 말로는 2주 후 회복되었다고 했는데 아버지가 그를 돕기로 결정한 후였던 것 같다.

그는 생타드레스에서 르아브르의 항구와 바닷가 장면을 여러 점 그렸다. 그리고 바지유에게 해양화, 인물화, 정원화 모두 잘 그려지고 있다고 편지했다. 대표작 중 하나인 〈생타드레스의 테라스〉[99]도 이때 그린 것들 가운데 하나다.

그림에는 바다를 배경으로 나란히 게양된 두 개의 깃발이 펄럭이고 꽃이 만개한 테라스에 두 쌍의 남녀가 있다. 이들은 모두 모네의 가족들이다. 바다 가까이에 서서 대화하고 있는 사람은 탄테 르카드르와 사촌 잔 마르그리트 르카드르이며 바다를 바라보고 앉아 있는 사람은 모네의 아버지 아돌프와 숙모 소피다. 청록색 바다 위에는 요트들이 떠다니고 멀리 수평선에는 기선을 비롯해 온갖 선박들이 떠 있다. 빛과 그림자의 유희 속에 만개한 꽃들이 대조를 이룬다. 강렬한 햇살 때문에 형상들이 평편하게 보이는 해안의 느낌을 포착했다.

현존하는 생타드레스 그림들에서 모네의 그림 솜씨가 한결 성숙해졌음을 알 수 있다. 〈생타드레스의 요트 레이스〉[100]는 도시 사람들이 차지한 생타드레스의 바닷가 장면으로 〈생타드레스의 해안가〉[101]와는 대조되는 작품이다. 〈생타드레스의 해안가〉는 어업의 계절이 지난 후의 어부들과 그들의 배를 묘사한 것이다. 노르망디 해안가에 철로가 놓이기 이전의 소박한 바닷가 풍경인데 전통 양식으로 고풍스러운 장면을 기록으로 남기려는 듯 보인다. 두 그림의 크기가 거의 같아서 모네가 두 작품을 비교되게 그린 것으로 짐작된다. 그는 "새가 노래하듯 그림을 그린다"고 즐겨 말했는데 그의 그림에는 누구나 볼 수 있는 일반적인 장면이 본래 모습으로 관람자에게 다가오는 게 특기할 만하다. 생타드

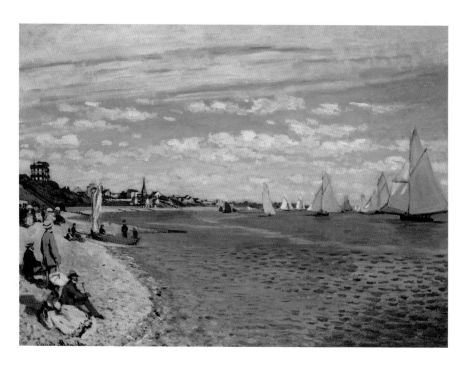

레스에서 그는 큰 성과를 올렸다.

모네의 그림은 나아지고 있었지만 잘 팔리지 않아 경제적으로는 여전히 쪼들렸다. 카미유가 그해 1867년 8월 8일 아들을 낳았고 모네는 아들의 이름을 장이라고 했다. 나흘 후 모네는 아이의 대부인 바지유에게 도움을 청했다.

통통하고 예쁜 사내 녀석이 여간 귀엽지 않네. 하지만 먹을 것도 없이 지내는 애 엄마를 생각하면 가슴이 터진다네.

그해 겨울 모네는 다시 카미유를 남겨 두고 르아브르로 갔는데 이듬해 국전에 출품할 해양화를 그리기 위해서였다. 그곳에서 2점을 완성했는데 하나는 〈르아브르의 방파제〉[102]로 거센 파도가 방파제를 삼킬 듯 넘실거리는 장면이

100 모네, <생타드레스의 요트 레이스>, 1867, 유화, 75.2×101.6cm

101 모네, <생타드레스의 해안가>, 1867, 유화, 75.8×102.5cm _ 왼쪽에 육지, 오른쪽에 바다를 구성하는 것은 모네의 전형적인 화법이다. 그는 바다에 더욱 중점을 두고 물의 변화를 묘사했다.

102 모네, <르아브르의 방파제>, 1868, 유화, 147×226cm

103 모네, <베네쿠르의 강> 또는 <강>, 1868, 유화, 81.5×100.7cm

며, 다른 한 점은 배들이 출항하는 장면으로 이 작품은 분실되어 현존하지 않는다. 이 작품은 국전에서 받아들여졌는데 심사위원 도비니가 애써준 덕택이다.

모네는 졸라의 도움으로 1868년 봄을 파리 서쪽 베네쿠르(센 강 북쪽으로 40km 가량 떨어진 작은 동네)에 있는 글로통 숙소에서 카미유와 장과 더불어 지낼 수 있었다. 그는 5월에 그곳에 도착해서 카미유를 모델로 〈베네쿠르의 강〉[103]을 그렸는데 줄여서 〈강〉이라고도 한다. 이 그림에서 그가 붓질을 빠르게 대충 칠했음을 보는데 일부 미술사학자들 중에는 이런 점을 지적하여 최초의 인상주의 그림이라고 말하기도 한다.

모네는 르아브르에서 지내는 동안 그곳에서 열린 국제 해상전에 5점을 출품했다. 이 전시회에 부댕, 쿠르베, 코로 등도 참여했다. 은메달을 수상한 모네는 은메달의 가치가 겨우 15프랑에 해당한다고 불평했다.

전람회를 관람한 고디베르는 모네의 바닷가 장면 2점을 구입하면서 자신과 아내 마그리트의 초상을 그려줄 것을 의뢰했다. 〈마담 루이 요아킴 고디베르의 초상〉[104]은 모네가 평생 그린 그림들에 비하면 독특한 작품이었다. 처음으로 의뢰를 받은 인물화여서 주문자의 마음에 들게 애쓴 듯 보인다. 그는 고디베르의 아내를 여왕과도 같은 모습으로 묘사했다. 모네는 이들 부부의 인물화를 그려주고 당장의 궁핍에서 벗어날 수 있었다. 그는 바지유에게 보낸 편지에서 전람회의 성공을 알리면서 지난 몇 달 동안 고생스러웠던 점을 회상하기도 했다.

8월에 모네는 카미유와 장을 페캉의 노르망디 항구 동네로 오게 했다. 모네의 가족이 이들을 받아들이지 않았기 때문이다. 이후 모네는 르아브르에서 멀지 않은 에트르타의 해안 동네로 이사했다. 당시 그가 바지유에게 쓴 편지를 보면 경제적으로 절박했음을 알 수 있다. 그는 아버지와 고모가 도우려 하지 않는다고 불평했다.

어제는 몹시 절망감을 느껴 어리석게도 물에 빠져 죽으려는 생각까지 했다네. … 내 입장을 상상해 보게. 아이가 병이 났는데도 돈 한 푼 없으니 … (1868. 8. 6)

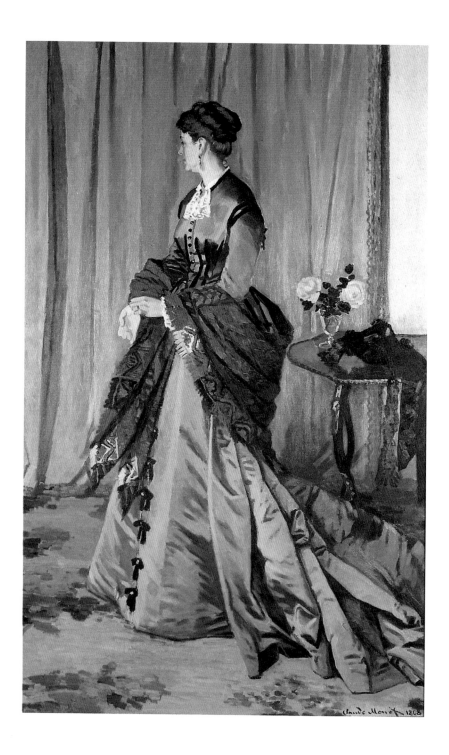

모네는 에트르타의 기후와 그곳의 절경을 이루는 벼랑, 그리고 강한 바닷바람을 좋아하게 되었다. 〈까치〉[105]에는 어려운 가운데서도 가족과 함께 하는 순간의 행복감이 잘 나타나 있다. 흰색의 심포니가 이루어진 그림에서 검은색의 작은 까치가 매우 인상적인데 장차 그릴 인상주의 그림을 예고하는 것 같다.

104 모네, <마담 루이 요아킴 고디베르의 초상>, 1868, 유화, 217×138.5cm _르아브르의 선주인 고디베르는 모네에게 아내 마그리트의 초상을 의뢰했다. 카미유가 아들을 낳아 세 사람이 혹독한 겨울을 보내려니 걱정이 많았는데 다행히도 돈벌이가 생긴 것이다.

105 모네, <까치>, 1869, 유화, 89×130cm

모네의 결혼

모네가 1868-69년 겨울 에트르타에서 카미유와 장과 함께 행복감을 맛보면서 그린 것이 〈오찬〉[106]이다. 경제적으로 어려운 처지에 있었음에도 230×150cm 크기로 그린 것을 보면 야망을 갖고 그렸음을 짐작할 수 있다.

어머니와 아이가 앉은 테이블이 빛으로 인해 관람자의 시선을 끈다. 테이블 위에 신문 「르 피가로」가 놓여 있는데 아직 펼치지 않은 상태다. 손님은 창문에 몸을 기댄 채 장갑을 벗으려고 한다. 오찬은 아직 시작되지 않았다. 손님은 친구 혹은 친척으로 보이지 않아 불편한 상태로 그냥 서 있는 것이 어색해 보인다. 하녀의 동작도 불분명하다.

이 그림은 내용을 알 수 없는 스냅 사진처럼 보인다. 이런 수수께끼 같은 요소는 마네의 〈풀밭에서의 오찬〉에서도 나타났고, 드가의 〈강간〉에서도 나타난다. 아마도 전통적인 회화 구성에 현대인의 삶을 삽입한 데서 오는 19세기식 그림의 특징인지도 모른다. 모네가 이런 형식주의에 매여 그린 그림은 이것이 마지막이다. 그는 야외에서 그림을 그리는 화가였지 실내의 장면을 그리는 화가가 아니었다.

모네는 1869년 6월에 파리 서쪽 센 강변의 작은 마을 생미셸에서 지내고 있었다. 모네가 어려운 처지에 있다는 말을 들은 르누아르가 부모의 집에서 음식물을 가져다 주었다. 두 사람은 1869년 6월과 10월 사이에 그르누예르 근처 유원지의 '떠 있는 카페'로 가서 이젤을 나란히 하고 작업했다.[107, 108] 이곳에서의 작업에서 인상주의 풍경화 기법이 나타났는데 붓질이 짧아졌고 긴급한 인상이 가벼운 붓질로 영롱하게 나타났다. 과거 풍경화 개념으로 보면 두 사람의 풍경화는 완성된 것이라기보다는 스케치처럼 보인다.

106 **모네, 〈오찬〉, 1868, 유화, 230×150cm** _오찬은 매일매일의 일상사지만 묘사하기에 따라서는 매우 고상한 삶의 일면이다. 아이가 식탁에 앉아 밥을 먹고 아이의 장난감은 의자 아래 나동그라져 있다. 카미유 뒤에 하녀가 보이는데 모네는 경제적으로 조금이라도 여유가 생기면 하녀를 고용하여 카미유를 돕게 했다.

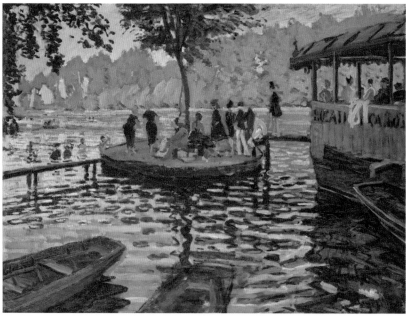

모네의 경우는 이런 종류의 그림이 처음이 아니었고 〈베네쿠르의 강〉에서 이미 토막난 붓질로 순간의 느낌을 표현한 적이 있다. 그는 세세한 묘사를 무시하고 단지 외곽선만을 그린 후 빛에 의한 색질의 달라짐을 통해 자연의 변화를 기록했다. 색을 섞어 사용하기보다는 순수한 색을 그대로 사용하면서 붓질을 더욱 짧게 했는데 색의 진동을 나타내기 위해서였다. 모네는 국전을 "진정한 전투지"라고 말해 왔으므로 이곳에서 그린 그림과 〈오찬〉을 1870년 봄 국전에 출품했지만 낙선하고 말았다.

심사위원들 중에는 밀레, 코로, 도비니가 포함되었고, 밀레와 도비니가 특별히 힘을 썼는 데도 모네가 낙선한 것이었다. 모네의 낙선 사실이 알려지자 일부 평론가들은 심사에 의문을 제기했고 여론이 나쁘자 코로와 도비니가 심사위원직을 사임했다. 모네는 4년 후 열린 첫 인상주의 전시회에서 유일하게 큰 사이즈인 이 그림을 출품하여 대중에게 소개했다.

모네는 1870년 6월 28일 카미유 동시외를 정식으로 아내로 맞았다. 결혼식에 참석한 증인들 중에는 쿠르베도 있었다. 7월 7일에는 모네를 보살펴준 마리잔 고모가 세상을 떠났다. 그해 여름 노르망디의 트루빌 해변에서 작업에 열중한 모네는 카미유를 모델로 여러 점의 〈트루빌의 바닷가〉를 그렸다.[109, 110] 수 주 동안 8점 이상을 그렸는데 단번에 그린 듯한 것들이다.

부댕도 1865년 이곳에서 여인들의 모습을 그린 적이 있다.[111] 부댕의 그림과 모네의 그림을 비교해 보면 부댕은 선을 중심으로 고전적인 방법으로 그린 데 비해 모네는 색을 문질러서 형태만을 나타내는 방법으로 자신이 받은 인상을 긴급히 나타내려고 했다. 그가 이듬해 네덜란드에서 그린 〈잔담의 잔 강〉[117]과 〈잔담의 항구〉[116]를 보면 이 시기에 색질을 툭툭 잘라서 표현했음을 본다.

모네는 〈로슈 누아르의 호텔〉[112]을 오른쪽에서 비스듬히 바라본 장면으로 그

107 르누아르, 〈그르누예르〉 _ 그르누예르란 말은 '개구리 연못'이란 뜻으로 사람들이 수영도 하고 보트도 즐기며 식사를 하고 유희하기 좋은 곳이었다. 당시 이곳은 정부로부터 인정을 받은 보호 지역이었으므로 여기서 그림을 그리기 위해서는 나폴레옹 3세와 그의 아내 외제니의 승인 도장을 받아야 했다.

108 모네, 〈그르누예르〉, 1869, 유화, 74.6×99.7cm

109 모네, <트루빌 바닷가의 카미유>, 1870, 유화, 45×36cm

렸다. 커다란 미국 국기가 쓱쓱 문지른 색조로 펄럭이고 호텔 꼭대기에는 갈겨 쓴 듯한 붓질이 하늘로 치솟는데 이것을 한 번의 붓질로 대충 묘사했다. 이것은 잘 알려진 호텔의 랜드마크로 금박을 입힌 바다의 신이다. 이곳에서 작업하는 동안 모네는 보불전쟁이 발발했다는 소식을 들었다.

110 모네, <트루빌의 바닷가에서>, 1870, 유화, 38×46cm _모네는 트루빌에서 카미유를 모델로 여러 점 그렸다. 이 그림에서 카미유 옆에 앉아 있는 여인은 카미유의 동생이다. 1870년 6월 정식으로 결혼한 이들 부부는 9월까지 트루빌에서 즐거운 시간을 가졌다. 이때 부댕도 함께 했는데 1897년 7월 14일 부댕이 모네에게 보낸 편지에 자신이 이때 그린 스케치를 여전히 갖고 있다고 적었다.

111 부댕, <트루빌의 바닷가>, 1865, 연필과 수채, 11.43×22.86cm

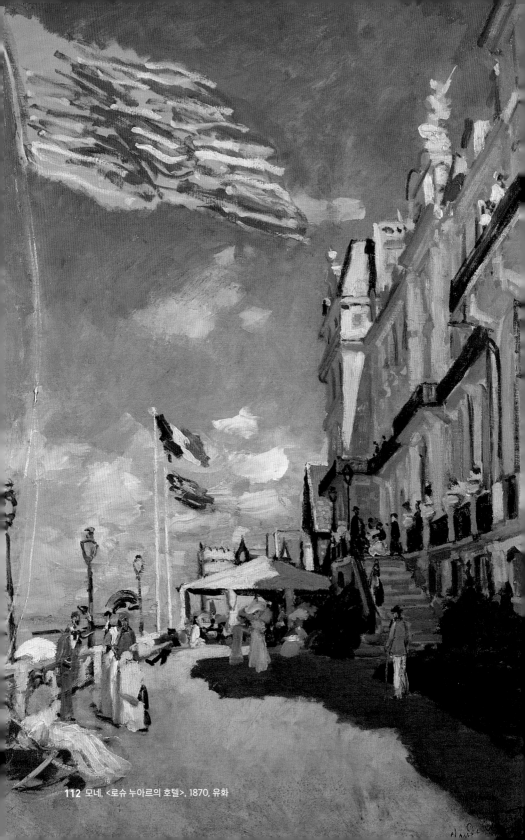

112 모네, <로슈 누아르의 호텔>, 1870, 유화

런던으로의 도피

1870년 7월 보불전쟁이 발발했다. 이 전쟁에 징집되어 전선으로 나간 모네의 오랜 친구 바지유는 11월 18일 전사하고 말았다. 시슬레는 영국인이었으므로 징집에서 제외되었고, 르누아르와 드가는 포병부대에 배치되었지만 무사했다.

징집을 피해 배를 타고 런던으로 달아난 모네는 카미유, 장과 그곳에서 합류했다. 모네가 런던에 머문 기간은 9개월이었다. 그는 피신해 온 프랑스인들을 만났는데 그들 가운데 도비니와 피사로가 있었다. 도비니는 자신의 딜러 폴 뒤랑뤼엘에게 모네를 소개하면서 "이 사람은 훗날 우리들 중 가장 대성할 사람이오. 그의 작품을 사도록 하시오"라고 했다. 모네와 뒤랑뤼엘의 만남은 두 사람 모두에게 매우 중요했다. 뒤랑뤼엘은 모네를 만난 얼마 후 뉴 본드 스트리트에 화랑을 개업하고 모네의 그림을 선보였을 뿐만 아니라 이듬해부터 모네의 그림들을 다량으로 구매하는 중요한 딜러가 되었다. 뒤랑뤼엘의 아버지는 이미 파리에서 그림 중개업을 한 적이 있으며 뒤랑뤼엘 본인도 프랑스 근래 예술가들의 작품에 관심이 많았고, 후에 인상주의 화가들을 적극적으로 후원했다.

뒤랑뤼엘은 피사로에게 모네를 소개했는데, 당시 피사로는 런던 남쪽에서 친지들과 함께 지내고 있었다. 모네와 피사로는 로열 아카데미에 그림을 출품했지만 받아들여지지 않아 실망했다. 두 사람은 1870년 12월 뒤랑뤼엘의 화랑

보불전쟁 (1870년 7월-1871년 2월)

프로이센의 지도하에 통일 독일을 이룩하려는 비스마르크의 정책과 이를 저지하려는 나폴레옹 3세의 충돌로 일어난 전쟁이다. 1870년 7월 9일 프랑스가 선전 포고를 했고 군비가 우세한 프로이센은 북독일 연방뿐만 아니라 남독일 제국의 지지까지 얻어 프랑스로 쳐들어갔다.

전황은 프로이센 독일군이 압도적으로 우세하여 나폴레옹 3세는 9월 2일 항복지만 독일군은 계속 진격하여 파리를 포위했다. 프랑스 국민의 완강한 저항에도 불구하고 파리는 1871년 1월 28일 함락되고 말았다. 2월 베르사유에서 평화협정, 5월 프랑크푸르트에서 강화조약이 체결되어 프랑스는 독일에 배상금 50억 프랑을 지불하고 알자스로렌의 대부분을 할양했다.

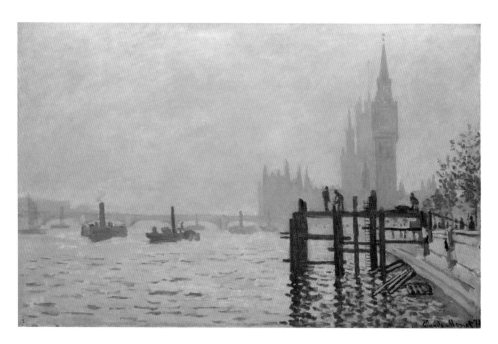

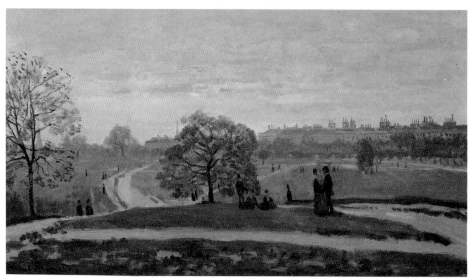

113 모네, <템스 강과 국회의사당>, 1870-71, 유화

114 모네, <하이드 파크>, 1871, 유화

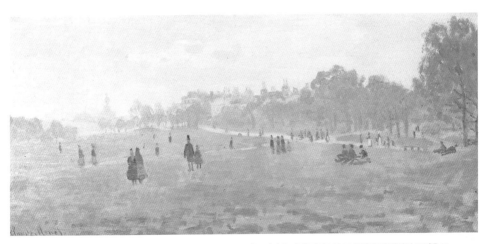

115 모네, <녹색 공원>, 1870-71, 유화, 34×72cm _모네는 징집을 피해 런던으로 피신했을 때 런던의 풍경을 그리면서 소일했다.

에서 열린 전시회에 참여했고, 사우스 켄싱턴 박물관에서 컨스터블과 터너의 그림을 보고 감동을 받았다. 모네는 사우스 켄싱턴 박물관에서의 국제전에 작품 2점을 출품했지만 팔리지 않아 실망했다. 뒤랑뤼엘이 경제적으로 돕지 않았다면 이국에서 모네의 생활은 참담했을 것이다. "뒤랑뤼엘이 굶어 죽을 뻔한 나와 몇몇 친구를 살려냈다"고 모네는 술회했다.

모네는 템스 강 풍경을 3점 그렸는데 <템스 강과 국회의사당>[113]은 안개 낀 장면을 그린 첫 작품이다. 그는 하늘과 강물을 회색, 노란색, 분홍색의 매우 섬세한 색조로 표현했고 국회의사당을 실루엣으로 처리했다. 새로 건립된 웨스트민스터 다리가 보이고 왼쪽에 빅토리아 제방과 성 토머스 병원이 희미하게 보인다. 이것은 1872년에 그린 스케치와도 같은 그림 <인상, 일출>[126]에 비하면 완성된 것이었다.

모네가 런던에서 그린 <하이드 파크>[114]에서는 원경에 하이드 파크 모퉁이와 헤이마켓 사이의 번화가 피카딜리가 보이지만 실루엣으로 어렴풋하게 보일 뿐이다. 빅토리안 회화에는 런던의 공원 풍경이 매우 드물기 때문에 모네의 이 그림은 영국인에게 새로운 느낌을 주었다. <녹색 공원>[115]은 구도를 가로로 길게 하고 인물들을 스케치하듯 작고 겁게 처리함으로써 녹지가 광활하게 펼쳐진

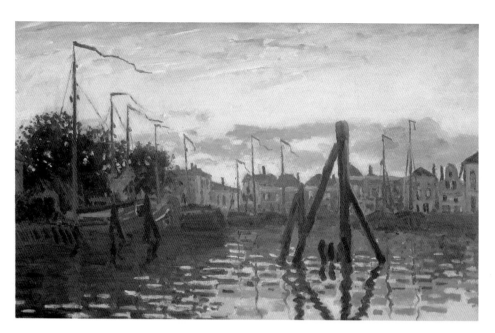

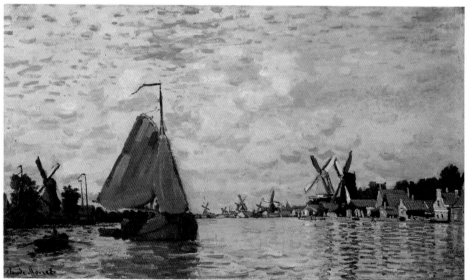

116 모네, <잔담의 항구>, 1871, 유화, 47×74cm

117 모네, <잔담의 잔 강>, 1871, 유화, 42×73cm

런던 공원의 특징을 묘사했다.

모네는 1871년 5월 27일 네덜란드의 잔담으로 갔는데 도비니와 함께 간 것 같다. 암스테르담으로부터 약 13km 떨어진 작은 동네 잔담에서 여름을 보내면서 운하와 풍차가 있는 풍경화를 주로 그렸다.[116, 117] 모네는 피사로에게 잔담의 풍경이 듣던 것보다도 훨씬 아름다우며 그림 그리기에 여념이 없다는 내용의 편지를 보냈다. 그곳에서 4개월을 머무는 동안 25점을 그렸다. 모네는 런던에서와 같이 박물관에 갔으며 특히 암스테르담의 레이크스 박물관을 좋아했다. 모네의 풍경화 한 점을 도비니가 구입했다.

아르장퇴유에 정착

전쟁이 끝나고 모네는 1871년 말 파리로 돌아왔다. 프로이센 군대가 파리를 포위하고 있었으므로 사람들은 먹을 것이 부족해 굶주림 속에 겨울을 나야 했다. 보불전쟁은 나폴레옹의 완전한 실패작으로 결국 황제의 실정이 온 프랑스 국민에게 가난을 안겨주었다. 더구나 그해 겨울은 유난히 추워 나라 전체가 얼어붙은 느낌이었다. 당시 프랑스의 경제는 말이 아니었다.

모네는 파리의 호텔에 한동안 묵다가 아르장퇴유에 집을 세 얻었다. 아르장퇴유는 센 강가의 작은 동네로 파리에서 8km 가량 떨어진 곳이다. 1871년 12월 21일 피사로에게 "우리는 지금 이사 때문에 정신이 없습니다"라고 쓴 편지에는 주소와 함께 '아르장퇴유, 생드니 항 구빈원 근처 오브리 저택'이라고 적혀 있다. 이 저택의 집세는 한 해 천 프랑으로 비싼 편이었다. 이 집은 마네가 모네에게 권했던 것 같은데 마네는 이 고장에 관해 잘 알고 있었으며 강 건너에 별장을 갖고 있었다.

아르장퇴유는 1850년대부터 발전되기 시작하여 파리로부터 철로가 연결되었고 도심으로 가는 데 15분이면 충분했다. 요트 레이스로 유명한 아르장퇴유

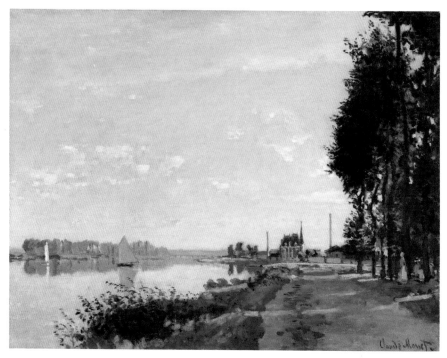

118 모네, <아르장퇴유의 강변로>, 1872, 유화, 50.5×65cm

에서는 국제 요트 레이스가 펼쳐졌으며 파리 시민에게 보트 놀이 명소로 알려
지기도 했다. 또 아르장퇴유는 공장들이 모여 있는 산업 지역이기도 했다. 모
네가 그린 〈아르장퇴유의 강변로〉[118]에 이 고장의 특성이 잘 나타나 있는데 보
트와 별장이 보이고 공장의 굴뚝도 보인다. 야외에서 그린 〈아르장퇴유의 요트
레이스〉[119], 〈아르장퇴유의 가을〉[121]에서 보듯 모네는 물에 관심이 많았다. 특히
〈아르장퇴유의 요트 레이스〉는 동료 화가들을 경악케 했는데 완성된 그림이라
기보다는 물감으로 스케치하듯 대충 그린 것으로 보였기 때문이다. 이 그림에
는 대상을 분명하게 해줄 외곽선도 형태에 대한 묘사도 없다. 요트에 탄 사람의
모습은 단번의 붓질로 완성되었을 뿐이다.
　모네는 집에 있는 날이면 정원에서 카미유와 장을 모델로 풍경 속의 인물 표
현법을 연구했다. 〈오찬〉[122]에서 모네 가정의 화목한 한때를 엿볼 수 있다. 이

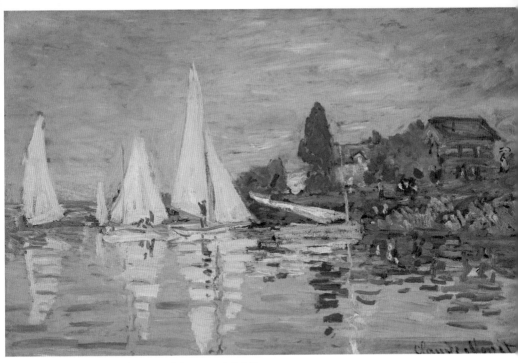

119 모네, <아르장퇴유의 요트 레이스>, 1872년경, 유화

그림은 1876년에 개최된 제2회 인상주의 전시회에 〈장식화〉란 제목으로 소개되었다. 이 시기에 르누아르도 꽃밭을 배경으로 인물을 그렸는데 모네의 그림과 유사한 터치를 볼 수 있다.[123-125] 르누아르는 모네가 정원에서 그림을 그리는 장면[120]과 카미유와 장을 모델로 그리기도 했다.

　1872년 모네는 작품의 질과 값에서 커다란 결실을 맺고 있었다. 그해에만 50점 이상 그렸는데 이는 전에 없던 대량 생산이었다. 그중 38점이 아르장퇴유에서 그린 것들로 그가 이곳을 얼마나 좋아했는지 가늠케 한다. 그는 르아브르와 루앙에서도 그림을 그렸는데 루앙에는 형 레옹이 살고 있었다. 그의 장부 기록에 의하면 레옹과 마네에게 각 1점씩 주었으며, 5점은 딜러 루이 라투세란에게 팔았고, 뒤랑뤼엘에게는 12,100프랑에 29점을 팔았다. 그해 모네의 수입이 2만 4천 프랑이었으므로 뒤랑뤼엘의 비중이 절반에 이른다. 이듬해 그의 그림

값은 두 배로 껑충 뛰었다. 주요 구매자인 뒤랑뤼엘이 정기적으로 구입했으며 은행가 형제 알베르와 앙리 에크 그리고 마드리드에서 마네를 만났던 테오도르 뒤레가 그의 작품을 수집하기 시작했다. 그 밖에도 아르장퇴유의 의사 조르주 드 벨리오와 오페라 가수 장바티스트 포르 그리고 귀스타브 카유보트가 그의 작품을 구입했다. 1873년 스물네 살의 카유보트는 법대를 그만두고 아카데미 보자르에 입학하여 레옹 보나로부터 회화를 수학했다. 많은 유산을 상속받은 그는 그림 그리기를 즐겼고 모네의 그림을 수집해 모네의 가까운 친구가 되었다. 모네는 작품이 잘 팔리자 더 비싼 가격으로 흥정하려고 했다.

120 르누아르, <정원에서 작업하는 모네>, 1873, 50×62cm122 모네, <오찬>, 1873, 유화, 162×203cm

121 모네, <아르장퇴유의 가을>, 1873, 유화, 56×75cm _다른 인상주의 화가들처럼 모네 역시 이곳에서 많은 그림을 그렸다. 1870년대를 '아르장퇴유의 시대'라고 할 만하다. 태양의 변화와 이에 따른 물의 반영이 순수한 색의 빛과 어우러져 모네의 분할된 붓질에 잘 나타나 있다. 모네는 보트를 타고 센 강을 오르내리며 풍경 가까이에서 빛에 의한 물의 반영을 영롱하게 묘사했다. 그는 아르장퇴유의 가을을 묘사하면서 하늘과 물 사이에서 밝게 빛나는 집들을 그렸다.

122 모네, <오찬>, 1873, 유화, 162×203cm

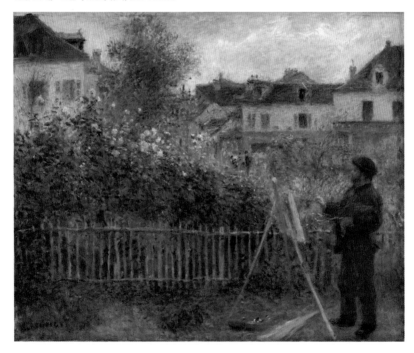

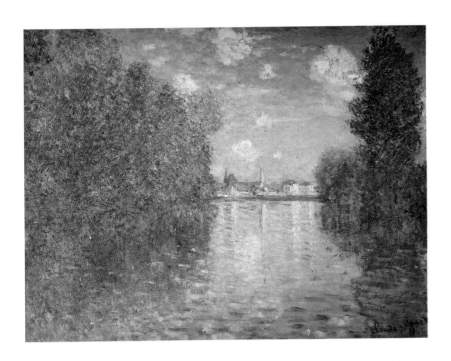

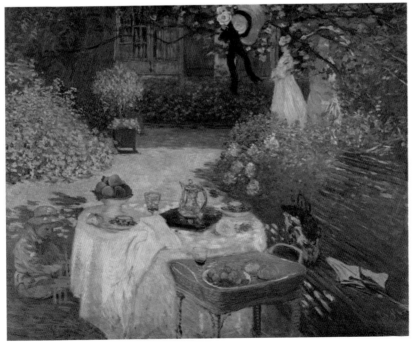

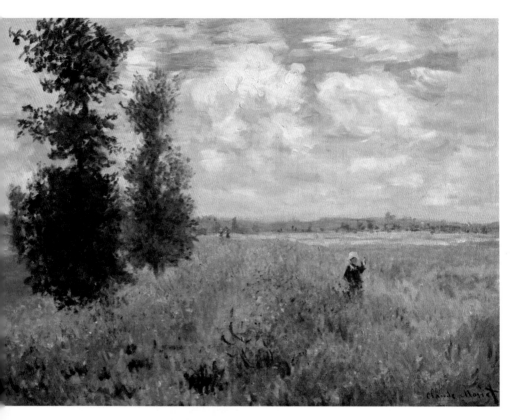

123 모네, <아르장퇴유의 양귀비 들판>, 1874, 유화

124 르누아르, <꽃을 따는 여인>, 1872년경, 유화, 65.5×54.4cm

125 모네, <파라솔을 든 여인 – 모네 부인 카미유와 아들>, 1875,
유화, 100×81cm

인상주의의 탄생

아르장퇴유에서 보낸 3년은 모네가 경제적·미학적으로 성공한 즐거운 시기였다. 1873년에는 자신이 즐겨 찾는 노르망디로 가서 에트르타, 생타드레스, 르아브르 등지의 풍경들을 캔버스에 담았다. 〈인상, 일출〉[126]은 제작연도가 1872년으로 적혀 있지만 사실 이 시기에 그린 것이다. 그는 1869년과 1870년의 국전에 낙선하자 더 이상 작품을 출품하지 않았고, 피사로와 시슬레도 마찬가지로 국전을 포기하고 있었다. 르누아르만 포기하지 않고 계속 출품했지만 성과가 그리 좋지는 않았다.

1867년에 모네와 바지유를 비롯한 몇몇 화가들이 그룹전을 구상했다가 경제적 이유로 무산되었는데 이제 그 안이 다시 제기되었다. 카페 게르부아에 모이는 화가들은 그룹전에 찬성했지만 국전을 고집하던 마네는 반대했다고 한다. 피사로, 드가, 르누아르가 그룹전에 큰 관심을 나타냈는데 이들 모임에서 모네가 리더 역할을 한 것 같다. 모임에는 카유보트, 부댕, 세잔도 있었다. 모네를 중심으로 모인 모임의 회원은 총 서른 명이었다. 그룹전이 또 다른 형태의 낙선전이 되지 않을까 우려한 사람도 있었지만 파리의 미술 시장에 작품을 좀 더 팔아보려는 속셈에서 동의했다.

1873년 국전이 열린 후 5월 어느 날, 모네는 화가들이 모여서 독자적으로 전시회를 열고 "새로운 회화"를 보여줄 것임을 언론에 공언했다. 모네가 중재자가 되어 협회 설립 정관을 몇 차례에 걸쳐 뜯어고친 후 1874년 1월 17일 마침내 화가, 조각가, 판화가들의 협회가 탄생했다. 이들은 '무명협동협회Société Anonyme Cooperative'라고 이름을 정하고 그룹전을 열기로 했다. 제1회 인상주의전으로 미술사에 남게 된 이 전시는 1874년 카퓌신 거리 35번지, 사진작가 펠릭스 나다르의 2층 화실에서 개최되었다. 오직 국전을 통해서만 발표하기를 원한 마네는 베르트 모리조에게도 그룹전에 참여하지 말라고 설득했지만 그녀는 드가의 권유를 받아들여 협회에 가입했다.

그룹전에는 모두 165점이 소개되었고 그중 모네가 출품한 유화는 5점에 불

126 모네, <인상, 일출>, 1872, 유화, 48×63cm _분명하지 않은 빛의 효과를 포착하려는 모네의 노력이 짧은 붓
질로 나타난 그림이다. 이 그림이 1874년 제1회 인상주의전을 통해 소개되면서 인상주의의 전형적인 화법으로 알
려졌다. 시각적 인상을 강조하기 위해 전통적인 묘사법을 버린 것은 그 시대에 혁명적인 화법으로 받아들여졌다.
이른 아침 안개 속에 떠오르는 태양의 모습은 모네의 눈에 매우 강렬하고 환상적이었을 것이다. 런던과 암스테르담
에서 빛에 대한 효과를 더욱 익힌 모네는 이때를 기점으로 다양한 빛의 운동을 탐구하기 시작했다.

127 모네, <일출, 바다 풍경>, 1873, 유화, 49×60cm

과했다. 카탈로그에는 65점의 작품이 실렸으며 출품 작가는 부댕, 브라크몽, 세잔, 드가, 기요맹, 에두아르 레핀, 베르트, 피사로, 르누아르, 시슬레, 카유보트 등이었다. 모네는 유화 5점과 파스텔 7점을 출품했는데 파스텔을 7점이나 전시한 것은 유화에 비해 가격이 싸서 팔기 수월하기 때문이었다. 1868년에 그린 〈오찬〉과 〈인상, 일출〉, 〈카퓌신 거리〉[130], 카미유와 장을 그린 〈아르장퇴유의 양귀비 들판〉[131]도 이때 소개되었다.

SOCIÉTÉ ANONYME
DES ARTISTES PEINTRES, SCULPTEURS, GRAVEURS, ETC.

PREMIÈRE

EXPOSITION
1874
35, Boulevard des Capucines, 35

CATALOGUE

Prix : 50 centimes

L'Exposition est ouverte du 15 avril au 15 mai 1874,
de 10 heures du matin à 6 h. du soir et de 8 h. à 10 heures du soir.
PRIX D'ENTRÉE : 1 FRANC

PARIS
IMPRIMERIE ALCAN-LEVY
61, RUE DE LAFAYETTE
1874

128 제1회 인상주의 전시 카탈로그

〈카퓌신 거리〉는 모네가 1873년 나다르의 2층 화실에서 창을 통해 내려다본 풍경을 그린 것이다. 당시 파리는 현대화가 가속화되고 있었고 거리에는 도로포장 공사가 한창이었다. 〈카퓌신 거리〉도 사람들이 새로 포장한 도로에 나와 자축하는 장면을 묘사한 것이다.

모네는 빛에 의해 가물거리는 대기와 사람들의 움직임을 생동감 있게 묘사했는데 마치 초점을 맞추지 않고 찍은 사진처럼 사람들의 모습이 굵은 점으로 나타났다. 색을 영상 자체처럼 빛에 의해 반사되고, 부서지며, 굴절되는 것으로 사용했으며 공간색을 희석시키지 않고 형태와 공간을 환기시키는 다양한 색질을 파란색과 보라색으로 표현했다. 그 결과 색들은 고도한 광선의 투사각처럼 나타났다. 그림은 부분적으로 추상의 이미지를 나타냈으며 이러한 화법은 말년에 그릴 〈수련〉을 통해 완전 추상의 길을 열어 놓았다. 추상이란 사물을 덜 묘사한다는 의미로 사용되기 시작했는데 사물에 대한 불분명한 모네의 묘사는 논리적으로 추상으로 향하는 것을 의미했다.

전시는 4월 15일부터 5월 15일까지 열렸으며 관람 시간은 오전 10시부터 오후 6시까지인데, 오후 8시부터 10시까지 두 시간 연장하기도 했다. 입장료는 1프랑이었고, 카탈로그는 50상팀에 팔았다. 첫날부터 사람들의 방문이 잦았는데 그들은 그림 앞에 서서 킬킬거리며 웃는 것이 예사였다. 어떤 사람은 전시장

을 둘러본 후 화가들이 권총에 물감 튜브를 장전해 캔버스를 향해 발포하고 뻔뻔스럽게도 서명했다고 말했다.

　모네가 '새로운 회화'를 보여주겠다고 선언했으므로 평론가들이 이 전시회에 관심을 두고 있었는데 그들은 이 반항적인 전시회를 즉각적이고도 맹렬하게 비난하면서 협회의 리더 모네를 주요 공격 대상으로 삼았다. 4월 25일 자 『르 샤리바리』에는 평론가 루이 르루아의 글이 실렸는데 제목이 「인상주의자들의 전시회The Exhibition of the Impressionists」였다. 르루아가 인상주의라는 말을 처음으로 사용하면서 인상주의라는 말은 그들의 전람회를 통해 하나의 사조로 미술사에 등장하게 되었다. 그리고 곧 영국과 이탈리아 사람들에게도 알려지기 시작했다. 르루아는 모네의 〈인상, 일출〉을 두고 "얼마나 자유로운가. 얼마나 쉽게 그렸는가"라고 경멸조로 적었다.

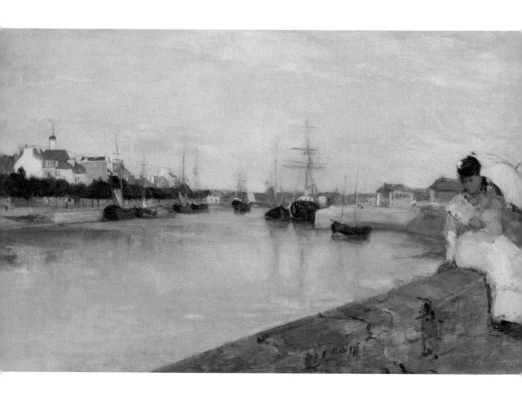

129 베르트 모리조, <로리앙의 항구>, 1869, 유화, 44×73cm

130 모네, <카퓌신 거리>, 1873, 유화

131 모네, <아르장퇴유의 양귀비 들판>, 1873, 유화

르루아는 전시회 첫날 뱅상과 함께 전시장에 왔는데 뱅상은 모네 그림 앞에 서서 "그가 여기 있었군! 여기에!"라고 소리쳤다. 카탈로그에는 〈인상, 일출〉이라고 적혀 있었다. 모네가 르아브르에서 안개로 흐려진 대기를 뚫고 떠오르는 태양, 어둠 속의 강에 비친 햇빛과 물의 운동을 묘사한 것이었다. 뱅상은 르누아르의 〈댄서〉[132] 앞에 서더니 이렇게 말했다.

얼마나 유감스러운가! 이 화가는 색을 충분히 이해하고 있음에도 그림을 더욱 낫게 그리지 못하다니! 댄서의 다리는 솜처럼 생겼다.

132 르누아르, <댄서>, 1874, 유화, 142.5×94.5cm

화가들은 그림값을 비교적 낮게 책정했음에도 언론의 경멸과 비난으로 경제적으로 실패하고 말았다. 〈인상, 일출〉은 훗날 파리의 마르모탕 미술관에 소장되었는데 전문 도둑이 침입하여 훔쳐갔다. 언론은 도둑이 일본인에게 수백만 달러를 받고 그 그림을 팔았을 거라고 짐작했다.

무명협동협회는 12월에 해산되었다가 2년 뒤 1876년에 다시 부활되어 제2회 인상주의 전시회를 개최했다. 인상주의 전시회는 1886년까지 모두 여덟 차례에 걸쳐 개최되었는데, 여덟 차례 모두 참여한 작가는 피사로 한 사람뿐이었다. 전시회가 더 이상 지속되지 못한 이유는 드가가 주최한 제8회 인상주의 전시회에서 조르주 쇠라의 점묘주의 그림이 각광을 받았기 때문이었다.

마네가 그린 모네

전시회를 둘러싸고 잔뜩 긴장된 생활을 한 모네는 전시회가 끝나자 아르장퇴유로 돌아와 휴식을 취했다. 그의 친구들도 아르장퇴유로 와서 모네의 가족과 함께 지내곤 했다.

마네는 친구의 단란한 생활의 일면을 〈정원에서의 모네 가족〉[133]으로 남겼다. 르누아르가 그린 〈모네 부인과 아들〉[134]에는 모네가 없고 카미유와 장만이 등장한다.

모네는 보트에 이젤을 고정시키고 센 강을 오르내리면서 강의 풍경들을 그리곤 했는데 1874년 어느 날 마네가 이런 모습을 보고 〈보트 스튜디오에서 그림 그리는 클로드 모네〉[135]를 그렸다. 마네는 모네가 카미유를 보트에 태우고 작업에 여념 없는 모습을 그렸다. 배경에 아르장퇴유 둑이 보이는데 마네는 이 둑 너머에 별장이 있었기 때문에 아르장퇴유에 종종 와서 모네와 함께 작업하곤 했다. 마네의 그림 속에서 모네가 그리고 있는 것은 1875년에 완성한 〈아르장퇴유의 유람선들〉[136]인 것 같다. 마네가 평소 친동생처럼 여겼던 모네의 작업 장면을 그린 이 그림은 마네가 처음으로 야외에서 그린 그림이라는 데 의미가 있다. 모네 자신도 몇 차례 묘사한 적이 있는 이 보트 스튜디오는 센 강에서 작업할 때 사용하려고 1873년에 개조한 것이었다.

모네는 훗날 마네와의 우정에 관해 이렇게 언급했다.

이 화실(보트를 말한다)에서 나는 50보 또는 60보 거리에 떨어져 있는 센 강 장면들을 그렸다. 내 그림이 많이 팔려 모처럼 돈이 생기자 나는 보트를 사서 이젤을 고정시키고 화실을 만들었다. 내가 마네와 함께 보트에서 보낸 시간은 아주 즐겁게 회상된다. 보트에서 마네가 나의 초상화를 그렸다. 나 또한 그와 그의 아내의 초상화를 그렸다. 우리는 매우 즐거운 시간을 가졌다.

아르장퇴유는 요트를 즐기는 사람들이 즐겨 찾는 요트의 중심지로서 가장

133 마네, <정원에서의 모네 가족>, 1874, 유화 _구도에 세심한 관심을 기울인 이 그림에는 정원을 손질하는 모네의 모습이 묘사되어 있다.

134 르누아르, <모네 부인과 아들>, 1874, 유화, 50.4×68cm

135 마네, <보트 스튜디오에서 그림 그리는 클로드 모네>, 1874, 유화, 80×98cm _모네는 아르장퇴유에서 중고 배를 개조하여 물에 뜨는 화실로 사용하기 시작했다. 이를 흥미롭게 생각하던 마네는 1874년 이 배에 있는 모네 부부를 그렸다. 그해 열린 제1회 인상주의전에 마네는 참여하지 않았지만 이 그림에서 인상주의 화법을 사용하여 역동적이고 생기 있는 붓질로 수면에 넘치는 빛의 반사를 정확하게 묘사했다. 마네가 소장하고 있던 이 작품은 1884년 1,150프랑에 팔렸는데 1899년에는 1만 프랑에 거래되었다.

큰 요트 클럽의 본부가 있고, 1876년의 만국박람회 때는 이곳에서 요트 경기가 개최되었다. 자연히 파리의 중산층들이 이곳으로 이주해 오기 시작했다. 요트는 모네가 선호하는 주제였고 카미유가 장과 함께 요트 경기를 관람하는 장면을 그린 적도 있었다. 아르장퇴유에는 돈을 받고 배를 빌려주는 곳도 있어 모네는 보트를 타고 센 강을 오르내리면서 정박한 요트들을 그리기도 했으며 멀리 떠다니는 배들을 배경으로 센 강의 다양한 장면들을 그렸다.

아르장퇴유는 자연과 현대 인생이 한데 어우러진 곳이었다. 모네의 그림에서 그러한 점을 확인할 수 있는데 배경의 철로라든가 농촌에서 볼 수 없는 현대식 집들이 그러하다. 1871년 네덜란드에서 일본 판화를 취향대로 수집한 모네는 일본 화가들의 구성을 자신의 그림에 응용했다.

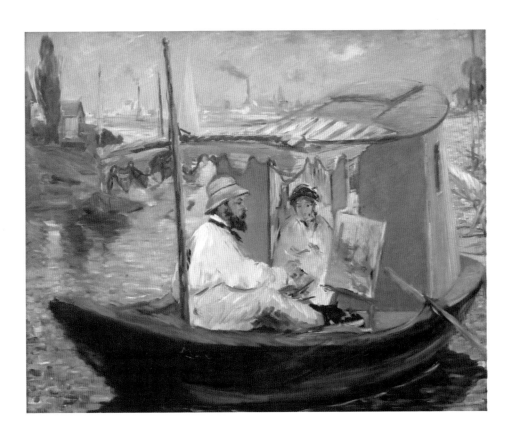

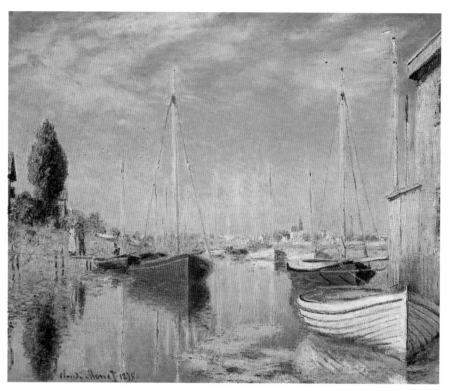

136 모네, <아르장퇴유의 유람선들>, 1875, 유화, 54×65cm

1874년 여름 마네가 모네를 방문했을 때 그린 〈아르장퇴유〉[138]에서는 모네의 화법이 좀 더 분명히 나타난다. 절반은 야외에서 그린 이 그림은 모네가 센강변의 풍경화에 몰두하는 데 자극을 받아 마네도 빛의 효과를 나타내는 강변의 풍경들을 그린 것이다. 마네는 이듬해 이 작품을 국전에 출품했는데 사람들은 강물을 너무 푸르게 그렸고 원근법을 무시했다고 비난했다. 어떤 사람은 "인디고색의 강물이 벽처럼 평편하고 … 아르장퇴유가 펄프와도 같다"고 했다. 하지만 마네를 옹호한 평론가들은 수면의 강렬한 푸름은 잘못된 색이 아니라 여름의 빛으로 조화시킨 것이며 또 아르장퇴유의 근대 생활상을 묘사하기 위해 정직하게 시도된 것이라고 했다. 그림에는 뱃사람이 여인에게 다가앉아 수작을 거는 것 같으며 여인은 사내에게 관심을 주지 않은 채 건성으로 사내의

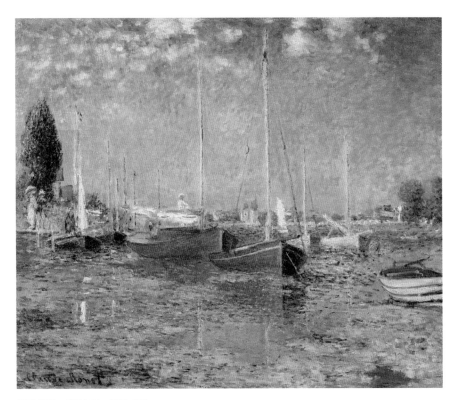

137 모네, <붉은 보트>, 1875, 유화

말을 듣고 있다. 마네의 그림에서 여인들은 상대방을 의식하지 않고 무심한 표정으로 포즈를 취하는 경우가 흔하다. 이런 장면은 물론 마네의 연출에 의한 것이었다. 마네는 두 모델을 바짝 관람자 앞으로 당기고 배경에는 원근감을 느낄수 있는 요소들을 넉넉하게 구성했지만 강물을 지나치게 파란색으로 칠해서원근감이 많이 감소되고 말았다. 〈아르장퇴유〉는 인상주의 화가들의 자연주의화풍을 확인해주었으며 이 점이 새로운 화법임을 시위했다.

이때 그린 〈보트 놀이〉[139]는 아르장퇴유에서 그린 다른 그림들과는 달리 붓질을 가늘게 하지 않고 색채도 영롱하게 하기보다는 바깥 공기의 신선함을 색조로 나타내려고 했다. 파란색과 흰색을 주로 사용하면서 노란색과 검은색으로 강조해 아르장퇴유의 뜨거운 공기보다는 서늘함을 나타내려고 한 듯하다.

138 마네, <아르장퇴유>, 1874, 유화, 149×131cm

139 마네, <보트 놀이>, 1874, 유화, 96×130cm

구성에 있어서는 배의 뒷부분만 남기고 대담하게 절단했으며 흰옷의 남자와 오른쪽의 돛의 일부 그리고 배에 기대앉은 여인으로 균형을 잡았다. 강렬한 물빛의 효과는 모네의 영향이며 수평선을 생략한 과감한 인물 구성은 일본 판화의 영향이다.

마네는 두 모델을 그림 앞쪽에 구성했으므로 배의 일부만 보일 뿐이며 관람자는 배의 내부를 볼 수 있다. 눈의 위치가 높기 때문에 수평선은 보이지 않고 강물만 모델들의 배경이 되어 커다란 여백으로 나타났으며 원근감보다는 이차원적인 면이 강조되었다. 인상주의 화가들의 화풍이 여기서 부분적으로 나타났는데 마네는 카미유의 드레스를 짧은 붓놀림으로 칠했다. 이 그림은 뒤늦게 1879년 국전에 소개되었다.

마네의 〈보트 스튜디오에서 그림 그리는 클로드 모네〉, 〈아르장퇴유의 센 강

둑〉, 〈아르장퇴유〉, 〈보트 놀이〉는 인상주의의 황금기에 모네와의 친분을 말해주는 그림들이다. 르누아르도 아르장퇴유에서 모네와 함께 작업하면서 〈모네의 초상〉[140]을 그렸다.

철로가 생기면서 아르장퇴유의 쾌적한 환경도 개방되었다. 모네는 철로와 다리에 관심이 많았는데 1872년에는 〈나무 다리〉[141]를 그렸다. 그는 〈아르장퇴유의 철로 다리〉[142]에서 못생긴 철로 다리를 평범하게 구성하면서 고전주의 방법으로 검은색이나 어두운 갈색을 피하고 변조된 색들을 사용해 빛과 색의 새로운 세계를 소개하려고 했다. 그의 그림에서 낭만주의 화법이 발견되었고 쿠르베와 마네가 사용한 짧은 붓놀림이 발견된다. 붓놀림이 짧아진다는 건 그만큼 대상을 묘사하는 데 빛에 대한 관찰이 작용함을 시사한다. 들라크루아로부터 시작된 빛의 신비한 역할에 대한 관심이 모네의 그림에서 더욱 두드러지게 나타나기 시작한 것이다. 이런 인상주의 화법은 회화가 시각적 사실주의의 최고 수준임을 고지하는 것이기도 했다.

140 르누아르, <모네의 초상>, 1875, 유화, 85×60.5cm

141 모네, <나무 다리>, 유화, 54×73cm

142 모네, <아르장퇴유의 철로 다리>, 1873, 유화, 58.2×97.2cm

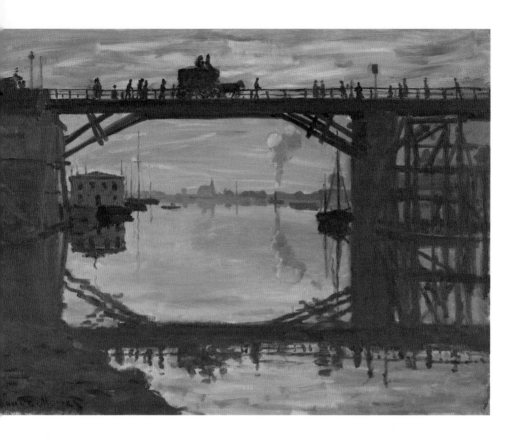

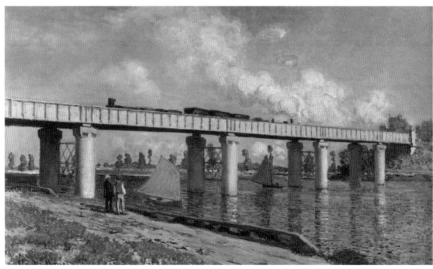

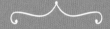

끝없이
모네를 도운 마네

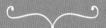

모네는 푸줏간과 빵집에서 더 이상 외상으로 살 수 없을 정도로
빚이 많았다. 모네가 돈을 빌려가면 아주 오래 있다 갚았지만 마
네는 아랑곳하지 않고 한 번에 백 프랑 혹은 천 프랑까지도 선뜻
꿔주었다.

마네는 모네가 훌륭한 화가임을 인정했으므로 그가 그림을 그
리지 못하는 일이 생겨서는 안 된다고 생각하고 기꺼이 도왔다.

마네의 성공

1872년 초 뒤랑뤼엘은 마네의 화실을 방문하여 〈달빛 아래의 불로뉴 항구〉는 1천 프랑에, 〈연어〉는 6백 프랑에 구입했다. 그는 마네의 그림에 자신이 있었으므로 이튿날 다시 마네의 화실로 가서 그곳에 있는 23점 모두를 3만 5천 프랑에 구입했는데 그 가격은 마네가 요구한 것이었다. 며칠 후에는 1만 6천 프랑에 여러 점을 또 구입했고 총액 5만 1천 프랑을 분할해서 지불하기로 했다. 마네는 게르부아에서 친구들에게 단번에 5만 프랑어치 그림을 판 것을 자랑했다.

그해 마네는 〈올랭피아〉 이후 처음으로 벗은 여인의 상반신을 〈누드〉[143]란 제목으로 그렸다. 생페테르스부르 4번지 자신의 화실에서 그린 이 그림에는 검은 머리를 한 여인이 등장한다. 모델에 관해서는 알려진 바가 없으며 검은 머리로 미루어 스페인 여인 같다. 목에 장식한 검은색 리본과 리본에 달린 카메오를 강조했으므로 관람자들은 그것들에 시선을 주게 된다. 여인은 어깨와 젖가슴을 드러냈고 왼쪽 어깨에서 허리로 이어지는 숄을 살며시 쥐어 더 이상 몸이 노출되지 않도록 했는데 긴장한 얼굴이다. 마네는 누드보다 얼굴에 역점을 두고 그렸으며 여인의 육체를 한 가지 색으로 평편하게 칠하고 얼굴은 감정을 나타낼 수 있도록 힘 있는 표현주의 색을 사용했다. 얼굴에 붉은색을 얼룩지게 사용하여 홍조를 띤 긴장된 여인의 감성을 표현하려고 했음을 본다.

앵그르가 여인의 누드를 사람의 육욕을 자극하는 매혹적인 모습으로 묘사했으며, 르누아르는 여인의 육체를 탐미적으로 느낄 수 있도록 묘사했고, 드가는 여인을 동물과 마찬가지로 꾸밈없이 본능적으로 행위하는 모습으로 묘사했다면 마네는 모델의 개성을 나타내는 데 역점을 두었다. 그는 여인의 육체를 미화하는 전통적인 방법 대신 모델에 대한 자신의 느낌을 표현하려고 했는데 앞선 표현주의 그림으로 나타났다. 그러나 불분명한 붓자국들이 남아 있는 것으로 미루어 완성되지 않은 습작처럼 보인다. 이 그림은 현재 오르세 미술관에 소장되어 있다.

마네는 운동선수 바레에게 불로뉴의 숲 속 경마장 그림을 의뢰받았지만 곧

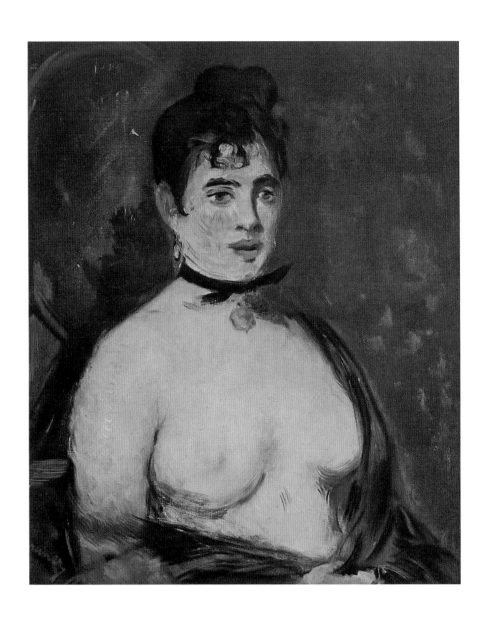

143 마네, <누드>, 1872년경, 유화, 60×49cm _이전의 그림들과 비교하면 과연 마네의 그림인지 의심스러울 정
도로 생소한 그림이다. 엷은 색을 주로 사용하면서 잡색을 대충 문질렀는데 제한된 시간에 급히 그린 듯한 느낌이
든다. 마네는 보통 그림을 그릴 때 모델에게 갖가지 포즈를 취하게 한 후 가장 적절한 포즈를 선택해서 그렸는데 여
인에게 포즈를 청한 후 단번에 그린 듯한 이 그림에서는 그런 조심성을 찾아볼 수 없다.

바로 작업에 들어가지 않고 네덜란드의 처가에서 한여름을 보낸 후에야 그렸다. 그가 네덜란드로 간 것은 결혼식을 올린 지 9년 만이었다. 그는 6월 말 매제 페르디낭과 함께 하를럼의 할스 미술관과 암스테르담의 레이크스 미술관을 방문했다. 그리고 10월 21일에야 〈불로뉴의 숲 속 경마장〉[144]을 완성한 후 바레에게 주고 3천 프랑을 받았다. 마네는 숲 속의 경마장을 수시로 방문하면서 여러 점을 스케치했는데 현재 루브르 박물관에 소장되어 있다.

〈불로뉴의 숲 속 경마장〉에서는 말을 따로 스케치했다가 경마장의 풍경에 삽입했으므로 달리는 말과 경기를 관람하는 사람들의 위치와 원근관계 등의 구성이 적절하지 않다. 달리는 말의 다리를 보면 과학적인 방법으로 말을 관망한 것이 아니라 과거에 그려진 말을 그림에 삽입했음을 알 수 있다. 말의 앞다리가 앞으로 쭉 뻗었고 뒷다리는 반대 방향으로 뻗었는데 이런 모습이 당시 사람들이 상상할 수 있는 달리는 말의 모습이었다. 하지만 실제 달리는 말을 찍은 사진을 보면 앞다리는 뻗어 있지 않고 구부려져 있다.

마네는 이전부터 경마 장면을 그렸는데 드가의 영향인 듯하다. 한 가지 주제를 정하면 거기에 골몰하는 경향이 있는 드가는 1860년대 초부터 경마 장면을 수없이 그렸다. 드가가 말의 움직임에 관심이 많았다면 마네는 말 자체보다는 활기 넘치는 경마장의 풍경에 관심이 더 있었다. 마네는 이런 주제들을 격정적인 기법으로 유화 또는 석판화로 제작했다. 그는 〈롱샹의 경마〉[145]에서 기수들이 땀을 뻘뻘 흘리며 경주에 여념이 없는 장면을 효과적으로 나타냈다.

마네는 1873년에 유화 20점을 그렸는데, 전년도에 그린 10점에 비하면 두 배나 작업한 셈이다. 이듬해 국전에 소개된 〈생라자르 역〉[147]도 이때 그린 것이다. 그의 대표작 중 하나로 꼽히는 이 그림에 나타난 철로는 마네의 화실에서 그리 멀지 않은 생라자르 역 근처에 있었다.

기차가 파리 시내를 달리게 된 것은 1830년 말부터였다. 철도를 둘러싼 갖가지 정경은 현대를 알리는 풍속으로 도미에를 비롯한 많은 화가들의 관심사였다. 마네도 철도에 관심이 많았지만 그림의 배경으로만 사용했다. 〈생라자르 역〉에는 기차의 모습은 보이지 않고 기차가 방사한 연기만 보이는데 기차가 지

144 마네, <불로뉴의 숲 속 경마장>, 1872, 유화, 73×92cm _드가는 1860-62년에 벌써 경마 장면을 그렸다. 마네도 이 사실을 알고 예의상인지 그림 하단 오른쪽에 높은 모자를 쓴 드가의 뒷모습을 일부 그려넣었다.

145 마네, <롱샹의 경마>, 1867?, 유화, 43.9×84.5cm
146 드가, <경마장의 좁은 길>, 1866-68, 유화, 46×61cm

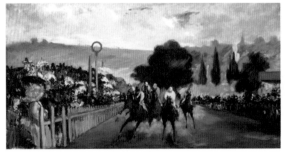

금 역으로 진입하고 있음을 알 수 있다. 연기는 마치 기차의 혼이 살아 있는 것처럼 허공에서 떠 움직인다. 이 구도에는 참신함이 있고 청색과 흰색의 조화가 주는 아름다움이 있다.

이 그림은 〈올랭피아〉의 모델 빅토린을 모델로 한 마지막 그림이다. 관람자를 바라보는 빅토린의 얼굴에서 아무런 감정도 발견할 수 없는데 10년 전의 〈올랭피아〉에서보다는 한결 부드러운 표정이다. 빅토린 옆에 파란 리본이 달린 흰 드레스를 입고 관람자에게 등을 돌린 채 기차를 바라보는 소녀는 화가 알퐁스 이르슈의 딸로 이 그림에서는 빅토린의 딸처럼 보인다. 마네는 알퐁스의 정원에서 소녀의 모습을 그렸으며 그 모습을 여기에 삽입해 구성했다.

147 마네, 〈생라자르 역〉, 1873, 유화, 94×115cm

이 그림은 마네의 고도의 기교와 지성적 복잡함이 나타난 가장 이상적인 예라 하겠다. 이 그림에서 그가 인물화 화가임을 다시금 확인할 수 있다. 평론가들은 마네가 벨라스케스의 그림을 지나치게 모방한다고 비난했는데 벨라스케스와 그의 관계가 잘 나타난 것이 이 그림이다. 란드는 이렇게 평했다.

> 벨라스케스는 반사된 공간의 복잡함을 〈라스 메니나스〉에서 구성했고, 마네는 마음의 복잡함을 반영하는 〈생라자르 역〉을 구성했다.

마네는 벨라스케스를 모방하려는 것이 아니라 그가 회화에서 요구하는 것을 수용하고자 했다.

마네의 미학적 대변인 말라르메

마네가 10년 연하의 스테판 말라르메를 만난 것은 1873년 10월이었다. 이때 말라르메는 독특한 시로 파리 문단에 막 이름을 알리고 있었고 미술에 관심이 많아 평론을 썼다. 그는 보들레르와 졸라에 이어 마네의 중요한 후원군이 되었고 곧 마네의 미학적 대변인이 되었다. 그는 1874년에 '마네의 1874년 그림들'이라는 글을 썼으며, 1876년에 쓴 '인상주의와 에두아르 마네'는 런던의 한 신문에 실렸는데 이 글에서 마네의 〈빨래〉[148]에 관해 언급했다.

> 마네의 화가로서의 삶에 한 획을 긋는 것으로, 어쩌면, 아니 틀림없이 미술사의 한 시대를 대표하는 작품이다. … 투명한 빛으로 반짝이는 대기는 얼굴, 옷, 나뭇잎에 내려와 걸린다. 이때 사물은 자체의 실체를 확고하게 붙들고 있는 듯하지만, 이내 정체를 드러내지 않는 햇빛과 거대한 공간이 그것들의 윤곽을 침범해 들어가면서, 실체를 방어하는 껍질에 불과한 윤곽은 무참히 녹아 대기 속으

로 날아가 버린다. 예술이 고집스럽게 드러내고자 하는 모든 것의 실체를 바야
흐로 대기가 완전히 지배한다.

마네는 이 그림을 1876년 국전에 출품했는데 심사위원 열다섯 명 대부분은
당시의 대담한 두 경향, 즉 인상주의 화법과 자연주의 주제를 혼용한 이 그림을
못마땅하게 생각했다. 이것 외에도 카페 게르부아에 자주 오던 화가이면서 판
화가인 마르슬랭 데부탱을 모델로 그린 〈예술가〉[149]도 출품했는데 모두 낙선했
다. 몹시 화가 나 있던 마네에게 말라르메의 글은 여간 반가운 것이 아니었다.
그해 4월 5-7일자 신문에 마네가 국전에 낙선한 이야기가 보도되면서 파리 시
민들이 그 사실을 알았다.

마네는 말라르메에 감사를 표하기 위해 그해 〈스테판 말라르메의 초상〉[150]을
그렸다. 8년 전에 그린 졸라의 초상은 사실주의에 근거했지만 말라르메의 초상
은 힘 있는 표현주의로 나타났다. 마네는 편한 자세로 의자에 앉아 있는 서른네

살의 시인의 모습을 매우 사변적
인 모습으로 묘사했다. 널리 퍼진
두 눈썹, 상념으로 산발이 된 머
리카락, 손가락 사이에 있는 불이
붙여진 시가, 노트 위에 올려놓은
오른손, 엄지손가락만 내놓고 주
머니 속에 넣은 왼손 등을 묘사했
다. 말라르메는 이런 모습으로 앉
아서 마네가 자신의 모습을 어떻
게 그릴지 궁금해하며 기다렸던

148 마네, <빨래>, 1875, 유화, 145×115cm _ 말
라르메는 "이 그림은 우리의 모든 사고를 그림으
로 옮기는 방법에 대한 완전하고 결정적인 모범
이다"라고 했다.

것 같다. 마네는 그리기를 마친 후 너무 작게 그린 것을 후회하고 오른쪽에 2cm 가량 캔버스를 늘이고 벽지의 색을 칠했다. 배경의 벽지는 단순한 디자인에 엷은 색이라서 말라르메의 모습을 두드러지게 한다. 붓놀림과 색조로 미루어 그가 단번에 그렸음을 알 수 있다.

조르주 바타유는 이 그림을 "위대한 두 영혼 사이의 애정을 표현하는 작품"이라고 극찬했다.

149 마네, <예술가>, 1875, 유화, 193×130cm _화가이면서 판화가 그리고 극작가이자 화상 마르슬랭 데부탱의 초상인데 그는 풍채뿐만 아니라 성격 또한 "그림이 되는" 인물이었다. 데부탱은 피렌체 근교에 광대한 땅을 유산으로 받았는데 탕진했고 1870년 파리로 돌아와 판화로 초상화를 제작하여 많은 돈을 벌었다. 마네는 초상을 그릴 때 "특이한 인격을 그린다"고 했는데 데부탱의 자만심과 불안을 훌륭하게 부각시켰다.

150 마네, <스테판 말라르메의 초상>, 1876, 유화, 27.5×36cm _상징주의 시인 말라르메는 보들레르 다음으로 적극적인 마네의 후원자가 되었으며 마네의 미학을 꾸준히 옹호했다.

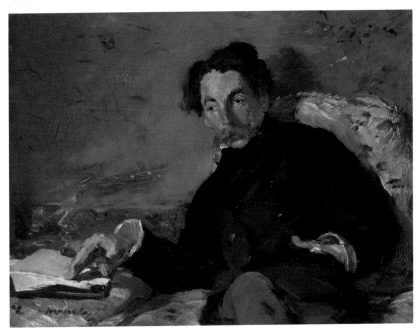

〈베네치아 대운하〉

제1회 인상주의전이 열렸던 1874년 9월 마네는 자신보다 네 살 어린 제임스 티소와 함께 베네치아로 갔다. 마네는 말라르메에게 티소가 그림을 사줄 사람을 소개해준다고 해서 그곳으로 간다고 편지했다.

아르장퇴유에 있던 모네도 베네치아로 가서 마네와 티소

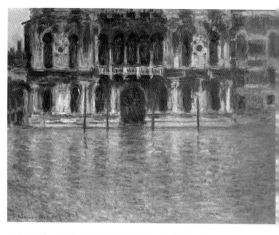

151 모네, <콘타리니 궁전, 베네치아>, 1908, 유화, 73× 92cm

에 합류했고 세 사람은 커티스 부부의 영접을 받았다. 커티스는 런던에 안주하여 영국 회화에 영향을 준 미국인 예술가들 존 싱어 사전트와 헨리 제임스의 친구였다. 마네 부부는 10월 2일까지 베네치아에서 머물렀으며, 티소가 소개한 사람이 많은 그림을 사주어서 매우 즐거운 여행이 되었다.

마네는 그곳에서 스케치한 것들을 파리로 가져와 기억을 되새겨 완성했으며 〈베네치아의 대운하〉[152]는 그것들 중 한 점이었다. 마네는 왼쪽 건물을 거칠게 대충 그렸는데 모네가 30년 후에야 그릴 그림처럼 단순화했다.

티소는 마네의 베네치아 풍경화 중 한 점을 2천 5백 프랑에 구입했다. 베르트의 말로는 그 돈은 티소에게 코끼리 비스킷 정도라면서 티소는 단번에 30만 프랑어치 그림을 판 적도 있다고 했다. 마네의 베네치아 그림 2점을 포르가 5천 프랑과 6천 프랑에 구입했고 뒤랑뤼엘도 마네의 그림을 구입했다. 당시 1천 5백 프랑이 오늘날 약 960달러에 해당하므로 그림값을 어림할 수 있다.

사람들이 마네의 베네치아 그림들을 칭찬하자 모네가 빈정댔다. 야외의 화가인 모네는 자연의 섬세한 변화를 잘 알았으므로 처음 방문한 곳의 장면은 그 자리에서 완성해야지 기억에 담았다가 화실에서 완성한다는 건 가능하지 않음을 지적한 것이다. 모네 자신도 스케치한 그림에 기억을 되새겨 그려봤지만 당

152 마네, <베네치아의 대운하>,
1874, 유화, 57×48cm _마네는 베네치
아에서 인상주의 기법으로 풍경을 그
렸다. 1908년 모네도 이곳에서 그림을
그렸다. 모네가 빛 자체에 역점을 두고
그렸다면 마네는 빛에 싸인 사물에 역
점을 두었다. 붓질을 가느다랗게 사용
하고 대상의 실재감과 자연주의 색채
를 희생하면서까지 프리즘과도 같은,
빛이 굴절하는 물에 마네는 몰입할 수
없었다.

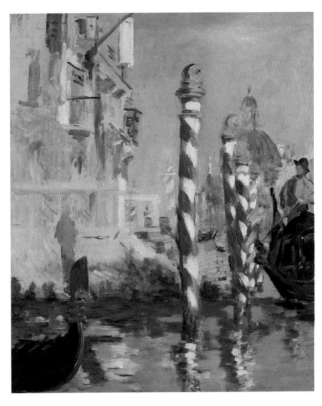

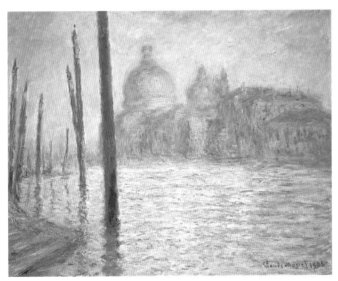

153 모네, <베네치아의 대운하>,
1908, 유화, 73×92cm _모네의 그
림에서는 빛의 반사가 영롱하게 나
타나 있어 대상에 대한 관찰이 매우
치밀했음을 알게 한다. 그러나 마네
의 대충 칠한 색은 관찰에 근거했다
기보다는 자신이 생각하기에 그럴
듯한 색들로 구성했음을 알게 한다.
따라서 모네의 입장에서 볼 때 마네
의 그림은 허구의 것이었으므로 비
난의 대상이 되었다.

시의 일기의 변화를 기억해서 그리는 것은 불가능했기 때문이다. 모네는 40년 이 더 지난 1908년에 두 번째 아내 알리스와 다시 베네치아로 가서 그림을 완성했다.[151, 153] 그의 그림은 기억을 상기하여 그릴 수 없는 순간적인 빛의 역할을 담아내는 작업의 결과였다.

가난한 '제왕'

모네는 1874년에 생드니 가 2번지로 이사했는데 아르장퇴유의 집 근처였다. 그가 이사한 곳은 역 바로 맞은편 초록색 덧문이 있는 분홍색 집이었는데 월세가 1천 4백 프랑으로 전보다 더 비쌌다. 그 집 정원이 처음 캔버스에 나타난 건 1875년이었으며 화려하게 묘사되었다. 르누아르가 모네를 가리켜 "제왕의 삶"을 살았다고 한 건 이런 이유에서다. 1873년 모네의 연수입은 2만 4천 프랑이었는데 이듬해 그림 5점을 천 프랑에 팔 정도로 궁색해졌다. 돈이 생기는 대로 써버렸던 탓인데 그도 그럴 것이 새집으로 이사하면서도 하녀와 정원사를 고용했다. 화창한 날이면 모네는 카미유와 장을 대동하고 프티 젠느빌리에 근처 강둑이나 꽃이 만발한 들판으로 나들이를 가면서 생활의 여유를 잃지 않았다.

1875년부터 프랑스 경제는 더 악화되었는데 보불전쟁 이후 계속해서 나빠진 것이다. 그해 모네의 연수입은 9,765프랑으로 하락했다. 모네는 마네에게 편지했다.

사랑하는 친구 마네, 선생에게 자꾸만 도움을 청하는 절 용서하십시오. 선생이 주신 걸 다 써버리고 이제 다시 무일푼 신세가 되었습니다. 선생에게 누가 되지 않는다면 그리고 선생이 할 수 있으시다면 최소한 40프랑을 우선 꿔주시면 도움이 되겠습니다.

모네는 푸줏간과 빵집에서 더 이상 외상으로 살 수 없을 정도로 빚이 많다고 덧붙였다. 모네가 돈을 빌려가면 아주 오래 있다 갚았지만 마네는 아랑곳하지 않고 한 번에 백 프랑 혹은 천 프랑까지도 선뜻 꿔주었다. 마네는 뒤랑뤼엘에게 모네의 어려운 사정에 대해 편지했다.

그가 내게 자기 그림을 골라잡아 한 점에 백 프랑씩 10점이나 20점을 구입할 수 있는 사람을 찾아봐 달라고 하더군요. 우리가 5백 프랑씩 내서 구입해주면 어떻겠습니까? 물론 그가 모르게 해야겠지요.

그러나 당시 뒤랑뤼엘의 형편도 좋지 않아서 모네의 그림 구매를 중단하고 있었다. 뒤랑뤼엘이 관심을 보이지 않자 마네는 동생 외젠에게 편지를 썼다.

근래 모네를 만났는데 완전히 알거지가 되었더구나. 그는 천 프랑이 꼭 필요한지 그 돈을 주면 구매자가 원하는 그림 10점을 주겠다고 한다. 네게 5백 프랑의 여유가 있다면 나와 함께 10점을 사도록 하자. 난 그것을 각각 백 프랑에 처분할 자신이 있기 때문에 돈을 곧 되찾을 수 있단다. 나에게 5백 프랑을 보내주면 가서 사도록 하마. 물론 우리가 그림을 샀다는 것을 모네가 알아서는 안 된다.

이는 마네가 화가로서의 모네의 재능을 인정했음을 말해주는 대목이다. 마네는 그가 그림을 그리지 못하는 일이 생겨서는 안 된다고 생각하고 기꺼이 도우려고 했다. 모네 역시 마네의 재능을 누구보다 잘 알고 있었으므로 마네가 사망한 뒤 〈올랭피아〉를 박물관에 소장시키는 운동을 펴기도 했다.

한편 뒤랑뤼엘은 팔지 못한 채 소장하고 있는 그림들이 너무 많아 당분간 그림을 구입할 수 없었으며 모네는 스스로 새 구매자를 물색해야 했다. 이 시기의 주요 구매자들로 오페라 가수 장바티스트 포르와 직물 상인 에르네스 오슈데가 있었다. 오슈데는 1874년 5월에 〈인상, 일출〉을 8백 프랑을 주고 산 열정적인 수집가였다. 뒤랑뤼엘은 경매를 통해 자신과 모네의 경제난을 한꺼번에

해결할 생각으로 1875년 3월 24일 드루오 호텔 경매장에 경매인으로 나섰다. 모네를 비롯하여 르누아르, 베르트, 시슬레가 163점의 그림을 경매에 내놓았는데 모네의 그림 20점이 비교적 낮은 가격인 그림당 2백 프랑에 입찰되었다. 1875년은 모네에게 최악의 해였다. 포르, 에밀 블레몽, 에르네스 메, 앙리 루아르, 빅토르 쇼케 등이 헐값에 모네의 그림을 구입했고, 자기 소장품의 가격을 올리기 위해 모네의 재능을 알리는 일에 앞장섰다.

1875년에 모네가 그린 그림들에는 그의 경제적 어려움이 반영된 듯 색조가 어두운 것이 특기할 만하다. 다리 아래서 노역하는 노동자들을 그린 〈석탄을 내리는 남자들〉[154]은 아르장퇴유가 산업화되는 일면을 보여준다. 수직선, 수평선, 대각선이 모두 사용된 이 그림은 모네가 그린 것들 가운데 가장 형식주의에 사로잡힌 그림이었다.

154 모네, 〈석탄을 내리는 남자들〉, 1875, 유화

제2회 인상주의전

제2회 인상주의 전시회가 1876년 4월에 파리의 플르티에 가에 위치한 뒤랑뤼엘의 화랑에서 개최되었다. 전시회는 제1회 인상주의전에 참여한 30명 중 19명밖에 참여하지 않았다. 자신의 그림이 인상주의에 해당되지 않는다고 생각한 화가들이 불참했는데 제1회 전시회에 대한 언론의 공격이 악몽처럼 되살아났기 때문이기도 했다. 이번 전시에는 모네를 비롯하여 피사로, 르누아르, 시슬레, 드가, 베르트가 주요 작가로 참여했다. 모네는 18점을 출품했는데 그해에 그린 〈일본 소녀〉[155]도 포함되었다.

실물 크기로 그린 이 그림의 모델은 카미유로 화려한 일본 의상 기모노에 붉은 색이 감도는 금발 가발을 썼다. 〈초록 드레스의 여인〉에서와 같은 포즈를 취하면서 이번에는 관람자를 향해 얼굴을 돌렸다. 이것은 일본 그림을 모방한 것이다. 모네는 열일곱 살 때부터 일본 판화를 수집했다. 카미유가 입은 기모노와 둥근 부채는 일본 제품이며 포즈 또한 일본인의 모습이다. 사람들이 모네가 더이상 인물화를 그리지 않는다고 불평하자 이에 대한 답으로 그린 것이다.

알베르 월프와 몇몇 평론가들이 전시회가 형편없다고 혹평했지만 제1회 전시회에 비하면 언론의 반응은 훨씬 호의적인 편이었다. 실베스트르와 말라르메가 호평했고 졸라 역시 모네의 주도적 역할에 경의를 표했다. 졸라는 "그룹의 리더는 모네다. 그의 붓질은 유별난 화사함으로 단연 눈에 띈다"고 적었다.

1876년 봄 모네는 파리에 머물며 마네, 시슬레와 함께 작업했고 그해 가을에는 백화점 부호 에르네스 오슈데의 집에 한동안 묵었는데 그와 거래하기 위해서였던 것 같다. 몽주롱의 대저택에 살고 있던 오슈데는 아내 알리스가 상속받은 로탕부르 저택 장식을 위해 작품 4점을 의뢰했으며 높이가 약 172cm, 폭이 140-193cm 되는 것들이었다. 모네는 대연회장 장식을 위해 여름과 가을을 오슈데의 저택에 묵으면서 〈칠면조〉[156], 〈몽주롱의 연못〉[157], 〈몽주롱의 정원 모퉁이〉[158], 〈사냥〉(또는 〈몽주롱의 공원길〉이라고 한다)을 그렸다. 그는 눈부신 꽃들로 화려한 자연의 경관과 연못에 비친 자연의 모습을 놀라운 효과가 나도록 표현했

다. 그는 숲과 꽃 그리고 물을 주로 그려왔지만 〈칠면조〉는 매우 낯선 주제였다. 〈칠면조〉의 원경에 있는 건물이 로탕부르 저택이다. 이 그림 역시 일본 판화의 영향을 받은 것으로 대담한 원근법을 사용했으며 앞에 칠면조가 잘린 것은 순간성을 느끼게 해주는 요소다.

모네는 오슈데 부부와 아주 가까워졌다. 그해 오슈데는 마네도 초대했는데, 저택에 알리스의 모습을 담은 그림을 장식하기 위해서인 것 같다. 마네가 〈꽃밭 속의 젊은 여인〉[159]이란 제목으로 알리스를 그렸는데 모네의 영향을 받아 인

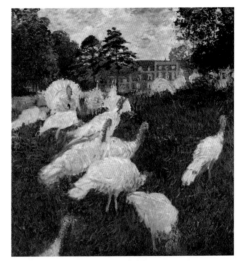

155 모네, <일본 소녀>, 1876, 유화

156 모네, <칠면조>, 1876, 유화

157 모네, <몽주롱의 연못>, 1876, 유화

158 모네, <몽주롱의 정원 모퉁이>, 1876, 유화

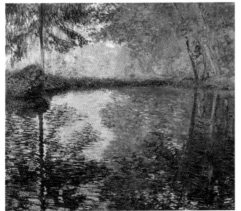

상주의 화법으로 윤곽을 흐리게 그렸으므로 알리스의 얼굴을 알아볼 수 없다.

　모네가 로탕부르 저택에 머무는 동안 이변이 발생했는데 알리스와 사랑에 빠진 것이다. 알리스는 1877년 8월 20일에 여섯 번째 자식 장 피에르를 낳았는데 모네의 아들로 추측된다. 훗날 모네에 관한 책을 쓴 장 피에르는 노년기의 자기 모습이 모네와 닮았다고 적었는데 이 부분을 놓고 그가 모네의 아들이었을 것으로 추측할 수 있다. 알리스는 후에 모네의 두 번째 아내가 된다.

159 마네, <꽃밭 속의 젊은 여인>, 1876, 유화, 62×78cm _마네가 이 그림을 그릴 때만 해도 그림 속의 주인공 알리스는 에르네스 오슈데의 아내였지만 나중에 모네의 아내가 되었다.

진전된 사실주의 〈생라자르 역〉

모네는 1877년 초 파리의 몽세이 17번지 아파트로 화실을 옮겼는데 그곳은 루앙, 노르망디, 아르장퇴유로 가는 기차역 생라자르 근처로서 마네가 1860-70년대에 살았던 지역이다.

모네는 그해 1월 생라자르 역 안에 들어가 그려도 좋다는 역장의 허락을 받고 4월까지 12점을 그렸다.[160, 161] 그중 3점을 카유보트가 소장했는데 아파트를 얻어준 대가로 받은 것 같다. 생라자르 역은 졸라의 소설 『인간이라는 짐승La Bête humaine』(1889-90)에 자주 등장하는 장소로서 졸라는 리종이란 명칭의 증기 기관차를 묘사하는 데 많은 부분을 할애했다.

모네는 그 특유의 방법으로 같은 장소에서 이리저리 이젤을 옮겨 세우고 동일한 모티프를 달리 표현했다. 아르장퇴유에서 그는 이미 철로와 기차 그리고 기차가 방사하는 연기를 그린 적이 있다. 다양한 기상 조건 속에서 바라보는 역의 모습은 각기 다른 한 폭의 그림이었다. 모네는 시간이 흐르면서 빛이 변화를 일으킬 때마다 색을 달리 사용했다. 그의 그림에 나타난 빛과 기차가 방사한 연기는 터너의 그림에서도 발견할 수 있는 추상적 색조로 나타났다. 그는 역과 역 밖의 두 세계를 병렬했는데 파란색과 보라색이 어우러진 색으로, 역 밖의 세계는 장밋빛과 금빛으로 묘사했다. 흩어지는 기차 연기는 도시의 에너지와 동력으로 캔버스를 가득 채웠다. 생라자르는 모네에게 아주 낯익은 곳이었는데 그가 르아브르에서 파리로 올 때 이 역에서 내리곤 했다.

그해 4월에 개최된 제3회 인상주의전에 모네는 30점을 출품했다. 카유보트가 이 전시를 재정적으로 후원했다. 전시를 관람한 평론가 샤를 비고는 "모네의 그림에는 예술가 내면의 느낌이 없다. 인생의 교묘함이 없으며 개인적인 영상이 부재하고, 예술가와 인간에 관해 제시할 수 있는 주제의 선택도 없다. 그의 그림에는 혼과 정신이 부재한다"고 평했다. 하지만 드가의 친구이자 소설가 겸 평론가 뒤랑티, 마네의 친구 뒤레, 평론가 조르주 리비에르 등은 인상주의 화가들을 적극 옹호했다. 리비에르는 특히 세잔의 작품을 극찬했다. "세잔의

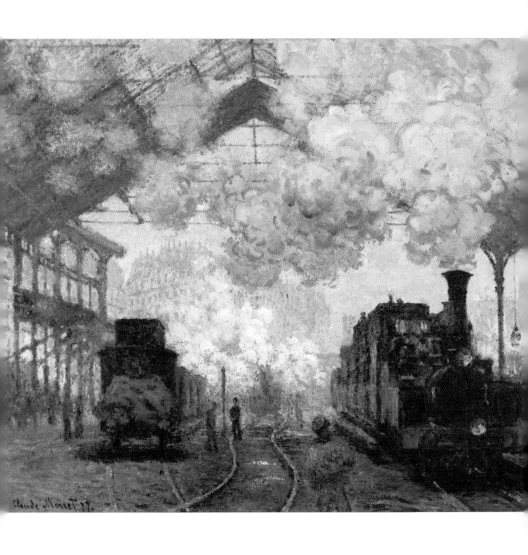

160 모네, <생라자르 역, 도착한 기차>, 1877, 유화 _1876년부터 이듬해 겨울까지 모네는 이 역을 주제로 여러 점을 그렸다. 유리로 된 거대한 역 구내, 흰 증기와 연기를 뿜어내는 증기 기관차, 연신 기차가 드나드는 역 구내에서 보이는 맑은 하늘과 검은 기관차는 대비를 이룬다. 그는 1876년 겨울에 그린 시리즈 8점을 1877년 4월에 열린 제3회 인상주의전에 출품했다.

〈수욕도〉를 냉소하는 자들은 파르테논 신전을 멋대가리 없다고 비판하는 야만인과도 같다."

평론가들이 주제에 대한 개념에 관심을 갖게 된 것은 모네에 의해서였다. 모네는 자신이 본 것을 충실하게 재현했을 뿐 어떤 의미도 그림에 삽입하려 하지 않았고, 자신이 관찰한 것을 그대로 재현하는 것에 족했다. 그는 누드를 그린 적이 없었으며, 인물을 그리더라도 모델의 심리 상태나 얼굴에 나타난 개성을 표현하려 하지 않았다. 모네의 그림이 진전된 사실주의라는 점을 먼저 안 사람은 졸라였고 조르주 클레망소가 졸라의 의견에 동감했다. 졸라는 「마르세유의 신호대」(1877. 4. 19)에 기고했다.

161 모네, <유럽의 징검다리>, 1877, 유화, 64×81cm

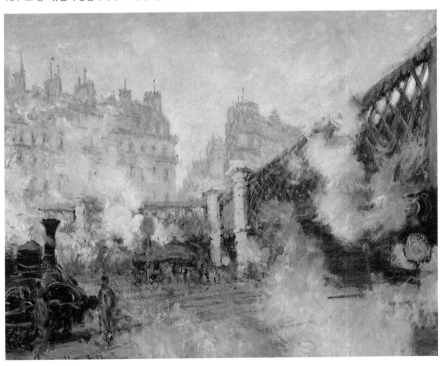

클로드 모네는 이 그룹에서 가장 주목할 만한 인물이다. 올해 들어 그는 기차역 풍경을 담은 수작을 몇 점 선보였다. 그의 그림에서는 기차의 굉음이 들리는 듯 하며 증기가 거대한 역 내부를 뒤덮으며 뭉실뭉실 떠가는 광경이 눈에 선하다. 여기 이 아름답고 널찍한 현대 캔버스 속에 오늘날의 그림이 담겨 있다.

그러나 모네의 부채는 줄지 않고 오히려 늘어 갔다. 그는 1878년 1월 카미유 와 장을 데리고 아르장퇴유를 떠나 파리의 데댕부르 가 26번지에서 지내면서 몽세이의 화실에서 작업을 계속했다. 모네는 그해 봄에 1874년부터 그린 그림 16점을 경매에 부쳤지만 한 점에 2백 프랑 미만에 팔리면서 스스로 경제적 궁 핍으로부터 벗어나는 것이 불가능했다.

1878년 6월 30일 파리는 만국박람회를 축하하는 국경일로 거리에 프랑스 국기가 펄럭거렸고 사람들은 축제 분위기에 들떴다. 모네가 발코니에 서서 깃 발로 물결치는 거리를 그린 것이 〈몽토르게이 가, 1878년 6월 30일〉[162]이다. 온 통 깃발로 출렁이고 사람들로 가득한 거리는 대각선 구성이라 더 강렬한 인상 을 준다.

같은 날 마네가 그린 〈모니에 가의 깃발〉[163]은 모네의 그림에 비해 허전하고 낯선 풍경이다. 축제가 남긴 분위기를 전하려고 했는지 적막한 거리의 풍경이 이륜마차와 목발을 짚고 걸어가는 남자의 모습을 통해 인상적으로 나타났다. 나부끼는 깃발보다는 피서철을 맞아 거리에 나타난 빛과 어둠의 조화에 더 관 심을 두었음을 알 수 있다. 한쪽 다리를 잃은 상이군인의 쓸쓸한 뒷모습과 보도 옆에 멈춰 선 마차는 국경일을 바라본 마네의 시각이라고 해야 할 것이다. 그는 화실 창문으로 이 거리를 종종 내려다봤으며 국경일을 맞이하기 전 도로를 포 장하는 장면[164]을 그리기도 했다.

162 모네, <몽토르게이 가, 1878년 6월 30일>, 1878, 유화 _프랑스 정부는 1878년의 만국박람회 성공을 기념 하여 6월 30일을 국경일로 결정했다. 이는 1870-71년 보불전쟁 후 처음 맞는 경축일이다. 모네는 이 그림을 제4회 인상주의 그룹전에 출품했다.

163 마네, <모니에 가의 깃발>, 1878, 유화, 65×80cm

164 마네, <모니에 가>, 1878, 유화, 63×79cm _이 거리는 당시 모니에 가로 불렸지만 오늘날에는 베르느 가로 불린다.

베퇴유의 자연에 묻혀

모네는 〈몽토르게이 가, 1878년 6월 30일〉을 마지막으로 더 이상 파리 모습을 그리지 않았다. 모네는 파리를 떠나 베퇴유의 센 강변, 너무도 멋진 장소에 텐트를 쳤다는 소식을 전했고(1878. 9. 1 외젠 뮈레에게) 그림을 파는 일 외에는 파리에 가지 않을 작정이라고 편지했다.(1879. 2. 8 테오도르 뒤레에게)

파리 서북쪽 센 강둑에 위치한 베퇴유는 오래된 교회가 우뚝 솟아 있는 작은 동네로 경관이 아름다워 풍경화가인 모네가 이곳을 놓칠 리 없었다. 강둑에 서면 숲으로 우거진 섬들이 흩어져 있는 센 강의 만곡부가 훤히 보였다. 〈안개 낀 베퇴유〉[165]는 짙은 안개 속에서 교회를 중심으로 흩어져 있는 집들을 강둑에서 바라본 장면이다.

모네가 1878-81년에 거주한 베퇴유는 약 6백 명이 사는 작은 동네였다. 그는 1878년 12월 어른 4명과 아이 8명이 함께 살 수 있는 좀 더 넓은 집으로 이사하는 한편 지난해부터 사용해오던 몽세이 가 화실을 처분하고 뱅탱유 가 20번지에 새 화실을 얻었다. 불황을 맞아 파산한 오슈데가 집과 소장했던 미술품들을 모두 잃었으므로 두 가족은 생활비를 줄이기 위해 한집에 살기로 한 것이다.

베퇴유의 집에는 강까지 이어지는 과수원이 있었다. 모네는 강에 정박해둔 자신의 보트를 타고 강을 오르내리며 주변 경관들을 캔버스에 담았다. 베퇴유로 이주한 후 모네는 자연에 파묻혀 작업에만 열중했으므로 무명협동협회 화가들과는 만나는 일이 거의 없었다. 제4회 인상주의 전시회에 29점의 작품을 출품하기로 했지만 1879년 3월 25일 뮈레에게 보낸 편지를 보면 "나의 의지와는 상관없이 배신자라는 비난을 피하기 위해 동의했을 뿐"이라고 적혀 있어 그가 전시회에 별 관심이 없었음을 알 수 있다.

그는 거의 위치를 바꾸지 않은 채 동일한 주제를 끊임없는 빛의 변화에 따라 상이하게 묘사하는 작업에 몰두했다. 이 시기의 작품들을 보면 비슷비슷해 보이지만 일기에 따른 변화를 눈으로 읽을 수 있는데 붓질을 짧게 하는 기교로 특

히 물의 운동을 강조했다. 이런 기교는 아르장퇴유에서 이미 익힌 것이다. 그가 베퇴유에 머문 기간에 그린 그림이 무려 300점이나 되는 걸로 봐서 매주 평균 2점씩 그렸음을 알 수 있다. 이 시기의 그림들은 카유보트, 뒤레, 벨리오가 속속 구입했다.

165 모네, <안개 낀 베퇴유>, 1879, 유화, 60×81cm _ 처음으로 안개 속에 형태가 부서진 모습으로 그린 것으로 장차 그릴 비물질화 그림들의 효시가 되는 작품이다.

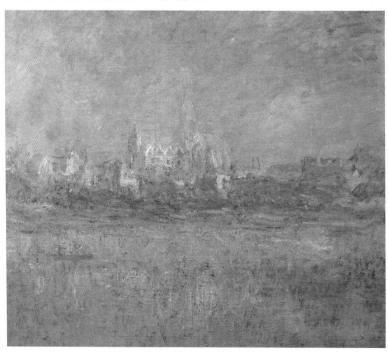

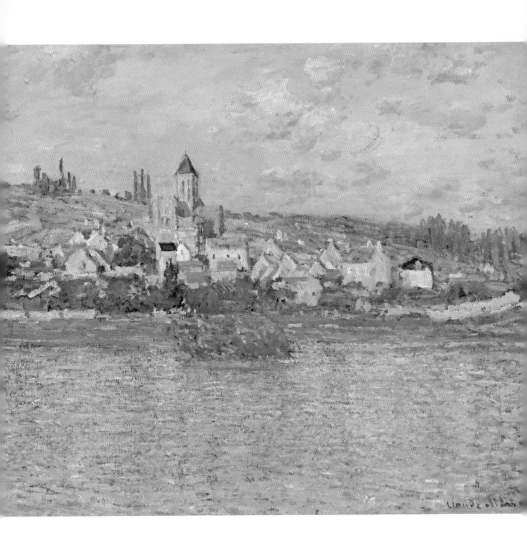

166 모네, <베퇴유>, 1879, 유화 60×81cm _모네의 인생에 중요한 장을 차지하는 베퇴유를 센 강에 비친 아름다운 마을로 묘사했다. 그의 그림에서 물은 빼놓을 수 없는 중요한 요소였다.

〈카미유의 임종〉

미셸을 낳은 후 카미유의 건강은 더욱 나빠졌다. 모네는 친구들에게 편지를 보내 도움을 청했다. 미술품 수집가 에르네스 메에게 보낸 편지는 눈물겹다.

> 아내가 3월 17일에 둘째 아이를 낳았습니다만 돈이 없어 산모와 아이의 병원비조차 감당할 능력이 없습니다 (1878. 3. 30)

모네의 둘째 아들 미셸의 출생 등록 증인이 되어 준 마네가 이번에도 앞장서서 그를 도와주었다. 카미유는 건강이 악화되어 제대로 거동하지도 못했다. 알리스가 사경을 헤매는 카미유를 간호했고 오슈데는 사업의 재기를 위해 주로 파리에서 지냈다. 카미유는 고통으로 몸부림치다 1879년 9월 5일에 서른두 살의 나이로 생을 마감했다. 카미유가 세상을 떠나던 날 모네가 벨리오에게 보낸 편지는 카미유에 대한 애정을 말해준다.

> 가엾은 아내가 오늘 세상을 떠났습니다. … 불쌍한 아이들과 홀로 남은 저 자신을 발견하고 완전히 낙담한 상태입니다. 당신에게 또 하나 부탁드릴 일은 동봉하는 돈으로 일전에 제가 몽 드 피에테(공영 전당포)에 저당 잡힌 메달을 찾아달라는 것입니다. 그 메달은 카미유가 지녔던 것 중에 유일하게 기념될 만한 것이라서 그녀가 떠나기 전에 목에 걸어주고 싶습니다. (1879. 9. 5)

〈카미유의 임종〉[167]은 모네가 카미유의 시신을 그린 것이다. 본능적으로 그린 그림은 습작에 불과했지만 그가 아내의 시신을 그렸다는 소문은 널리 퍼졌다. 모네는 알리스 그리고 아이들과 함께 퇴거당할 처지에 놓이자 풍경화보다 더 비싼 가격에 팔리는 정물화를 그리기 시작했다.[168, 169] 1866년에도 정물화를 그린 적이 있지만 주로 야외로 나가 작업하느라고 소홀히 했다가 카미유가 죽은 후 집에만 있다 보니 다시 그리게 된 것이다. 그는 틈만 나면 해바라기, 달리

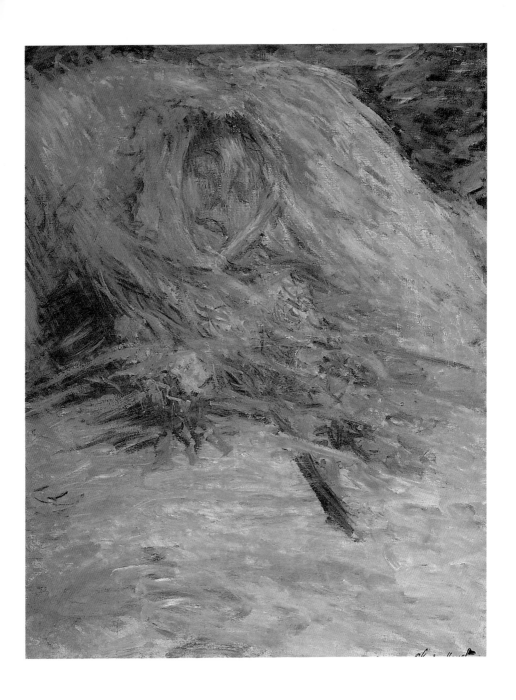

167 모네, <카미유의 임종>, 1879, 유화

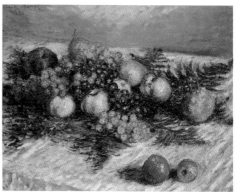

168 모네. <국화>, 1878, 유화

169 모네, <배와 포도>, 1880, 유화 _모네는 1870년 이전에 르누아르와 나란히 꽃을 그린 적이 있었다. 그 후 주로 물을 그리다가 1878년부터 다시 정물에 관심을 가졌다. 하지만 세잔처럼 공간에 대한 관심에서 정물을 모티프로 삼은 것이 아니라 물 다음으로 이차적인 관심을 갖고 그렸다.

아, 글라디올러스, 과꽃, 국화, 튤립 등을 그렸다.

1879년 겨울은 유난히 추웠다. 1880년 1월 모네는 센 강의 정경을 캔버스에 담기 위해 야외로 나갔는데 강 위로 얼음이 둥둥 떠다녔다. 그는 강가의 얼음에 구멍을 내고 이젤을 세운 후 병에 담아 온 뜨거운 물로 언 손을 녹여가며 빛에 따라 변화를 일으키는 강의 모습을 그렸다. 그는 친구들에게 장님이 막 눈을 뜨게 되었을 때 바라볼 수 있는 장면을 그리고 싶다고 말한 적이 있었다. 그는 자신의 시각적 관찰을 신뢰했으며 자신이 관망한 세계가 실제 세계라고 믿었다. 이젤의 위치를 최소한으로 옮기면서 동일한 주제를 보는 시간에 따라서 그리고 보는 각도에 따라서 다르게 나타나는 정경을 대여섯 점 그렸다. 〈부빙, 베퇴유〉170란 제목으로 2점을 그렸는데 강물에 떠내려가는 얼음조각들을 그리기 위해서는 신속한 관망이 요구되었다.

170 모네, <부빙, 베퇴유>, 1880, 유화 _아내를 잃고 처음 맞는 겨울은 모네를 더 춥고 허전하게 했다. 회색이 두드러진 부빙 혹은 해빙의 장면들은 그의 마음을 나타내는 것만 같다. 회색과 흰색으로 망망한 베퇴유에 얼음조각들이 떠 있고 신비한 정숙함이 느껴지는 풍경에 엷은 태양빛이 광채를 낸다.

171 모네, <라바쿠르의 센 강>, 1880, 유화, 100×150cm

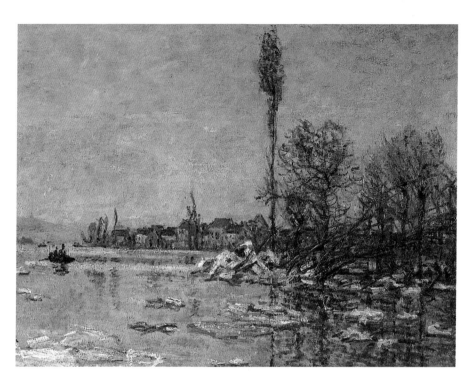

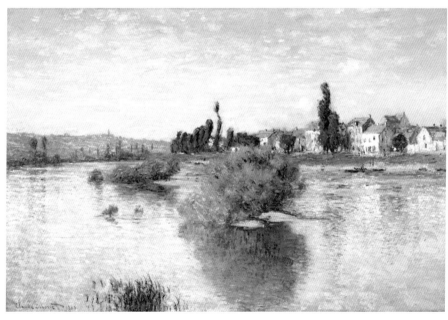

모네는 독립 화가들에게 국전에 출품하지 않겠다고 공언했지만 1880년 국전에 〈얼음덩이〉와 〈라바쿠르의 센 강〉171을 출품하였고 그중 〈라바쿠르의 센 강〉만 받아들여졌다. 1년 전부터 자칭 '독립화가Independent Artists'라고 칭한 무명협동협회 화가들이 제5회 인상주의전을 열었는데 모네는 그들에게 등을 돌리고 국전에 복귀한 것이다. 국전 출품에 대한 비난을 의식한 모네는 뒤레에게 보낸 편지에서 그림을 팔기 위해 어쩔 수 없이 부르주아적인 그림을 그리게 되었다고 변명했다. 에콜 데 보자르의 학장 쉔느비에르는 국전에서 창백한 색조에 영롱한 빛이 있는 모네의 그림을 보고 감동했으며 다른 화가의 그림들은 아주 어둡게 보이더라고 했다. 졸라는 〈라바쿠르의 센 강〉이 경솔한 방법으로 그려졌다고 했지만 1880년 6월 21일 「르 볼테르Le Voltaire」에 발표한 글은 모네에게 용기를 불어넣어 주었다.

십 년 안에 모네의 재능이 제대로 평가될 것이며 호평 속에서 그의 작품들이 전시될 것이다. 그의 작품이 고가에 팔릴 것이며 당대의 큰 인물의 위치를 점하게 될 것이다.

르누아르가 1879년 국전에 출품했고 시슬레와 세잔이 협회를 탈퇴하는 등 무명협동협회는 붕괴의 위기를 맞았다. 국전 폐막 후 모네는 '현대인의 삶' 화랑에서 개인전을 열었다. 이곳은 인상주의 화가들을 후원해온 조르주 샤르팡티에가 1879년에 창간한 잡지 『현대인의 삶La Vie Moderne』의 건물 부속 화랑이다. 모네는 18점을 출품했고 샤르팡티에의 아내가 〈부빙, 베퇴유〉를 1천 5백 프랑에 샀다. 그림을 판 돈으로 모네는 빚을 갚고 새로운 의욕을 가질 수 있었다. 모네는 카탈로그 서문을 써준 뒤레에게 감사의 표시로 그림 1점을 줬다.

모네의 개인전은 작은 화랑들도 좋은 전시회를 열 수 있다는 가능성을 보여주었고 카페에도 이런 가능성이 있음을 깨닫게 되어 전시회의 폭을 넓히는 계기가 되었다. 특히 뒤랑뤼엘과 조르주 프티가 국내외에서 전시회를 통해 미술시장의 영역을 넓히려고 애썼으며 뒤랑뤼엘은 모네의 인생에서 매우 중요한

역할을 하게 되었다. 뒤랑뤼엘의 경쟁자 프티는 센 강을 주제로 그린 모네의 그림을 대거 구입했다. 모네가 국전에 참가한 것도 국전에 당선해서 컬렉터들이 그의 그림에 더욱 투자하게 만들라고 한 프티의 권유 때문이었다. 모네는 프티에게 자신의 작품 2점은 쉽게 국전에 당선될 것이라면서 이해하기가 수월해 부르주아들이 좋아할 만한 것들이라고 응답했다. 그해 8월에는 르아브르에서 열린 화가동지회의 그룹전에 참여했지만 국전 당선작을 포함한 새로운 그림들은 푸대접을 받았다. 샤르팡티에는 이듬해 6월 모네의 개인전을 다시 열어주었다.

이 시기에 모네의 식구와 오슈데의 식구는 한데 얽혀 있었다. 오슈데는 사업상 주로 파리에서 지냈기 때문에 알리스에게 파리로 와서 함께 지내자고 했지만 알리스는 모네의 아이들을 돌봐야 한다는 구실로 모네의 곁을 떠나려 하지 않았다. 모네의 가정에서 알리스의 역할이 커지면서 모네의 생활에도 변화가 생겼다. 그림을 좀 더 팔아서 가정을 경제적으로 안정시켜야 하고 본인의 나이가 이제 마흔이므로 회화에서도 안정을 찾아야 했다.

1880년 여름 모네는 루앙에 있는 형의 별장에서 지내면서 바다 풍경과 가파른 언덕을 그렸고 이듬해 3월에는 페캉으로 가서 여러 점을 더 그렸다. 그림이 팔리기 시작하자 모네는 자식들의 교육을 위해서 좀 더 나은 환경으로 이사하기를 원했다. 졸라에게 쓴 편지에서 "이제 베퇴유를 떠나야 할 것 같아 센 강변에 위치한 멋진 곳을 물색 중인데 푸아시가 어떨까 생각 중입니다"(1881. 5. 24)라고 했고, 그해 12월에 이사했는데 이사 비용은 뒤랑뤼엘이 지불했다. 그는 베퇴유에서 동쪽으로 32km가량 떨어진 푸아시의 생루이 별장으로 이주했는데 알리스가 아이들을 데리고 그를 따라왔다.

뒤랑뤼엘은 1881년 2월부터 모네의 그림을 본격적으로 구입하기 시작했다. 모네는 이제 옛 컬렉터들에게 헐값에 팔지 않고 뒤랑뤼엘에게 팔았다. 경제적으로 넉넉해지자 국전에 참가하지 않았고 인상주의 화가들과도 다시 화해할 수 있게 되었다.

현대 감각을
일깨워주고 떠난 마네

보들레르는 현대적 감각으로 그림의 주제 변화를 관찰하며 우발적인 변화라도 주의 깊게 살펴보라고 화가들에게 권했는데 마네가 그의 충고를 소중하게 받아들였다. 현대적 감각으로 느낄 수 있는 주제를 전통주의와 접목하여 새로운 그림을 그린 사람이 바로 마네였고 그런 시도가 모더니즘의 문을 활짝 열게 했다.

마네의 자연주의 그림

마네는 야외로 나가 풍경을 그리기도 했지만 모네와는 달리 실내에서 모델을 그리는 데 더 익숙해 있었다. 그가 야외로 나가 그리기를 꺼려한 또 다른 이유는 왼쪽 다리에 마비 증상이 나타났기 때문이다. 이 증상을 알게 된 것은 1876년 오슈데 가족과 함께 지낼 때였다. 처음에는 류머티즘인 줄로만 알았는데 당시 사람들은 임질과 관절염을 제대로 구별하지 못했다. 마네의 주치의도 관절염으로 오진했다. 2년 후에는 매독 3기의 증상인 이동성 운동 실조로 인해 마비 증세가 더욱 심해졌고 오른쪽 다리를 굽히지 못할 정도로 악화되었다.

졸라의 소설 『나나Nana』가 출간되기 전 1877년에 마네가 먼저 〈나나〉[172]를 그렸다. 졸라는 1879년 10월부터 「르 볼테르」에 『나나』를 연재하다가 1880년 2월 책으로 출간했다. 졸라와 마네의 관계를 알고 있던 위스망스는 "마네는 졸라가 소설에서 보여주려고 한 여인을 잘 묘사했다"면서 마네의 〈나나〉는 졸라가 『나나』를 쓰는 데 직접적인 도움이 되었다고 했다. 마네는 훗날 소설 『나나』를 읽고 놀라울 정도로 훌륭한 작품이라고 졸라에게 말했다. 졸라는 소설에서 나나를 다음과 같이 묘사했다.

> 속옷을 겨우 걸친 그녀는 아침 내내 서랍장 위에 있는 조그만 거울 앞에 붙박이인 듯 서 있다. … 여전히 아이 같기도 하고 성숙한 여인 같기도 한 자신의 벌거벗은 몸, 그 싱싱한 젊음을 감상하고 있는 것이다.

〈나나〉는 1877년 국전에 낙선했는데 무도회에서 볼 수 있는 여인의 전신상이 진부한 작품으로 보여졌고 그림의 모델이 화류계에서 익히 알려진 배우 앙리에트 오제였으므로 국전 심사위원들로서는 받아들이기가 힘들었다.

마네는 오제를 모델로 〈스케이팅〉[173]도 그렸는데 샹젤리제에 새로 문을 연 스케이트장을 찾은 우아하고 풍만한 여인의 모습을 그린 것이다. 〈나나〉와 〈스케이팅〉 그리고 〈자두〉는 모두 자연주의 주제의 그림들이었다.

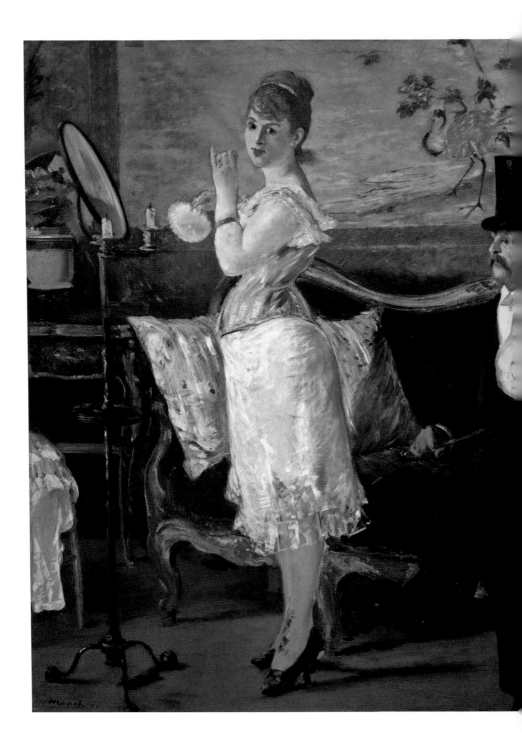

〈나나〉를 그린 후 마네는 앙브루아즈 토마의 오페라에서 햄릿 역을 맡은 가수 포르의 초상을 그렸다. 포르가 한 해 전에 마네에게 초상화를 의뢰했는데 〈나나〉를 그린 후에야 그리기 시작한 것이다. 포르는 오페라가 시작된 1868년부터 햄릿 역할을 맡았으며 한 시즌에 무려 58번이나 무대에서 같은 노래를 불렀고 '바리톤의 왕'이란 찬사를 들었다. 그는 재능 있는 바리톤 가수였는데 1865년에 베르디가 인정해준 데서도 알 수 있다.

　마네는 〈햄릿 역의 포르〉[174]를 1876년 말부터 그리기 시작하면서 어떤 포즈로 그릴 것인가에 대해 의논했다. 포르는 셰익스피어의 주인공 모습으로 그려주기를 원했고 마네는 무대에 선 그의 모습을 그리려고 했다. 마네는 1막 4장에서 슬퍼하는 햄릿 앞에 아버지의 유령이 나타나는 장면을 선택했고 10년 전에 그린 적이 있는 스페인풍의 검은색으로 강렬함을 표현했다. 무대 위에 있는 모습이라서 조명에 의한 명암을 강조한 것이다. 포르가 스무 번이나 그의 화실로 와서 포즈를 취한 데서 그의 초상을 그리기 쉽지 않았음을 짐작할 수 있다. 훗날 포르는 술회했다.

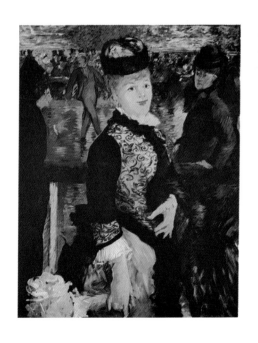

172　마네, <나나>, 1877, 유화, 150×116cm _마네가 이 그림을 장식품, 그림, 부채 등을 파는 카푸친 가의 상점에 진열하자 많은 사람들이 구경하려고 몰려들었다. 부르주아 생활의 이면을 보여주는 장면으로 속옷 차림의 여인이 거울 앞에서 립스틱을 바르고 있다. 신사는 여인의 화장이 끝나기만 기다리며 앉아 있다. 배경에는 일본 벽화에서 볼 수 있는 물가를 거니는 학이 있다. 당시 오렌지 공의 애인이었던 모델 앙리에트 오제는 '시트론(레몬)'으로 불렸다.

173　마네, <스케이팅>, 1877, 유화 _마네가 자주 가던 스케이트장에서 현대인의 생활의 한 장면을 묘사한 것이다. 모델 오제의 정력적이면서 우아한 모습이 잘 묘사되었다.

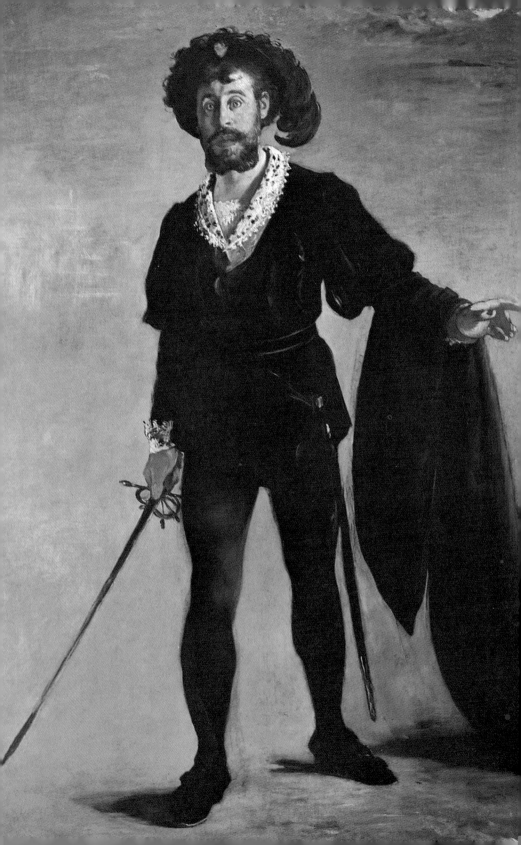

내가 포즈를 취한 것이 스무 차례는 될 것이다. 노래를 부르러 가야 했는데 어디로 가야 할지 알 수 없을 정도였다. … 내가 보니 초상화가 완전히 바뀌어 있었다. 조명이 깜박거리는 신비로운 분위기도 그렇지만 무엇보다 그림의 다리는 내 다리가 아니었다. "이것은 내 다리가 아니잖습니까?" 절반밖에 닮지 않은 나의 초상화를 보고 놀라서 항의하니, 그는 "그게 무슨 상관이오? 당신보다 훨씬 멋진 다리를 가진 인물로 그린 것이 잘못되었단 말이오?"라고 오히려 핀잔했다. 그 후 우리는 몇 차례에 걸쳐서 티격태격하는 서신을 주고받았고 가까운 친구가 되었다.

〈햄릿 역의 포르〉가 1877년 5월 1일 개막된 국전에 소개되었을 때 어느 평론가는 "고집쟁이들의 두목 마네는 가수들의 두목을 그리고 싶어했지만 이 초상화는 그야말로 가소롭다"고 적었고, 풍자화가 샴은 캐리커처에다 "햄릿이 미쳐서 마네에게 자기의 초상을 그리게 했다. … 그래서 올챙이의 초상이 되고 말았다"고 적었다. 또 어떤 평론가는 마네가 포르의 다리를 다른 사람의 것으로 대체했다고 적었다.

마네는 말년에 새 모델을 구했는데 댄서 출신의 메리 로랑이었다. 로랑은 씀씀이가 크고 사치스러웠지만 화가와 작가들을 좋아했으며 말라르메를 특히 좋아했다. 로랑이 기꺼이 모델이 되어주겠다고 하자 마네는 의욕이 생겼다. 로랑의 건강하고 활기찬 매력을 하나씩 드러내는 작업은 흥미 있는 일이었다. 로랑도 마네를 본 순간 그를 좋아했고 두 사람은 연인이 되었다.

1878년 로랑을 모델로 〈가슴을 드러낸 금발〉[175]을 그릴 때는 이미 다리에 통증이 있었던 터라 유채물감을 수채물감 사용하듯 엷게 타서 빠르게 그려냈다. 배경을 몇 차례 동일한 색으로 칠한 것으로 봐서 단번에 그렸음을 짐작할 수 있다. 같은 해 로랑의 누드를 그렸으며 1881년에는 〈가을: 메리 로랑〉[176]이란 제목으로 그녀의 옆모습을 그렸다.

174 마네, 〈햄릿 역의 포르〉, 1877, 유화, 196×130cm

175 마네, <가슴을 드러낸 금발>, 1878년경, 유화, 62.5×51cm _마네는 주로 초상화를 그렸지만 이 그림처럼 모델의 얼굴을 불분명하게 그린 적은 없었다. 모델의 머리카락, 드러난 가슴과 걸쳐진 옷자락에 나타난 붓자국은 표현적이고 전보다 단순한 방법이며 이차원적으로 아주 평편해졌다. 모델은 붉은 양귀비꽃이 달린 밀짚모자를 썼는데 양귀비꽃은 녹색 배경과 대조되어 두드러지게 나타났다. 모델의 피부색이 매우 우아하게 나타났으며 진주 같은 광채가 밝은 녹색의 배경에 잘 조화된다. 마네는 공기와도 같은 가벼운 붓터치를 여기저기 가했다.

176 마네, <가을: 메리 로랑>, 1881, 유화, 73×51cm _마네는 1881년 네 명의 미인들을 소재로 사계절을 그리려고 했다. 그러나 그는 봄과 가을밖에 그리지 못했는데 젊은 여배우 잔 드마르시를 모델로 봄을, 메리 로랑을 모델로 가을을 그렸다. 꽃이 있는 벽지를 배경으로 우뚝 서 있는 메리를 묘사했는데 행복과 풍요의 상징이 되었다.

마네의 마지막 화실

마네가 1878년 7월 생페테르스부르 4번지의 화실을 폐쇄하고 암스테르담 77번지에 새로 얻은 화실이 그의 마지막 화실이었다. 그는 이 화실을 포함하여 생전에 일곱 개의 화실을 전전했다. 가장 중요했던 화실은 몽소 공원 뒤 귀요 가의 화실로 보들레르와 졸라가 드나들었던 곳이다. 그 후에는 생라자르 근처 외로프 지역의 화실, 생페테르스부르에서 51번지와 4번지로 주소를 달리하며 1870년부터 1878년까지 작업했다. 매일 오후에는 말라르메가 화실로 찾아왔다. 마네는 새 화실 내부를 전반적으로 개조하느라고 이듬해 4월이 되어서야 이젤을 놓고 그림을 그릴 수 있게 되었다. 몇 집 건너 70번지는 스웨덴 사람으로 백작 칭호를 가진 역사화가 요한 게오르크 오토가 화실로 사용하고 있었는데 약 10개월 동안 비우게 되어서 새 화실을 단장하는 동안 그곳에 세 들었다. 오토의 화실은 다양한 식물들이 많아 마치 온실과도 같았다. 마네는 피아노와 세우는 커다란 거울, 소파 등을 들여놓았고 그곳에서 〈온실〉[177]과 〈온실에 있는 마네 부인〉[178] 등을 그렸다.

〈온실〉에 등장한 커플은 생토노레 거리에 고급 드레스 가게를 갖고 있던 마네의 친구 줄 기요메 부부였고 부인은 미국인으로 쉬잔의 가까운 친구이기도 했다. 여인은 남편이 옆에 있는 것을 의식하지 않고 혼자 앉아 있는 것처럼 포즈를 취했는데 이런 당당한 모습은 부유층 여인들에게서 발견된다. 〈발코니〉에서도 보았듯이 마네의 그림에 등장하는 인물들은 각각 독자적인 포즈를 취하는 것이 특색이다.

〈온실에 있는 마네 부인〉은 기요메의 아내가 앉았던 그 벤치에 앉은 쉬잔의 모습을 그린 것이다. 쉬잔은 남편의 작업에 방해가 되지 않도록 부득이한 경우가 아니면 화실에 오지 않았지만 〈온실〉을 그릴 때는 친구를 만나기 위해 화실

177 마네, 〈온실〉, 1878-79, 유화, 115×150cm
178 마네, 〈온실에 있는 마네 부인〉, 1879, 유화, 81.5×100cm

에 종종 왔다. 마네의 친구들은 이 그림이 미완성이라고 말했지만 마네는 생생한 붓질을 남긴 채 마치려고 한 듯하다. 기요메 부인의 회색 드레스는 젊은 여성이 입는 스타일로 검은색 리본, 노란색 모자와 장갑, 파라솔이 한껏 멋을 낸 모양새다. 마네는 드레스의 단춧구멍을 비롯하여 세세한 부분까지 정교하게 묘사했다. 반면 쉬잔의 모습은 덜 정교하게 묘사되었는데 나이가 들어서인지 더 이상 매력적으로 나타내려고 하지 않았음을 알 수 있다. 쉬잔의 목 부분과 소매 끝 부분이 대충 스케치되었고 손동작도 기요메 부인에 비하면 구체적으로 묘사되지 않았다. 대충 처리한 손에 결혼반지만이 유독 시선을 끈다.

마네는 1878년 8월부터 로슈슈아르 가와 클리시 광장 사이에 있는 뮤직카페 레이슈쇼팡을 담은 대작을 그리기 시작하면서 이듬해 국전에 출품할 계획을 세웠다. 작품 제목을 〈레이슈쇼팡의 카페 콘서트〉로 하려다가 작품이 완성될 즈음 그림의 왼쪽 부분을 〈카페에서〉[179], 오른쪽 부분을 〈웨이트리스〉[180]라는 제목으로 나누었다. 그림이 복잡해지는 게 싫어서 둘로 나눠 구성을 간결하게 다듬은 것 같다. 이 시기에 카페, 레스토랑, 뮤직카페가 늘어났으며 웨이트리스는 신종 직업이었다. 〈웨이트리스〉는 파리의 밤 모습을 보여주는데 공간

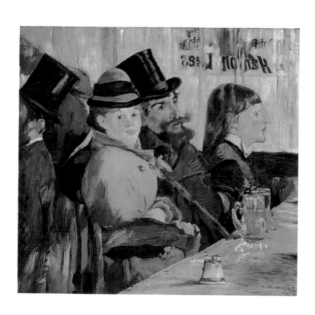

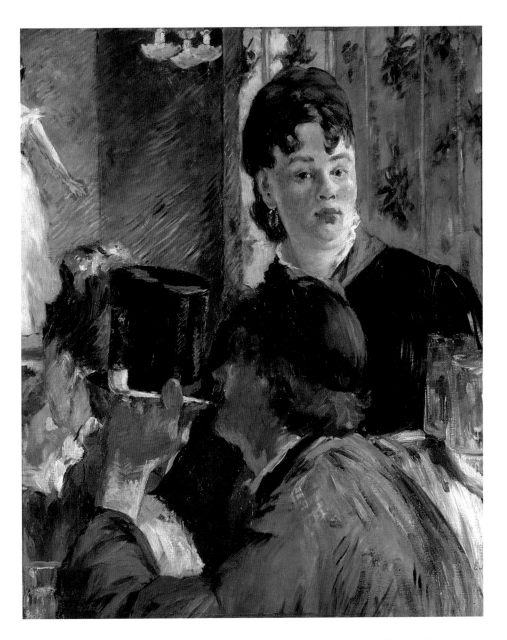

179 마네, <카페에서>, 1878, 유화, 77×83cm _대리석 테이블에 앉아 앞을 바라보는 여인은 엘렌 앙드레이고, 그 옆에 높은 모자를 쓴 남자는 1881년 마네의 제자 에바 곤잘레스와 결혼하게 될 판화가 앙리 게라르다. 그 옆의 처녀는 누군지 알려져 있지 않다.

180 마네, <웨이트리스>, 1879년경, 77.5×65cm

이 없도록 꽉 찬 사람들의 구성은 배경의 오른쪽 수직 무늬로 더욱 협소한 느
낌을 주고 왼쪽 가장자리에 왼팔과 드레스 일부만 보여진 인물로 인해 그곳에
서 공연이 이루어지고 있음을 알 수 있다. 그는 이 그림을 〈카페에서〉와 함께
하나의 대작으로 만들려고 했는데 어떤 이유에서인지 두 개의 별도 그림이 되
게 했다. 하지만 각 그림을 자세히 살펴보면 하나의 주제가 둘로 나눠졌다는
느낌이 들지는 않는다.

　마네는 1878년 자연주의를 주제로 8점의 유화를 그렸으며 카바레나 카페에
서 많은 스케치를 그렸다. 샹젤리제의 나무 아래서 열린 콘서트 장면을 그린
〈카페 콘서트의 가수〉[181]는 어두운 색으로 오케스트라와 많은 관객을 묘사했
으며 가수의 밝은색 피부, 흰 장갑, 푸른 빛의 드레스와 대조되게 했다.

181　마네, 〈카페 콘서트의 가수〉, 1878-79년경, 유화, 73×92cm

나의 우상 벨라스케스처럼

〈팔레트를 든 자화상〉[183]은 마네가 어떻게 그렸는가를 보여줄 뿐만 아니라 그가 누구인가를 보여준다. 이 시기에 그의 자화상을 보면 얼굴이 수척해보이고 몸이 마른 상태다. 그는 무슨 영문인지 쉬잔을 그리던 캔버스 위에 자신의 모습을 그렸다. 이 그림은 그가 좋아한 벨라스케스의 〈라스 메니나스〉[182]에 묘사된 화가의 자화상을 상기시킨다. 마네는 왼손잡이라서 벨라스케스의 모습과는 달리 붓과 팔레트가 각각 다른 손에 들려 있다. 자신의 우상 벨라스케스를 흉내내면서 그처럼 그릴 만반의 준비를 갖춘 모습이다.

마네는 인물을 그리는 데 유의할 점은 가장 어두운 부분과 가장 밝은 부분을 찾는 것이며 나머지는 자연스럽게 드러나기 마련이라고 했다. 그러나 그가 그린 초상화에 모든 모델이 만족한 건 아니었다. 정치가로 유명해지기 전인 서른여덟 살의 클레망소를 그린 〈조르주 클레망소의 초상〉[184]은 어떤 공격이나 반

182 벨라스케스, 〈라스 메니나스〉, 1656, 유화, 318×276cm _이 그림은 고야에게도 많은 영향을 주었다.
182 벨라스케스, 〈라스 메니나스〉 부분

격에도 대처하려는 의지가 강한 남자로 보인다. 간결한 필법으로 그의 이런 정수만을 묘사했지만 정작 클레망소는 불평했다.

마네가 그린 내 초상화 말입니까? 마음에 안 듭니다. 가지고 있지도 않지만 그럴 필요도 없다고 생각합니다. 아마 루브르에 있을 겁니다. 왜 그곳에 있는지는 모르겠지만.

클레망소와 로슈포르를 마네에게 소개한 사람은 프루스트[185]였는데 두 사람 모두 마네가 그린 자신들의 초상화를 마음에 들어 하지 않았다. 프루스트는 마네의 30년 지기 친구로 감베타 새 내각에서 문화부 장관으로 발탁되었다.

183 마네, <팔레트를 든 자화상>, 1879, 유화, 93×70cm
184 마네, <조르주 클레망소의 초상>, 1879, 유화, 94.5×74cm _프랑스 정부가 <올랭피아>를 구입할 때 클레망소의 노력이 적지 않았다.
185 마네, <앙토냉 프루스트의 초상>, 1880, 유화, 129.5×95.9cm

마비 증세

마네 부부는 파리 근교 벨뷔에 있는 에밀리 앙브르[186]의 별장에 묵었다. 마네의
그림을 좋아하는 앙브르는 자신의 별장을 빌려주면서 그곳에 머물기를 권했
다. 한때 네덜란드 왕의 애인이었던 앙브르는 카르멘으로 분장한 자신의 모습
을 그려달라고 했다. 마네가 에바 곤잘레스에게 보낸 편지에 "난 다시 작업을
시작했소. 이 지역의 프리 마돈나 에밀리 앙브르의 초상을 그리고 있소. 우리
는 10월 말까지 이곳에 묵으려고 하오"(1879. 9.)라고 적었다. 마네는 1879년에
그리기 시작하여 이듬해에 완성했는데 치료를 받느라고 오래 걸렸다.

　마네는 1879년 10월에 파리로 돌아왔지만 다시 건강이 나빠져 계단을 걸을
수 없을 정도였다. 이듬해에는 의사의 권유로 벨뷔에 있는 병원과 온천장에서
다리 치료를 위해 6개월 동안 수치료를 받았다. 그때 레옹도 동행했는데 스물
여덟 살의 레옹은 주식회사에 근무하고 있었다. 마네는 하루 세 번 온천욕을
하고 4-5시간씩 마사지 치료를 받았다. 의사는 오래 걷지 말 것을 권했다. 마
네는 이 시기에 친구들에게 보낸 편
지에서 무료함을 토로하면서 어서 파
리로 돌아가고 싶다고 했다.

　'좋은 전망'이란 뜻의 벨뷔는 말
그대로 나무와 꽃이 아름다운 곳이
었다. 〈벨뷔에서의 마네 부인〉[187]은
정원에 앉아 있는 아내를 모자에 눈
이 가려진 모습으로 그린 것이고 〈산
책〉[188]은 미망인 감비를 그린 것이다.
여인의 뒤로는 모래가 깔린 길이 보

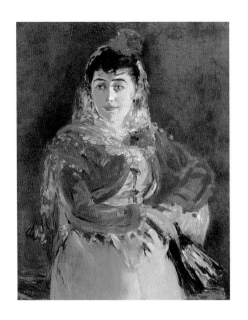

186　마네, <카르멘으로 분장한 에밀리 앙브르의 초
상>, 1879-80, 유화, 91.5×73.5cm

230

이고 그녀가 서 있는 푸른 잎이 무성한 길은 산책하기에 좋아 보인다. 주위의 푸른색으로 여인이 두드러져 보이지는 않지만 자세히 관찰하면 젊은 여인의 세련된 아름다움을 발견할 수 있다. 여인은 모자를 라일락 꽃으로 장식했으며 최신 유행 의상을 입은 여인을 보기 좋아한 마네에게 감비의 모습은 파리의 여인과 마찬가지로 세련되어 보였다. 마네는 부드러운 붓놀림으로 여인의 눈에서 지성을 발견할 수 있도록 했으며, 갸름하고 돌출된 턱과 이목구비를 적절하게 묘사했다. 르누아르도 십 년 전에 〈산책〉[189]을

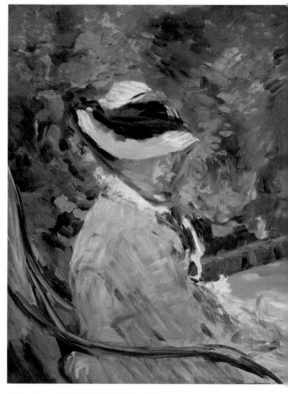

187 마네, <벨뷔에서의 마네 부인>, 1880

그렸다. 동일한 주제지만 마네는 싱그러운 자연 속에서 생각에 잠긴 여인의 모습을 그렸다면 르누아르는 연인들의 즐거운 한때를 그렸다. 마네가 바라본 인생은 늘 솔직했다. 르누아르는 주제를 이상화했는데 즐겨 사용한 영롱한 색채로 인해 실제 모습이라기보다는 미화시킨 것으로 보인다.

그해 11월 초 파리로 돌아온 마네는 게르부아로 가서 친구들을 만났다. 게르부아는 그에게 많은 추억을 회상하게 하는 곳이었다. 〈카페의 실내〉[190]는 이때 그린 그림이다. 육체적 고통 때문에 오래 선 채 그림을 그릴 수 없었으므로 짧은 시간 내에 그릴 수 있는 것들만 그렸고 물감이 마르는 데 시간이 걸리는 유화로 그림을 마칠 수 없을 때는 파스텔을 혼용하여 서둘러 완성시켰다. 이 그림은 파스텔이 두드러지게 사용된 그림으로 기법과 내용면에서 드가의 〈카

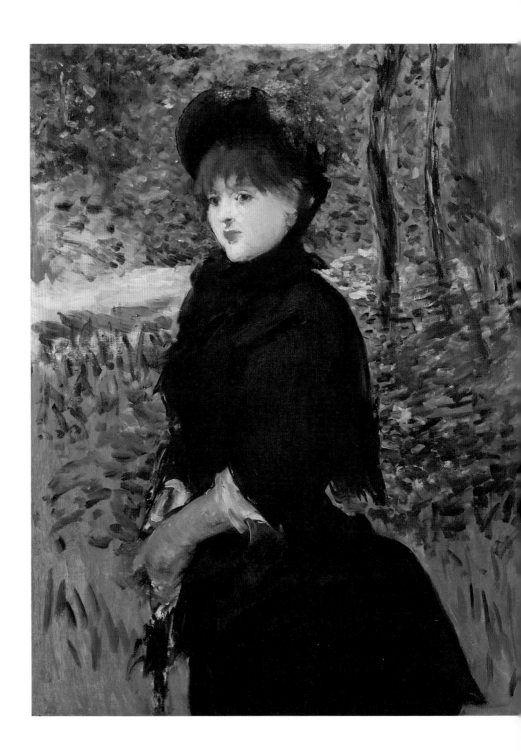

페 앞에 있는 여인들〉[191]과 비교되는 작품이다. 드가의 파스텔 기교는 매우 뛰어나서 그 자체가 한 점의 파스텔화로 손색이 없는 데 반해 마네의 파스텔화는 서둘러 마치려고 했음을 여실히 보여준다.

마네가 파스텔을 사용해서 그린 그림은 모두 89점인데 그중 70점이 여인의 초상화로 1879년부터 1883년 사망하기 전까지 그린 것들이다. 그에게 모델이 되어준 아름다운 여인들은 졸라 부인, 프루스트의 애인 로지타 마우리, 백작부인 루이즈 발테스, 이르마 브루너, 기요메 부인, 에밀리 앙브르, 잔 드마르시, 유명 인사의 딸 쉬제트 르메르, 이자벨 르모니에 등이었다. 마네는 모델들에게 "말하세요, 웃으세요, 움직이세요, 당신이 자연스러울 때만 당신의 모습이 실제처럼 나타나게 됩니다"라고 주문했다.

마네와 바티뇰 그룹 화가들이 샤르팡티에의 '현대인의 삶'에서 전시회를 열었고 이런 와중에 샤르팡티에의 처제 이자벨 르모니에를 만났다. 마네는 르모니에의 초상을 연속적으로 그렸고 짧은 편지에 그녀를 묘사한 유머스러운 스케치와 복숭아, 자두, 깃발 등을 그려 넣었다. 그녀는 파리의 유명한 보석상의 딸로 아버지는 카르티에만큼이나 유명했다. 미혼인 르모니에는 마네에게 관심이 많았고 그의 화실에 즐겨 갔다. 마네는 1879년에 그녀의 초상을 6점이나 그렸고, 그녀의 언니와 아이들도 르누아르의 모델이 되었다.

이 시기에 마네는 갑작스러운 고통이 엄습하면서 정신을 잃고 길에서 쓰러지기도 했다. 프루스트는 1879년에 마네가 건강했다고 적었지만 마네가 치료를 받고 있다는

188 마네, 〈산책〉, 1880년경, 유화, 93×70cm _싱싱한 풀과 여인의 검은 실루엣을 대조시켜서 나무 그늘의 서늘함과 여인의 향기가 한데 어우러지게 했다. 마네의 화실에 보관되어 있던 이 그림은 그가 죽은 후 1884년 경매에서 가수 장바티스트 포르에게 1,500프랑에 판매되었다.

189 르누아르, 〈산책〉, 1870, 유화, 81.3×65cm

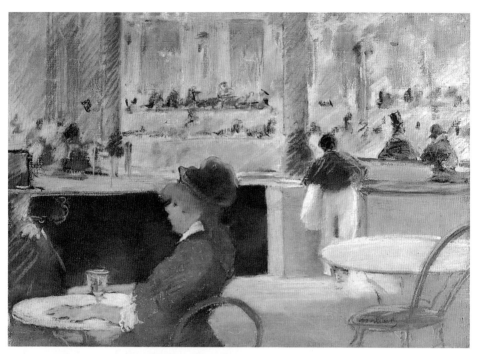

190 마네, <카페의 실내>, 1880년경, 리넨에 유채와 파스텔, 32×45cm _그림의 배경이 2년 후에 그릴 걸작 <폴리 베르제르 술집>[199]을 상기하게 한다.

191 드가, <카페 앞에 있는 여인들>, 1877, 종이에 파스텔, 40.95×59cm

192 마네, <흰 리본을 맨 이자벨 르모니에>, 1879, 유화, 86.5×63.5cm

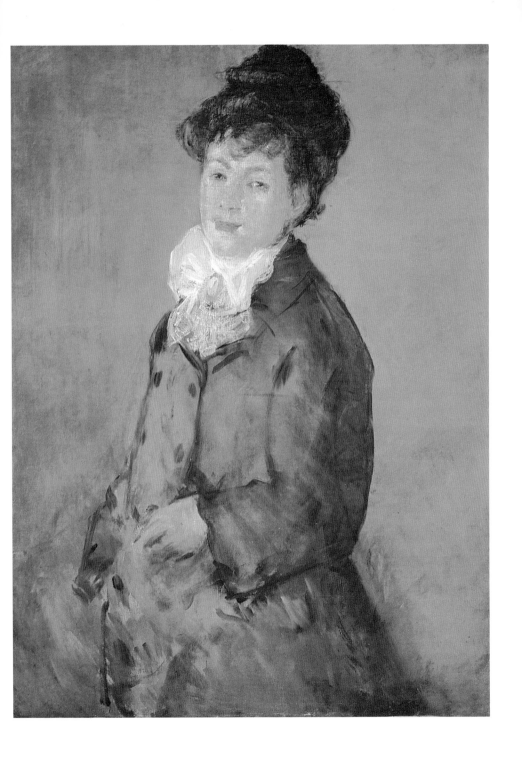

193 마네, <수정 화병의 클레마티스>, 1881년경, 유화, 56×35.5cm
194 마네, <화병의 장미와 튤립>, 1882년경, 유화

사실을 알지 못했던 것 같다.

　마네는 병마와 싸우는 동안 대작을 그리는 대신 꽃이나 과일 주변의 정물들을 즐겨 그렸다. 마네는 화병에 꽂힌 꽃들을 주제로 여러 점 그렸는데 <수정 화병의 클레마티스>[193]와 <화병의 장미와 튤립>[194]이 맨 처음 그려진 것으로 알려졌다. 그는 라일락, 장미, 카네이션을 특히 좋아했다. 메리 로랑이 꽃을 가지고 마네의 화실에 자주 방문했다. 마네의 친구는 그의 정물화에 관해 말했다.

　그의 장미나 라일락은 한번 그려지면 불멸의 작품이 되었다. 삽시간에 그린 것이 영원한 것으로 변했다. 이 꽃들의 신선함을 보라. 너무도 완벽하고 탐스러워 그림이 아직도 젖어 있는 듯하다.

마네의 병은 더욱 심해지고 통증도 이어졌다. 그는 앉아서 그릴 수 있는 작업을 선호했고 정물화를 주로 그리게 되었다. 1864년 여름 불로뉴에서 〈뱀장어와 붉은 숭어가 있는 정물〉[195]을 그린 적이 있는 그는 1880년에 햄을 주제로 그리기도 했다.[196]

1881년 국전에 마네는 〈사자 사냥꾼 페트뤼제〉[197]를 소개했다. 모험가이자 수렵가이며 한때 화가였던 페트뤼제의 초상이다. 그해 국전은 1등은 없고 9명의 화가에게 2등 메달을 수여했는데 마네도 포함되어 있었다. 그해의 심사위원은 모두 90명으로 국전에 당선된 적이 있는 예술가들에게 선출된 사람들이었다. 아카데미 데 보자르나 에콜 데 보자르, 정부의 영향이 완전히 배제된 가운데 예술가들의 자율적인 선택에 의해 심사위원들이 선출된 것이다. 이 작품이 출품되자 평론가들의 비판이 있었지만 그는 이제 심사를 받지 않고 국전에 출품할 자격을 얻었다. 하지만 그의 생애는 거의 다해 가고 있었으므로 심사 없이 출품할 수 있는 기회는 1882년 국전뿐이었다. 마네의 나이 마흔아홉 살 때의 일이다.

그해 마네는 치료를 중단했다. 별로 효과가 없다고 생각했기 때문이다. 1881년 여름에는 목재상 마르셀 번스타인이 베르사유에 있는 정원이 딸린 별

195 마네, 〈뱀장어와 붉은 숭어가 있는 정물〉, 1864, 유화, 38×46cm
196 마네, 〈햄〉, 1880년경, 유화, 32×42cm _마네는 평범한 오브제를 평범하게 그렸는데 아마 세계를 있는 그대로 받아들이려는 태도를 취한 것 같다. 이런 태도라면 모든 것이 그에게는 모티프가 되는 것이다.

장을 빌려주었고 마네는 어머니와 쉬잔과 함께 6월 말에 그곳으로 가서 지냈다. 레옹은 일요일이면 그들을 방문했는데 이제 그는 은행 브로커가 되어 제법 큰 사무실을 갖고 있었다. 마네는 그곳에서 한 달 반을 지내면서 앙드레 르 노트르가 루이 14세를 위해 만든 공원에도 가고 그림도 여러 점 그렸다.

그가 그린 〈베르사유의 예술가 정원〉[198]은 문을 열고 나오면 작은 통로 끝에 있는 것으로 그림에 보이는 벤치에 앉아서 쉬곤 했다. 그는 이 정원이 자기가 그린 정원들 중 가장 추한 정원이라고 했지만 인상주의 작품들 중 걸작으로 꼽을 만하다.

197 마네, <사자 사냥꾼 페트뤼제>, 1880-81, 유화, 150×170cm _페트뤼제의 포즈는 마네의 화실에서 취한 것이다. 배경은 파리의 베드류이제의 집 정원이어서 맹수 사냥의 무대라고 하기에는 박력이 떨어진다.

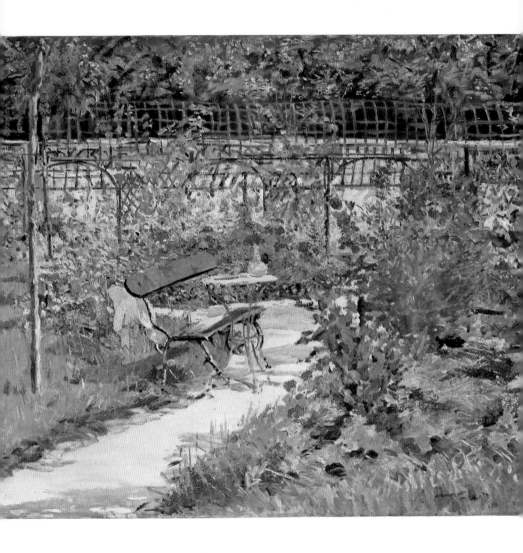

198 마네, <베르사유의 예술가 정원>, 1881, 유화, 55.1×80.5cm _격자무늬의 높은 울타리 안에 있는 벤치에 마네가 남겨둔 노란색 옷이 있어 그의 부재를 시사하며 그의 감성이 느껴진다. 당시 마네의 신체적, 정신적 고통에도 불구하고 매력적인 여름의 한 장면처럼 보인다. 많은 인상주의 화가들이 정원을 그렸지만 마네의 이 정원에는 사람 냄새가 물씬 풍긴다.

파리의 명물 폴리 베르제르 술집

마네는 10월 초에 파리로 돌아갔다. 육체적 고통은 여전했지만 정신적으로는 안정된 상태였다. 공기 좋은 시골이 그에게 신체적으로 낫겠지만 파리의 공기가 그에게 활력을 불어넣어 주었다. 친구들을 만나고 방문객들을 맞이하고 아름다운 여인과 대화하는 것이 그에게는 더 활력이 되었다. 발목이 뒤틀리고 근육통이 있고 보행이 어려워 지팡이를 짚고 다녀야 했지만 그는 카페에도 가고 카바레에도 갔다.

마네가 카페의 장면을 마지막으로 그린 대작 〈폴리 베르제르 술집〉[199]은 그의 대표작 가운데 하나로 꼽힌다. 폴리 베르제르 술집은 카페, 카바레, 서커스 공연장이었으며 입장하는 데 2프랑만 내면 되었다. 1869년에 영업을 시작하여 부르주아들의 매춘 또는 불륜 커플이 만나던 장소로 알려진 이곳은 상점 점원, 가수, 배우, 댄서, 한량에서 예술가, 작가, 사업가, 은행가까지 다양한 류의 사람들이 출입했으며 매춘하는 창녀들의 연령도 다양했다. 각종 술이 진열되어 있는 내부에는 밝은 등이 켜져 있었고 사람들의 떠드는 소리가 요란했으며 담배 연기가 가득했다. 마네는 그 명소에서 몇 시간씩 앉아 스케치하곤 했다.

하루는 마네가 웨이트리스 쉬종에게 유니폼을 입은 채 화실로 와서 포즈를 취해줄 것을 청하자 그녀는 선뜻 응했다. 그녀는 가슴 부분이 사각으로 파진 기다란 드레스에 꼭 끼는 벨벳 조끼를 걸치고 마네의 화실로 왔다. 마네는 대리석으로 카운터를 만들고 거기에 서서 포즈를 취하게 했다. 마네는 술집의 세 카운터 가운데 하나를 주제로 선택했다. 꽃과 술병들은 마네에 의해 연출되었다. 마네는 그녀가 웨이트리스에게 어울리는 화장을 하게 했으며 적당한 헤어스타일과 액세서리를 하게 해서 중산층이나 노동자 출신으로 보이지 않도록 세심하게 배려했다. 쉬종의 가슴에 작은 꽃다발을 달게 하고 관람자를 무뚝뚝한 표정으로 바라보게 했다. 그녀의 멍한 시선과 꽃다발이 심한 대조를 이룬다. 두 송이 장미가 유리잔에 담겨 있는데 장미는 고대에 비너스에게 헌화한 꽃이라서 술집의 웨이트리스를 현대판 비너스에 비유한 듯한 인상을 준다. 흰

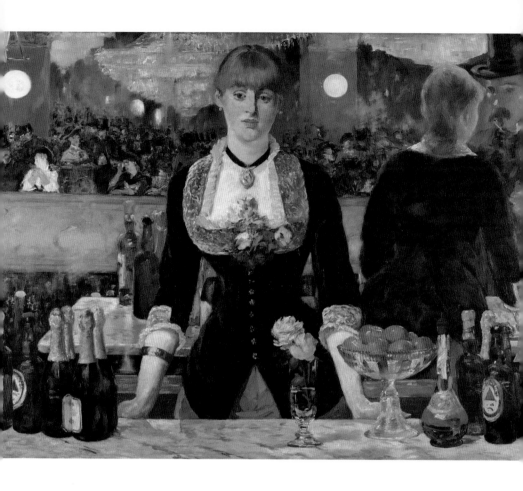

199 마네, <폴리 베르제르 술집>, 1882, 유화, 97×130cm _마네가 국전에 출품한 마지막 작품이다. 웨이트리스의 뒤 거울에 술집 내부가 비쳐 많은 사람이 즐겨 찾는 곳임을 알 수 있다. 모자를 쓴 남자가 거울에 비친 웨이트리스와 마주하는 장면이 매우 인상적이다. 화려한 파리의 세계, 불빛 아래 서성이는 남녀, 실재감을 느끼게 하는 술병과 과일의 대비 등이 마네의 회화가 절정에 이르렀음을 보여준다. 거울 속 웨이트리스의 뒷모습과 오른편 남자의 앞모습이 원근법적으로 일치하지 않지만 마네는 이런 모순을 개의치 않았고, 회화적 구성을 위해 자유롭게 그렸다.

199 마네, <폴리 베르제르 술집> 부분들

장미는 순결을, 분홍 장미는 신성한 사랑을 상징하며 꽃병은 순결을 상징하는 전통이 있다.

올랭피아의 차세대라 할 수 있는 금발의 쉬종 뒤에 거울이 사용된 것도 놀라운 일이지만 그림이 관람자의 인식에 혼돈을 주는 이유는 그림 오른편에 나타난 쉬종의 뒷모습과 모자를 쓴 남자의 모습 때문이다. 거울이 쉬종의 등 뒤에 가로로 길게 부착되어 있으므로 거울에 반사된 모습을 통해 관람자는 카페 내부의 장면을 볼 수 있지만 병렬된 그녀의 뒷모습은 거울에 반사된 모습이라고 볼 수도 없다. 그렇다면 오른편의 뒷모습은 또 다른 여인의 모습이란 말인가! 그러나 그림의 구성상 뒷모습은 또 다른 여인의 모습이라고 할 수 없다. 게다가 모자를 쓴 남자는 실재하는 모습이라기보다는 거울에 반사된 모습처럼 보이는데 두 사람의 위치를 설명해줄 만한 거울이 그곳에는 없다. 우리의 인식으로는 이 그림을 이해할 수 없다. 이렇게 마네는 불가해한 장면을 연출하면서 우리의 인식 세계에서는 불가능하지만 회화에서는 이 같은 세계가 가능하다는 것을 역설하려는 것 같다.

이 그림은 마네가 살던 당대 파리의 삶을 기념비적으로 그렸다는 의의를 지닌다. 그는 여기에 모든 기교와 폭넓은 주제 그리고 마지막 열정을 불어넣었다. 그림 속 모자를 쓴 남자는 앙리 뒤프레이고. 거울에 반사된 테이블에는 마네의 친구들이 앉아 있다. 그림 왼쪽 끝에 모자를 쓴 남자는 화가 가스통 라투셰이고 그 옆에 흰옷을 입은 여인 메리 로랑과 잔 드마르시의 모습도 보인다. 이 그림이 1882년 국전에 소개되었을 때 사람들은 어리둥절할 수밖에 없었는데 도저히 인식될 수 없는 세계가 실재처럼 나타났기 때문이다. 마네의 인생에 대한 직접적인 관찰과 기념비적 해석은 관람자들에게 신선한 충격을 주었다.

현대 감각을 일깨워주고 떠난 마네

1882년 여름 마네는 거의 그림을 그리지 못했다. 복숭아, 딸기, 자두 등의 과일을 그리거나 탁자에 몸을 기대고 반쯤 누운 자세로 화병에 꽂힌 장미를 그렸고, 고양이 지지를 안고 있는 쉬잔을 스케치하기도 했다.[200] 10월에는 그려 놓은 그림도 없고 새로운 그림에 대한 아이디어와 열정도 남아 있지 않아 1883년 국전은 포기하려고 마음먹었다.

마네는 친구들에게 1884년 국전에 출품할 훌륭한 아이디어를 갖고 있다고 말했다. 친구들은 그가 할 수 있다고 믿었다. 그러나 1883년 3월 25일 화실에서 쓰러진 마네는 아파트로 옮겨져 12일 동안 누워 있었다. 4월 6일에는 침대에서 일어날 수 없을 정도로 몸이 완전히 마비되고 열이 났으며 4월 14일에는 왼쪽 다리가 검게 썩어갔다. 그는 침대에 누운 채 몸을 움직이지도 못하고 고열에 시달리다 4월 20일에 수술을 받았지만 계속해서 고열에 시달렸다. 주치의는 마네를 찾아오는 방문객의 수를 줄였는데 말라르메와 나다르 그리고 몇몇 사람만이 그를 방문했다.

그리고 4월 30일 오후 7시 마네는 고통 속에 세상을 떠났다. 화가로서의 그의 생애는 스무 해 남짓 되었다. 마네에게 빚을 가장 많이 진 사람은 모네였다.

시인 보들레르는 현대적 감각으로 그림의 주제가 어떻게 변하는지를 관찰하며 우발적인 변화라도 주의 깊게 살펴보라고 화가들에게 권했는데 마네가 그의 충고를 소중하게 받아들였다. 현대적 감각으로 느낄 수 있는 주제를 전통주의와 접목하여 새로운 그림을 그린 사람이 바로 마네였고 그런 시도가 모더니즘의 문을 활짝 열게 했다. 마네가 타계한 이듬해 친구이자 평론가 에드몽 바지르는 『마네』를 출간했다. 그의 그림들이 1886년 4월과 5월에 뉴욕에서 소개되었다.

200 마네, <고양이를 안고 있는 여인: 마네 부인>, 1882, 유화, 92×73cm

같은 장소
다른 시간

모네는 인내심이 많은 화가였으므로 자신이 바라는 그림이 그려
지지 않을 때는 같은 시각 같은 곳에서 그리고 또 그렸다. 벨일
섬의 절경은 수십 점 그렸다. 이것들은 연작이 아니라 장소와 일
기에 따라 다르게 나타난 풍경화다. '진정한 바다의 장면을 담기
위해' 매 순간 같은 곳에서 같은 주제를 여러 번 그린 것이다.

노르망디의 해안 푸르빌

1881년 12월 푸아시로 이사한 모네는 알리스와 새로 꾸민 가정에서 행복을 찾을 수 있었다. 하지만 그는 이내 이사한 걸 후회했는데 아무런 영감이 생기지 않았기 때문이다. 그는 "이 초라한 푸아시가 싫다"고 불만을 털어놓았고 1882년 5월 27일 뒤랑뤼엘에게 이곳의 전원은 아무런 도움이 되지 못한다고 편지했다.

모네는 2월부터 주로 노르망디 해안에서 작업했으며 그것들을 집에 와서 완성시켰다. 그는 디에프를 근거지로 반경을 넓혔는데 푸르빌이 호텔 숙박료가 싸다는 걸 알고는 그곳에 묵으면서 그림에만 전념했다. 푸르빌의 바다와 해변 풍경이 그의 캔버스에 아름답게 담겼으며 특히 바랑주빌의 강 언덕과 그 위의 집과 교회가 아름다운 장면으로 나타났다. 그해 여름에는 가족들을 이곳으로 데려왔는데 알리스가 무료하지 않도록 밖으로 나가는 걸 자제하고 근처의 강 언덕과 들을 주로 그렸다. 모네는 인내심이 많은 화가였으므로 자신이 바라는 그림이 그려지지 않을 때는 같은 시각에 같은 장소에서 그리고 또 그렸다. 르누아르가 이 점을 높이 평가했다.

1882년 뤼니옹 제네랄 은행이 파산하면서 뒤랑뤼엘이 경제적으로 큰 타격을 입었는데 은행에서 빌린 돈을 속히 갚아야 했기 때문이다. 그리고 모네의 주고객이던 뒤랑뤼엘의 경제적 어려움은 모네에게 직접적인 타격을 주었다.

모네는 인상주의 예술가들의 제7회 전시회 앙데팡당전에 적극 참여하기로 하고 35점이나 출품했다. 1882년 3월에 열린 이 전시회에는 드가가 불참했고 르누아르, 피사로, 시슬레, 베르트, 카유보트 등이 참여했다. 제6회 전시회를 두고 혹평했던 위스망스와 같은 일부 저널리스트들은 이번에도 인상주의 화가들의 화풍과 극도로 독자적인 모네의 화풍을 모두 비난했지만 바다를 주제로 한 그의 풍경화는 호평했다.

뒤랑뤼엘은 경제적으로 넉넉하지 않지만 10월에 모네가 푸르빌에서 그린 그림 20점을 사주었다. 모네가 작품을 팔 때마다 장부에 가격과 구입자의 이

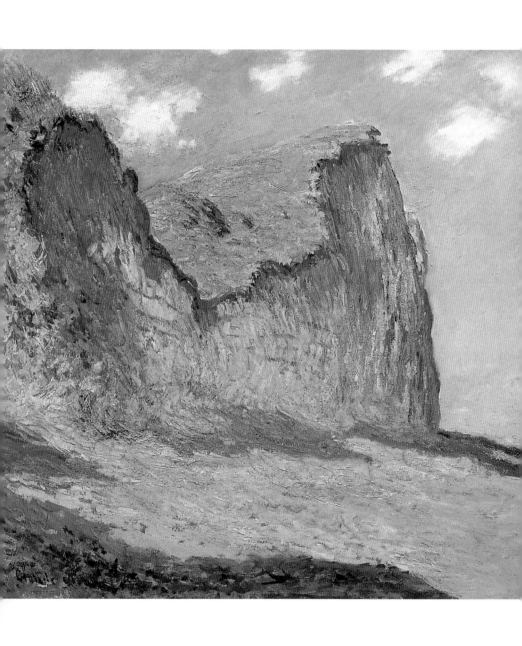

201 모네, <푸르빌 근처의 벼랑>, 1882, 유화, 60×81cm

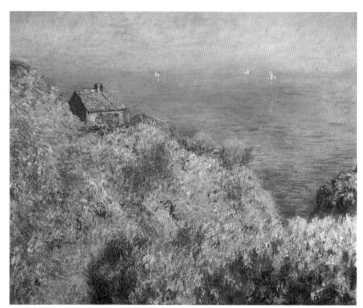

202 모네, <바랑주빌의 오두막집 세관>, 1882, 유화, 60×78cm

203 벼랑에서 본 바랑주빌, 우편엽서 _모네는 옛 세관을 1882년과 1896-97년에 그렸다.

204 모네, <바랑주빌의 교회, 석양>, 1882, 유화, 65×81cm

205 모네, <만포르트, 에트르타>, 1886, 유화, 81×65cm

206 에트르타의 절경, 사진 _두 사람의 모습을 통해 암석의 크기를 가늠할 수 있다.

름을 적어 두었기 때문에 누가 언제 몇 점을 구입했는지 알 수 있다. 뒤랑뤼엘은 이듬해 3월 파리에 마련한 자신의 화랑에서 모네의 그림 56점을 소개했다. 작품이 잘 팔리지 않자 모네는 전시 준비가 미흡했기 때문이라고 오히려 뒤랑뤼엘을 책망했다. 뒤랑뤼엘은 르누아르, 피사로, 시슬레를 위한 전시회도 열었지만 결과는 마찬가지로 좋지 못했다.

모네는 푸아시에서는 도저히 그림을 그릴 수 없어 1883년 2월 에트르타로 갔다. 쿠르베와 부댕이 그랬던 것처럼 모네도 다몽항·이몽항·아발항의 기암석을 그렸으며 에귀유의 뾰족한 바위들도 그렸다. 모네는 1868-69년에도 이곳에 와서 바다와 어우러진 가파른 절벽과 동굴들을 그렸다.

지베르니에 정착

지베르니는 파리 서북쪽으로 80km 떨어진, 엡트 강과 센 강이 합류하는 곳에 위치한 센 강둑의 조그만 동네였다. 지베르니에서 5km 떨어진 곳에 이웃 동네 베르농이 있고 그곳에 기차역이 있어 파리로 갈 수 있다.

푸아시의 집은 1883년 겨울에 계약이 만료될 예정이었다. 그는 절경을 찾아 다니다가 지베르니에 이르렀고 4월에 그곳으로 이사했다. 이때부터는 더 이상 옮겨다니지 않고 이곳에 뿌리를 내려 화려한 전성시대를 구가할 〈수련〉의 무대를 준비하게 된다.

모네는 센 강가에 조그만 창고를 지어 이젤을 장착한 보트와 캔버스를 보관했다. 센 강과 강 중앙에 있는 작은 섬들, 그리고 강 건너 수평선이 보이는 풍경들을 주로 그렸으며 보트를 타고 강 건너편으로 가거나 베르농까지 내려가서 그리곤 했다. 르누아르가 새로운 주제를 찾아 그곳으로 모네를 자주 방문했다.

12월 중순에는 르누아르와 함께 처음으로 지중해 해안으로 향했는데 그곳을 다녀온 르누아르가 함께 가자고 권했기 때문이다. 두 사람은 2주 예정으로 마르세유에서 출발해 몬테카를로를 경유한 뒤 제노바로 가기로 하고 도중에 엑상프로방스의 레스타크에 들러 작업에 몰두하고 있는 세잔을 방문하기로 했다. 세잔은 번번이 국전에 낙선하자 레스타크로 내려와 인상주의 이후의 회화를 조용히 모색하고 있었다. 이때 그린 〈레스타크와 샤토의 경관〉[207]은 훗날 조르주 브라크에게 발견되어 입체주의의 기원이 되는 그림으로 인정받게 되었다. 세잔은 피사로에게서 수학했고 인상주의전에 참여한 적이 있어 두 사람과는 서로 잘 알고 있었다.

1883년 12월 르누아르와의 지중해 여행을 마친 모네는 이듬해 1월 혼자 석달 동안 지중해를 여행하기로 하고 보르디게라에 들렀다. 그곳에서 프란시스코 모레노를 알게 되었는데 모레노는 커다란 별장을 갖고 있었다. 모네는 모레노의 별장에 기거하면서 야자수가 우거지고 레몬과 올리브 나무, 알 수 없는 꽃들이 만개한 그곳 풍경을 캔버스에 담았다.[208, 209]

207 세잔, <레스타크와 샤토의 경관>, 1883-85, 유화, 71×57.7cm _이 시기에 세잔은 집과 바위를 각지게 묘사하면서 각 면의 색을 약간 달리했는데 장차 그가 추구할 입체주의의 기미가 엿보인다.
208 모네, <보르디게라>, 1884, 유화, 73×92cm
209 모네, <보르디게라>, 1884, 유화

그는 보르디게라 외에도 벤티밀리아와 망통 그리고 그 밖의 곳으로 가서 햇빛과 대기를 고스란히 캔버스에 담기 위해 평소에는 사용하지 않던 색조를 사용했다. 이 겨울 여행은 지난해 노르망디에서 고생을 하며 그림을 그린 것과는 달리 종려잎이 무성하고 소나무의 푸르름이 그치지 않는 대지와 풀, 바다와 하늘 사이의 하얗게 빛나는 광채와도 같은 마을을 그리는 데서 그는 흥분을 느낄 수 있었다.

모파상과의 만남

1883-86년에 모네는 르아브르 북쪽 에트르타에 정기적으로 들러 그곳의 절경을 그렸다. 그리고 지베르니의 풍경도 화폭에 담았다. 에트르타는 모네만 즐겨 찾은 곳이 아니라 작가 기 드 모파상도 자주 방문했다. 그의 소설 상당수가 이곳 강가를 배경으로 하고 있다. 모파상도 모네와 마찬가지로 노르망디 사람으로 디에프에서 태어났다. 모네가 그를 만난 건 1885년 후반이었고 두 사람은 곧 친구가 되었다. 모파상은 1866년 9월 28일 자 신문 「질 블라스Gil-Blas」에 「풍경화가의 인생」이란 제목으로 모네에 관한 글을 기고했다.

모네는 대여섯 개의 캔버스를 들고 다니면서 동일한 주제를 다른 날 다른 시각에 그린다.

1886년 봄 모네는 네덜란드에서 며칠을 지내면서 레이덴과 하를럼 사이에 펼쳐진 튤립 들판 5점을 스케치하였고 지베르니로 가져와 완성했다.[211] 네덜란

210 모네, <지베르니 근처의 양귀비밭>, 1885, 유화, 65×81cm
211 모네, <린스베르그 풍차와 튤립 들판>, 1886, 유화

드의 광활한 벌판과 바람에 나부끼는 튤립의 파문을 묘사한 것이었다. 그리고 그해 6월 15일 조르주 프티의 화랑에서 열린 제5회 국제 회화·조각전에 튤립 그림 2점을 소개했다. 위스망스는 6월 28일 르동에게 이렇게 편지했다.

모네가 그린 튤립 벌판은 압도적입니다. 참으로 눈을 즐겁게 해줍니다.

모네는 베르트에게 출품한 그림들이 모두 훌륭한 분들에게 고가에 팔렸음을 알리며 만족했다.

그해 뉴욕에서 개최된 파리 인상주의 유화와 파스텔전에 모네의 작품 40점이 소개되었다. 뒤랑뤼엘이 미국 시장을 공략하기 위해 기획한 이 전시는 미국인 화가 메리 커샛과 존 싱어 사전트의 도움으로 성공적이었다. 이때부터 미국인들은 유럽 예술가들의 작품을 구입하기 시작했고 인상주의 예술가들의 경제적 상황이 점차 나아지기 시작했다. 평론가들은 미국인들의 열광적인 구매력 때문에 유럽에는 작품이 남아나지 않는다고 걱정했다.

바다가 어우러진 혼돈의 세계 브르타뉴

모네는 베르트에게 브르타뉴에 꼭 가고 싶다고 말한 적이 있는데 이 소망이 이루어졌다. 그곳에 거주하는 친구 소설가 옥타브 미르보의 초대로 1886년 가을 처음으로 브르타뉴를 방문할 수 있게 된 것이다. 미르보는 친구 로댕에게 보낸 편지에서 모네의 재능을 칭찬했다.

모네는 9월부터 11월 말까지 그곳에 머물렀다. 대서양이 바라보이는 그곳은 문명이 닿지 않은 소박한 원주민들의 고장이었다. 브르타뉴는 고갱에게는 제2의 고향과도 같은 곳으로 고갱이 문명의 도시 파리를 떠나 그곳에 안주하기 시작한 것이 1886년부터였다. 모네가 고갱을 만났다는 기록이 없는 걸 보

면 고갱이 그곳으로 간 건 모네가 돌아온 후였던 것 같다.

모르비앙 만의 벨일 섬으로 간 모네는 마을의 한 어가에 묵으면서 그곳 절경을 40점가량 그렸다. 이것들은 연작이 아니라 장소와 일기에 따라 다르게 나타난 풍경화다.

모네는 〈벨일의 암석〉212을 비롯하여 피라미드처럼 생긴 바위를 같은 장소에서 시각과 일기에 따라 다른 모습으로 묘사했다. 훗날 클레망소가 모네를 가리켜 "바다를 그리는 유일한 화가"라고 칭찬했는데 그는 과연 당대의 가장 유명한 바다의 화가였다. 그는 바다의 소동, 바위를 에워싼 물결, 파도에 끄떡없는 바위, 바다의 끊임없는 운동을 생생하게 묘사했다. 바람 한가운데 서서 사나운 일기에도 아랑곳하지 않고 작업에 열중했다. 파도가 일으키는 물보라가 그의 옷을 적시기가 예사였다. 하늘과 바다와 바위, 대기와 물과 땅이 상접한 광대한 공간을 캔버스에 담아낸다는 것은 실로 엄청난 용기와 재능을 필요로 하는 일이었다. 미르보는 모네의 그림을 보고 그가 실제로 바다를 창조해냈다

212 모네, 〈벨일의 암석〉, 1886, 유화

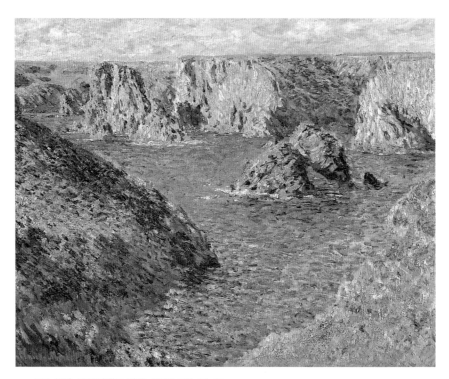

213 모네, <도무아 항구, 벨일>, 1886, 유화, 65×81cm

고 칭찬을 아끼지 않았다. 그는 모네가 아니면 자연의 변화무쌍한 장면들을 그려낼 화가가 없다는 것을 잘 알고 있었다. 바위도 물결도 모네의 율동적인 붓질 속에 포착되었다.

벨일 섬에서 만난 귀스타브 제프루아는 클레망소의 진보주의 신문 「정의La justice」에 근무하는 미술 평론가로 모네의 절친한 친구이자 열렬한 후원자가 되었다. 제프루아는 1924년 『클로드 모네Claude Monet: sa vie, son oeuvre』에서 격렬한 태풍 속에서 이젤을 절벽에 묶어 두고 작업하던 모네의 모습을 회고했다.

모네는 이젤을 노끈과 돌덩어리로 고정시켜 놓은 채 비바람을 맞으며 작업했다. … 그는 거품으로 뿜는 물살이 자갈밭 암석을 지나 … 요동치는 물살 한가운데 어둠의 세계를 이루는 암석 언덕에 부딪히는 광경을 관망하는 데 많은 시간

을 할애했다. 그것은 사나우면서도 무한히 구슬픈 장관이었다.

집으로 돌아오기 며칠 전 뒤랑뤼엘에게 보낸 편지에 모네는 "제가 생각하기에 완성된 그림은 없습니다. 당신도 알다시피 늘 그랬던 것처럼 그림을 화실에서 점검하면서 마지막 붓질을 가하기 전까지는 완성했는지 알 수 없습니다"라고 적었다. 그는 39점의 그림을 가지고 11월에 귀가했다.

1886년 드가가 제8회 인상주의 그룹전을 개최했는데 모네와 르누아르는 참가를 거부했다. 고갱과 세잔도 참가한 이 전시회는 완전히 실패로 끝나 인상주의 마지막 전시가 되고 말았다. 이번 전시회의 실패로 인상주의 화가들은 더 이상 그룹전을 개최하지 않기로 의견을 모으고 뿔뿔이 흩어졌다.

1887년 모네는 지베르니에서 포플러 나무를 그리기 시작했는데 4년 후 연작에 대한 출발이었다. 또한 새로 꾸린 가족들을 그리기도 했다. 모네의 의붓딸 블랑슈는 모네를 만난 이후로 그림에 관심을 갖게 되었고 모네가 그림을 그리는 곳에 늘 있었다. 모네의 유일한 가르침은 "자연을 잘 보아라. 그리고 본 것을 그릴 수 있는 데까지 그리도록 하라"였다. 오슈데와 알리스의 자녀들이

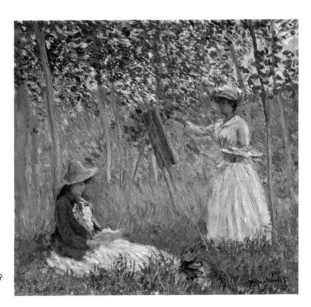

214 모네, <그림을 그리는 블랑슈
오슈데>, 1887, 유화

정식으로 모네의 가족으로 입적되는 것은 1892년이다. 아직 오슈데 부인을 법적인 아내로 맞이하기 전이었지만 모네는 그녀의 딸들을 가족처럼 여기고 강으로 피크닉을 가서 즐거운 한때를 그렸다. 그는 이 시기에 가족을 주제로 많은 그림을 그렸다.[214]

모네는 기억 속에 남아 있는 지중해의 아름다운 장관들을 떨쳐 버릴 수 없어 1888년 1월 지중해로 향했는데 모파상의 권유가 작용한 까닭이기도 했다. 그때 르누아르는 그곳에서 멀지 않은 엑스에서 세잔과 함께 작업하고 있었다.

태양이 작열하는 남쪽에서 모네는 지중해의 아름다움을 캔버스에 담느라 시간가는 줄 몰랐다. 로댕에게는 지중해의 아름다운 경치와 광선이 "금은보석으로 그려야 할 정도"(1888. 2. 1)로 찬란하다고 편지했다. 1884년 보르디게라에서 뒤레에게 보낸 편지에서도 같은 표현을 사용했는데 "(리구리아의 풍경을 그리려면) 다이아몬드와 보석으로 채운 팔레트가 필요합니다"라고 했다.

그는 동일한 주제를 반복해서 그리기도 했다. 앙티브에서 모두 36점을 그렸

215 모네, <지베르니의 보트>, 1887, 유화
216 모네, <후앙 레 핑>, 1888, 유화, 73×92cm

는데 지중해에 대한 그의 열정을 말해준다. 이 가운데 10점을 빈센트 반 고흐의 동생 테오 반 고흐에게 팔았다. 테오는 숙부가 공동운영하는 화랑 부소 & 발라동의 딜러로서 형 빈센트의 작품을 파리 미술 시장에 알리는 일에 전념하고 있었다.

테오는 모네에게 먼저 천 프랑을 주고 그림이 팔리는 대로 반씩 분배하기로 계약했다. 모네의 실질적인 딜러였던 뒤랑뤼엘은 모네의 처사가 옳지 못하다고 화를 냈지만 모네는 은근히 미국에 작품을 많이 팔고 있는 부소 & 발라동을 통해 작품을 팔았으면 했다.

217 모네, <앙티브>, 1888, 유화 _1888년 봄 모네는 칸에서 가까운 앙티브 앞바다에서 주변의 장면들을 캔버스에 담았다. 이 시기에 모네의 그림은 매우 성숙한 경지를 보여주었고 말라르메는 모네에게 "당신의 가장 훌륭한 시기"라면서 칭찬을 아끼지 않았다.

로댕과의 2인전

테오가 모네에게 구입한 그림들을 전시하자 저널리스트 펠릭스 페네옹은 『앵데팡당La Revue indépendante』에 "10점의 앙티브 바다 풍경이 부소 & 발라동 화랑 부속 쇼룸에서 전시되고 있다"고 알렸다. 베르트는 모네에게 이 전시에 관해 알려주었다. "당신은 대중을 완전히 사로잡았습니다. 참 대단한 외고집이에요. 전시를 관람한 사람들이 감탄을 금하지 못하고 있답니다." 이 편지를 받은 모네는 새로운 구매에 매우 고무되었다.

테오는 런던에서 모네의 전시회를 개최하면서 모네에 관한 미르보의 글을 영어로 번역해 카탈로그 서문에 실었다. 미르보는 모네를 생존하는 화가 가운데 가장 위대하다고 치켜세웠다. 이때부터 모네는 로댕과 같은 명성과 부를 누리게 되었다. 로댕이 프랑스의 조각을 대표한다면 모네는 프랑스의 회화를 대표하는 인물이 되었다. 모네가 로댕에게 보낸 편지에서 1840년생 동갑내기로 서로 존경한 두 사람의 관계를 알 수 있다.

> 친애하는 로댕 선생,
> 선생이 보내주신 아름다운 청동상을 받고 제가 얼마나 기뻤는지 알려드리고 싶습니다. 그것을 늘 바라볼 수 있도록 화실에 두었습니다. 〈지옥의 문〉을 비롯하여 선생 댁에서 본 작품들 덕택에 경이로운 느낌을 갖고 집으로 돌아왔습니다.
> (1888. 5. 25)

1889년 조르주 프티가 파리에 있는 자신의 화랑에서 모네와 로댕을 한데 묶어 대규모 회고전을 열고 싶다고 모네에게 알려왔다. 이는 모네가 심히 바라던 바였다. 로댕을 존경했던 그는 로댕과 함께 전시회를 갖는다면 파리 화단에서 자신이 공식적으로 인정받게 된다는 걸 알고 있었다. 그는 2월 28일 로댕에게 보낸 편지에 "선생과 제가 힘을 모은다면 훌륭한 일을 해낼 것으로 압니다"라고 적었다.

218 「모네·로댕 2인전」 카탈로그 앞 페이지, 1889

219 로댕, <칼레의 시민들>, 1884-95

모네·로댕 2인전은 1889년 6월 21일에 열렸다. 모네는 145점, 로댕은 36점을 출품했다. 모네는 '야외 인물 스케치'란 제목으로 지베르니에서 그린 4점을 포함했는데 알리스의 딸들을 주제로 한 그림들이었다. 모네는 알리스의 딸들을 "나의 어여쁜 모델들"이라고 불렀다. 모네에게는 25년 동안의 작업을 결산하는 중요한 전시회였다. 카탈로그 서문을 쓴 미르보는 '야외 인물 스케치'를 "아름다운 지베르니의 인물화"라고 적었다.

로댕을 소개하는 글은 제프루아가 맡았다. 로댕은 이번 전시회에 처음으로 선보일 <칼레의 시민>[219]에 특별히 관심이 많았다. 이 작품은 파리 시로부터 의뢰받아 제작한 것으로 1889년 조르주 프티 화랑에서 소개되었고 1895년에 청동으로 주조되었다.

전시가 열리던 날 제프루아는 "이 전시는 클로드 모네의 화가로서의 생애를 담은 이력서"라고 적었다. 하지만 전시장을 보고 대단히 실망한 모네는 프티에게 원망의 편지를 썼다.

로댕의 군상들을 죽 늘어 전시했으므로 뒤에 있는 저의 그림은 완전히 쓸모가

없어졌습니다. 이는 엄청난 불운으로 저는 큰 충격을 받았습니다. 2인전을 개최하기로 했으면 각자의 작품을 어떻게 진열할 것인지에 관해 서로 의논해야 한다는 점을 로댕이 마땅히 알고 있었어야 했습니다. … 이 문제에 관해 저와 의논하고 제 작품을 조금이라도 배려했더라면 서로 마음 상하는 일 없이도 작품을 배열하는 일은 아주 수월했을 터인데 말입니다. 이제 제가 바라는 일은 오직 하나, 지베르니로 돌아가서 평온을 되찾는 것입니다.

36점의 조각, 그것도 실제 사이즈이거나 실제보다 더 큰 조각들을 진열하자니 자연히 관람자와 벽 사이의 공간이 가려져서 모네의 그림이 잘 보이지 않게 된 것이다. 하지만 평론가들에게 전시 자체는 문제되지 않았다. 얼마든지 가까이 가서 그림을 관람할 수 있었기 때문이다. 모네는 혼자 속을 달래고 이 문제로 로댕과 다투지는 않았다. 전시는 대호평이었고 이후로도 모네와 로댕은 편지를 주고받으며 서로의 작품 활동을 격려했다.

마네의 은혜를 잊지 않은 모네 〈올랭피아〉를 루브르로

모네와 로댕의 2인전에 앞서 1889년 5월 파리에서는 국제 프랑스 미술 100주년을 기념하는 미술제가 열렸다. 그해 에펠에 의해 높은 타워가 건립되기도 해서 파리는 무척 활기를 띠었다. 이 국제전에 모네의 작품 3점이 전시되었고 1865년 물의를 일으켰던 마네의 〈올랭피아〉도 소개되었다.

마네가 사망한 지도 5년이 지났다. 미망인 쉬잔은 경제적으로 어려워지자 〈올랭피아〉를 미국인에게 팔려고 계획하고 있었다. 그러자 모네는 이 그림이 미국으로 팔려가기 전에 대책을 세워야 한다고 생각하고 〈올랭피아〉를 구입하기 위해 2만 프랑을 모금하는 데 앞장섰다. 프랑스 국민이 마네를 위대한 화가로 기억할 수 있도록 그를 알리는 일에 모네가 나선 것이다. 그는 주변 사람

들에게 마네의 작품이 루브르에 들어갈 수 있도록 도움을 청했고 마네를 아끼는 사람들이 협조했다. 졸라는 처음에는 모네가 선두에 나선 이 일이 무모하다고 생각했지만 파리 화단에서 그의 위상이 당당한 데다 많은 사람이 모네의 의견에 동조하므로 가능한 일로 보았다.

모네는 먼저 말라르메에게 편지했다.

가엾은 마네는 저를 무척이나 아껴주었습니다. 우리 모두 그의 애정에 보답해야 합니다. 그런데 어째서 모든 사람들이 침묵 속에서 부당한 일을 행하려고 하는 것입니까?(1888. 6. 19)

모네는 로댕에게도 편지했다.

이번 일은 마네에게 경의를 표하는 것인 동시에 그림의 소유자인 그의 미망인을 도울 수 있는 사려 깊은 행동이기도 합니다.(1888. 10. 25)

그러고 나서 팔리에르 교육부 장관 앞으로 편지를 보냈다.

장관님,
모금자들을 대신해서 에두아르 마네의 〈올랭피아〉를 국가에 기증합니다. 수많은 화가, 작가, 애호가들의 대표자 혹은 대리인으로서 여기 자리한 우리는, 예술과 조국을 위해 일찍이 헌신해온 이 화가가 금세기 역사상 어떤 위치를 차지해야 하는가에 대해서 오랫동안 생각해 왔습니다. … 프랑스 미술에 관심 있는 대다수 사람들이 인정하듯 화가 마네가 한 일은 중요하고 그의 역할은 분명했습니다. 그가 개인적으로 추구해온 회화뿐만 아니라 위대하고도 비옥한 우리 예술 운동의 선구자로서 말입니다. 그러므로 우리는 그의 작품이 국가를 대표하는 전시실에 걸리지 않은 것은 부당하다고 생각하며, 제자들은 들여보내고 스승은 막는다는 사실 또한 받아들이지 못하겠습니다. 우리와 이미 경쟁 관계에

들어선 미국 화상들의 집요한 구매 공세로 프랑스의 영광이자 기쁨이었던 작품들이 미국인들의 손에 들어갈 위험에 처해 있습니다. 우리가 에두아르 마네를 대표하는 작품들 중 하나인 〈올랭피아〉를 구입하기로 한 것은 바로 이런 이유 때문입니다. 〈올랭피아〉는 화가 정신과 통찰력의 스승인 마네의 위대한 승리의 기록입니다. 장관님, 우리는 이 〈올랭피아〉를 당신께 드립니다. 우리는 이 작품이 프랑스 유파의 작품들 속에서 정당하게 자리매김되기를 바랍니다. 만약 이 것이 불가능하다면 … 뤽상부르 박물관이 이 작품을 루브르 박물관에 들어가는 날까지 보관하기로 했다는 사실을 알려드립니다.(1890. 2. 7)

모네가 이 일을 성사시키기 위해 얼마나 노력했는지는 베르트에게 보낸 편지에 잘 나타나 있다.

이 악마적 그림 〈올랭피아〉 때문에 고생이 이만저만이 아닙니다. … 저의 기대가 그만큼 컸던 것 같습니다. 그 일을 하느라고 전 아무 일도 못했으니 말입니다.(1890. 7. 11)

결국 모네의 노력으로 정부에 압력을 넣는 일에 성공했다. 마네의 친구이자 교육부 장관을 지낸 앙토냉 프루스트의 반대에 부딪히기도 했지만 프루스트의 중재로 〈올랭피아〉는 뤽상부르 박물관에 소장되다가 클레망소의 중재로 1907년에는 루브르 박물관으로 옮겨졌다.

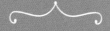

연작의 시대

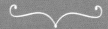

같은 주제를 연속적으로 그리는 연작은 오늘날 많은 화가가 그리지만 모네가 건초더미 시리즈를 그릴 때만 해도 과거에 없던 획기적인 방법이었다. 모네의 건초더미는 훗날 칸딘스키의 마음을 사로잡았고 그로 하여금 추상의 개념을 발견하게 했다.

연작의 출현 〈크뢰즈 계곡〉

늘 진경을 찾아다니던 모네는 1889년 봄에 프랑스 서부 크뢰즈 강을 헤매면서 20점의 풍경을 그렸다. 베퇴유에서는 부빙을 그렸고, 네덜란드에서는 튤립 벌판을, 벨일과 앙티브에서는 바다의 절경을 그렸기 때문에 모네는 자연의 어떤 모습이라도 캔버스에 담아낼 수 있을 것 같았지만 크뢰즈에서 다시금 자연과 싸워야 했다. 하지만 이제 그동안의 노력이 결실 맺을 준비를 하고 있었다.

모네는 베르트에게 이렇게 편지했다.

> 이곳에서도 새로운 풍경을 그리는 데 애를 먹고 있소. 정말이지 거칠고 웅대한 여기는 벨일을 연상하게 만드오. 놀라운 작품을 꿈꾸지만 작업이 진행될수록 장애물이 늘어나서 마음먹은 대로 전달하는 데 힘이 드는구려. (1889. 4. 8)

모네는 이곳에서 연작이라고 할 수 있는 작품 9점을 그렸다. 그는 크뢰즈 강의 크고 작은 지류가 합류하는 지점을 캔버스에 담는 일에 몰두했다. 그리고 하루 동안 시간별로 빛의 효과가 달리 나타나는 것을 캔버스에 담을 수 있었다. 같은 장소에서 일어나는 자연의 변화를 탐지한 것이다.[220, 221]

모네는 자신이 본 자연을 그대로 옮기는 데 계절 때문에 어려움이 있음을 제프루아에게 보낸 편지에서 토로했다.

> 끊임없이 변화를 줘야 합니다. 자연을 따를 수는 있겠지만 따라잡지는 못하겠습니다. 더구나 강물의 수위가 들쑥날쑥해서 하루는 초록색으로 보이고 이튿날에는 갑자기 노란색으로 보이며 어떤 날에는 물이 거의 말랐다가도 이튿날 보면 맹렬한 급류가 되어 흐르고 있음을 봅니다.

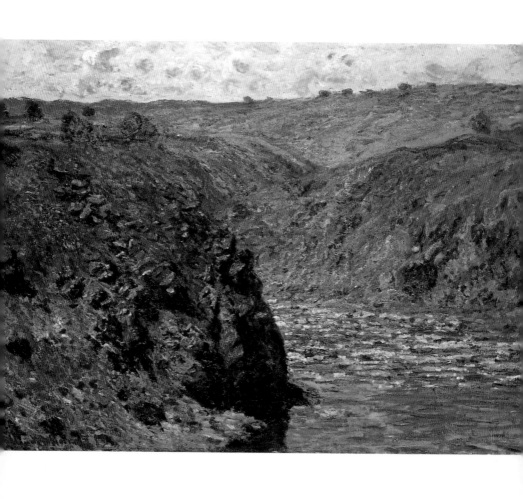

220 모네, <크뢰즈의 외관>, 1889, 유화, 65×92cm

221 모네, <크뢰즈의 계곡, 구름이 낀 날>, 1889, 유화

다른 그림을 본 적이 없는 사람처럼 〈건초더미〉

지베르니는 센 강과 구릉 사이에 있는 마을로 센 강 오른쪽 구릉은 당시에 품질은 별로 좋지 않았지만 양지바른 포도밭이 있었다. 모네는 강가와 들을 산책하기 좋아했으며 보통 블랑슈가 그와 동행했다. 그때 건초더미가 빛에 의해 다르게 보이는 것을 보고 이를 주제로 시리즈를 구상하게 되었다. 1890년 늦여름부터 겨울 한 철에 이르는 동안 계절의 변화에 의해 달라지는 인상을 포착했는데 건초더미의 그림자 모양과 길이가 언제 어디에서 그렸는지를 짐작하게 해준다. 모네는 이젤을 여러 곳에 세워 놓고 광선이 변할 때마다 이리저리 옮겨 다니면서 빛의 조화에 의한 건초더미를 그렸다고 한다.

모네는 "일견에 본 것을 그린다" 혹은 "다른 그림을 본 적이 없는 사람처럼 그린다"면서 자연에 대한 개인적 관망에 전념했다. 1889년과 1890년대의 그의 작품을 보면 일 년 혹은 십 년이 지난 후 동일한 장소로 다시 가서 동일한 주제를 달리 묘사했음을 알 수 있다. 그는 화실에서 그림을 그린 화가가 아니라 늘 야외로 또는 외국으로 나가 자연의 새로운 영상을 직접 찾았으며 그것을 단번에 캔버스에 옮길 수 없었기 때문에 그리고 또 그렸다. 그림을 그릴 때 과학자와도 같은 태도로 일기와 시각에 따라 변하는 빛을 관찰했으며 그것이 거의 과장되어 나타났기 때문에 그의 그림을 사실주의로 분류하더라도 쿠르베와 휘슬러의 작품에 비하면 덜 사실주의적이었다.

모네는 그림을 그릴 때 긴급하게 붓을 사용했지만 나중에는 오히려 천천히 작업하는 것이 빛의 운동을 더욱 적절하게 나타낼 수 있다고 했다. 그는 순간적인 영상을 오랜 시간 안에서 음미하며 그렸다.

나이 쉰이 되고부터 모네는 경제적으로 여유가 생겼다. 1889년 테오가 앙티브 그림을 1만 350프랑에 팔았는데 여태까지 판 그림들 중 가장 고가였다. 그 후 2년 동안 모네가 그림을 판 돈은 10만 프랑에 달했다. 지베르니의 집주인은 모네에게 집을 아예 사라고 권했다. 모네는 집을 사서 하인과 정원사들을 고용했고, 값비싼 식탁과 자동차도 몇 대 구입했다. 각국의 화가들이 지베르니로

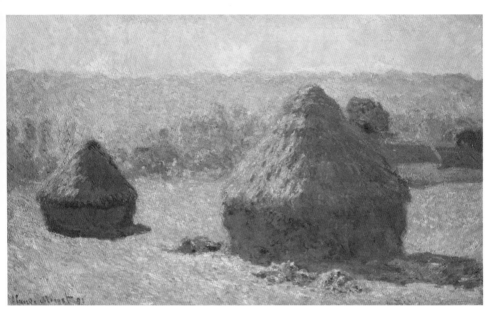

222 모네, <건초더미, 늦여름 아침의 효과>, 1890-91, 유화, 60×100cm

223 모네, <건초더미, 눈의 효과, 아침>, 1890-91, 유화, 64.8×99.7cm

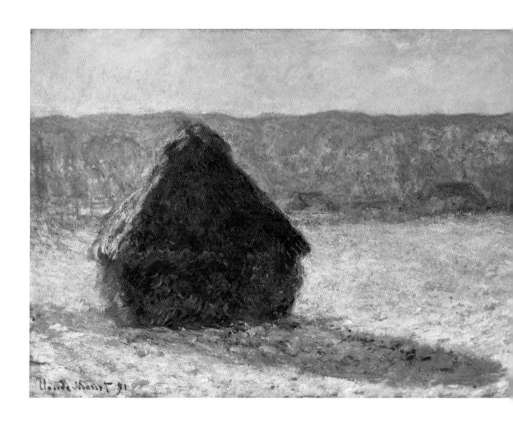

찾아오는 일이 잦았다. 신문사와 잡지사 기자들이 인터뷰를 요청했고 그의 작업 장면을 자세히 소개했으며 그가 소장한 친구 화가들의 그림들도 소개했다.

1891년 알리스의 남편 오슈데가 사망하자 모네는 알리스를 법적 아내로 맞았다. 오슈데의 유해는 지베르니에 안장되었다. 알리스의 셋째 딸 쉬잔은 미국인 화가 시어도어 버틀러와 사랑에 빠졌는데 영국에 귀화한 미국인 화가 존 싱어 사전트가 모네와 알리스에게 버틀러를 소개한 적이 있었다. 쉬잔과 버틀러는 1892년 7월 결혼했다. 그러나 두 사람의 결혼은 오래가지 못했는데 쉬잔이 둘째 아이를 낳은 후 몸이 쇠약해지기 시작하더니 세상을 떠나고 말았기 때문이다. 버틀러는 쉬잔의 큰 언니 마르트와 재혼했다. 90년대 말 모네의 아들 장은 루앙에 있는 아저씨와 함께 화학자로 일했는데 알리스의 둘째 딸 블랑슈를 아내로 맞았다. 장은 의붓누이와 결혼한 것이다.

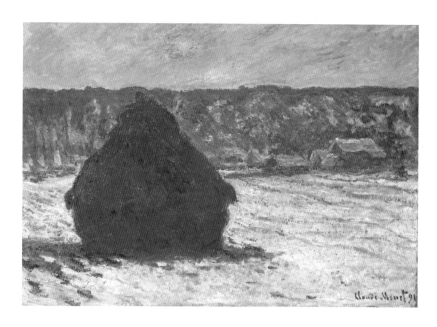

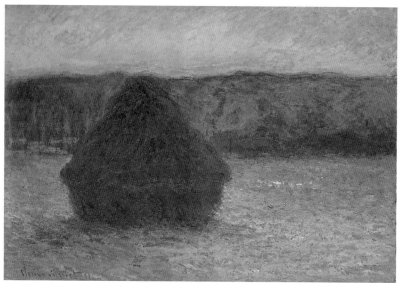

224 모네, <건초더미,눈의 효과, 아침>, 1891, 유화, 66×93cm

225 모네, <건초더미, 겨울, 지베르니>, 1891, 유화, 65×92cm _15점의 건초더미를 뒤랑뤼엘 화랑에
진열했는데 사흘 만에 전부 팔릴 정도로 이 시리즈는 성공적이었다.

226 모네, <건초더미, 해빙, 석양>, 1891, 유화, 65×92cm

모네는 이미 1884-85년에 그린 적이 있는 건초더미를 1890-91년 다시 그리기 시작했다. 이중 6점은 햇빛이 건초더미의 측면을 비춘 것들이고, 7점은 해가 중천에 떠 있어 그림자가 없는 모습이다. 그리고 18점은 해가 관람자를 향한 실루엣의 장면이었다. 겨울에 그린 이 그림들에 나타난 색들은 따뜻한 느낌을 준다. 금빛의 지푸라기는 비와 서리를 맞아 엷은 회색으로 변했으며 땅은 적갈색이다. 몇 점의 그림에는 눈과 서리가 보인다.

같은 주제를 연속적으로 그리는 연작은 오늘날 많은 화가가 그리지만 모네가 건초더미 시리즈를 그릴 때만 해도 과거에 없던 획기적인 방법이었다. 부소 & 발라동 화랑은 1891년 초에 건초더미 3점을 각 3천 프랑에 구입했다. 그러자 뒤랑뤼엘은 부소 & 발라동 화랑에서 건초더미 시리즈를 싹쓸이하는 것이 아닌가 염려했다. 1888년 모네와 불화했던 뒤랑뤼엘은 화해의 제스처를 보이고 다시 작품을 구입하기 시작했다. 모네는 지베르니의 집과 정원을 완전히 인수할 수 있도록 2만 프랑을 보내달라고 뒤랑뤼엘에게 몇 번이나 청했다.

1891년 5월 뒤랑뤼엘은 15점의 건초더미를 자신의 화랑에서 '클로드 모네의 최근작'이란 명칭으로 소개했다. 피사로는 처음에는 어정쩡한 태도를 취하더니 나중에는 격찬을 아끼지 않았다.

작품들이 찬란한 빛을 발하는 것 같다. 두말할 나위 없이 대가의 솜씨다. 색채는 강렬하다기보다 오히려 아름답다는 인상을 주며 밑그림 솜씨 또한 빼어나다. 배경이 옆으로 샌 듯 보이지만 그래도 모네는 대단한 화가다! 대성공이라고 말하지 않을 수 없다. 작품 모두 너무 매혹적이라서 성공이 당연하게 느껴진다.

이 시기에 피사로의 그림은 거의 팔리지 않았다. 몇 주 후 피사로가 아들에게 쓴 편지에는 모네의 상업적 성공을 쓸쓸해하는 심경이 나타나 있다. 모네의 건초더미는 훗날 칸딘스키의 마음을 사로잡았고 그로 하여금 그림에서 사물의 묘사가 꼭 필요한 것인지 의심하게 만들었다. 칸딘스키는 건초더미에서 추상의 개념을 발견했으며 완전 추상을 성취하여 미술사에 구두점을 찍었다.

회화적이면서도 장식적인 〈포플러〉

뒤랑뤼엘의 화랑에서 건초더미를 소개하기 전 모네는 또 다른 연작 포플러 나무를 그리기 시작했다. 프랑스 남부에 올리브 나무가 흔하다면 중부와 북부에는 포플러가 흔했다. 그는 지베르니 위쪽 에프트 강둑에 늘어선 포플러를 연속적으로 그렸다. 1891년 봄부터 가을까지 포플러를 그리느라 여념이 없었다.

모네는 포플러를 여러 가지로 구성해서 일곱 그루를 그리기도 했고 세 그루 또는 네 그루를 그리기도 했다. 건초더미와 마찬가지로 포플러도 다양한 색상으로 나타났다. 그가 한창 작업에 열중할 때 늪지 근처 공유지가 경매에 붙여졌다. 그러자 작업 중에 포플러가 잘리는 것을 우려한 그는 공유지를 매입한 목재상에게 돈을 주고 좀 더 기다렸다가 포플러를 잘라달라고 청할 정도였다.

건초더미와 마찬가지로 포플러 시리즈도 성공적이었다. 그는 사람들에게 낯익은 포플러를 아주 율동적이고 운치 있는 나무로 소개했다. 20여 점을 그렸고 1892년 1월 부소 & 발라동 소속의 테오를 대신해서 모리스 주아양이 몇 점 구입하여 몽마르트르 화랑에서 소규모 전시회를 열었다. 2월 29일에는 뒤랑뤼엘이 15점의 포플러 그림을 자신의 화랑에서 소개했다. 뒤랑뤼엘은 이때 7점을 각각 4천 프랑에 구입했다. 연작이 한꺼번에 소개되기는 이때가 처음이었다. 모네는 호쿠사이가 후지산을 36가지 방법으로 바라본 상면을 그린 연작을 매우 좋아했는데 그의 연작이 호쿠사이로부터 받은 영향인지도 모른다. 화랑에서 그림을 관람한 미르보가 편지를 보냈다.

그것들은 대단한 작품들로 사실적인 묘사와 느낌을 통해 저는 제 자신과 최고의 장식적 아름다움을 발견할 수 있었습니다. 전 그것들을 관람하면서 표현할 수 없는 감성과 즐거움을 맛보았으며 당신에게 입 맞추고 싶어졌습니다. 줄지어 늘어선 아름다운 나무들의 선 … 급작스러운 하늘 … 사랑하는 모네, 누구도 그처럼 표현한 적이 없었고 새삼스럽게 당신의 새로운 면을 나타낸 듯합니다. … 저는 대단히 감동을 받았습니다.

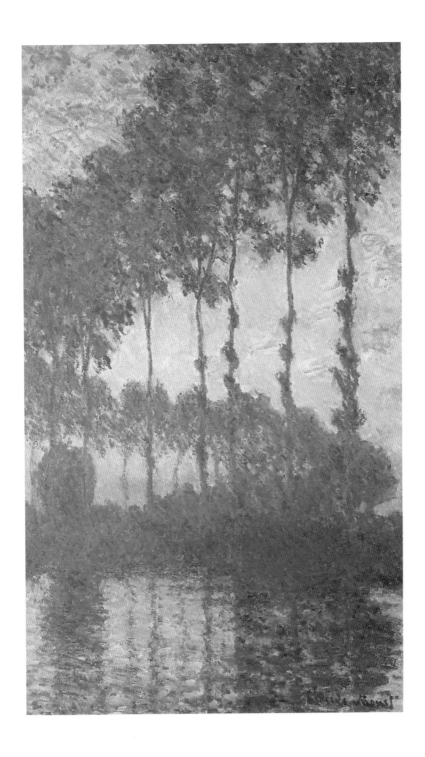

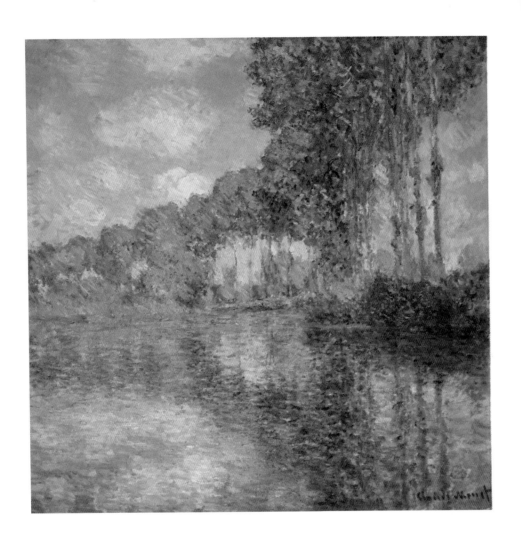

227 **모네, <석양의 포플러>, 1891, 유화, 100×60cm** _자연은 화가의 구성적 의도에 따라 질서를 따르게 된다. 모네의 많은 풍경화에서 그의 미적 관점인 구성의 묘미를 발견할 수 있다. 모네는 빛의 사냥꾼과도 같았고 포플러는 그가 쳐놓은 올가미와도 같았다. 그는 시간과 일기의 변화에 따라 장소를 이동하며 위치에 따라서 그리고 캔버스의 크기에 따라서 끊임없이 변하는 포플러를 묘사했다.

228 **모네, <에프트 강변의 포플러>, 1891, 유화, 81.8×81.3cm**

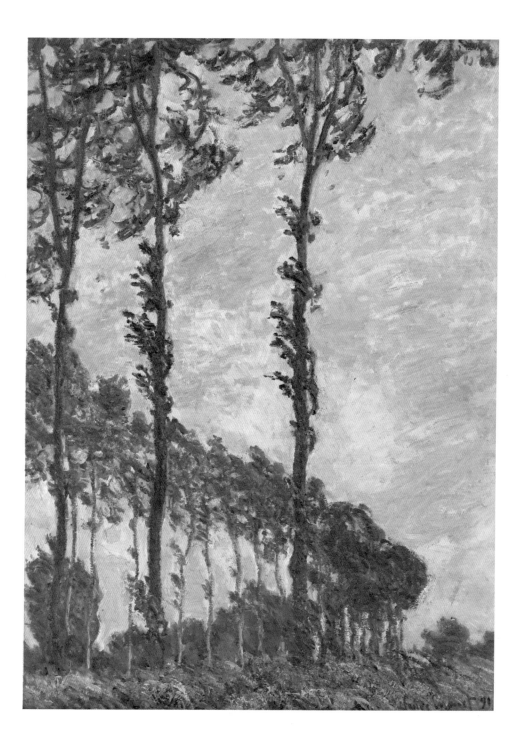

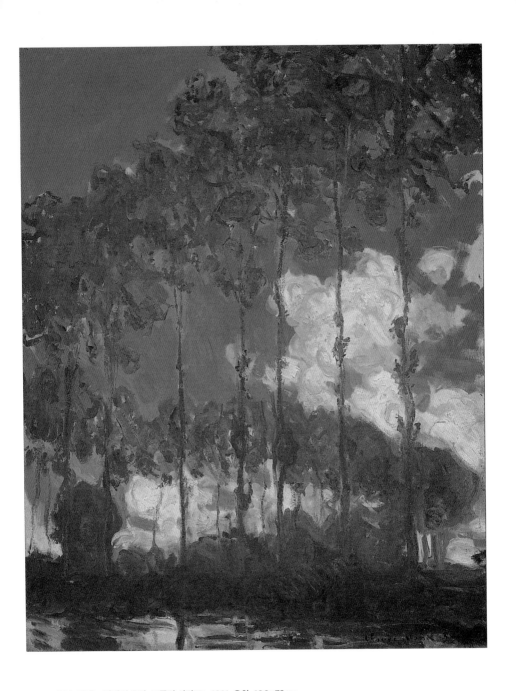

229 모네, <바람의 효과, 포플러 시리즈>, 1891, 유화, 100×73cm

230 모네, <에프트 강둑의 포플러>, 1891

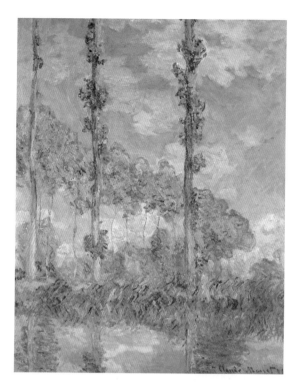

231 모네, <태양 아래의 포플러>, 1891, 유화, 93×73.5cm

232 모네, <핑크 효과의 포플러>, 1891, 유화, 92×73cm

233 모네, <세 나무, 가을>, 1891, 유화, 92×73cm _피사로도 포플러를 좋아했는데 그가 모네에게 보낸 편지에 다음과 같이 적혀 있다. "저녁 나절에 포플러 세 그루가 저렇게 늘어서 있다니 너무도 멋집니다. 얼마나 회화적이면서도 장식적입니까."(1892. 3. 9)

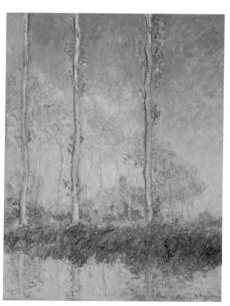

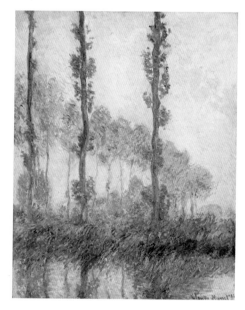

모네는 뒤랑뤼엘에게 다른 딜러와도 거래하겠다는 의사를 전했다.

몇몇 권위자들로부터 전시회가 상당한 반향을 일으켰다는 소식을 들었습니다. … 한 딜러에게만 작품을 파는 것은 화가에게 절대 손해일 뿐만 아니라 악영향을 끼친다고 생각됩니다. … 이제부터는 선불을 받고 그림 그리는 일은 하지 않을 것입니다. 시간에 쫓기지 않고 여유를 갖고 작품을 완성하고 싶습니다. 그리고 어떤 작품을 팔지는 시간을 두고 결정하려고 합니다.(1891. 3. 22)

모네의 말에서 그가 경제적으로 아주 편안해졌음을 알 수 있다.

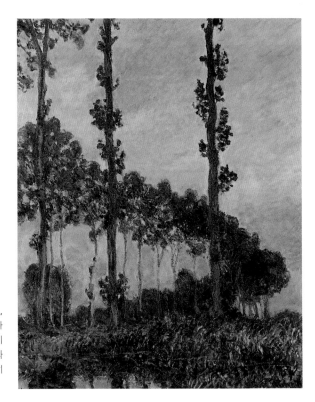

234 모네, <세 나무, 구름 낀 날>, 1891, 유화, 92×73cm _세 그루의 나무가 강물에 비쳐지면서 하늘 높이 치솟는데 모네는 나무의 비상하는 선과 우아한 모습을 강조하기 위해 자연히 수직 구도를 사용했다.

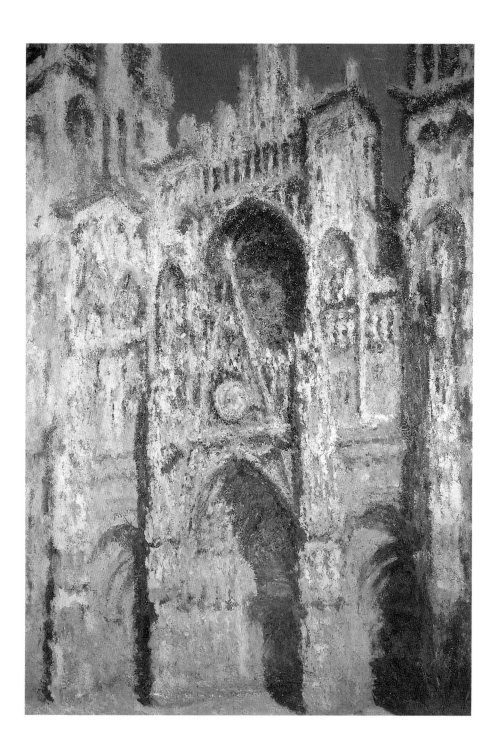

색의 완고한 외피들 〈루앙 대성당〉

루앙은 지베르니에서 60km 떨어진 곳이다. 모네는 1892년 루앙 대성당 건너편 2층에 방을 세 얻고 2월부터 4월까지 대성당을 주제로 하루에 14점을 연속적으로 그리기도 했다. 그는 대성당 서쪽 정면에 이젤을 세우고 작업했다. 2월 24일 루앙 마을을 그렸고, 2월 29일부터 뒤랑뤼엘 화랑에서 열린 개인전 때문에 파리를 다녀온 후 다시 대성당을 그렸다. 그는 건초더미를 그리듯이 시시각각 빛에 의해 달라지는 대성당의 모습들을 캔버스에 담았다. 그의 작업은 빛의 효과와 씨름하는 것이었다. 알리스에게 보낸 편지에 "이 그림들은 색의 완고한 외피들로 … 그림이라고 할 수는 없다"고 적었다.

얼마나 작업에 열중했던지 병이 나서 지베르니로 돌아왔고, 열흘 동안 몸조리를 한 후에야 다시 가서 그릴 수 있었다. 그는 이듬해 같은 달에 다시 이곳을 그렸다. 그림에 1894년이라고 적었지만 1892년과 1893년 두 차례에 걸쳐 세 군데에서 그린 것들을 지베르니 화실에서 완성시킨 것이다. 그는 6개월 동안 30점을 완성했는데 파란색, 분홍색, 노란색을 주로 사용했다.

대성당 연작에서 날씨에 따른 대기의 변화를 파악하는 모네의 감각이 더욱 날카로워졌음을 알 수 있다. 건초더미나 포플러와는 달리 대성당에서는 모티프가 동일하고 대체로 같은 각도에서 관찰되었다. 따라서 빛의 조건이 달라짐에 따라 형상의 변화가 더욱 선명하게 드러났다.

뒤랑뤼엘은 대성당 그림 20점을 1895년 5월 자신의 화랑에서 소개했다. 그림은 아주 비싸게 팔렸

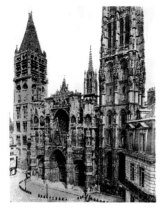

235 모네, 〈루앙 대성당: 햇빛을 가득 받은 파란색과 금색의 조화〉, 1894, 유화

236 루앙 대성당, 모네가 작업할 때 바라본 각도에서 본 장면 _모네는 1894년 봄 20점을 완성시켜서 이듬해 봄에 공개했는데, 본인도 예상하지 못할 만큼 대성공이었다. 대성당의 거대한 돌벽은 모네에 의해 풍화 작용이 일어나는 영롱한 빛의 스크린이 되었다.

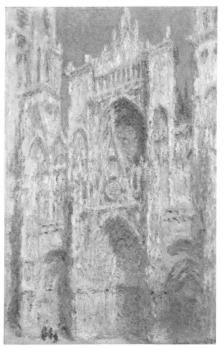

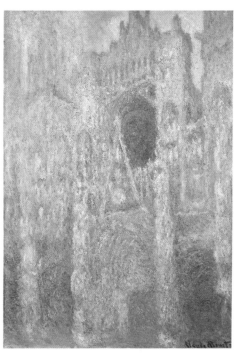

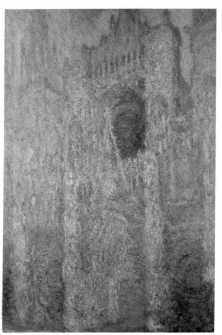

237 모네, <햇빛에 비친 루앙 대성당, 서쪽 외관>,
1894, 유화, 100×65cm

238 모네, <햇빛에 비친 루앙 대성당, 외관>, 1894,
유화, 106×73cm

239 모네, <루앙 대성당: 파란색 조화 속의 아침 햇
살>, 1894, 유화

으며 모네는 뒤랑뤼엘의 제시보다 더 비싼 1만 5천 프랑을 주장했고 흥정 끝에 각각 1만 2천 프랑에 팔렸다.

당대의 화가와 평론가들이 모네 그림의 중요성을 간파했다. 많은 평론가들이 모네의 그림을 호평했고 클레망소는 「정의」에 대성당 시리즈는 물질이 존재하는 찬송이라고 극찬했다.

지난번 지베르니의 화실에서 보고 너무 감동했던 루앙 대성당 그림을 좀 더 자세히 살펴보려고 뒤랑뤼엘의 화랑에 들렀다. 어찌 된 영문인지 갖가지 모습의 대성당이 나를 따라와 있다. 도저히 떨쳐버릴 수가 없다. … 나는 완전히 홀린 상태다. … 사려 깊게 선정된 효과가 담겨진 20점의 캔버스를 보면서 우리는 이 화가가 50점, 100점, 1000점이라도 그릴 수 있어야, 아니, 그려야 했다는 점을 이해하게 된다. 즉 자신의 삶의 순간 수만큼이나 그려야 하며, 또한 그를 통해 그의 삶도 그 석조 건물만큼 오래 보존되어야 함을 알게 된다. 모네는 미래를 보는 눈으로 미래를 읽고 우리 눈앞에 진화의 방향을 제시해준다. 그리하여 우주를 지각하는 우리의 능력을 그 어느 때보다 더욱 깊이 있고 더욱 정교하게 만들어준다.(1895. 5. 20)

평론가 앙드레 미셸은 신문에 "아주 독특한 시각을 갖고 있으며 빛의 작용에 대해 놀라운 감각을 갖고 있고 가장 적절한 관망을 통해 최고 수준의 것을 나타낸다"고 모네의 그림을 평했다. 신인상주의 화가 시냐크는 자신이 관여하는 『라 주르날』에 벽들이 잘 표현되었다고 칭찬했다. 피사로는 아들 루시앙에게 보낸 편지에 "나는 내 자신이 그렇게 오랜 세월 추구해온 참으로 빼어난 통일성을 이 연작에서 발견한단다"(1895. 6. 1)라고 적었다.

젊은 시절의 영상을 찾아서

1895년 1월 모네는 노르웨이로 갔다. 알리스와 오슈데 사이에서 태어난 모네의 의붓아들 자크 오슈데가 노르웨이인 과부와 결혼하여 크리스티아니아(오슬로의 옛 지명)에 보금자리를 마련했기 때문이다.

모네는 그림도 그릴 겸 크리스티아니아에서 16km 떨어진 산드비켄 근처에서 두 달 가량 머물렀다. 그는 콜사스 산에 매료되어 순백의 광대함 가운데 우뚝 솟은 산을 주제로 13점을 그렸다.[240] 그는 아마 호쿠사이의 후지산 그림을 머리에 떠올렸을 것이다. 그해 4월 지베르니로 돌아올 때 그의 손에는 콜사스 산 그림 외에도 13점의 풍경화가 들려 있었다. 이 그림들은 노르웨이의 풍경화가 프리츠 타우로프를 비롯한 몇몇 화가들로부터 칭찬을 받은 것들이다. 그는 이곳에서 그린 그림을 대성당 그림과 함께 5월에 뒤랑뤼엘의 화랑을 통해 파리 시민에게 소개했다.

오십대 후반에 접어든 모네는 젊었을 때 찾아다니던 절경을 다시 보고 싶어 했다. 그는 1896년과 1897년 겨울에 노르망디를 여행했으며 또 센 강변의 풍

240 모네, <콜사스 산>, 1895, 유화

241 모네, <아침의 센 강>, 1896, 유화, 89×92cm

242 모네, <아침의 센 강>, 1897, 유화

경들을 다시 주제로 삼아 〈아침의 센 강〉[241, 242] 이란 제목으로 연속적으로 그렸는데 전과 마찬가지로 영롱한 색으로 아름답게 묘사했다.

저널리스트 모리스 기유모가 1897년 8월 지베르니로 모네를 방문했을 때 모네가 새벽 3시 30분에 옷을 껴입고 센 강변으로 가서 아침의 센 강을 그리는 것을 보고 감명받았다.

1898년 6월에는 프티가 1895년 이래 가장 큰 규모로 모네의 개인전을 파리에서 열었다. 모네가 노르망디와 센 강에서 그린 그림들과 7점의 대성당 그림을 소개한 전시회는 언론의 호평을 받았다.

템스 강 풍경

젊은 시절에 다녔던 곳을 다시 찾으면서 그는 런던에도 갔다. 1891년 여행 때 이미 런던 연작을 구상했지만 이를 실행한 것은 1899년 가을부터였다. 1899년 9월, 1900년 2–3월, 1901년 2–4월 이렇게 세 차례 런던에 방문했고 1902년에도 가려고 했지만 실행되지 못했던 것 같다. 그래서 1903년 겨울과 봄에는 연작을 완성시키기 어려워 한때 중단하기도 했다.

1899년에는 알리스와 동행했다. 템스 강이 잘 보이는 사보이 호텔에 묵으며 주로 안개 낀 장면을 그렸다. 사보이 호텔은 새로 지은 최고급 호텔이었고 전망이 좋은 곳에 위치한 데다 커다란 창이 있어 경관을 충분히 즐길 수 있었다. 그는 6주 동안 그곳에 묵었는데, 안개가 자욱한 런던은 그에게 매우 매력적으로 느껴졌고 인상적이었다.

런던 연작은 세 가지 주요 모티프로 되어 있다. 첫째 워털루와 템스 강을 배경으로 하류를 그린 것,[243, 244] 둘째 상류의 채링 크로스 다리를 그림 중앙에 넣은 것,[245] 셋째 성 도마 병원의 창과 발코니에서 내려다본 웨스트민스터 사원과 국회의사당을 주제로 한 것들이다.[246-249] 성 도마 병원에서는 강 건너 국회의사당이 잘 보였다. 이때 그린 국회의사당을 배경으로 한 템스 강 그림은 보불전쟁을 피해 런던으로 피신했을 때 그린 1871년의 〈템스 강과 국회의사당〉[113]과 비교하면 그의 양식이 얼마나 자유로워졌는지 알 수 있다. 30년 전에 그린 국회의사당은 인상주의 초기 그림으로서 아직 대상의 형태를 무시하지 못했다면 이제는 형태를 무시하고 자신의 느낌을 강렬한 색으로 표현했다. 그는 예술의 목적을 위해 대상에 대한 집착을 버리고 표현미를 더 중요시했다.

안개 낀 런던의 장면들은 빛에 대한 신앙으로 매우 인상 깊게 그려졌다. 빛의 드라마가 안개 속에서 펼쳐진 것 같았다. "런던은 날마다 아름다운 모습으로 내게 다가오는구나"(1900. 3. 4 블랑슈에게)라고 쓴 편지에서 그가 런던의 풍경을 아주 좋아했음을 알 수 있다. 안개가 짙을 때는 실재가 거의 환각처럼 보여서 어떻게 완성시켜야 할지 알지 못했다. 그는 90점의 캔버스를 지베르니로 끌

243 모네, <워털루 다리>, 1900, 유화, 65×92cm

고와 고심했다. 템스 강 그림에 1904년이라고 사인한 것으로 보아 지베르니 화실에서 계속 템스 강을 그렸음을 알 수 있다.

세 차례에 걸쳐 런던에서 연속적으로 그린 그림들은 거의 100점에 달했다. 사진에 의존하기도 하고 기억을 더듬기도 해서 완성한 시리즈 가운데 37점을 골라 1904년 5월과 6월 뒤랑뤼엘의 화랑에서 '런던 템스 풍경 연작(1900-04)' 이라는 명칭으로 소개했다. 이때 전시 카탈로그를 쓴 미르보는 모네의 그림을 '마술적이며, 악몽 같고, 꿈 같으며, 신비하고, 작렬하며, 혼돈 같고, 물에 뜬 정원 같으며, 비현실적이며' 등의 형용사를 동원해 칭찬을 아끼지 않았다.

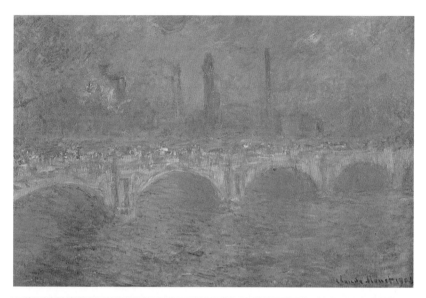

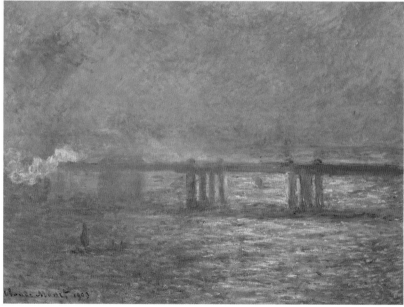

244 모네, <워털루 다리>, 1900-03, 유화, 65×100cm

245 모네, <채링 크로스 다리>, 1903, 유화, 73×100cm _채링 크로스 다리는 철로가 있어 워털루 다리보
다 낮고 좁은 반면 워털루 다리는 폭이 넓어서 차량과 사람들의 통행이 수월했다.

246 모네, <석양의 국회의사당>, 1904, 유화, 81×92cm

247 모네, <국회의사당 (안개 속에서)>, 1903, 유화

248 모네, <국회의사당, 모진 비바람의 하늘>, 1904, 유화

249 모네, <햇빛 틈으로 보이는 국회의사당>, 1904, 유화

물 위의 정원

모네의 대성당 그림은 1895년 미국의 보스턴과 시카고, 런던에서 소개되었으며 파리의 오르세 미술관에서도 5점이 소개되었다. 1876년에 2백 프랑이었던 그의 그림 가격은 1890년대 초 3천 프랑, 1895년에는 1만 5천 프랑이 되었고, 1921년에는 20만 프랑으로 껑충 뛰었다. 모네는 비로소 부르주아적인 삶을 살게 되었다. 지베르니 집에 딸린 과수원에 다섯 명의 정원사를 고용했고 연못으로 개조하여 수련을 심었다. 그리고 연못 중앙에는 일본식 아치형 다리를 놓아 연못을 건널 수 있도록 했다. 수련은 파리에서 예술품 중개상 일을 하는 일본인 다마다 하야시로부터 구한 것들이다.

일본식 다리가 그의 그림에 나타나기 시작한 것은 1899년부터였다. 그는 연못을 "물 위의 정원"이라고 불렀다. 1901년에는 근처에 있는 가로세로 4km의 땅을 더 구입하였고 정원을 늘리면서 연못도 4배로 확장하였다. 정원에는 대나무와 일본 사과나무 그리고 체리나무도 있었다.

내게 가장 절실한 것은 꽃이다. 항상, 항상 꽃이 내게는 필요하다.

그는 늙었고, 이제 밖으로 나갈 기력도 없었다. 그는 갖가지 꽃으로 가꾼 정원에서 마지막 대작에 전념했다. 미르보가 그를 자주 방문했고 수련이 있는 연못가를 함께 산책했다.

모네는 정원사들에게 온실을 만들도록 하고 꽃의 종류를 늘렸으며 잡지와 백과사전을 통해 꽃에 대한 지식을 구했다. 그가 스케치한 꽃의 종류와 원예가들에게 주문한 목록만 보아도 꽃에 대한 그의 열정을 알 수 있다. 모네는 원예잡지를 애독했다. 친구들의 요청으로 원예가의 주소를 알려 줄 정도였고, 장미의 이름들을 적어주며 자신의 집 앞에 있는 진홍색 덩굴장미의 이름은 '바라고'라고 하는 등 꽃에 대한 박식함을 나타내기도 했다. 이 시기에 파리에는 각국으로부터 수입한 희귀한 꽃이 많이 있었다.

250 모네, <지베르니의 모네 정원>, 1900, 유화, 81×92cm _미르보의 소개로 알게 된 정원사 페리쿠스 부류가 정원을 가꿨다. 자연과 물을 좋아한 모네는 이 정원에서 찾은 많은 모티프로 화려한 자연의 경관을 그렸다. 모네는 부류를 신뢰했고 수완이 좋은 부류는 정성껏 정원을 가꿨다. 그는 연못에 번식하기 쉬운 수초나 조류 그리고 때로는 수련을 건져냈고 낙엽 등의 침전물들을 긁어내어 연못을 정성껏 가꾸었고 아치형 다리는 거울과도 같은 연못에 맑게 반영되었다.

모네는 일본 회화에 관심이 많았고 뒤랑뤼엘의 화랑에서 우타마로와 히로시게의 판화를 수년간 구입했다. 그는 1893년에는 뒤랑뤼엘 화랑에서 개최된 일본 다색판화전을 보고 감동을 받았다. 1899년부터 수련을 중점적으로 그리기 시작해서 1900년에 최소 20점 그렸으며 2년 후부터는 정사각형 캔버스에 그리기 시작했는데 캔버스의 사이즈에도 관심이 있었다. 그는 정원에서 대부분의 시간을 보내면서 수련과 꽃을 그렸다. 1900년 말 모네의 최근작 25점이 뒤랑뤼엘의 화랑에서 소개되었는데 절반 가량이 연못 위의 수련 그림이었다.

그의 수련 그림이 알려지자 사람들은 연못에 관심을 가지기 시작했고 지베르니로 와서 모네의 연못을 직접 보고 싶어했다. 그의 연못 사진이 사람들에게 소개된 것은 1901년 무렵이었다. 모네의 작품은 프랑스 밖에서도 널리 알려졌고 브뤼셀, 런던, 베를린, 스톡홀름, 드레스덴, 베네치아 그리고 미국의 주요 도시들에 이르기까지 해외 여러 전시장에서 소개되었다. 프랑스인뿐 아니라 외국인들도 지베르니에 왔으며 마치 성지를 방문하듯 모네의 집과 뜰을 둘러보았다. 지베르니로 모네를 방문한 사람들 중에는 일본인 컬렉터, 러시아인 세르게이 시추킨, 존 싱어 사전트, 시슬레, 피사로, 베르트, 말라르메, 로댕, 르누아

251 **우타가와 히로시게, <카메이도 텐진 신사 내부>** _모네의 연못에 만든 다리는 일본 화가의 그림에 나타난 모습대로 제작한 것이다.

252 **일본식 다리 옆에 있는 모네** _모네는 1883년 4월 말 지베르니로 이사한 후로는 더 이상 옮겨 다니지 않고 이 마을에 뿌리를 내린다. 1890년에는 집을 구입하여 정원을 가꾸고 연못에 강물을 끌어다가 버들을 심고 수련을 물에 띄웠다. 정원에는 참대 숲이 있고, 장미나무로 걸치는 아치가 있으며, 서쪽 끝에는 일본식 아치형 다리를 놓았다.

르, 세잔, 제프루아, 미르보, 클레망소, 자크 에밀 블랑슈, 피에르 보나르 그리고 출판업자 폴 갈리마르, 콩쿠르 아카데미 회원 다수도 있었다.

뤽상부르 박물관이 모네의 작품 여러 점을 사들인 것은 모네가 공식적으로 인정받았음을 말해준다. 박물관 측은 1896년 카유보트가 수집한 모네의 그림 8점을 구입했고, 1906년에는 모로넬라통이 수집한 작품을 추가로 구입했으며, 1907년에는 〈루앙 대성당, 갈색의 조화〉, 1921년에는 50년 전에 국전에서 낙선했던 〈정원의 여인들〉을 소장했다. 〈루앙 대성당, 갈색의 조화〉와 〈정원의 여인들〉은 몇 년 후 프랑스 정부가 매입하여 루브르에 영원히 소장했다. 외국의 박물관들도 모네의 작품을 앞다투어 소장했다.

이제 수련은 모네의 특허와도 같은 작품이 되어 어린 학생들도 수련 하면 모네를 말할 정도였다. 1904년 이후부터 그의 수련 그림에서 연못 바깥의 배경이 점차 줄어들더니 나중에는 배경은 없고 수련들로만 캔버스가 가득 채워졌다. 그런 그림은 사람들을 놀라게 했는데 수련이 그림에서 그토록 커다랗게 나타난 것을 본 적이 없었기 때문이다. 어느 평론가는 그의 그림을 두고 '위아래가 뒤집힌 풍경화'라고 했다.

1903-4년 이후 모네는 제2의 시리즈를 만들어냈는데 연못의 수면을 아주 가까이서 바라보고 그리기 시작한 것이다. 수련을 근접해서 바라보며 또 다른

공간에 떠 있는 모습들로 그렸다. 뒤랑뤼엘은 수련 그림에 대한 대중의 반응이 좋자 모네에게 다음 전시회를 위해 더 그리라고 독려했다. 그러나 모네가 전시회를 자꾸 연기했는데, 게을러서가 아니라 나빠진 시력 때문이었다. 1909년 뒤랑뤼엘의 화랑에서 다시 수련 그림을 소개할 때는 모네가 직접 전시회 명칭을 '수련, 수상풍경 연작'이라고 했다. 이때 1903-08년에 그린 수련을 48점 소개했는데

253 모네, <수련 연못>, 1900, 유화, 89×100cm

254 모네, <수련과 일본식 다리>, 1899, 유화, 90.5×89.7cm _'님페아Nympheas'는 모네가 연못에 키운 변종 백
수련이다.

1903년의 것이 1점, 1904년의 것들이 5점, 1905년의 것들이 7점, 1907년의 것들이 21점, 1908년에 그린 것들이 9점이었다. 전시회는 대성공이었다. 제프루아를 포함하여 로맹 롤랑, 레미 드 구르몽, 루시앙 데스카브, 로제마르크스 등 프랑스의 내로라하는 평론가들이 일제히 격찬했다.

세잔처럼 모네도 말년에 정물화를 그렸는데 정물화는 화가가 자유롭게 구성할 수 있는 장르라서 선호했다. 그리고 비가 오는 날에는 정원에서 수련을 그릴 수 없기 때문에 집 안에서 그릴 수 있는 그림이기도 했다. 뒤랑뤼엘이 자신의 아파트를 장식하기 위한 패널 그림을 의뢰했을 때 모네는 모두 36점을 그리면서 29점은 꽃을 주제로, 나머지는 과일을 주제로 그렸다. 그는 뒤랑뤼엘을 위해 2-30점을 더 그렸지만 그것들은 모두 없애버렸다.

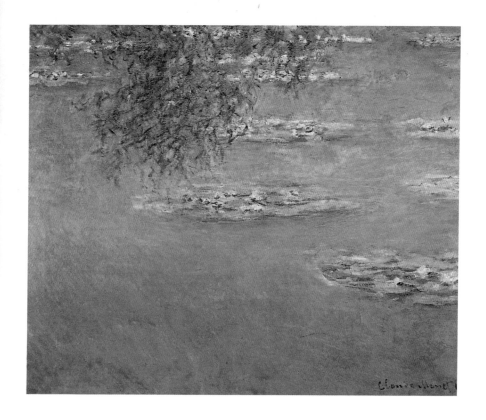

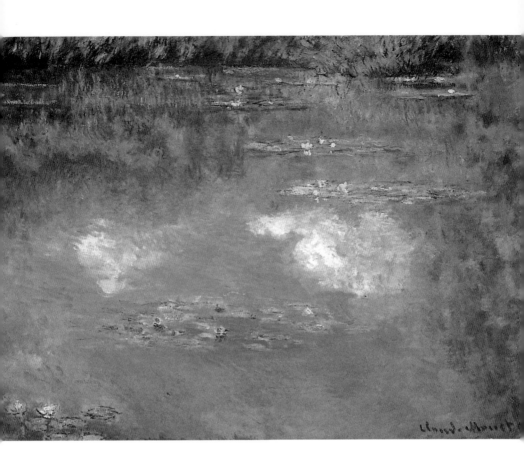

255 모네, <수련>, 1903, 유화, 81×99cm

256 모네, <구름 낀 날>, 1903, 유화, 74.3×106.7cm _모네는 일기가 나쁜 날에도 그렸는데 자신이 원하는 날씨 속에서 자연을 바라보는 것이 아니라 있는 그대로를 바라보는 데서 더욱 자연을 사랑할 수 있었다. 오히려 일기가 나쁜 날 자연의 진면목을 볼 수 있었다.

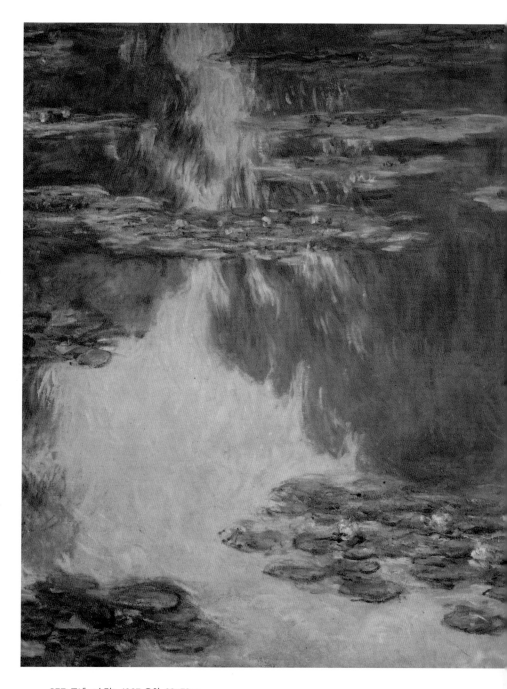

257 모네, <수련>, 1907, 유화, 92×73cm

사랑하는 사람들과의 이별

1908년 가을에 모네는 알리스와 함께 베네치아를 여행했다. 두 사람 모두 여행에서 피로를 느꼈고 68세의 모네는 시력이 아주 나빠진 상태였다. 그는 베네치아에서 많은 스케치를 한 후 집으로 가져와 완성했다.

베네치아에 대한 추억을 남긴 채 알리스는 1911년 5월 19일 백혈병으로 세상을 떠났다. 알리스가 죽자 모네는 한동안 작업을 하지 못하고 무력감에 빠졌다. 그는 알리스와의 여행을 되새기면서 베네치아에서 그린 그림 29점을 완성시켰고 1912년 5월에 베르냉 죈 화랑에서 소개했다. 시냐크는 세부적인 묘사를 생략하고 감성만을 표현했다고 평하면서 모네의 베네치아 그림들에 대단히 감동했다고 편지했다. 모네는 베네치아 풍경들을 완성한 후 다시 수련을 그리기 시작했지만 작업은 전과 같지 못했다. 1912년 7월 그는 오른쪽 눈이 실명되고 왼쪽 눈의 시력도 나빠졌다. 전문의가 수술을 권했지만 그는 수술을 거부했다. 얼마 후 오른쪽 눈의 시력이 조금씩 회복되기 시작했다.

1912년 7월에는 큰아들 장이 두뇌에 손상을 입었다. 매독균이 머리에까지 침투한 것이었다. 항생제가 발명되기 전까지만 해도 매독은 신에 대한 불경죄로 인식되었으며 무서운 질병으로 알려져 있었다. 매독은 경우에 따라 사람을 미치게도 만든다. 모네는 장을 위해 1913년 지베르니에 집을 사서 블랑슈와 함께 살게 했다. 그러고 나서 도저히 그림을 그릴 수 없어 2주 동안 스위스를 여행했는데 이것이 그의 마지막 외국 여행이었다.

장은 1914년 2월 10일 마흔여섯 살의 나이로 세상을 떠나고 말았다. 아들의 임종을 지켜보는 것은 70대 노인에게는 엄청난 고통이었으며 블랑슈가 그를 보살폈다.

모네는 종일 수련을 그리고 또 그렸다. 하지만 1914년 8월 제1차 세계대전의 발발로 작업에 대한 도취는 중단되고 말았다. 둘째 아들마저 징집되어 떠나고 지베르니에는 모네와 블랑슈만 남았다. 그는 대전 기간 동안 님페아 장식화 시리즈를 대작으로 작업할 수 있도록 천장에 전등을 단 화실을 손수 지었다. '님

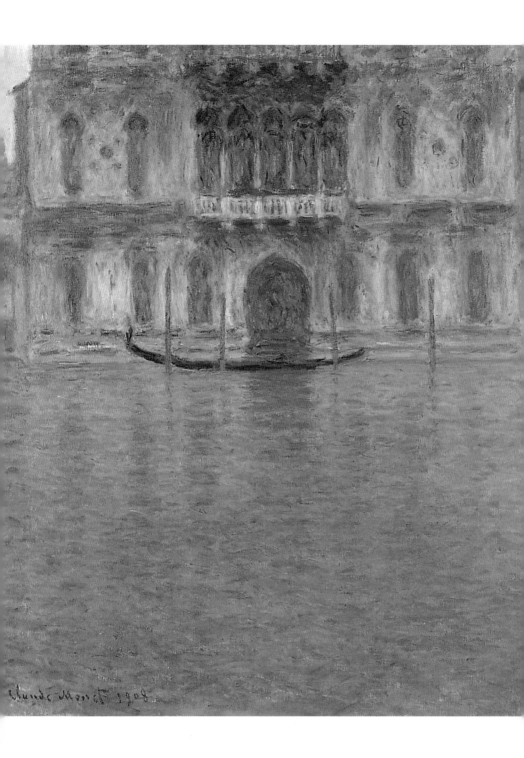

페아'는 모네가 연못에 키운 변종 백수련을 일컫는 학명이다. 그의 수련은 말년에 더욱 영롱한 빛을 발했고 또한 커졌다. 1m가 넘는 것은 보통이더니 곧 2m가 넘도록 커졌다. 새로 지은 화실의 크기는 가로세로가 23×12m였으므로 그의 수련이 자리하기에는 충분한 공간이었다. 1915년 6월 한 그룹의 친구들과 콩쿠르 아카데미 멤버들이 모네를 방문했는데 예전의 화실에 커다란 그림들이 있었다고 그들이 증언했으므로 모네는 새 화실이 완성되기 전부터 이미 커다란 그림을 그렸음을 알 수 있다. 미르보가 모네에게 대작을 그리는 데 얼마나 걸리겠냐고 물었는데 모네는 5년이라고 대답했다. 새 화실이 완공된 것은 1916년 봄이었다. 그가 이 시기에 무엇을 하고 지냈는지는 별로 알려진 바가 없다. 그의 화실에 작품이 많지 않았다고 전하는 것으로 봐서 그가 작품을 칼로 찢었거나 불에 태워 없앴던 것 같다. 그는 미완성이라고 판단되면 가차없

258 모네, <콘타리니 궁전, 베네치아>, 1908, 유화, 92×81cm
259 모네, <산 조르조 마조레, 베네치아>, 1908

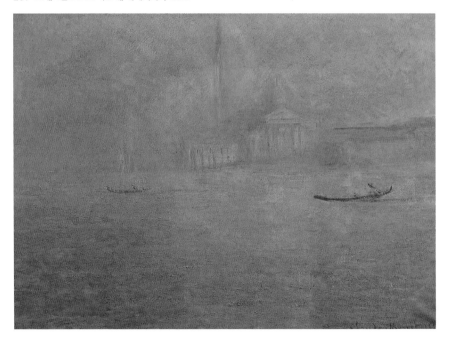

이 없애버렸는데 자신에게 혹독했던 화가였음 알 수 있다.

　모네가 말년에 커다란 그림을 그릴 수 있도록 화실을 새로 지은 것으로 보아 남은 인생은 수련으로 장식하려고 했음을 알 수 있다. 수련을 그린 연대와 작품을 보면 그가 얼마나 큰 기대와 정열로 작업에 임했는지 짐작할 수 있다.

　1917년 2월 모네를 방문한 뒤랑뤼엘은 그가 새 화실에서 커다란 그림을 그리는 걸 보고 "운반할 수 없을 정도로 큰 그림을 팔 수 있을지 나도 장담할 수 없다"고 했다. 1918년 8월 조르주 베른하임과 르네 짐펠이 방문했을 때 30점 가량의 커다란 수련 그림을 보았다고 했다. 베른하임이 그것들을 모두 사겠다고 하자 모네는 이미 팔렸다고 대답했다.

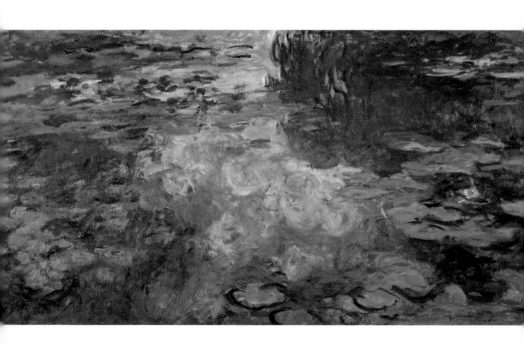

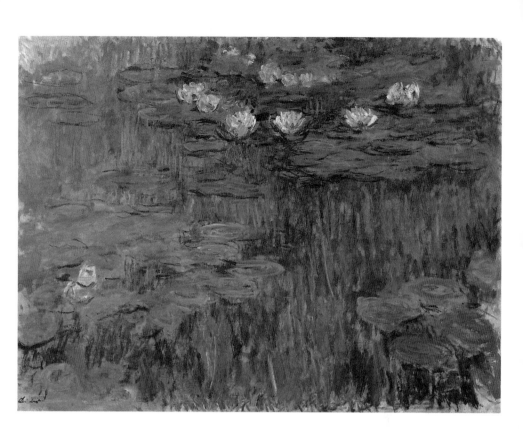

260 모네, <수련>, 1919, 유화, 100×200cm

261 모네, <수련>, 1915, 유화, 149×200cm

262 모네, <등나무>, 1918-20, 유화, 두쪽 각 패널은 150×200cm _이 시기 모네의 그림을 보면 단지 빛과 사물의 관계 그리고 변화가 아니라 추상의 의지로 단순화하며 회화적 구성을 위해 색을 강조했음을 알 수 있다. 사물의 형상을 거의 소멸시켜 회화를 위한 추상의 오브제로 만들며 감성적이고 시적인 채색으로 완전 추상에 가까운 색채의 리듬을 강조했다.

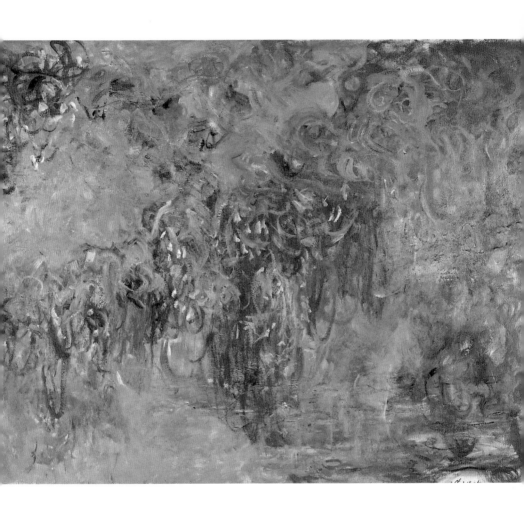

〈수련〉을 위한 오랑주리 미술관

1912년 로댕이 소장하고 있던 자신의 작품과 과거에 수집한 친구들의 그림 모두를 정부에 기증했다는 기사가 신문에 보도되었다. 모네와 클레망소는 로댕의 행위에 대해 공식적으로 찬사를 보냈다. 모네도 로댕의 전례를 따라 세상을 떠나기 전에 작품을 정부에 기증해야겠다는 생각을 하게 되었다.

이 시기에 뒤랑뤼엘은 모네의 작품에 대한 수요가 너무 큰 데다 경쟁자들이 많아 모네 작품에 대한 독점권을 확보하지 못하고 베르냉 죈 형제와 공유해야 했는데 이들 형제는 지베르니를 정기적으로 방문하여 모네의 작품을 가능한 한 많이 구입했다. 모네의 그림 값은 자꾸만 뛰어 모네가 사망하기 2년 전, 1924년에는 한 점에 4-5만 프랑에 팔릴 정도였다. 모네 자신도 놀랄 만한 금액이었다. 모네가 사망한 후 1932년 12월 15일 파리에서 있었던 경매에서 모네의 작품 2점이 십만 여 프랑씩에, 〈앙티브, 살리 가족 정원의 전망〉은 20만 5천 프랑에 팔렸다.

1918년에는 클레망소가 국무총리 겸 국군 통치권자의 직위에 올랐다. 그해 11월 11일 휴전이 선언되었고 1차 세계대전이 종식되었다. 모네는 클레망소에게 편지를 썼다.

> 친애하는 친구, 나는 이제 막 2점의 장식적 패널을 완성했는데 승전의 날을 그림에 기록하려고 합니다. 당신을 통해 이것들을 국가에 기증하기 바라는데 승전을 축하하는 의미입니다. 전 이 그림이 장식 미술관에 걸리기를 바랍니다.

엿새 후 클레망소가 제프루아를 대동하고 지베르니로 왔다. 두 사람은 모네가 제안한 패널보다 더 큰 작품을 기증하라고 설득했다. 그들은 화실에 걸려 있는 님페아 시리즈를 기증한다면 모네가 바라는 대로 그것들을 걸 수 있는 공간을 새로 건축할 용의가 있다면서 이는 프랑스의 영광을 위하는 일이라고 했다. 모네는 클레망소의 제안을 받아들이기로 하고 미술관 설립에 관한 연락을 기

263 설계된 모네 미술관의 정면

264 르페브르가 1922년 1월 14일 모네에게 제출한 설계도 _내부는 서로 연결되는 두 개의 타원형 전시실이었고 각 전시실에는 커다란 패널을 10점 걸 수 있다.

265 르페브르가 1922년 3월 7일 제출한 두 번째 설계도 _첫 번째 설계도에 대해 모네와 약간의 이견이 있었으므로 몇 차례 의견을 조정한 것이다. 처음 설계도와 달리 전시실 하나가 다른 전시실보다 조금 크고 타원형의 전시실 끝에 입구가 있다. 현재 문이 두 개로 되어 있지만 당시의 설계도에는 문이 하나라서 그 문으로 들어오는 사람들은 두 전시실에 전시된 작품들을 한꺼번에 관람할 수 있게 되었다.

다렸다. 그러나 1920년 1월 16일에 열린 대통령 선거에서 클레망소 측이 패했다는 연락이 왔다. 모네와 클레망소의 약속은 자연히 무산될 위기에 처했다.

모네가 님페아 시리즈를 국가에 기증하겠다는 소문이 나자 일본과 미국에서도 모네를 위한 미술관을 짓고 그것들을 영구소장하겠다고 제의해왔다. 모네가 망설이자 클레망소는 먼젓번 약속을 반드시 지켜달라고 요구했다. 그러고 나서 모네가 님페아 시리즈를 국가에 기증하겠다고 약속한 사실과 호텔 비롱에 모네를 위한 미술관이 건립될 것이라는 기사가 언론에 보도되었다. 하지만 이는 사실이 아니었는데 그 호텔은 로댕 미술관으로 개조되었다. 언론은 모네가 자신의 집과 화실에 있는 모든 작품을 국가에 기증하기로 했으며 미술관은 모네가 원하는 대로 건축되어야 한다고 주장했다. 그해 가을 짐펠이 방문했을 때 모네는 "모든 작품이 내게서 떠나겠지만 정부와 나 사이에 건축물에 대한 충분한 의논이 있은 후에야 가능하다"고 말했다.

1920년 12월 모네로부터 의뢰받은 건축가 루이 보니에가 미술관 설계를 정부 담당 부서에 제출했다. 근래에 발견된 보니에의 설계도를 보면 모네를 기념하는 미술관은 팔각형 천장의 건축물로 호텔 비롱과 마주하는 곳인데 현재 로댕의 〈지옥의 문〉이 소장되어 있는 곳이다. 설계도에 의하면 공간이 하나로 되어 있어 관람자는 한눈에 모네의 수련 그림들을 관람할 수 있다. 그러나 50만 프랑이 소요되는 보니에의 계획은 정부에 의해 기각되었고 그때 클레망소는 파리에 없었다. 클레망소는 1920년 9월에 극동으로 떠나 이듬해 3월에야 파리로 돌아왔다. 그때 클레망소가 파리에 있었다면 모네를 위한 미술관이 보니에의 계획대로 건립되었을지도 모를 일이다.

파리로 돌아온 클레망소는 그동안 있었던 일에 관해 소상히 듣고서 모네에게 새로운 제안을 했다. 1921년 클레망소는 오랑주리가 미술관 건립지로 적합한 것 같다는 의견을 서신으로 보내왔다.

일주일 후 모네는 파리로 가서 클레망소와 함께 오랑주리에 직접 가봤으며 루브르에도 갔다. 지베르니로 돌아온 모네는 예술부 장관 레옹에게 뮤지엄 내부는 둥근 공간이면 되겠지만 자신이 직접 건물을 보기 전까지는 기증서에 서

명하지 않을 것임을 통보했다. 또한 미술관이 건립되기 전에 자신이 사망할 경우 기증서는 자연히 무효라고 주장했지만 레옹이 동의하지 않았다.

그해 여름 클레망소와 제프루아가 모네를 다시 방문하여 많은 대화가 오갔고 11월 클레망소가 레옹에게 모든 것이 잘 되었음을 알리면서 오히려 기증할 작품의 수가 늘었다고 좋아했다. 레옹과 클레망소는 둥근 벽이 있는 공간을 건립한다면 12점이 아니라 18점을 기증하겠다는 모네의 의사를 확인했다. 그해 12월 14일 클레망소는 수일 내로 미술관 건립을 위한 예산이 통과될 것임을 모네에게 알려주었다.

보니에 대신 루브르 박물관 소속 건축가 카미유 르페브르가 새로 건축할 미술관 설계를 맡았다. 르페브르가 1922년 1월 14일 모네에게 설계도를 제출했는데 약간의 이견이 있었으므로 몇 차례 의견을 조정했다. 르페브르는 1922년 3월 7일 두 번째 설계도를 모네에게 제출했지만 결국에는 첫 번째 설계도를 약간 수정하여 설립했다.

작품 기증

모네는 1923년 4월 12일 예술부 장관 레옹이 가져온 기증서에 서명했다. 기증서에는 오랑주리에서 모네의 그림 외에 어떤 그림이나 조각품도 전시될 수 없으며 작품이 전시실에 걸리게 되면 영원히 소장되어야 한다는 조항이 있었다. 또 작품은 미술관이 완전히 꾸며진 후에 기증하되 2년 내에 전시실이 완공되어야 한다는 조건도 있었다. 클레망소는 수련 그림 중 가장 마음에 들었던 〈세 그루의 버드나무〉가 기증품에 포함되자 매우 기뻐했다.

모네는 오랑주리의 타원형 전시실에 맞는 패널화를 그리려고 계획했다. 그러나 백내장으로 시력이 나빠져 계획대로 잘 되지 않았다. 그는 1922년 9월 뒤랑뤼엘에게 "시력이 나빠 그림을 그리지 않고 있다"고 편지했다. 모네는 클레

망소의 권유에 따라 파리로 가서 의사 쿠텔라를 만났다. 이왕 파리에 간 김에 오랑주리 작업 현장을 보고 싶었지만 아직은 건축하기 전이었다.

모네는 1923년 1월에 수술을 받았다. 우선 한쪽 눈만 수술했으나 같은 눈을 여름에 다시 수술해야 했다. 쿠텔라는 수술이 성공적이라고 했으며 모네의 시력은 회복되는 듯했다. 그러나 막상 그림을 그리려고 하니 어떤 때는 모든 것이 파랗게 보이다가 어떤 때는 노랗게 보였다. 가까이서 볼 때는 선명하게 보였지만 먼 곳을 바라볼 때는 색이 전보다 불투명했다. 쿠텔라는 왜 그런 현상이 일어나는지 설명하지 못한 채 안경을 사용할 것을 권했다. 모네는 어떤 때는 시력이 나은 것 같다가 어떤 때는 오히려 나빠진다는 것을 알았다.

작가 마크 엘더가 지베르니로 모네를 방문하고 돌아와 그의 그림이 전체적으로 하얗더라면서 모네의 시력에 문제가 있음을 지적했다. 클레망소는 모네에게 흥분하지 말고 늘 차분해지도록 노력해야 시력이 더 나빠지지 않는다고 편지했다. 모네는 그에게 보낸 회신에서 이 지경으로 괴로움을 당하느니 차라리 장님이 되는 것이 낫겠다고 불평했다.

1923년 9월에는 시력이 조금 회복되었고 가까이에서는 색을 제대로 분간할 수 있게 되었다. 쿠텔라가 색을 분별할 수 있도록 색이 있는 안경을 제작하겠다고 하자 모네는 "자연이 모두 검은색과 흰색으로만 되었다면 모든 것이 온전할 것이다"고 했다. 그러자 쿠텔라는 "그는 정상인의 시력보다 더 훌륭한 시력을 요구한다"고 말했다. 모네는 이제 과거처럼 이젤을 손에 들고 사용하는 데 문제가 없었을 뿐 아니라 적당한 거리에서 붓을 사용할 수도 있게 되었다. 그러나 습관적으로 붓칠을 한 후 몇 걸음 물러나서 그림을 바라볼 때는 시력이 정상이 아니었다.

그해 크리스마스 직전, 오랑주리 미술관이 부활절 때쯤 완공될 것이라는 보고를 받은 클레망소는 모네에게 기증할 그림을 서둘러 완성하라고 독려했다. 모네는 이듬해 3월까지 그림을 완성하지 못했고 여름내 작업에 전념했다. 클레망소는 프랑스 정부를 상대로 한 약속을 이행하지 못하면 수치스러운 일이 일어날 것이라며 속히 완성하라고 으름장을 놓았다.

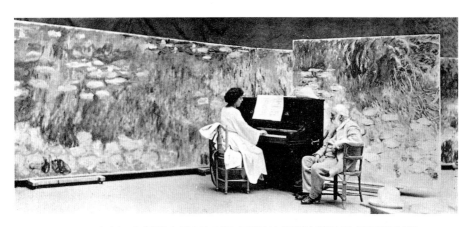

266 1922년 시카고 오페라 컴퍼니에서 마그리트 나마라를 보내 모네의 화실에서 노래를 부르게 했다.

1925년 1월 모네는 그림을 완성하기에 시간이 부족하자 수련 그림 대신 자신이 소장하고 있는 작품들을 기증하겠다고 제안했는데 그중에는 세잔의 그림도 포함되었다. 클레망소는 몹시 화를 냈지만 모네가 그림을 완성할 때까지 기다리는 수밖에 다른 방도가 없었다. 7월에 모네는 클레망소에게 보낸 편지에 두 눈으로 보는 것보다는 한 눈으로 볼 때 더 잘 보인다면서 백 살까지 살고 싶다고 했다. 그는 앙드레 바르비에게 보낸 편지에도 같은 말을 했다.

> 나는 전과 달리 작업에 열중하고 있으며 하는 일에 만족하오. 더 나은 안경이 나
> 온다면 백 살까지 살게 해달라고 간구할 것이오.(1925.7.17)

여름내 그림을 그린 모네는 그해 겨울부터 그림을 그리지 못했는데 그의 나이 85세였다.

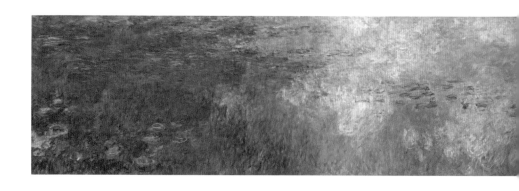

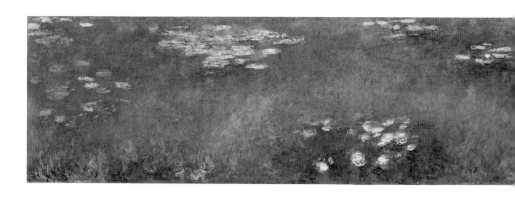

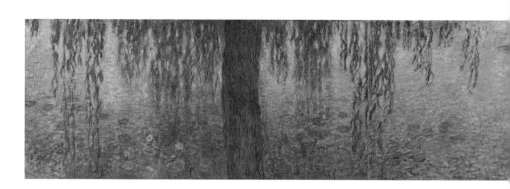

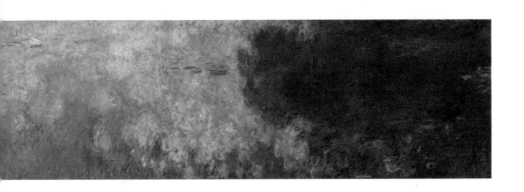

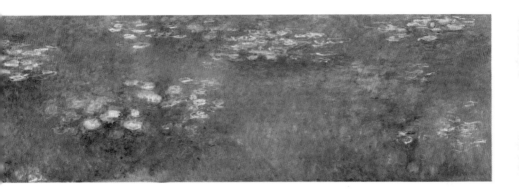

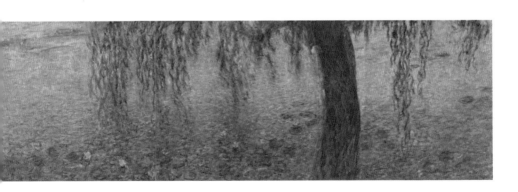

267 모네, <구름 낀 날>, 1916-26, 유화, 세 쪽 패널 각 200x425cm

268 모네, <수련>(원래는 자주군자란이었음), 1916-26, 유화, 세 쪽 패널 각 200x425cm

269 모네, <가지가 늘어진 버드나무>, 1916-26, 유화, 세 쪽 패널 각 200x425cm

270 오랑주리 미술관의 전시장 I
271 오랑주리 미술관의 전시장 II

인상주의의 막을 내린 모네

나는 미지의 실체와 깊이 관련된 현상을 가능한 많이 보여주려고 노력할 따름입니다. 그런 일체화된 현상과 같은 경지에 있는 한 우리는 실체에서, 아니 적어도 우리가 알 수 없는 것에서 그리 멀지 않은 곳에 있다고 말할 수 있을 것입니다. 나는 다만 우주가 나에게 보여주는 것을 바라보며 그것을 붓으로 증명해 보이려고 했을 따름입니다.

1926년 모네가 클레망소에게 한 말이다. 그해 여름 모네는 그림을 그리는 것보다 정원을 둘러보는 일에 더 시간을 보냈고 제대로 먹지 못했다. 그는 대단한 애연가였지만 담배를 피우면 연기가 목에 걸려 기침을 했다. 모네가 사랑한 많은 사람들이 이미 고인이 되었고 자신만 홀로 남은 느낌이었다. 알리스가 1911년에, 장남 장이 1914년에 그의 곁을 떠났다. 베르트가 1895년에 사망했고 말라르메가 1898년, 피사로가 1903년, 미르보와 드가는 1917년에 사망했다. 1919년 르누아르가 세상을 떠나던 해 모네는 자신이 "마지막 생존자"라고 했다. 뒤랑뤼엘은 1922년에 세상을 떠났다.

1926년 12월 5일 블랑슈와 클레망소가 지켜보는 가운데 모네는 암으로 세상을 떠났다. 화실에 있던 님페아 시리즈는 약속대로 오랑주리 미술관으로 운반되었고 오랑주리 미술관은 1927년 5월 17일에 개관되었다. 클레망소는 1928년에 모네에 관한 책을 출간했는데 다음과 같은 구절이 있다.

모네의 작품에는 어떤 종류의 시라든가 이론이라는 것이 없다. 그는 자신이 본 것들에 진실이 있으리라고 믿었으며 지칠 줄 모르고 그것들을 재현했다. 그 이상은 없었고 그것으로 충분했다.

모네의 타계는 인상주의의 막이 내렸음을 의미한다.

참고문헌

실비 파탱, 송은경 옮김, 『모네』, 시공사, 2001

프랑수아즈 카생, 김희균 옮김, 『마네』, 시공사, 2001

Arnason, H. H and Marla F. Prather, *History of Modern Art*, Harry N. Abrams, Inc. 1998

Beckett, Wendy, *The Story of Painting*, Dorling Kindersley, 1994

Brombert, Beth Archer, *Edouard Manet*, Little, Brown and Company, 1996

Chilvers, Ian, *The Concise Oxford Dictionary of Art&Artist*, Oxford Univ. Press, 1996

Digby, Helen, *Rembrandt*, Barnes&Noble, 1995

Duchting, Hajo, *Paul Cezanne*, Barnes&Noble, 1996

Gaunt, William, *The Impressionists*, Barnes&Noble, 1970

Gordon, Robert and Andrew Forge, *Monet*, Harry N. Abrams, Inc. 1983

House, John, *Monet*, Phaidon Press Limited, 1991

Hunter, Sam and John Jacobus, *Modern Art*, Harry N. Abrams, Inc. 1992

Jarrasse, Dominique, *Rodin*, Terrail, 1992

Loyrette, Henri and Gary Tinterow, *Impressionnisme*, Réunion des Musées Nationaux, 1994

Mannering, Douglas, *The Masterworks of Monet*, Parragon, 1997

Muhlberger, Richard, *What Makes a Degas a Degas?*, The Metropolitan Museum of Art,
 Viking, New York, 1993

Muhlberger, Richard, *What Makes a Goya a Goya?*, The Metropolitan Museum of Art,
 Viking, New York, 1993

Muhlberger, Richard, *What Makes a Monet a Monet?*, The Metropolitan Museum of Art,
 Viking, New York, 1993

Plazy, Gilles, *The History of Art in Pictures*, Metro Books, 2001

Rich, Daniel Catton, *Degas*, Harry N. Abrams, Inc. 1985

Richardson, John, *Manet*, Phaidon Press Limited, 1993

Schneider, Norbert, *The Art of the Portrait*, Benedikt Taschen, 1994

Sunderland, John, *Constable*, Phaidon Press Limited, 1994

Vries-Evans, Susanna de, *Impressionist Masters*, Crescent Books, 1992

Wadley, Nicholas(ed.), *Renoir*, Beaux Arts Editions, 1987

現代世界美術全集 1: マネ, 集英社, 1976

現代世界美術全集 2: モネ, 集英社, 1976

도판목록

인명색인